page à conserver.

MANUEL D'ARCHITECTURE

OU

TRAITÉ DE L'ART DE BATIR,

COMPRENANT

Les Principes généraux de cet art, la Géométrie appliquée, l'Analyse des Matériaux employés dans la Construction, les Lois des Bâtimens, les Prix courans des Travaux, etc., etc., etc.

PAR M. TOUSSAINT, ARCHITECTE.

Ouvrage orné de Planches.

TOME PREMIER.

PARIS,

RORET, LIBRAIRE, RUE HAUTEFEUILLE,

AU COIN DE CELLE DU BATTOIR.

1828.

INTRODUCTION.

Dire que l'architecture est après l'agriculture le premier et le plus utile des arts, ce serait répéter une vérité triviale : chercher à tracer son origine, sa marche et ses progrès, non seulement ce serait redire ce qui a été écrit avant nous, mais ce serait aussi nous éloigner du but de cet ouvrage. La collection encyclopédique des *Manuels* étant essentiellement élémentaire, toute dissertation scientifique doit en être repoussée : nous ne devons donc pas oublier que le *Manuel d'architecture* est destiné aux personnes qui, ayant du goût et des dispositions pour l'une des nombreuses professions qui contribuent à l'érection des bâtimens particuliers et des édifices publics, ainsi qu'aux propriétaires, les uns et les autres doivent y trouver particulièrement des notions positives qui les mettent à même de diriger et de surveiller les ouvriers; ainsi dépouillant toute prétention à la science, nous excluons

de ce petit traité tous les termes scientifiques qui pourraient ne pas être compris; et lorsque, faute d'équivalent dans le langage ordinaire, nous serons forcé d'y avoir recours, on en trouvera la définition au vocabulaire qui se trouve à la fin du deuxième volume.

C'est presque toujours de l'ignorance où l'on est de ces premiers élémens, que résultent les erreurs en construction, si communes depuis quelque temps, les imprévoyances, la fausse évaluation des dépenses; les étaiemens de bâtimens à peine achevés, les procès interminables et quelquefois la ruine des personnes qui se livrent à des artistes ou à des entrepreneurs sans expérience, lesquels ne possédant pas les connaissances-pratiques de leur profession, compromettent à chaque instant les intérêts qui leur sont si imprudemment confiés. Quant aux propriétaires, cet ouvrage leur sera utile, en ce que, sans avoir sondé toutes les profondeurs de l'art, ils pourront, en le consultant, diriger avec succès les ouvriers qu'ils paient journellement dans leurs châteaux, ou à leurs fermes, à utiliser les matériaux qui seraient perdus; à éviter beaucoup d'erreurs et de double emploi, et même,

dans certains cas, à composer eux-mêmes les plans et l'ensemble de bâtimens de peu d'importance, au moyen des proportions des ordres et des différentes parties des édifices que nous indiquons.

Il est très important pour tous les propriétaires et les entrepreneurs, de bien connaître la législation qui régit cette matière, autrement ils seraient continuellement en contradiction avec les lois et les ordonnances, et auraient à soutenir à tout moment des luttes, ou contre l'autorité, ou contre des voisins qui auraient à faire respecter leurs droits; c'est pourquoi nous avons analysé succinctement toutes les dispositions légales, au moyen desquelles, puisqu'on se renfermera dans la limite des lois et des droits respectifs de chacun, on n'aura à craindre ni contestation ni procès.

Nous avons donné, de la géométrie-pratique, tout ce qui est nécessaire dans les usages habituels pour faciliter le toisé des ouvrages de bâtimens, soit en mesures linéaires, soit en mesures superficielles ou cubiques : tous les problèmes que nous offrons peuvent s'appliquer à quelques parties du mesurage, et nous en avons présenté quelques exemples

qui rendront les autres applications faciles.

Un petit traité des poussées et des résistances devenait nécessaire pour les personnes qui, voulant construire dans certaines localités, craindraient de faire des constructions trop faibles qui compromettraient la solidité, ou d'employer mal à propos beaucoup de matériaux, quelquefois très dispendieux; avec les élémens que nous présentons, on saura quelles proportions devront être adoptées dans les circonstances les plus essentielles.

L'éditeur de la *Collection encyclopédique* des sciences et des arts se proposant de publier des manuels spéciaux pour chacune des branches principales de l'art de bâtir, nous nous sommes renfermé ici dans les principes généraux; les entrepreneurs y joindront le Manuel spécial de leur profession.

Désirant nous faire entendre particulièrement des habitans des provinces éloignées de la capitale, qui ne sont pas familiers avec les mesures métriques, nous nous sommes exprimé en toises, pieds et pouces, qui sont encore d'un usage plus général, malgré la simplicité des nouvelles dimensions, bien persuadé d'ailleurs que ce ne sera pas un obstacle

pour les personnes instruites, qui traduisent ces anciennes mesures en nouvelles avec beaucoup de facilité ; on pourra consulter au surplus, pour les réductions, le *Manuel des poids et mesures*.

Nous avons ajouté une série des prix courans des travaux de toute nature, que l'on exécute le plus souvent, tant dans la capitale que dans les départemens. Nous devons faire observer, cependant, que ces prix sont souvent susceptibles d'être modifiés en raison des localités, des difficultés et de la perfection du travail, et des variations dans les prix des matières premières et des journées d'ouvriers.

Enfin, un vocabulaire des termes les plus généraux et les plus usités dans les bâtimens, terminera ce petit traité.

Tel est le but bien expliqué du *Manuel d'architecture*, ou *Traité élémentaire de l'art de bâtir*, que nous présentons au public avec le désir d'être utile.

MANUEL D'ARCHITECTURE

ou

TRAITÉ DE L'ART DE BATIR.

CHAPITRE PREMIER.

BUT ET MOYENS DE L'ARCHITECTURE.

1. Le but primitif de l'architecture est la conservation des individus et le bonheur de la société; en d'autres termes, l'utilité publique et particulière: l'homme isolé ne pensa d'abord qu'à se défendre contre l'intempérie des saisons et les attaques des bêtes féroces; et cette double nécessité lui suggéra l'idée première de la cabane, qui, selon quelques auteurs, a servi de type aux ordres d'architecture.

2. Quoi qu'il en soit de cette opinion, combattue avec raison par les auteurs modernes qui ont abandonné le champ des chimères, les hommes, d'abord sauvages, se réunissant en société, et formant peu à peu des corps de nations sous la conduite de chefs sages ou audacieux, se créèrent différens styles d'architecture pour élever et embellir leurs cités nouvelles. De là, dès les temps les

plus reculés, l'imposante architecture égyptienne, et l'élégante architecture assyrienne; dans les temps héroïques, l'admirable et simple architecture grecque, adoptée plus tard par les Romains, qui y ont encore ajouté en grandeur et en magnificence; enfin, dans le moyen âge, l'architecture mauresque et gothique : de ces différentes créations qui ont toutes un caractère distinctif et particulier, il n'est resté comme classique que les ordres grecs et romains; les autres types ne sont mis en usage que pour des objets de caprice, et ne sont employés généralement que sous le rapport de la décoration.

3. Se prémunir contre les variations atmosphériques du climat que nous habitons; satisfaire aux besoins divers nés de nos mœurs, de nos usages, de nos institutions, quelquefois encore de notre position sociale; tel est le but que se propose l'architecture. Elle a trois moyens principaux pour y parvenir; savoir : la *solidité*, la *disposition* et la *décoration*.

4. *Solidité.* — Dans ce moyen sont comptés la sûreté et l'économie : un édifice sera solide s'il est bien fondé; si les matériaux que l'on y emploie sont de bonne qualité; s'ils sont placés où ils doivent l'être; si les points d'appui sont convenablement distribués, de manière à diviser le fardeau en parties presque égales, si les résistances suffisent aux poussées; si enfin il n'y a point de porte-à-faux. La *durée*, la *sûreté* et l'*économie* sont les résultats nécessaires des principes de solidité bien compris.

5. *Disposition.* — Dans la disposition, nous comprenons la *distribution*, la *commodité*, la *convenance* et la *salubrité*. La *distribution* est l'art de di-

viser avec ordre et symétrie toutes les parties d'un édifice public ou particulier; il y a *commodité*, si, pour une maison particulière, toutes les pièces des appartemens sont de grandeur convenable, si elles sont placées commodément, si elles ont les dégagemens nécessaires; il y a *convenance*, si ces appartemens sont décorés en raison de la fortune et de la position sociale du propriétaire, et si les accessoires annoncent dignement la localité; enfin, il y a *salubrité*, si l'édifice est placé dans un lieu sain, si l'aire des appartemens est garantie de l'humidité, si les différentes ouvertures sont disposées de manière à se défendre des grandes chaleurs et des grands froids, etc.

6. *Décoration.* — La décoration consiste dans la *symétrie* et la *régularité*. Il faut que toutes les portes et croisées soient percées de niveau et d'aplomb; que les frises et entablemens forment de grandes lignes sans ressauts; que les pilastres, colonnes, chambranles et autres décorations qui ornent un côté du bâtiment, se répètent également du côté opposé; que ce soit toujours une ouverture qui forme le milieu du bâtiment, et jamais un trumeau ou une partie pleine quelconque. Quant aux décorations intérieures, ce n'est que l'application des arts du dessin et de la sculpture sans principes fixes. La décoration est toute de goût et de tradition. Son objet est d'imprimer à l'édifice et à chacune de ses parties le caractère qui lui convient. Ainsi cet objet est entièrement du domaine de l'artiste, dans lequel on reconnaîtra le goût et les talens, par la disposition symétrique des masses, et par le choix et la pureté des détails: nous n'avons pas besoin de faire observer que la simplicité est la base première de toute bonne décoration, non pas cette simplicité qui exclurait les ornemens là où ils sont nécessai-

res, mais celle qui consiste à en faire un choix heureux, à les appliquer sans profusion, et à les disposer de telle sorte qu'elle forme souvent des lignes continues qui ne fatiguent point l'œil.

§. I^{er}. PRINCIPES POUR LA COMPOSITION D'UN BATIMENT.

7. Nous avons vu plus haut que l'architect devait s'attacher à donner à un édifice le caractère qui convient à sa destination. C'est ici le fruit des longues études, du goût et du discernement de l'artiste; chaque localité présentant des obstacles à vaincre, de nouvelles dispositions à rechercher, un maximum de dépenses à ne pas dépasser, et mille autres considérations qui naissent, soit des circonstances, soit de l'opulence, et même du caprice des propriétaires : néanmoins, quelques principes généraux sont nécessaires pour diriger l'homme de goût, qui, sans être architecte, veut être fixé sur les données principales d'un bâtiment.

8. Pour que nos lecteurs fassent une application utile de ces principes et de tous ceux contenus dans ce *Manuel d'architecture*, nous avons composé les plans, coupe et élévations d'un château avec ses accessoires (*voir* planches II, III et IV), et nous avons rapporté à cette composition les exemples que nous donnons, afin de les rendre, pour ainsi dire, palpables.

§. II. PROPORTIONS DES CINQ ORDRES EN GÉNÉRAL.

9. Les auteurs anciens, tels que Palladio, Scamozzi et Vignole, ne sont point d'accord sur les proportions générales des ordres, qu'ils variaient eux-mêmes en raison de l'emploi qu'ils en faisaient. Néanmoins celles indiquées par le der-

nier ont prévalu (1). Ainsi on donnera toujours aux colonnes de l'ordre toscan sept diamètres, à celles de l'ordre dorique huit diamètres, proportions du dorique romain du théâtre de Marcellus, considérées comme le plus parfait de la Rome antique ; à l'ordre ionique, neuf diamètres, et au corinthien dix diamètres. Quant à l'ordre composite, comme il rentre dans les proportions, et qu'il est moins pur dans ses détails que le corinthien, il n'est presque plus en usage.

DES COLONNES.

10. Toutes les colonnes diminuent d'un sixième de leur diamètre (2). Cette diminution peut com-

	diamèt.	mod.
(1) Palladio donne à la colonne de l'ordre toscan........................	7 ou	14
A l'ordre dorique................	8	16
A l'ordre ionique................	9	18
A l'ordre corinthien.............	9 ½	19
A l'ordre composite.............	10	20
Scamozzi assigne à l'ordre toscan...	7 ½	15
A l'ordre dorique................	8	16
A l'ordre ionique................	8 ¾	17 ½
A l'ordre corinthien.............	10	20
A l'ordre composite.............	9 ¾	19 ½
Vignole fixe la hauteur de la colonne d'ordre toscan à................	7	14
De l'ordre dorique à.............	8	16
De l'ordre ionique à.............	9	18
Et des ordres corinthien et composite à........................	10	20

(2) Quelquefois néanmoins, on varie cette diminution en raison de la grande hauteur des colonnes, parce qu'en s'élevant beaucoup, leur éloignement suffit pour les faire paraître diminuer à la vue. Cet effet est commun à tous les corps qui s'élèvent à une grande hauteur.

mencer en ligne droite, depuis la base jusqu'à l'astragale du chapiteau. Quelquefois elle ne commence qu'à la hauteur du tiers du fût; et enfin quelques architectes modernes ont renflé la colonne à cette même hauteur, ce qui n'est plus usité dans aucun cas, parce qu'alors la colonne a l'air de s'écraser sous le poids qu'elle supporte; ce qui est essentiellement contraire aux règles de la stabilité, qui exigent que non seulement une construction soit solide, mais aussi qu'elle en conserve l'apparence. Les chapiteaux des ordres toscan et dorique ont un demi-diamètre ou un module de hauteur; celui de l'ordre ionique, les trois quarts du diamètre ou un module et demi, et ceux des deux autres ordres corinthien et composite, deux modules un tiers (1). Dans ces dimensions l'astragale n'est jamais comprise, et fait partie du fût.

11. Les bases de tous les ordres indistinctement ont un demi-diamètre ou un module de hauteur.

§. III. DES ENTRE-COLONNEMENS.

12. Les espacemens des colonnes entre elles sont en raison de leur hauteur; plus elles sont massives, plus cet espacement peut être considérable; plus au contraire elles sont élégantes et sveltes, plus elles doivent être serrées. Ainsi l'entre-colonnement toscan est fixé à huit modules ou quatre diamètres d'axe en axe des colonnes, ce qui laisse trois diamètres de vide entre chacune d'elles. Pour l'ordre dorique, sept modules et

(1) Le module est toujours la moitié du diamètre de la colonne; il se divise en 12 minutes ou parties pour les deux premiers ordres, et en 18 pour les trois derniers.

demi d'axe en axe, ce qui ne laisse que deux diamètres trois quarts de vide; pour l'ordre ionique, sept modules, d'axe en axe, ou deux diamètres et demi de vide; et enfin pour l'ordre corinthien, six modules toujours d'axe en axe, ce qui ne laisse plus que deux diamètres de vide : ces mesures sont fixées par rapport à la solidité; mais on peut s'en écarter tant soit peu, en raison des exigences de la localité ou des besoins de la distribution.

§. IV. DES PORTIQUES.

13. Souvent les ordres sont destinés à décorer des portiques ou arcades; comme dans ce cas la masse de la construction est plus considérable que dans les entre-colonnemens, où les colonnes sont isolées et supportent seules le poids des constructions supérieures, les dimensions d'écartement d'une colonne à l'autre, ou d'un pilastre à l'autre, sont fixes ainsi qu'il suit, pour les portiques sans piédestaux, mais pouvant avoir un socle d'un pied ou quinze pouces sous la base des colonnes; savoir: l'ordre toscan, dix modules et demi, d'un axe à l'autre des colonnes ou pilastres; le vide de l'arcade, six modules et demi de large et treize modules de hauteur, depuis le socle jusque sous la clef; pour l'ordre dorique, dix modules, d'axe en axe; l'arcade, six modules de large sur quinze modules de hauteur sous la clef; l'ordre ionique, douze modules d'axe en axe; le portique, huit modules de largeur et dix-sept modules sous la clef; l'ordre corinthien, treize modules d'un axe à l'autre; l'arcade, neuf modules de largeur sur dix-neuf modules de hauteur sous clef.

14. Ainsi que nous l'avons dit pour les entre-colonnemens, ces dimensions ne sont pas rigoureusement exigibles.

§. V. DES PIÉDESTAUX.

15. Les piédestaux des ordres peuvent être plus ou moins élevés; leur hauteur est néanmoins fixée en général à un tiers de la hauteur de la colonne.

§. VI. MANIÈRE D'OBTENIR LE MODULE D'UN ORDRE QUELCONQUE.

16. Pour avoir les proportions d'un ordre d'architecture avec son piédestal, destiné à décorer une façade, il faut mesurer la hauteur totale que doit occuper cet ordre, et la diviser en dix-neuf parties égales: de ces dix-neuf parties, les quatre premières du bas seront la hauteur du piédestal, les douze parties au-dessus donneront la hauteur de la colonne, et enfin les trois parties supérieures resteront pour l'entablement; il en résulte donc que l'entablement a toujours un quart de la colonne qui le supporte, lorsqu'il est composé de ses trois portions, *architrave*, *frise* et *corniche*; car il est bon de remarquer que très souvent on supprime l'architrave. Quant au piédestal, il est toujours du tiers de la colonne; il peut être plus court, mais jamais plus élevé; souvent un socle simple de quelques pieds de hauteur le remplace.

17. Les douze parties de cette division qui restent à la colonne sont ensuite subdivisées par le nombre de diamètres indiqué ci-dessus pour chaque ordre; ainsi, on divisera cette hauteur de douze parties par sept pour trouver le diamètre de la colonne toscane, par huit pour le diamètre de l'ordre dorique, par neuf pour le diamètre de l'ordre ionique, ou enfin par dix si on veut exécuter un ordre corinthien.

18. Chacune de ces divisions étant un diamètre ou deux modules, la moitié sera le module de l'ordre, que l'on subdivisera ensuite en douze parties, si l'on fait un ordre toscan ou dorique, ou en dix-huit pour les trois autres ordres.

19. On voit par conséquent que le module n'a aucun rapport avec les mesures de mètre, toise, pied et pouce, et qu'il n'est qu'une échelle proportionnelle pour l'ordre lui-même.

20. Si l'on ne fait pas de piédestal, on divise la hauteur destinée à la colonne et à l'entablement en cinq parties seulement, dont quatre sont destinées pour la colonne et la cinquième pour l'entablement.

21. — *Exemple :* on veut décorer d'un ordre ionique avec son piédestal, un mur qui a vingt-trois pieds neuf pouces de hauteur; je divise ces vingt-trois pieds neuf pouces en dix-neuf parties égales; douze de ces parties réservées pour la colonne nous donneront quinze pieds; je divise ces quinze pieds par neuf diamètres fixés pour l'ordre ionique que l'on cherche, et l'on trouvera un pied huit pouces de diamètre : le module sera donc de dix pouces, et sur ce module, que l'on subdivisera en dix-huit parties égales, on prendra toutes les proportions partielles des moulures, des bases, chapiteau et entablement.

§. VII. SUBDIVISIONS DES ORDRES D'ARCHITECTURE.

22. Comme chaque ordre en général comprend trois parties bien distinctes, le *piédestal*, la *colonne* et l'*entablement*, chacune de ces parties se subdivise encore en plusieurs autres. On distingue dans le piédestal la *base*, le *dé*, ou partie

lisse, et la *corniche*. Dans la colonne, le fût est quelquefois uni, quelquefois cannelé entre la base et le chapiteau ; dans l'entablement, l'architrave repose quelquefois immédiatement sur le chapiteau de la colonne ; la frise, qui reste unie dans beaucoup de cas, est ornée de triglyphes dans l'ordre dorique, et souvent décorée de sculptures en bas-reliefs dans les édifices publics ; enfin, la corniche, composée d'un assemblage de moulures plus ou moins riches, est décorée, dans les ordres principaux, de denticules, modillons et caissons.

§. VIII. DES MOULURES EN GÉNÉRAL.

23. Chaque moulure employée dans les ordres, ou même en l'absence des ordres, prennent différens noms en raison de leurs galbes, de leurs assemblages, et de leurs emplacemens. Les moulures simples sont le congé (*Pl.* 2, *fig.* 6), le filet (*Pl.* 2, *fig.* 7), la baguette (*fig.* 8), le tore (*fig.* 9), le quart de rond (*fig.* 10), le quart de rond renversé (*fig.* 11), le cavet (*fig.* 12), le cavet renversé (*fig.* 13), le talon (*fig.* 14), le talon renversé (*fig.* 15), la doucine (*fig.* 16), la doucine renversée (*fig.* 17), la scotie (*fig.* 18), pour les moulures d'assemblages ; les astragales (*fig.* 26) se composent presque toujours d'une baguette, d'un filet et d'un congé. Dans les corniches et entablemens (*fig.* 19) on distingue la cimaise supérieure A, le larmier B, et la cimaise inférieure C. Il y a aussi des entablemens plus compliqués, à modillons (*fig.* 20, 21 et 22), ou à consoles (*fig.* 23, 24 et 25). L'ensemble des moulures horizontales (*fig.* 27), qui couronnent les pieds-droits des arcades, se nomment *impostes*, et celles (*même figure*) qui décorent le ceintre des portiques, se nomment *archivoltes*. Les moulures (A, *fig.* 29) qui pourtournent les tableaux des portes et croisées, se nomment *cham-*

branles; s'il y a une corniche B au-dessus, elle se nomme *couronnement*. Les bandeaux (*fig.* 28) au droit des appuis de croisées ou partageant les différens étages d'un édifice, se nomment *bandeaux*, s'ils sont simples, *plinthes* s'ils sont ornés de moulures, et enfin *frises* s'ils sont d'une certaine largeur avec moulures haut et bas, et décorés de grecques ou d'autres ornemens. Les moulures qui terminent les attiques au-dessus des entablemens (comme A, *fig.* 30), se nomment *bandeaux* ou *corniches d'attiques*, selon leur importance.

24. On a donné, dans cette *planche* 2, ces diverses moulures unies avec les opérations pour les tracer, indiquées en lignes ponctuées ; l'autre partie est décorée des ornemens les plus usuels, que l'on peut faire à volonté plus ou moins riches.

§. IX. DES ORDRES GRECS.

Ordre Dorique grec.

25. Les Grecs ont inventé trois ordres, le *Dorique*, l'*Ionique* et le *Corinthien*. Le dorique grec (*Pl.* 1, *fig.* 5) n'a point de proportions fixes; cet ordre diffère aussi de détails dans tous les édifices antiques : dans quelques temples les colonnes n'ont que quatre diamètres de hauteur; dans d'autres au contraire elles en ont jusqu'à huit et neuf, comme on le voit dans le temple de Coré; mais c'est le seul exemple de ce genre : ainsi lorsqu'on veut employer cet ordre, on peut lui donner six diamètres de hauteur, cette moyenne proportionnelle sera presque toujours convenable. On trouve dans beaucoup d'ouvrages d'architecture les dimensions des différens monumens de cet ordre dorique primitif que nous a laissé l'antiquité, et que l'on nomme communément *ordre pæstum*, à cause des temples de

Neptune, de Cérès, et autres ruines existant encore dans cette ville, bâtie par les Doriens.

Ordre Ionique.

26. L'exemple qui nous est resté comme classique (*Pl.* 1, *fig.* 3), est celui du temple de Diane, à Ephèse. Sans répéter les absurdités qui ont été écrites tant de fois sur l'origine de cet ordre, dont la volute du chapiteau imite, dit-on, la coiffure des dames grecques, nous dirons seulement que cet ordre est d'une proportion extrêmement heureuse, que tous ses détails en sont très élégans, et par cette raison il convient également, mais sur des échelles différentes, aux bâtimens particuliers de la dimension la plus exiguë, et aux édifices publics du plus noble caractère.

Ordre Corinthien.

27. Cet ordre est le plus beau et le plus majestueux de tous. Il existe encore une fable sur l'origine de cet ordre, qui fut inventé, dit-on, par l'architecte nommé Callimachus, qui résidait à Corinthe; mais cette fable au moins a, cette fois, quelque vraisemblance. Callimachus passant un jour près du tombeau d'une jeune fille de Corinthe, y aperçut une corbeille recouverte d'une grande tuile plate et environnée de feuilles d'acanthe que la nouvelle saison avait fait croître; la plante, arrivée à la hauteur de la tuile, avait été forcée de se recourber en forme de volute. Cet ensemble présenta à l'artiste un assemblage si harmonieux, qu'il en fit sur-le-champ un dessin auquel il ajouta la régularité que ne donne point la nature. Quoi qu'il en soit de cette origine, véritable ou fabuleuse, l'ordre corinthien (*Pl.* 1, *fig.* 4) n'en est pas moins, par sa majesté et par sa richesse, celui qui

doit être employé, comme chez les anciens, dans les temples de la divinité, dans les palais des rois et dans les monumens du premier ordre.

28. Ces trois ordres grecs, admirables par leurs belles proportions et par leur harmonie, ont donc tous un cachet particulier, et chacun d'eux offre une si grande perfection dans son ensemble, que les architectes qui, jusqu'à ce jour, ont voulu altérer leur caractère, ont tous échoué.

29. Ce n'est pas que ces ordres ne pussent éprouver, lors de l'emploi, aucune sorte de variations dans leurs dimensions, dans leurs entre-colonnemens ou dans leurs moulures, sans devenir tout-à-fait défectueux ; l'artiste qui nous lirait ainsi nous comprendrait mal : nous disons seulement qu'il faut faire la plus grande attention lorsqu'on est obligé de modifier les proportions fixées, de conserver aux ordres leurs caractères primitifs.

30. Les dimensions de ces trois ordres sont indiquées à la planche première ; nous ferons observer seulement que la base de la colonne ionique, dite attique, s'adapte également pour l'ordre corinthien.

§. X. ORDRES ROMAINS.

31. Les ordres romains sont le *Toscan*, le *Dorique romain* et le *Composite*. L'ordre toscan (*Pl.* 1, *fig.* 1), dont le nom indique assez l'origine, est le plus simple de tous ; le dorique romain, imité du dorique grec, mais rendu plus svelte, tient le milieu entre celui-ci et l'ordre ionique ; nous en donnons les proportions (*même Planche*, *fig.* 2). Quant à l'ordre composite, comme il conserve les mêmes proportions que le corinthien, et que de

plus, les détails en sont moins purs et moins heureux, il n'est plus employé, surtout depuis que l'école française est revenue à la simplicité des formes antiques. C'est pourquoi nous n'avons pas dû le mettre en parallèle avec les cinq autres.

§. XI. DES CANNELURES.

32. Le fût des colonnes est quelquefois cannelé pour en augmenter la richesse et la légèreté; ces cannelures se font de diverses façons, savoir : dans le dorique grec, comme on le voit *pl.* 1, et *fig.* 31, *pl.* 2; le nombre de ces cannelures est de vingt-quatre environ; le toscan n'est jamais cannelé, parce que c'est un ordre massif et sévère; les colonnes des autres ordres sont cannelées, comme on le voit *même pl.*, *fig.* 32; les côtes de ces cannelures ne doivent pas être en général moindres du quart de leur largeur, ni plus du tiers, autrement elles paraîtraient trop maigres et seraient sujettes à s'épaufrer. Quelquefois ces cannelures sont remplies par un petit tore ou baguette, comme à la même pl., *fig.* 33; ces baguettes partent ordinairement du bas de la cannelure et s'arrêtent au tiers de la hauteur du fût, le surplus restant vide comme à la figure 32.

§. XII. DES PILASTRES.

33. Les colonnes ne sont pas toujours employées, soit dans les grands édifices, soit dans les établissemens publics, où la libre circulation ne doit pas être entravée, soit enfin dans les bâtimens particuliers où l'on veut un certain luxe; au défaut de la colonne on décore les façades intérieures et extérieures de pilastres appliqués, lesquels, sans contraindre le propriétaire à une dépense aussi considérable, donnent néanmoins un caractère a-

chitectural et établit un ensemble de lignes qui, bien entendu, satisfait le goût et les yeux : ce dont nous avons offert deux exemples dans la coupe et dans l'élévation des bâtimens circulaires, *pl.* 4. Ces pilastres, dans une heureuse disposition, sans présenter la même richesse que les colonnes, ont une certaine grâce et décorent aussi très convenablement les niches, portes et croisées d'une façade.

34. Les pilastres, en règle générale, ne doivent avoir qu'un pouce d'épaisseur au moins, et un quart de leur largeur au plus; on peut supprimer leurs bases et les remplacer par un socle ou dé carré d'un module de hauteur ou un demi-diamètre, n'ayant aussi qu'un pouce d'épaisseur sur le nu, afin d'éviter des renfoncemens dans les intervalles que nécessiterait la saillie de la base de la colonne que les pilastres remplacent. Les plate-bandes ou arcades au-dessus doivent toujours être aplomb du nu des pilastres.

35. Ces pilastres ne diminuent pas, comme les colonnes, d'un sixième de leur diamètre, ils montent au contraire d'aplomb.

36. Il est de certains cas où les pilastres peuvent avoir une saillie égale à leur largeur, c'est-à-dire où ils peuvent être carrés; c'est lorsqu'ils accompagnent des colonnes du même ordre et de la même dimension.

§. XIII. DES ORDRES ÉLEVÉS AU-DESSUS LES UNS DES AUTRES.

37. En thèse générale, et c'est toujours ainsi que nous nous expliquerons dans le cours de ce manuel, parce que l'espace qui nous est imposé

ne nous permet pas de faire un grand nombre d'applications aux principes généraux ; en thèse générale donc, on doit éviter d'élever plusieurs ordres au-dessus les uns des autres. Néanmoins les anciens nous ont laissé quelques combinaisons en ce genre, dont l'exécution est très heureuse et dont l'aspect justifie l'adoption ; ce sera donc à l'artiste à juger lui-même s'il convient ou non de faire l'application de ces modèles ; mille causes locales peuvent l'y contraindre, mais il y a dans ce cas certaines bornes que l'on ne peut raisonnablement dépasser ; par exemple, on peut sans inconvénient élever un ordre dorique romain au-dessus d'un soubassement en arcade de l'ordre toscan ; on peut encore, si le rez-de-chaussée est décoré d'un ordre dorique, faire une colonnade d'ordre ionique au premier étage. Ce n'est qu'avec la plus grande réserve et dans des circonstances extraordinaires qu'il faudra se résoudre à faire trois étages d'ordres ; il vaudrait mieux alors faire le rez-de-chaussée en soubassement carré avec des refends qui indiqueraient la solidité et la résistance, tandis que les deux étages supérieurs pourraient être décorés d'ordres différens.

38. Lorsqu'on fait l'emploi de plusieurs ordres dans la façade d'un bâtiment, il faut toujours placer le plus sévère dans le bas et les plus délicats dans le haut. Cette règle est absolument de rigueur ; et l'on conçoit en effet quel ridicule suivrait l'artiste qui mettrait, par exemple, un ordre corinthien au rez-de-chaussée, et les ordres toscan ou dorique au premier étage.

39. Dans la disposition de la décoration par arcades ou par plates-bandes, il faut avoir le soin que les portes ou croisées soient toujours bien précisément au milieu des espacemens et jamais

ailleurs ; il est impossible encore d'enfreindre cette disposition, sans choquer à la fois les règles du goût et du bon sens.

40. Il est encore une chose qu'il est bien essentiel d'observer, lorsqu'on élève deux ordres l'un sur l'autre : si ce sont des pilastres, comme leur fût ne diminue pas, il faut que le pilastre de l'ordre supérieur ait un sixième de moins de diamètre que celui qui le supporte ; si ce sont des colonnes, comme leur fût diminue d'un sixième, il faut que le fût, à la base de la colonne supérieure, soit égal au plus au fût diminué de la colonne inférieure, pris au chapiteau, et cela dans le cas où la base serait supprimée, car autrement cette base se trouverait en porte-à-faux, ce que l'on doit toujours éviter.

§. XIV. DES FRONTONS ET ACROTÈRES.

41. Les frontons occupent ordinairement le milieu d'un bâtiment, comme on peut le voir à la façade (*Pl.* 4, *fig.* 38). S'il y a des avant-corps à droite et à gauche, ils peuvent également en être décorés : on faisait autrefois des frontons circulaires, maintenant on les fait tous triangulaires.

42. La hauteur d'un fronton est toujours relative à sa largeur ; les uns veulent que l'on divise la base du triangle qu'il doit former, en cinq parties égales, et prendre une de ces parties pour la hauteur ; les autres en neuf parties, dont deux doivent être la hauteur. Mais le principe le plus usité, c'est d'ouvrir le compas sur la ligne de la cimaise du point 3 à l'une des saillies 1 et 2 de ladite cimaise (*Pl.* 2, *fig.* 34), et en traçant un demi-cercle 1, 4, 2, on aura, sur l'axe du monument ou de la partie couronnée, le point 4 ; ouvrez ensuite votre

compas, de ce dernier point 4 aux points 1 ou 2, et tracez la portion de cercle 1, 5, 2, et ce point 5 sur la ligne milieu sera la hauteur ou le sommet du fronton.

43. Il est bon d'observer que jamais la cimaise n'existe au droit du fronton, et que celle inclinée gagne en épaisseur en raison de sa saillie : le tympan 3 est une partie renfoncée toujours aplomb de sa frise d'entablement ; ce tympan est quelquefois lisse, et est souvent orné de sculptures en bas-relief, et notamment dans les édifices publics, les frontons des hôtels sont souvent ornés dans cette partie, d'attributs divers ou des armes du maître. On faisait autrefois des frontons circulaires qui étaient alternés avec les frontons triangulaires ; ils sont maintenant tout-à-fait exclus, avec raison, de toute composition régulière ; et, en effet, les Grecs ni les Romains ne l'ont jamais employé. C'est une invention moderne du plus mauvais goût.

44. Dans les bâtimens réguliers, on ajoute souvent un acrotère (*pl.* 2, *fig.* 34) au-dessus de l'entablement principal ; s'il y a un fronton, cet acrotère se termine à la pointe du fronton, comme à la même *fig.* 34 ; autrement il doit être élevé d'un quart ou d'un tiers au plus de la hauteur de la colonne qui le supporte : ces acrotères sont souvent divisés en petits piédestaux qui montent aplomb des colonnes ou pilastres inférieurs avec socle et tablette courante, et renfoncée de quelques pouces d'un piédestal à l'autre ; alors les intervalles entre le socle et la tablette sont remplis, soit par des balustres, soit par des tuiles creuses posées en écailles, comme on le voit souvent dans les fabriques d'Italie, et à la coupe (*Pl.* 4, *fig.* 39). Quelquefois aussi ils sont pleins et unis, ou percés

de petites croisées, comme à l'élévation, même *Pl.* 4, *fig.* 38. Presque toujours ces acrotères servent à cacher les grandes hauteurs des combles que notre climat pluvieux nous force à employer; dans ce cas on place derrière un grand chéneau en plomb, qui reçoit les eaux pluviales, ainsi que la coupe (*fig.* 39) l'indique.

§. XV. DES SOCLES ET PIÉDESTAUX DE SOUBASSEMENT.

45. Un ordre quelconque qui décore la façade d'un bâtiment, aurait mauvaise grâce à être placé au niveau du sol ou du pavé extérieur; il faut toujours qu'il soit élevé, soit sur des piédestaux qui appartiennent à l'ordre lui-même, soit sur un grand socle qui le représente, comme à l'entrée du château (*Pl.* 4, *fig.* 38). Si on emploie les piédestaux de l'ordre, on en voit les dimensions dans la *Pl.* 1. Nous ferons observer seulement que la hauteur indiquée pour les dés n'est pas rigoureusement indispensable à observer. Les anciens nous ont laissé beaucoup d'exemples de piédestaux plus courts, en raison de la nécessité et des raccordemens des appuis avec les distributions intérieures; mais s'ils peuvent être plus courts, ils ne doivent, dans aucun cas, être plus longs, c'est-à-dire qu'ils ne doivent jamais être de plus du tiers de la hauteur de la colonne; il est bon même de faire porter ces piédestaux sur un premier socle d'environ un diamètre de la colonne.

46. Les moulures des bases et des corniches de ces piédestaux peuvent aussi être changées et leurs saillies diminuées, surtout si la décoration présente beaucoup de ressauts, afin d'éviter les écornures qui seraient plus fréquentes dans des moulures très délicates et très saillantes.

47. Si les piédestaux de chaque colonne sont accusés en saillies sur le nu, les intervalles pourront contre-profiter les mêmes moulures en renfoncement : cette continuation de lignes est même un des points essentiels à observer pour l'unité et l'harmonie si désirable dans toutes les compositions architectoniques.

48. Le socle ou soubassement d'une façade peut être composé de même, mais tout-à-fait lisse et sans ressauts, excepté cependant à l'avant-corps du milieu, s'il y en a; quelquefois aussi ce soubassement n'a point de moulures, et se forme seulement de plusieurs assises en pierres, qui reçoivent les bases des colonnes ou pilastres : ces sortes de soubassemens sont soumis, quant à leur hauteur, aux mêmes proportions que les piédestaux.

§. XVI. DES PORTES ET CROISÉES.

49. Les dimensions des portes et croisées, tant intérieures qu'extérieures, sont subordonnées à la grandeur de l'échelle de l'ordre élevé, à la proportion des pièces qui composent l'appartement, et enfin aux besoins de la localité. Quant à leur hauteur relative, dans les compositions sévères, elles peuvent avoir le double de leur largeur; dans les ordres élégans, tels que le ionique et le corinthien, on peut leur donner jusqu'à deux fois et demie (Voir la *Pl.* 2, *fig.* 35). Les chambranles, frises et couronnemens, sont aussi en raison de la nature de l'ordre qui les accompagne : ces règles ne peuvent pas être fixées, elles gêneraient trop l'architecte; l'étude, l'habitude et le goût lui indiqueront les largeurs, saillies et moulures de ces parties de décoration qui concourront le mieux à l'ensemble général; car il ne faut pas croire qu'à l'aide de livres et de principes, quelque bien éta-

blis qu'ils soient, on puisse faire des progrès dans les arts; il faut joindre à beaucoup d'étude une grande expérience, qui ne s'acquiert qu'avec le temps et la pratique. C'est ce qui explique pourquoi les jeunes gens, qui, ne sachant que dessiner, et se livrant aux affaires de trop bonne heure, commettent presque toujours les fautes les plus graves, soit dans la composition, soit dans la distribution, soit enfin dans l'exécution.

50. Il nous reste sans doute beaucoup à dire sur les parties principales d'un monument de quelque importance; mais les bornes de cet ouvrage ne nous permettent pas de nous étendre davantage ici; les exemples-pratiques que nous donnerons plus tard y suppléeront, et nous les rendrons, autant que possible, palpables par des figures.

CHAPITRE II.

GÉOMÉTRIE ÉLÉMENTAIRE APPLIQUÉE AU TOISÉ ET AUX OPÉRATIONS DU DESSIN.

51. Le dessin des ordres, des moulures, et la confection d'un plan, ainsi que les opérations préparatoires pour la plantation d'un bâtiment, et enfin le toisé de tous les travaux, exigent des notions succinctes de géométrie. Nous supposerons d'abord que nos lecteurs connaissent l'arithmétique dont il a été publié un traité spécial dans cette collection (1). Nous ne donnerons donc ici que les problèmes strictement nécessaires pour remplir ce but, cette science étant traitée aussi d'une manière spéciale et plus étendue, par M. Terquem, dans l'*Encyclopédie des sciences et des arts* (2), dont ce *Manuel d'Architecture* fait partie.

ARTICLE PREMIER.

Des Lignes et de leurs diverses dispositions.

52. Les lignes sont de trois espèces : *la ligne droite*, *la ligne courbe* et *la ligne mixte*. La ligne est considérée comme n'ayant ni largeur ni épaisseur, mais seulement indiquant une longueur.

53. La *ligne droite* est celle dont tous les points,

(1) Voir le *Manuel d'Arithmétique*, par M. Collin.

(2) Voir le *Manuel complet de Géométrie*, par M. Terquem.

suivant une même direction, parcourent par le chemin le plus court, l'espace d'un point à un autre. Comme A B (*Pl.* 5, *fig.* 41), on voit qu'on ne peut tracer qu'une seule ligne droite d'un point donné à un autre point; car puisque tous les points de cette ligne sont dans la même direction, si deux lignes droites avaient également les deux points communs A et B, elles se confondraient nécessairement, et ne formeraient qu'une seule et même ligne : il n'en est point ainsi de la *ligne courbe* A B (*fig.* 42), dont la direction peut être changée à chaque instant, ainsi qu'on le voit à cette figure, et qu'elles peuvent s'écarter plus les unes que les autres de la ligne droite, et se terminer néanmoins aux mêmes points : les circonférences de cercles, les ellipses, les paraboles, la spirale, l'hélice, etc., sont aussi des lignes courbes.

54. Les *lignes mixtes* sont celles qui ont des parties droites A B et C D (*fig.* 43), et des parties courbes B C.

55. Une *ligne horizontale* est celle dont tous les points sont parallèles à l'horizon, et que les ouvriers nomment *de niveau*, comme A B (*fig.* 44).

56. La *ligne verticale* ou *perpendiculaire* est celle qui s'élève à angles droits sur la précédente, c'est-à-dire qui forme de chaque côté un angle de quatre-vingt-dix degrés, et qui ne penche ni d'un côté ni d'un autre, ce que les ouvriers, par conséquent, appellent *aplomb*, comme celle C D, *même fig.* 44.

57. Une ligne perpendiculaire peut cependant ne pas être verticale, si celle qui lui sert de base est inclinée, comme A B (*fig.* 45). Ici la ligne C D est bien aussi perpendiculaire à A B, puis-

qu'elle forme avec elle deux angles de quatre-vingt-dix degrés; mais elle n'est plus *verticale* ou *d'aplomb*. Alors cette ligne A B se nomme *ligne inclinée*, parce qu'elle n'est ni horizontale ni perpendiculaire.

58. *Lignes parallèles.* — Quand deux lignes sont également éloignées l'une de l'autre dans tous leurs points correspondans, on les nomme *parallèles*; ainsi les lignes A B et C D (*fig.* 46) sont parallèles, parce que, prolongées à l'infini, ces deux lignes ne se rencontreraient jamais; pour tirer la ligne C D parallèle à A B, on prend deux points à volonté sur la ligne donnée, desquels, et de la même ouverture de compas, on décrit deux portions de cercles, sur lesquelles on fait passer comme tangente la seconde ligne C D, qui sera nécessairement parallèle à la première, puisqu'elle aura deux points, c'est-à-dire la partie supérieure des deux arcs, également éloignés des points A et B de cette ligne. Dans les chantiers, les appareilleurs se servent, pour tracer la pierre, d'une règle qu'ils placent convenablement, et sur laquelle ils font glisser un T. Ce moyen est plus expéditif, et l'on peut tracer ainsi autant de perpendiculaires et de parallèles que l'on en a besoin.

59. *Lignes concentriques.* — Ces lignes qui partent d'un centre commun en sont toujours à égale distance, et sont aussi parallèles entre elles, comme les deux cercles (*fig.* 47).

60. *Lignes excentriques.* — Sont celles qui ont des centres différens, comme *fig.* 48 et 49.

61. *Axe ou ligne diamétrale.* — C'est une ligne droite qui, passant par le centre d'un cercle, est terminée de part et d'autre par la circonférence, comme A B (*fig.* 47).

62. **Les *Rayons*.** — Sont les lignes droites tirées du centre à la circonférence, comme C, D (*fig.* 47). On voit, par conséquent, que tous les diamètres d'un même cercle sont égaux et que tous les rayons sont égaux à la moitié de la circonférence.

63. *Circonférence.* — C'est une ligne courbe dont tous les points sont également distans du centre; c'est le cercle parfait.

64. *Cercle.* — C'est l'espace renfermé par la circonférence.

65. On appelle *Arc* toute portion quelconque de la circonférence. Ainsi, E, F, G (*fig.* 47), sont un arc dont la corde est la ligne E, G, et la flèche, celle perpendiculaire F, H.

66. Le *secteur* d'un cercle est la surface comprise entre deux rayons et une partie de la circonférence, comme D, A, C, ou C, A, B, etc. (*fig.* 56).

67. Le *segment d'un cercle* est l'espace superficiel renfermé entre la corde et l'arc, comme GEBF. (*fig.* 56.)

68. On voit que le nom de *corde* est donné à toute ligne droite qui va d'une extrémité d'un arc à l'autre sans passer par le centre, et qui est terminée des deux côtés par la circonférence, et que, quand cette corde passe par le centre, elle coupe le cercle en deux parties égales, et prend alors le nom de *diamètre*.

69. On voit aussi que les cordes égales du même cercle ou de cercles égaux soutiennent des cercles égaux, et réciproquement, que des arcs égaux sont soutenus par des cordes égales.

70. Toute circonférence du cercle se divise en trois cent soixante parties égales qu'on nomme *degrés*. Chaque degré est subdivisé en soixante minutes avec d'autres subdivisions de soixante en soixante, qui ne sont utiles que pour les grandes opérations de l'arpentage et de l'astronomie.

71. *Tangentes.* — Ce sont des lignes qui touchent la circonférence d'un cercle ou une courbe quelconque, sur un de ces points seulement sans la couper, comme I, K (*fig.* 47).

72. *Sécantes.* — Les lignes sécantes sont celles qui traversent un cercle par deux points de sa circonférence, comme L, M, même *fig.* 47.

73. Les *ordonnées* sont des lignes qui, partant du rayon ou axe d'un cercle ou d'une ellipse, vont se terminer à la circonférence de la courbe, comme A, B (*fig.* 50), et N, O (*fig.* 47).

74. On appelle *abscisse* la partie de ce rayon ou axe comprise entre le sommet de la courbe et l'ordonnée à laquelle elle a rapport, comme N, P (*fig.* 47), et C, A (*fig.* 50); ces deux sortes de lignes sont coordonnées l'une à l'autre.

75. *L'hypothénuse* est, dans un triangle rectangle (*fig.* 51'), le côté opposé à l'angle droit, comme A, C. Le carré A, C, I, H, de ce côté, est toujours égal aux carrés des deux autres côtés A, B, E, D, et B, C, G, F, pris ensemble (141), ce dont on se rendra compte facilement par les tables des racines qui suivent, page 69.

76. *La ligne spirale* est celle qui, partant d'un centre, s'en éloigne insensiblement, comme (*fig.* 52); telle est la volute du chapiteau ionique.

77. La ligne *hélice* est celle qui tourne autour d'un cylindre, comme (*fig.* 53).

ARTICLE II.

Des Angles.

78. La rencontre de deux lignes se nomme *angle*; ces angles sont considérés sous deux rapports différens, savoir : 1°. *par rapport aux lignes qui le composent*, si ce sont deux lignes droites, il se nomme *angle rectiligne*; s'il est formé de deux lignes courbes, *angle curviligne*; et enfin *angle mixtiligne* s'il est formé d'une ligne droite et d'une ligne courbe.

79. 2°. *Par rapport à leur ouverture. Angle droit*, celui qui est formé par la rencontre d'une ligne tombant perpendiculairement sur une autre, de sorte qu'il résulte de cette ligne et de sa base deux angles droits, comme A D C et B D C (*fig.* 44).

80. Dans l'usage, on donne à l'angle droit le nom de *trait carré*, et les ouvriers appellent l'opération d'élever une perpendiculaire sur une ligne ou sur un plan, *prendre un aplomb*, ou *faire un trait carré*.

81. *Angle aigu*, est celui qui est moins ouvert que l'angle droit, c'est-à-dire, qui a moins de quatre-vingt-dix degrés d'ouverture, comme C D B (*fig.* 47). Les ouvriers l'appellent *angle fermé*.

82. Et enfin *l'angle obtus*, qui est plus ouvert que l'angle droit, c'est-à-dire qui a plus de quatre-vingt-dix degrés d'ouverture, comme A D C, même *fig.* 47. Les ouvriers l'appellent *angle ouvert*.

83. Quand on parle d'un angle, on peut le désigner simplement par la lettre qui est à son sommet, comme *fig.* 54, peut être appelé l'angle B. Si, au contraire, on le désigne par trois lettres, il faut que celle qui est au sommet soit au milieu des deux autres : ainsi, dans la même figure, on appellera l'angle A B C.

84. On conçoit que si l'ouverture que forme deux lignes est plus grande ou plus petite, l'arc compris entre elles est aussi plus grand ou plus petit, c'est-à-dire qu'il a plus ou moins de degrés. C'est pourquoi on mesure toujours un angle par le nombre de degrés de l'arc compris entre ses deux côtés, en supposant le centre de cet arc au sommet de l'angle. Ainsi, la longueur des côtés n'ajoute ni ne diminue à la grandeur de l'angle, parce que, quelle que soit cette longueur, l'arc qui le mesure a toujours le même nombre de degrés. Donc, pour couper un angle en deux, en trois, etc., il suffit de diviser l'arc en autant de parties, et de faire passer par les divisions autant de lignes droites qui partiront du centre de l'arc. Ainsi, par exemple (*fig.* 54), l'angle A B C a cent vingt degrés d'ouverture, je veux le diviser en trois, et chacun des nouveaux angles A B E, E B F et F B C, ont chacun quarante degrés.

85. On appelle *complément d'un angle* ou d'un arc, ce qu'il faut ajouter pour compléter quatre-vingt-dix degrés, quand il en a moins; ce qu'il faut en retrancher s'il en a plus ; ainsi, toujours (*fig.* 54) le complément de l'angle A B C de cent vingt degrés est l'angle G B C, qui a trente degrés, et ce même angle G B C est aussi le complément de l'angle aigu CBD, qui a soixante degrés.

86. Le *supplément d'un angle* est ce qu'il y

faut ajouter pour avoir deux angles droits ou 180 degrés; ainsi, toujours dans la même *fig.* 54, le supplément de l'angle A B C de 120 degrés est l'angle C B D de 60 degrés, et réciproquement.

87. Tous les angles que forment ensemble plusieurs lignes droites qui se coupent dans un même point, valent ensemble quatre angles droits, ou 360 degrés; en effet, si du point d'intersection A, des sept lignes droites de la *fig.* 55, on décrit une circonférence, et que l'on mesure un angle de 20 degrés, un de 44, et enfin que les six premiers angles aient ensemble 265 degrés, il est évident que l'angle B A C restant aura 95 degrés; on n'aura pas besoin de le mesurer pour s'en convaincre.

88. Deux angles qui ont le même supplément sont toujours égaux; car, s'ils ont le même supplément, leur différence à 180 degrés est donc la même, ce qui ne peut être sans qu'ils soient égaux entre eux.

89. Il résulte de ce principe que deux angles opposés au sommet, qui sont formés par deux lignes prolongées au-delà de leur intersection, sont égaux entre eux; ainsi, par exemple (*fig.* 47), les angles A D Q et C D B sont égaux, car la ligne Q C étant un diamètre, l'angle A D C est le supplément de A D Q, et comme A B est aussi un diamètre, le même angle A D C est encore supplément de C D B; donc les deux angles ayant le même supplément sont égaux. Ce qui aura lieu toutes les fois qu'on aura deux angles opposés au sommet, parce qu'alors on pourra toujours décrire une circonférence dont le centre sera le sommet des deux angles.

ARTICLE III.

Des Plans ou Surfaces.

90. On appelle *surface* ou *superficie*, une étendue qui n'a que deux dimensions, *longueur* et *largeur*; on conçoit alors qu'il faut qu'une surface soit renfermée dans trois lignes au moins, si ce sont des lignes droites, car le cercle, l'ellipse ou ovale, ou une seule ligne courbe irrégulière quelconque, peuvent renfermer une surface.

91. Les superficies *planes* sont celles méplates, c'est-à-dire sans aucune courbure, telles qu'en posant dessus une règle bien dressée, le champ de cette règle touche également à toutes ses parties; les surfaces *courbes*, curvilignes ou circulaires, sont celles d'un dôme, d'un cylindre, d'un cône, etc.

§. I. DES TRIANGLES.

92. La plus simple de toutes les figures planes est le *triangle*, parce qu'il n'est composé que de trois côtés, et par conséquent de trois angles.

93. Par rapport à ses côtés, le triangle est de trois espèces, savoir: le triangle équilatéral, dont tous les côtés sont égaux (*fig.* 57).

94. Le triangle *isocèle*, qui a seulement deux côtés égaux, comme *fig.* 58 et 59.

95. Et enfin le triangle *scalène*, dont tous les côtés sont inégaux, comme *fig.* 60.

96. Par rapport à leurs angles, les triangles se divisent aussi en trois espèces, savoir: *triangle*

rectangle, qui a un angle droit, ou de 90 degrés, comme *fig.* 61; le triangle *oxigone*, qui a ses trois angles aigus, comme *fig.* 57 et 59; et enfin le triangle *ambligone*, qui a un angle obtus, comme *fig.* 60.

97. Ainsi on voit que le triangle (*fig.* 57) est à la fois équilatéral et exagone, que le triangle (*fig.* 58) est isocèle et rectangle, que le triangle (*fig.* 59) est en même temps isocèle et oxigone, que celui (*fig.* 61) est scalène et rectangle.

98. Les trois angles d'un triangle quelconque équivalent toujours à deux angles droits, c'est-à-dire que, additionnés ensemble, ces trois angles forment constamment un total exact de 180 degrés.

99. Si on prolonge les deux côtés d'un triangle, l'angle extérieur vaut les deux angles intérieurs qui lui sont opposés. Par exemple, dans le triangle ABC (*fig.* 60), si on prolonge le côté CB vers D, l'angle extérieur B vaudra les deux intérieurs F et G, car cet angle B avec l'angle intérieur E, sont les supplémens l'un de l'autre, et valent ensemble deux angles droits; mais l'angle E ajouté aux angles F et G, valent aussi deux angles droits, ainsi il est évident que l'angle extérieur B est égal aux deux intérieurs F et G.

100. On voit, par ce qu'il vient d'être dit, 1°. Qu'un triangle rectiligne ne peut avoir qu'un angle obtus ou même qu'un angle droit, puisque ces trois angles ne valent ensemble que deux angles droits; 2°. que dans un triangle rectangle, les deux angles aigus sont évidemment complément l'un de l'autre, puisque les deux valent ensemble un angle droit; 3°. que si deux angles d'un triangle sont

égaux, les côtés qui leur sont opposés sont nécessairement égaux et réciproquement, puisque tout triangle pouvant être inscrit dans un cercle (1), ces côtés deviennent des cordes, et que des cordes égales soutiennent des arcs égaux qui mesurent les angles; et réciproquement, si les côtés sont inégaux, le plus grand côté sera opposé au plus grand angle; 4°. que quand on connaît les deux angles d'un triangle, on connaît nécessairement le troisième, puisqu'il doit être toujours égal à 180 degrés, moins la somme des deux autres.

101. Tout triangle est la moitié d'un parallélogramme de même base et de même hauteur; exemple: le triangle A B C (*fig.* 63) étant donné, si on élève la ligne B D parallèle au côté A C du triangle, si l'on tire ensuite la ligne D A parallèle à B C, on aura alors le parallélogramme D A C B, qui sera de même base et de même hauteur que le triangle donné A C B. On concevra facilement alors que les deux triangles B D A et A C B sont absolument égaux à cause du côté commun A B, et des angles aussi égaux, puisque les côtés du parallélogramme sont parallèles entre eux.

102. Ainsi je suppose que ce parallélogramme ait dix pieds de base sur vingt-quatre pieds de hauteur, la superficie totale sera de deux cent quarante pieds carrés; ainsi donc chacun des triangles A D B et A C B aura 120 pieds de superficie.

(1) Tout triangle peut être inscrit dans un cercle, puisqu'on peut toujours faire passer une circonférence par trois points donnés, qui seront alors les trois points du triangle. (*Voyez* cette démonstration plus loin, à l'article des *Opérations du Dessin*.)

§. II. DES FIGURES A QUATRE CÔTÉS.

103. Une figure plane à quatre côtés se nomme *quadrilatère*. Il y en a de plusieurs espèces, savoir : le *carré parfait*, qui a ses quatre angles et ses quatre côtés égaux, comme *fig.* 62, qui sont tous des angles droits ou de 90 degrés.

104. Le *parallélogramme rectangle* ou simplement *rectangle* ou *carré long* ; cette figure est aussi composée de quatre angles droits, mais ces côtés opposés sont parallèles et égaux entre eux seulement, comme *fig.* 63.

105. La ligne A B qui traverse les figures 62 et 63 d'un angle à l'autre, se nomme *ligne diagonale*, et partage ces figures en deux parties égales.

106. Le *rhombe* ou *losange*, comme *fig.* 64, a, comme le carré, ses quatre côtés égaux ; mais il a deux angles aigus et deux angles obtus, aussi égaux entre eux.

107. Le *rhomboïde* ou *rhombe irrégulier* a aussi ses côtés parallèles entre eux ; mais deux côtés sont plus petits ou plus grands que les deux autres, qui sont aussi égaux et parallèles entre eux, et les angles opposés sont aussi égaux entre eux (*fig* 65).

108. Le *trapèze* n'a que deux de ses quatre côtés parallèles, comme *fig.* 66.

109. Le *trapèze rectangle* est celui qui a deux angles droits, comme *fig.* 67.

110. Le *trapèze isocèle* est celui dont les deux côtés opposés sont égaux, tandis que les deux autres sont parallèles et inégaux, comme *fig.* 68.

111. Le *trapézoïde* n'a ni côtés ni angles egaux, comme *fig.* 69.

112. Un parallélogramme, quel qu'il soit, est toujours égal à un *rhomboïde* de même base et de même hauteur ; soit le rectangle A B C D (*fig.* 78) de deux toises de large sur trois toises de hauteur, la superficie sera de six toises ; il est évident que le rhomboïde E F B D, qui a même base et même hauteur, est égal à ce rectangle, et a aussi six toises superficielles, car le rectangle G D B étant commun aux deux figures, il est constant que le trapèze isocèle E G F D est égal au trapèze rectangle A C G B.

Si on tire la ligne ponctuée C E, les triangles B A E et D C F seront égaux, puisque le côté A B étant égal à C D à cause des parallèles, les lignes A C et B D seront aussi égales, par la même raison ; donc si on ôte de ces triangles le petit triangle commun C G E, les restes A C G B et E G D F seront nécessairement égaux entre eux ; ainsi le parallélogramme est égal au rhomboïde.

113. La surface d'un trapèze est égale au produit de la moitié de ses deux bases parallèles, additionnées ensemble et multipliées par la hauteur.

Si dans la figure 67 on tire la ligne B C, le trapèze A B D C se trouvera divisé en deux triangles de même hauteur, et on obtiendra leur surface en multipliant la moitié de la base de chacun par la hauteur commune ; ainsi je suppose que le triangle B D C ait vingt pieds de base, et celui B A C douze pieds, total trente-deux pieds, dont la moitié est seize pieds, que je multiplie par la hauteur commune huit, j'ai pour superficie du trapèze A B D C, cent vingt-huit pieds.

On peut encore prouver cette vérité d'une autre manière : la moitié des deux bases A B et

CD est égale à la moyenne proportionnelle FF, qui coupe le trapèze horizontalement en deux parties; cette proportionnelle aura donc seize pieds, qui, multipliés par la hauteur huit, donnera la surface du parallélogramme ACGH, que l'on forme en tirant la ligne GH parallèle à AC; or, ce parallélogramme est égal au trapèze à cause de l'égalité des triangles BGF et FHD, dont l'un est en dedans et l'autre en dehors.

§. III. DES POLYGONES RÉGULIERS.

114. Les polygones prennent différens noms en raison de leurs côtés, savoir : le *pentagone* a cinq côtés et cinq angles égaux, comme *fig.* 70.

115. L'*exagone* a six angles et six côtés égaux (*fig.* 71.)

116. L'*eptagone*, qui a sept angles et sept côtés égaux (*fig.* 72).

117. L'*octogone*, qui a huit côtés et huit angles égaux (*fig.* 73).

118. L'*ennéagone*, qui a neuf côtés et neuf angles égaux (*fig.* 74).

119. Le *décagone*, qui a dix côtés et dix angles égaux (*fig.* 75).

120. L'*endécagone*, qui a onze côtés et onze angles égaux (*fig.* 76).

121. Le *dodécagone*, qui a douze côtés et douze angles égaux (*fig.* 77).

122. Tous ces polygones sont inscrits dans

un cercle, et tous les angles doivent toucher à la circonférence. Une ligne ou rayon tirée de chacun de ces angles, au centre du cercle dans lequel le polygone est inscrit, forment autant de triangles isocèles égaux entre eux. L'exagone a cela de particulier que ses lignes de rayons forment avec les côtés, six triangles équilatéraux. (93)

123. Tous les angles réunis d'un polygone sont égaux à deux fois autant d'angles droits moins quatre, que le polygone a de côtés. Ainsi, par exemple, l'exagone (*fig.* 71) ayant six côtés, si l'on multiplie 180 degrés, valeur de deux angles droits, par 6, nombre des côtés, on aura 1,080; en retranchant de ces 1,080, 360, valeur de quatre angles droits, restera 720 degrés, valeur des six angles de l'exagone, lesquels, divisés par 6, donneront pour chacun des angles touchant à la circonférence, 120 degrés ; cette opération, adaptée à tous les polygones réguliers, on trouvera facilement toutes les sommes de leurs angles.

124. Ainsi donc, tous les angles d'un triangle étant égaux à deux droits (98), il en résulte que l'on aura toujours à la suite de cette opération les angles du sommet; car, par exemple, à cet exagone (*fig.* 71), il est constant que si on tire des lignes au sommet ou centre, chacune de ces lignes, avec le côté touchant à la circonférence, donnera un angle de 60 degrés, moitié de 120 trouvés tout à l'heure; ces deux angles réunis, formant donc 120 degrés, il en résulte que l'angle au sommet ou centre est de 60 degrés, supplément de 120 pour faire deux angles droits (86).

125. Si on prolonge dans le même sens tous les côtés d'un polygone quelconque, la somme de tous les angles extérieurs et intérieurs, additionnés

ensemble, est égale à deux fois autant d'angles droits que le polygone a de côtés, car à chaque côté prolongé, il se trouve un angle extérieur et un intérieur qui, joints ensemble, égalent deux angles droits.

126. Tous les angles extérieurs d'un polygone, quel que soit le nombre de ses côtés, valent toujours quatre angles droits. Et en effet, tous les angles extérieurs, joints avec les intérieurs, valent deux fois autant d'angles droits que le polygone a de côtés (125), et les intérieurs valent aussi ce même nombre, moins quatre (123); les extérieurs valent nécessairement les quatre angles droits qui manquent aux intérieurs pour former cette somme.

127. Il est donc facile de conclure, d'après ce qui vient d'être dit, que, pour connaître chaque angle d'un polygone régulier, il faut, ayant trouvé la valeur de tous les angles pris ensemble, diviser cette somme par le nombre des côtés, le produit sera la valeur de chaque angle. Par exemple, si le polygone a dix côtés (*fig.* 75), je sais que tous les angles intérieurs, pris ensemble, valent deux fois dix angles droits moins quatre, c'est-à-dire 16 qui, multipliés par 90 degrés, produisent 1,440; laquelle somme, divisée par dix, nombre des côtés du décagone, donne 144 degrés pour chaque angle intérieur.

128. Connaissant un angle extérieur d'un polygone régulier, quel qu'il soit, on peut déterminer facilement le nombre de ses angles ou de ses côtés, car tous les angles extérieurs formant ensemble 360 degrés ou quatre angles droits, il est incontestable que si on divise 360 par le nombre de degrés que contient un des angles exté-

rieurs, le quotient donnera le nombre des angles du polygone. Par exemple, si un angle extérieur a 60 degrés comme dans l'exagone (*fig.* 71), divisant 360 par 60, le quotient donne 6, d'où je conclus que le polygone (*fig.* 71) a 6 côtés ou 6 angles.

129. La surface d'un polygone quelconque est égale au produit du *périmètre* ou contour ABCDEFGHI (*fig.* 74) par la moitié de l'*apothéme* LM, qui est une perpendiculaire abaissée du centre sur un des côtés; car si du centre du polygone on tire des lignes à tous les angles, comme ici, LA, LB, LC, etc., ce polygone se trouvera divisé en autant de triangles qu'il y a de côtés; on a vu (101) que la surface d'un triangle est égale au produit de sa base multipliée par la moitié de sa hauteur. Ici tous les triangles sont égaux, et la hauteur est la même pour tous; conséquemment si on multiplie la somme de toutes ces bases réunies, formant ensemble le contour du polygone, par la moitié de la ligne perpendiculaire LM, tirée du centre, laquelle exprime la hauteur commune des triangles, on aura la surface totale du polygone; par exemple, ici je suppose cette base de 11 p., si je multiplie 11 par 9, nombre des côtés de l'ennéagone (*fig.* 74), j'aurai pour produit 99 p., qui, multipliés par 7 p. 7°, moitié de 15 p. 2°, hauteur de l'*apothéme* LM, le quotient sera de 750 p. 9°, ou 20 toises $\frac{1}{2}$ 12 p. 9° superficiels.

130. Toute figure rectiligne irrégulière peut être réduite en triangle, comme *fig.* 79, ce qui se fait en tirant de chacun de ces angles, des lignes droites à toutes les autres; on en trouve alors la surface en additionnant ensemble les superficies partielles de tous les triangles que ces lignes produisent.

§. IV. DU CERCLE ET DE L'OVALE, OU ELLIPSE.

131. Le cercle est une ligne courbe dont tous les points sont également éloignés d'un point ou centre commun D (*fig.* 47).

132. Un cercle peut être considéré comme un polygone régulier d'une infinité de côtés qui composent la circonférence (129), le rayon tient lieu d'une perpendiculaire abaissée du centre sur un des côtés, ou, en d'autres termes, sur la circonférence; conséquemment la surface d'un cercle, qui est l'espace renfermé dans cette circonférence, est égale au produit de cette circonférence entière par la moitié du rayon : cette figure régulière se mesure par le rapport qui existe entre son diamètre et sa circonférence ; et quoique ces rapports ne soient pas rigoureusement ou *mathématiquement* exacts, ils se rapprochent néanmoins assez de la vérité pour suffire dans toutes les opérations-pratiques. Or le diamètre est à la circonférence à peu près comme 7 est à 22, c'est-à-dire que la circonférence d'un cercle quelconque est trois fois aussi grande que son diamètre, plus un septième ; ainsi, je suppose qu'une salle ronde a 17 p. 6° de diamètre, je multiplie ces 17 p. 6° par trois et un septième, et je trouve 55 p., valeur de la circonférence.

133. Pour avoir la superficie du parquet ou du carreau de cette pièce, je n'ai qu'à multiplier 55 p. par 4 p. 4° 6 l., moitié du rayon, et je trouve pour produit 240 p. 7° 6 l., ou X — 6 t. ½ 6 p. 7 ° superficielles.

134. On concevra que la circonférence étant trouvée ainsi, si l'on veut mesurer les enduits ou la peinture des murs de cette pièce, on n'aura

qu'à multiplier cette circonférence par la hauteur, le produit donnera la superficie que l'on cherche.

135. Si l'on connaissait la circonférence d'un cercle, et qu'un obstacle s'opposât à ce que l'on puisse mesurer le diamètre, on obtiendrait néanmoins ce diamètre par la proposition contraire ; ainsi au lieu de dire $7 : 22 :: 17$ p. $6° := 55$ p., on dira $22 : 7 :: 55$ p : $x = 17$ p. $6°$.

136. Pour avoir la surface d'un *secteur de cercle*, il faut multiplier l'arc par la moitié du rayon ; car tous les secteurs rassemblés DCA, CAB, DAG et GAB (*fig.* 56) forment ensemble la totalité du cercle, dont la circonférence serait égale à tous les arcs ; et puisque tous les rayons d'un cercle sont égaux, conséquemment puisqu'on aurait la surface totale en multipliant toute la circonférence par la moitié du rayon (132), on aura la surface partielle en multipliant l'arc contenu entre les deux rayons par la moitié de ce même rayon.

137. Pour connaître la longueur d'un arc, si on sait le nombre de degrés qu'il contient, il faut chercher la circonférence entière et diviser sa valeur par le nombre de fois qu'elle est contenue dans 360, nombre de degrés de la circonférence entière : en supposant donc cette circonférence être de 60 pieds, et l'arc contenu entre les deux rayons, être de 30 degrés, je dis : $\dfrac{360}{30} = 12$ côtés, ensuite $\dfrac{60}{12} = \dfrac{5}{1}$. Je trouve donc 5 unités ou 5 pieds pour cette portion de circonférence. Maintenant si je veux avoir la superficie, il faut que je cherche la proportion inverse de la circonférence au diamètre, dont nous avons parlé plus haut (135),

22 : 7 : : 60 p : x = 19 p. 1° 1 l. peu plus. Le diamètre d'un cercle qui a 60 p. de circonférence est donc de 19 p. 1° 1 l., dont le quart, qui fait la moitié du rayon, est de 4 p. 9° 3 l., que je multiplie par 5°, portion de l'arc du secteur, et j'ai pour superficie 23 p. 10° 3 l. un peu plus.

158. Si l'on veut connaître la surface d'un *segment de cercle*, il faut 1°. chercher le centre de l'arc (226); 2°. former un secteur en tirant deux rayons du centre aux extrémités de l'arc, comme AB et AG (*fig*. 56); 3°. chercher la surface du secteur AGEB (194); 4°. et enfin retrancher de cette surface celle du triangle formée par les deux rayons AB et AG, et par la corde GB, le reste donnera la surface du segment, puisque le triangle et le segment sont contenus dans le secteur. Par exemple ici nous supposons que le secteur ABEG a de superficie 236 p. 2°, le triangle ABG a 26 p. de base sur 9 p. 6° de hauteur à sa perpendiculaire AF; ainsi (101) il a donc 123 p. 6° de superficie, que je retranche de 236 p. 2° surface totale du secteur, il me reste 112 p. 8°, égal à la superficie du segment BGE.

139. On peut encore obtenir cette superficie en ajoutant à la moitié de la corde BG de 26 p. les deux tiers de la flèche FE qui est de 6 p. 6°, ce qui fera 17 p. 4° que l'on multipliera par la hauteur totale de la flèche 6 p. 6°, et on aura pour quotient 112 p. 8° comme ci-dessus.

140. Pour mesurer la superficie d'une *ellipse* il ne s'agit que d'additionner ensemble les deux sommes du petit axe DE (*fig*. 50) et du grand axe CF, et d'en prendre la moitié; cette moitié est le diamètre d'un cercle qui égale l'ellipse en superficie; ainsi, je suppose que le grand axe de cette

fig. 50 ait 20 p. et le petit axe 12, le total est 32, dont la moitié est 16 p.; je prends trois fois et un septième (132) ce diamètre, et ayant trouvé ainsi la circonférence, je la multiplie par 4 p., moitié du rayon proportionnel; il en est ainsi de toutes les ellipses et de tous les ovales, quelle que soit la dimension et la différence de leurs axes.

§. V. DE L'HYPOTHÉNUSE.

141. Le carré de l'hypothénuse (75.) est égal en superficie à la somme des carrés des deux autres côtés du triangle; ainsi (*fig.* 51) le triangle rectangle ayant d'un côté de l'angle droit 30 p. son carré A B E D est de. 900 p.
le deuxième côté, ayant 20 p., le carré
B C G F est de. 400 p.

Total. . . 1,300 p.

142. Ainsi donc le carré A C I H de l'hypothénuse A C aura en superficie 1,300 p., dont la racine carrée est de 36 p. 0° 2 l.; conséquemment l'hypothénuse a 36 p. 0° 2 l. de longueur.

143. Ainsi, un carré formé sur la diagonale d'un autre carré, est double du premier, puisque cette diagonale devient hypothénuse des deux triangles BAC et CDB qui partagent le carré ABCD (*fig.* 80); donc le carré ayant 10 p. de chaque côté aura de surface 100 p.; il est évident alors que le carré BCEF de l'hypothénuse BC produira 400 p. de superficie.

144. De deux carrés (*fig.* 81), si l'un est inscrit au cercle, comme ABCD, et l'autre circonscrit, comme EFGH, le premier a toujours le double de la superficie du second, ce qu'il est facile

de concevoir, puisque chacun des côtés du carré circonscrit est égal au diamètre du cercle qui sert de diagonale E G au carré inscrit, et par conséquent hypothénuse aux deux triangles qu'il forme.

ARTICLE IV.

Des Solides.

145. On donne le nom générique de *solide* à tout ce qui a trois dimensions, longueur, largeur et hauteur.

146. Il y a des solides composés, ou, en d'autres termes, terminés par des plans ou surfaces planes, tels que le prisme, la pyramide, les polyèdres ; et d'autres par des surfaces courbes, comme le cylindre, le cône, la sphère, etc.

147. Nous allons indiquer successivement les diverses espèces de solides, et nous donnerons ensuite la manière de connaître leur surface et leur solidité.

148. On appelle chercher la solidité d'un corps, calculer combien de fois un autre solide de petite dimension, comme 1 p. 1° ou 1 centimètre cubique, est contenu dans le corps dont on cherche la solidité.

149. Toutes ces opérations sont, ainsi que les précédentes, indispensables pour le toisé des travaux de bâtimens, et notamment pour ceux de la maçonnerie.

§. I. DES POLYÈDRES RÉGULIERS.

150. Un *polyèdre* régulier est un corps terminé par un plus ou moins grand nombre de faces parfaitement semblables entre elles ; on n'en connaît que cinq, savoir :

1°. Le *tétraèdre*, qui se compose de quatre triangles équilatéraux (*pl.* 6, *fig.* 82) ; la *fig.* 83 est le même polyèdre développé.

2°. L'*exaèdre*, dont les quatre faces sont six carrés égaux (*fig.* 84) ; la *fig.* 85 est l'exaèdre développé.

3°. L'*octaèdre*, terminé par huit triangles équilatéraux (*fig.* 86) ; la *fig.* 87 présente le développement du même polyèdre.

4°. Le *dodécaèdre*, qui se termine par douze pentagones (*fig.* 88) ; la *fig.* 89 est le développement du dodécaèdre.

5°. Et enfin l'*icosaèdre*, qui se termine par vingt triangles équilatéraux (*fig.* 90) ; et la *fig.* 91 est l'icosaèdre développé.

151. On a vu (101-2-29) comment se mesurent les surfaces d'un triangle, d'un carré et d'un pentagone, ainsi on pourra obtenir, par les opérations indiquées, les surfaces des cinq polyèdres dont nous venons de donner la description ; par exemple, je suppose que le *tétraèdre*, l'*octaèdre* et l'*icosaèdre* soient terminés chacun par des triangles équilatéraux, dont les côtés ont 20° et dont la perpendiculaire aplomb aurait 17° 6 l., il est évident que chacun de ces triangles aurait 175° carrés ou 1 p. 2° 7 l. superficiels ; ainsi le tétraèdre aurait en surface en totalité 4 p. 10° 4 l. ; l'octaèdre 9 p. 8° 8 l., et enfin l'icosaèdre 24 p. 3° 8 l.

152. Pour l'*exaèdre* ou cube parfait, supposons

un piédestal ou socle de 3 p. sur toutes faces, il en résultera que chacune des faces ayant 9 p. carrés, le socle aura en totalité 54 p. ou 1 toise ½ de superficie.

153. Quant au *dodécaèdre*, nous supposons que chacun des côtés des douzes pentagones, qui le terminent, a 10°, nous divisons (129) chacun de ces pentagones par cinq triangles égaux, en tirant des lignes de chaque angle au centre, nous abaissons une perpendiculaire sur l'un de ces côtés, laquelle a 6 o 10 l. de hauteur; chacun des triangles formé ainsi, aura donc 34° 2 l. de superficie, lesquels multipliés par 5, nombre des triangles de chaque face, nous donnent 170° 10 l., et ce dernier produit, multiplié à son tour par 12, nombre des côtés du dodécaèdre, nous donnera 2,050° carrés, égal à 14 p. 2° 10 l., pour la superficie totale que nous cherchons.

154. Pour trouver la solidité de chacun de ces polyèdres, on les divisera en autant de pyramides, dont le sommet sera au centre, l'une des faces étant prise pour base commune de toutes les pyramides (168-9). Quant au carré, la mesure d'une face sert pour toutes; ainsi, par exemple, le cube supposé précédemment de 3 pieds sur toutes faces aura, comme on sait, 9 p. superficiels, qui, multipliés par sa hauteur 3, donneront 27 p. cubiques.

155. Il y a aussi des polyèdres irréguliers, tels qu'on en voit, par exemple, dans les minéraux, qui affectent toutes sortes de formes; il ne s'agit pour les mesurer que de connaître la superficie de chacune de leurs faces, ainsi qu'il a été dit ci-dessus (153), et les additionner ensemble; pour leur solidité on les divisera en pyramides ou en cônes,

ainsi que le solide le comportera, en supposant un centre commun à tous les sommets, dont les bases formeront les faces de ces corps solides.

§. II. DES PRISMES.

156. Le *prisme* est un corps dont les deux bases sont des polygones égaux et parallèles; il est par conséquent d'égale grosseur dans toute sa longueur; s'il est régulier, chacune de ses faces présente des parallélogrammes égaux, les lignes où se rencontrent deux faces se nomment les arêtes.

157. Le prisme prend le nom de la figure de sa base: ainsi on appelle *prisme triangulaire* celui dont la base est un triangle, comme *fig.* 92. *Prisme quadrangulaire* celui dont la base a quatre faces, comme *fig.* 93. *Prisme exagonal* celui dont la base est un exagone, comme *fig.* 95, et ainsi de suite.

158. Pour obtenir la superficie de ces figures cubiques, il ne s'agit que d'additionner ensemble la superficie de chacun des parallélogrammes qui forme leurs faces, et d'y ajouter la superficie de leurs bases, comme il a été dit ci-dessus (129), ou bien encore, ajouter à ces bases le pourtour de ces prismes pris ensemble, et multipliés par leur hauteur. Ainsi, par exemple, si le prisme triangulaire (*fig.* 92) était élevé sur un triangle équilatéral, dont les côtés auraient 20 pouces, nous verrions (151) que chacun de ces triangles aurait 175° carrés, ci, pour les deux bases. . 350°
Si nous supposons que ce prisme a 30° de hauteur, en multipliant ces 30° par 60 total des trois côtés, nous aurons. 1,800

Ce qui fera. . . 2,150°
Le total de la superficie sera donc de 2,150° carrés, égal à 14 p. 11" 2 l.

159. Si nous voulons maintenant trouver le cube, nous multiplierons la base 175° par la hauteur 30; viendra 5250° cubiques, ou 3 p. 0° 5 l. 6 points.

160. Il en est ainsi de tous les prismes, de quelque nature qu'ils soient; et quelle que soit aussi la nature de leurs faces, il faudra toujours, pour avoir leurs superficies, connaître d'abord celle de leurs bases, ensuite pourtourner ensemble toutes leurs faces et les multiplier par la hauteur, et enfin joindre les deux produits ensemble.

161. Pour obtenir leurs cubes, il faut d'abord connaître la superficie de l'une des bases, et multiplier le produit par la hauteur. Si le produit est en pieds et pouces, ou en centimètres cubiques, on en tirera les unités supérieures comme toise cube, pied cube, ou mètre cube, par les opérations qu'on trouvera dans le *Manuel d'Arithmétique*, qui fait partie de cette collection. Nous avons dit, au surplus, au commencement de ce chapitre, que nous supposions que nos lecteurs savaient l'arithmétique.

162. Un prisme peut être tronqué ou coupé obliquement, comme *fig.* 94, dont une des arêtes est supposée avoir 3 p., l'autre 3 p. 6°, la troisième 4 p., et la quatrième 4 p. 6°. Il suffira, pour voir la superficie du pourtour de cette figure, d'ajouter ensemble la largeur des quatre faces; viendra :

$$1 \text{ p.} + 1 \text{ p.} + 1 \text{ p. } 6° + 1 \text{ p. } 6° = 5 \text{ p.}$$

On réunira ensuite les quatre hauteurs, dont on prendra le quart :

$$3 \text{ p.} + 3 \text{ p. } 6° + 4 \text{ p.} + 4 \text{ p. } 6° = \frac{15}{4} = 3 \text{ p. } 9°$$

Ainsi la hauteur moyenne est de 3 p. 9°, qui, multipliés par 5 p., donneront 18 p. 9° superficiels.

§. III. DES PYRAMIDES.

163. La pyramide est un solide terminé par un triangle, un carré, un polygone ou toute figure rectiligne, régulière ou irrégulière, qui lui sert de base, et dont tous les côtés sont réunis dans un seul point plus ou moins élevé de cette base, qu'on appelle le *sommet* de la pyramide.

164. La pyramide prend, ainsi que le prisme, le nom de sa base; ainsi, la *fig.* 96 est une *pyramide triangulaire*, parce que c'est un triangle qui en est la base; la *fig.* 97 est une *pyramide quadrangulaire*, parce que c'est un carré qui en est la base; la *fig.* 98 est une *pyramide pentagonale*, parce que c'est un pentagone qui en est la base, et ainsi de suite.

165. La surface de tous les côtés d'une pyramide droite est égale au produit du pourtour de la base, par la moitié de la hauteur de la ligne perpendiculaire ou apothême A B (*fig.* 97), abaissée du sommet de la pyramide sur un des côtés de la base, ce qui est évident puisque la pyramide est terminée dans son contour par des triangles de même hauteur dont toutes les bases réunies composent ce contour.

166. Ainsi, je suppose que la pyramide quadrangulaire (*fig.* 97) a 3 p. de chaque côté de sa base, et que l'apothême A B a 6 p. 2 °, je dis :

$$3 \times 4 = 12 \times \frac{6 \text{ p. } 2°}{2} = 37 \text{ pieds.}$$

Ainsi la superficie de ces quatre côtés est de 1 t. 1 p.

167. Nous ferons observer qu'il faut toujours, pour obtenir la surface d'une pyramide, se servir de l'apothême et non d'une ligne d'angle comme A D, A E, etc., qui serait trop longue, ni de la ligne d'axe A C (*fig.* 97) qui serait trop courte.

168. Une pyramide, quel que soit le nombre de ses côtés, a pour cube le tiers d'un prisme de même base et de même hauteur; ainsi, si l'on suppose un instant que la pyramide A E F G D (*fig.* 97) est un prisme quadrangulaire, D E F G, H I K L, qui a 3 p. de base sur toute face et 6 p. de hauteur, on aura :

$$3 \times 3 = 9 \times 6 = 54.$$

Ainsi le cube de ce prisme sera de 54 p. dont le tiers est de 18 p.

169. Ou autrement il faut multiplier la superficie de la base de la pyramide D E F G par une ligne perpendiculaire A C abaissée de son sommet sur cette base, laquelle a 6 p., même *fig.* 97, ainsi nous aurons :

$$3 \times 3 = 9 \times \frac{6}{3} = 18 \text{ pieds.}$$

Même produit que ci-dessus.

170. Si une pyramide était tronquée, comme *fig.* 99, on en calcule la solidité entière, et l'on déduit, par le même procédé, la partie enlevée ou supprimée; si cette troncature était faite obliquement, comme C D (*fig.* 96, 98 et 99), on prendrait toujours la hauteur perpendiculaire du milieu jusqu'à la base, ce qui donnerait une hauteur réduite.

§. IV. DU CYLINDRE.

171. Un cylindre est un solide élevé parallèlement entre deux cercles égaux (*fig.* 100).

172. On peut considérer un cylindre droit comme un prisme d'une infinité de côtés; c'est pourquoi sa surface, sans y comprendre les bases, est égale au produit du contour d'une de ces bases par sa hauteur.

173. Ainsi, supposons le cylindre (*fig.* 100) la partie inférieure du fût d'une colonne de 1 mèt. 33 c. de diamètre pris à ses deux bases AB et CD, ce diamètre, multiplié par 3 et $\frac{1}{7}$, donnera 4,18 de circonférence, qui, multipliés par 3 mètres de hauteur, donneront, en superficie, 12 mèt. 54 c.

174. La solidité d'un cylindre se trouve en multipliant la superficie de sa base (133) par sa hauteur; nous avons vu que ce cylindre, *fig.* 100, avait 1 mèt. 33 c. de diamètre, et par conséquent 4,18 de circonférence ; cette circonférence, par la moitié du rayon, nous donnera

$$\frac{1,33}{4} \times 4,18 = 1,39$$

pour la superficie de la base, lequel produit 1,39 multiplié par 3 mèt., la hauteur du cylindre donnera 4 mèt. 17° cubes.

175. Nous alternons ainsi les exemples en anciennes et nouvelles mesures, afin de familiariser nos lecteurs avec les différens genres de calcul.

176. Si le cylindre était coupé obliquement, il faudrait prendre la hauteur au point G, qui

serait la moyenne proportionnelle entre la hauteur CH, que je suppose ici être de 1 mèt. 20 c., et la hauteur DI, que je suppose être de 2 mèt. 40 c.; ainsi la moyenne proportionnelle GF sera 1 mèt. 80 c., qui, multipliée par la superficie de sa base, 1 mèt. 39 c., donnera pour le cube de cette dernière portion du cylindre, 2 mèt. 50 c.

§. V. DU CÔNE.

177. Un cône est un corps solide, dont la base est un cercle, et dont la grosseur va toujours en diminuant et en ligne droite, jusqu'à ce qu'elle se termine à un point commun A (*fig.* 101), qu'on appelle *sommet du cône*.

178. Le cône droit (*fig.* 101) peut aussi être considéré comme une pyramide d'une infinité de côtés; sa surface, non compris sa base, est égale au produit du pourtour de cette base, par la moitié d'un de ses côtés ou apothème AB ou AC, ligne baissée perpendiculairement du sommet sur la ligne qui termine la base ; ainsi, supposant que ce cône ait la même base que le cylindre (*fig.* 100) et par conséquent 4 mèt. 18 c. de circonférence, si la hauteur de l'apothème est de 3 mètres, nous aurons

$$4,18 \times \frac{3}{2} = 6,27$$

pour la superficie du cône, moins sa base.

179. Pour avoir la superficie d'un cône qui serait tronqué droit (*fig.* 102), c'est-à-dire dont les deux bases seraient parallèles, il faut multiplier un de ses côtés comme AB, par la moitié de la somme des circonférences réunies des deux

bases, puisque cette surface peut être considérée comme un trapèze, dont les deux bases seraient égales aux circonférences des deux bases du cône tronqué, et qu'on a la surface d'un trapèze en multipliant sa hauteur par la moitié de la somme des deux bases (113).

180. Egalement la surface d'un cône tronqué est le produit d'un de ses côtés comme A B, multiplié par une base moyenne E F prise au milieu de la hauteur.

181. Si un cône ou une pyramide étaient tronqués ou coupés sur un plan oblique C D, comme *fig.* 96, 98, 99 et 102, la superficie se trouverait, en additionnant ensemble le côté le plus bas et le côté le plus haut ; on en prend la moitié que l'on multiplie par le pourtour aussi réduit, des deux bases additionnées ensemble.

Si un cône avait pour base un ovale ou sphéroïde, on conçoit qu'il ne s'agirait que de faire les mêmes opérations que celles décrites ci-dessus pour en trouver la surface ; il faudrait seulement, pour obtenir le pourtour et la superficie des bases, prendre la moyenne proportionnelle des deux axes (140).

182. On peut considérer le cône comme une pyramide dont la base serait un polygone d'une infinité de côtés, conséquemment la solidité d'un cône est le tiers de celle d'un cylindre de même base et de même hauteur (165); ainsi, supposons que le cône (*fig.* 101) ait 3 mèt. 00 c. de hauteur et 1 mèt. 33 c. de diamètre à sa base, comme le cylindre (*fig.* 100), cette base aurait donc 1 mèt. 39 c. de superficie, qui, multipliée par 3 mètres, hauteur du cône, donnerait 4 mèt. 17 c. cubes (174),

dont le tiers est 1 mèt. 39 c.; on peut, ce qui est la même chose, multiplier la base par le tiers de sa hauteur,

$$1,39 \times \frac{3}{3} = 1,39.$$

183. Lorsqu'un *cône*, un *prisme* ou une *pyramide* sont inclinés, comme *fig.* 103, on obtient la superficie en prenant pour hauteur la moyenne proportionnelle entre le petit côté AB, et le côté le plus long AC; le reste de l'opération se fait comme si ces figures étaient droites (158).

184. Ainsi que le cylindre, il suffira, pour en avoir le cube ou solidité, de faire tomber une perpendiculaire AD sur la ligne de base ; ce sera la hauteur de ces figures inclinées, le surplus de l'opération est parfaitement le même (159).

§. VI. DE LA SPHÈRE.

185. La *sphère* est un solide terminé de tous côtés par une surface dont tous les points sont également distans d'un centre commun A (*fig.* 104), c'est ce qu'on appelle vulgairement une boule.

186. On appelle *secteur sphérique*, une portion de sphère qui serait engendrée par un secteur de cercle, dont la base serait au centre de la sphère et qui tournerait autour d'un rayon, ce serait enfin une espèce de cône dont la base serait convexe comme la portion B (*fig.* 104).

187. On appelle *segment sphérique*, une portion de sphère formée par la surface et par un plan droit qui couperait la sphère comme C, même figure.

188. Si cette sphère était coupée en deux parties égales, sur un plan qui traverserait le centre A, chaque portion ne serait ni un segment ni un secteur, mais bien une *demi-sphère*.

189. La surface d'une sphère est égale au produit de la circonférence de son plus grand cercle, prise sur l'axe DE par son diamètre, ou, en d'autres termes, cette surface est égale à la surface convexe d'un cylindre circonscrit FGHI; car, d'une manière ou de l'autre, on obtient le même quotient en multipliant la circonférence d'un grand cercle de la sphère par son diamètre, ou le pourtour du cylindre par sa hauteur. Exemple : la sphère (*fig.* 104) a 2 p. 11° de diamètre à son plus grand cercle DE, la circonférence sera donc de 9 p. 2° (132), qui, multipliée par le diamètre 2 p. 11°, donneront 26 p. 8° 10 l. de surface.

190. Si maintenant nous voulons mesurer la surface du cylindre FGHI circonscrit à cette sphère, comme ce cylindre aura infailliblement 9 p. 2° de circonférence, puisqu'il touche partout la sphère à son axe, laquelle circonférence, multipliée par 2 p. 11°, qui est aussi la hauteur de la sphère, il viendra nécessairement le même produit que ci-dessus, puisque le multiplicateur et le multiplicande n'ont pas changé.

191. La surface d'une sphère est aussi quadruple de celle d'un de ses plus grands cercles; car cette surface, comme on vient de le voir, est égale au produit de la circonférence par le diamètre; au lieu que la surface d'un cercle est égale au produit de la circonférence par la moitié du rayon ou quart du diamètre.

192. Pour obtenir la surface d'un segment ou

d'une section de la sphère comprise entre deux cercles parallèles, comme L (*fig.* 104), il faut multiplier la circonférence d'un des grands cercles de la sphère par la partie du diamètre comprise dans ce segment ou portion de la sphère.

193. Quant au secteur B, puisqu'on peut le considérer comme un cône, on sait comment en obtenir la superficie et le cube (178-182), en prenant une hauteur réduite à cause de la base convexe.

194. Pour avoir la superficie d'une portion de sphère C, on multiplie aussi le grand diamètre de la sphère par la plus grande hauteur de la portion proposée, on a alors un rectangle que l'on multiplie de nouveau par 3 et $\frac{1}{7}$, le résultat est la surface que l'on cherche.

195. Nous venons de voir comment on peut connaître la surface d'une sphère. Pour en avoir la solidité, il faut multiplier cette surface par le tiers du rayon ou le sixième de son diamètre; ainsi donc la sphère (*fig.* 104) ayant 26 p. 8 ° 10 l. de superficie, on dira :

$$26 \text{ p. } 8°10\text{ l.} \times \frac{2\text{p. }11°}{6} = 13 \text{ p. peu moins.}$$

196. La solidité de cette sphère est aussi égale à celle d'une pyramide ou d'un cône qui aurait pour hauteur le rayon de cette même sphère, et une base égale en superficie à la surface de la sphère (168); car

$$\frac{2 \text{ p. } 11°}{2} + 26\text{p. } 8°10\text{l.} = 39 \text{ p. peu moins};$$

$$\text{et } \frac{39 \text{ p.}}{3} = 13 \text{ p.}$$

Elle est aussi les deux tiers de la solidité du cylindre circonscrit (174); ainsi, pour trouver la superficie de la base du même cylindre (*fig.* 104), je dis :

$$9 \text{ p. } 2'' \times \frac{2 \text{ p. } 11°}{4} = 6 \text{ p. } 8° \text{ } 5 \text{ l. superficie}$$

de cette base; ensuite, pour trouver la solidité, je dis :

$$6 \text{ p. } 8° \text{ } 5 \text{ l.} \times 2 \text{ p. } 11° = 19 \text{ p. } 5°.$$

$$\text{Or, } \frac{19 \text{ p. } 5 \text{ p}°}{3} = 6 \text{ p. } 5° \text{ } 8 \text{ l.}$$

et $6 \text{ p. } 5° \text{ } 8 \text{ l.} \times 2 = 13$ p. peu moins.

Total égal à celui ci-dessus.

197. La solidité d'un secteur sphérique B (*fig.* 104) est égale au produit de la portion de la surface qui lui sert de base, par le tiers du rayon, puisqu'on peut le considérer comme un cône dont cette portion de surface serait la base.

198. Quant au segment C, comme il a toujours une portion du secteur, il faut achever ce secteur par la pensée, en chercher la solidité, comme nous avons dit ci-dessus, en retrancher ensuite le cône à plan droit, qui se trouve depuis la base de ce segment jusqu'au centre de la sphère; ce qui restera sera nécessairement la solidité du segment que l'on cherche.

199. En général tous les autres solides, réguliers ou irréguliers, se peuvent mesurer de la même manière que les précédens, en les décomposant en prismes ou en pyramides.

200. De tout ce qui vient d'être dit, il résulte les rapports suivans entre les solides; sa-

voir : si deux solides de la même espèce, comme deux prismes, deux cylindres, etc., ont les mêmes bases, leur solidité sera comme leur hauteur ; et, s'ils ont même hauteur, la solidité sera comme les bases ou comme les carrés d'une des dimensions de leurs bases.

201. La sphère est au cylindre circonscrit comme deux est à trois, c'est-à-dire qu'elle en est les deux tiers, puisque nous avons vu qu'on a la solidité d'un cylindre en multipliant sa base par sa hauteur.

202. La base d'un cylindre circonscrit est égale à la surface d'un des grands cercles de la sphère qui passe par le centre, ce qui donne la solidité d'un cylindre circonscrit égal au produit du grand cercle de la sphère par la hauteur du cylindre, ou, ce qui est la même chose, par le diamètre de la sphère ; d'ailleurs la solidité de la sphère est égale au produit de sa surface par le tiers du rayon ; et cette surface étant quadruple de celle d'un de ces grands cercles, il faut en conclure que la solidité de la sphère est égale au produit de quatre fois un de ces grands cercles par le tiers du rayon, ou, ce qui est la même chose, au produit d'un de ces grands cercles par quatre fois le tiers du rayon ou les deux tiers du diamètre ; donc puisque celle du cylindre se mesure par tout le diamètre, il s'ensuit nécessairement que la sphère est les deux tiers du cylindre.

§. VII. DE LA SPHÉROÏDE.

203. La sphéroïde est, ainsi que la sphère, les deux tiers du cylindre ABCD qui lui est circonscrit, c'est-à-dire qui a pour diamètre le petit axe EF, et pour hauteur le grand axe GH (*fig.* 105).

La sphéroïde est aussi quadruple d'un cône E G F, dont la base aurait pour diamètre le petit axe E F, et pour hauteur la moitié du grand axe G H.

204. Nous nous sommes un peu étendu sur ces démonstrations, parce que toutes les formes de l'architecture affectent toujours quelques figures géométriques, et que ces développemens étaient indispensables pour les opérations du toisé ; car si l'on veut, par exemple, obtenir la superficie d'une coupole sphérique ou d'un dôme, soit pour en toiser la taille du parement en pierre, soit la peinture, si cette coupole a la hauteur du rayon ou demi-diamètre, on sera convaincu que sa surface est celle d'une demi-sphère ; il faut donc savoir calculer la surface de cette sphère, et prendre la moitié de ce résultat pour la superficie de cette coupole.

205. Si maintenant cette coupole est percée par le haut d'une lanterne ou rachetée par des lunettes, il faudra savoir déduire, sur la superficie, les portions de sphère qu'elles représentent.

206. Si ce dôme est une sphéroïde, c'est-à-dire si la montée est plus haute que le demi-diamètre, il faudra aussi savoir quelle est la superficie de cette demi-sphéroïde.

207. Si l'on a des colonnes à toiser, la colonne représentant un cylindre, il faut savoir trouver la surface et la solidité de cette figure pour se rendre compte du cube de pierre en œuvre et des tailles circulaires du parement; enfin on a continuellement besoin de faire ces applications, soit dans le dessin, soit dans la pratique.

Extraction des Racines.

208. Une racine est une quantité qui, multipliée par elle-même une ou plusieurs fois, donne un produit qui se nomme *puissance*; la première puissance d'un nombre quelconque est ce nombre lui-même et n'a point de racine; ainsi 6 est la première puissance du nombre 6. La seconde puissance, qui se nomme *racine carrée*, est un nombre multiplié une fois par lui-même, ainsi le nombre 6 étant multiplié par lui-même donne 36, qui est la racine carrée de 6, ce qui produit une superficie ou surface. La troisième puissance, que l'on nomme *cube* ou *racine cubique*, est produite par un nombre multiplié deux fois par lui-même; ainsi le même nombre 6 multiplié par 6 donne, comme on a vu ci-dessus, 36, lequel produit multiplié de nouveau par le même nombre 6, donne 216 pour racine cubique.

209. On élève ainsi tous les nombres quelconques à la quatrième, cinquième puissance, etc. Mais ces calculs ne sont employés que dans les hautes mathématiques, voilà pourquoi nous n'en parlerons pas ici.

210. La décomposition des nombres se nomme extraction des racines.

§. I. EXTRACTION DE LA RACINE CARRÉE.

211. L'extraction de la racine carrée des nombres simples est extrêmement facile, et les premières notions de l'arithmétique suffisent, car tout le monde trouvera, sans mettre la main à la plume, que la racine carrée de 16 est 4, puisque 4 fois 4 font 16, que celle de 49 est de 7, celle de

81, 9, et ainsi de suite; mais pour les nombres complexes il faut employer le calcul pour aider à l'opération.

212. Le nombre donné étant de trois chiffres ou d'un plus grand nombre, il faut partager ce nombre donné en tranches de deux chiffres chacune, en commençant par la droite, la première tranche à gauche pouvant n'avoir qu'un seul chiffre.

213. Il est à remarquer,
1°. Que la racine a toujours autant de chiffres qu'il y a de tranches dans le nombre donné;
2°. Qu'une racine carrée, composée d'un seul chiffre, a pour carré 1 chiffre au moins et 2 au plus;
3°. Si elle a 2 chiffres, elle a toujours pour carré 3 chiffres au moins, jamais plus de 4;
4°. Si elle a 3 chiffres, son carré est de 5 chiffres au moins, jamais plus de 6;
5°. Si elle a 4 chiffres, son carré est de 7 chiffres au moins et jamais plus de 8, et ainsi à l'infini, en augmentant toujours de 2 en 2;
6°. Si l'on jette un coup-d'œil sur les tables qui suivent, on verra que parmi les nombres simples il en est peu qui soient susceptibles de donner des carrés parfaits. On appelle *incommensurables* les nombres qui, multipliés par eux-mêmes, laissent un reste.

214. Si nous cherchons, par exemple, la racine carrée de 8,464, ce carré renfermant 4 chiffres ou 2 tranches, la racine aura 2 chiffres.

215. Nous écrivons le nombre 8,464 en deux tranches, comme on le voit ici :

84,64	9²
3,64	182
	2
	364

Nous tirons une ligne sous ce nombre, que nous coupons par une perpendiculaire, ainsi qu'on le fait pour les divisions ordinaires; nous cherchons le plus grand carré contenu dans la première tranche à gauche 84, nous aurons 81, dont la racine est 9; nous écrivons cette racine au quotient; nous soustrayons ce carré 81 du nombre 84, il nous reste 3, que nous écrivons au-dessous, et nous descendons la dernière tranche à côté, ce qui fait 364; nous doublons la racine 9 et nous portons 18 au-dessous de cette racine; nous séparons ensuite par un point les deux chiffres du deuxième membre du carré du dernier 4, vient 36, et nous disons en 36 combien de fois 18? il y est deux fois, que nous posons à la racine et à la suite du chiffre 9, puis à côté de 18, ce qui fait 182, que nous multiplions par 2, second terme du quotient, viendra 364, égal au deuxième membre du carré; cette égalité dans les deux nombres prouve que le nombre 92 est la racine carrée très exacte et sans reste du nombre donné 8,464.

216. Nous donnons ici une table des racines carrées et cubiques, depuis 1 jusqu'à 1,000, ces tables ayant l'avantage de résoudre toutes les ques-

tions de cette nature, sans avoir recours aux calculs; nous nous dispensons d'entrer à cet égard dans des détails qui deviendraient d'autant plus insignifians qu'on trouvera ces opérations très détaillées dans le *Manuel de Géométrie*, qui fait partie de cette Encyclopédie.

§. II. TABLE DES RACINES CARRÉES ET CUBIQUES, DEPUIS 1 JUSQU'A 100.

217.

RACINES.	CARRÉS.	CUBES.
1	1	1
2	4	8
3	9	27
4	16	64
5	25	125
6	36	216
7	49	343
8	64	512
9	81	729
10	1 00	1 000
11	1 21	1 331
12	1 44	1 728
13	1 69	2 197
14	1 96	2 744
15	2 25	3 375
16	2 56	4 096
17	2 89	4 913
18	3 24	5 832
19	3 61	6 859
20	4 00	8 000
21	4 41	9 261
22	4 84	10 648
23	5 29	12 167
24	5 76	13 824
25	6 25	15 625

RACINES.	CARRÉS.	CUBES.
26	6 76	17 576
27	7 29	19 683
28	7 84	21 952
29	8 41	24 389
30	9 00	27 000
31	9 61	29 791
32	10 24	32 768
33	10 89	35 937
34	11 56	39 304
35	12 25	42 875
36	12 96	46 656
37	13 69	50 653
38	14 44	54 872
39	15 21	59 319
40	16 00	64 000
41	16 81	68 921
42	17 64	74 088
43	18 49	79 507
44	19 36	85 184
45	20 25	91 125
46	21 16	97 336
47	22 09	103 823
48	23 04	110 592
49	24 01	117 649
50	25 00	125 000
51	26 01	132 651
52	27 04	140 608
53	28 09	148 877
54	29 16	157 464
55	30 25	166 375

RACINES.	CARRÉS.	CUBES.
56	31 36	175 616
57	32 49	185 193
58	33 64	195 112
59	34 81	205 379
60	36 00	216 000
61	37 21	226 981
62	38 44	238 328
63	39 69	250 047
64	40 96	262 144
65	42 25	274 625
66	43 56	287 496
67	44 89	300 763
68	46 24	314 432
69	47 61	328 509
70	49 00	343 000
71	50 41	357 911
72	51 84	373 248
73	53 29	389 017
74	54 76	405 224
75	56 25	421 875
76	57 76	438 976
77	59 29	456 533
78	60 84	474 552
79	62 41	493 039
80	64 00	512 000
81	65 61	531 441
82	67 24	551 368
83	68 89	571 787
84	70 56	592 704
85	72 25	614 125

RACINES.	CARRÉS.	CUBES.
86	73 96	636 056
87	75 69	658 503
88	77 44	681 472
89	79 21	704 969
90	81 00	729 000
91	82 81	753 571
92	84 64	778 688
93	86 49	804 357
94	88 36	830 584
95	90 25	857 375
96	92 16	884 736
97	94 09	912 673
98	96 04	941 192
99	98 01	970 299
100	1 00 00	1 000 000
101	1 02 01	1 030 301
102	1 04 04	1 061 208
103	1 06 09	1 092 727
104	1 08 16	1 124 864
105	1 10 25	1 157 625
106	1 12 36	1 192 016
107	1 14 49	1 225 043
108	1 16 64	1 259 712
109	1 18 81	1 295 029
110	1 21 00	1 331 000
111	1 23 21	1 367 631
112	1 25 44	1 404 928
113	1 27 69	1 442 897
114	1 29 96	1 481 544
115	1 32 25	1 520 875

RACINES.	CARRÉS.	CUBES.
116	1 34 56	1 560 896
117	1 36 89	1 601 613
118	1 39 24	1 643 032
119	1 41 61	1 685 159
120	1 44 00	1 728 000
121	1 46 41	1 771 561
122	1 48 84	1 815 848
123	1 51 29	1 860 867
124	1 53 76	1 906 624
125	1 56 25	1 953 125
126	1 58 76	2 000 376
127	1 61 29	2 048 383
128	1 63 84	2 097 152
129	1 66 41	2 146 689
130	1 69 00	2 197 000
131	1 71 61	2 248 091
132	1 74 24	2 299 968
133	1 76 89	2 352 637
134	1 79 56	2 406 104
135	1 82 25	2 460 375
136	1 84 96	2 515 456
137	1 87 69	2 571 353
138	1 90 44	2 628 072
139	1 93 21	2 685 619
140	1 96 00	2 744 000
141	1 98 81	2 803 221
142	2 01 64	2 863 288
143	2 04 49	2 924 207
144	2 07 36	2 985 984
145	2 10 25	3 048 625

RACINES.	CARRÉS.	CUBES.
146	2 13 16	3 112 136
147	2 16 09	3 176 523
148	2 19 04	3 241 792
149	2 22 01	3 307 949
150	2 25 00	3 375 000
151	2 28 01	3 442 951
152	2 31 04	3 511 808
153	2 34 09	3 581 577
154	2 37 16	3 652 264
155	2 40 25	3 723 875
156	2 43 36	3 796 416
157	2 46 49	3 869 893
158	2 49 64	3 944 312
159	2 52 81	4 019 679
160	2 56 00	4 096 000
161	2 59 21	4 173 281
162	2 62 44	4 251 528
163	2 65 69	4 330 747
164	2 68 96	4 410 944
165	2 72 25	4 492 125
166	2 75 56	4 574 296
167	2 78 89	4 657 463
168	2 82 24	4 741 632
169	2 85 61	4 826 809
170	2 89 00	4 913 000
171	2 92 41	5 000 211
172	2 95 84	5 088 448
173	2 99 29	5 177 717
174	3 02 76	5 268 024
175	3 06 25	5 359 375

RACINES.	CARRÉS.	CUBES.
176	3 09 76	5 451 776
177	3 13 29	5 545 233
178	3 16 84	5 639 752
179	3 20 41	5 735 339
180	3 24 00	5 832 000
181	3 27 61	5 929 741
182	3 31 24	6 028 568
183	3 34 89	6 128 487
184	3 38 56	6 229 504
185	3 42 25	6 331 625
186	3 45 96	6 434 856
187	3 49 69	6 539 203
188	3 53 44	6 644 672
189	3 57 21	6 751 269
190	3 61 00	6 859 000
191	3 64 81	6 967 871
192	3 68 64	7 077 888
193	3 72 49	7 189 057
194	3 76 36	7 301 384
195	3 80 25	7 414 875
196	3 84 16	7 529 536
197	3 88 09	7 645 373
198	3 92 04	7 762 392
199	3 96 01	7 880 599
200	4 00 00	8 000 000
201	4 04 01	8 120 601
202	4 08 04	8 242 403
203	4 12 09	8 365 427
204	4 16 16	8 4.. 664
205	4 20 25	8 615 125

RACINES.	CARRÉS.		CUBES.	
206	4	24 36	8	741 816
207	4	28 49	8	869 743
208	4	32 64	8	998 912
209	4	36 81	9	129 329
210	4	41 00	9	261 000
211	4	45 21	9	393 931
212	4	49 44	9	528 128
213	4	53 69	9	663 597
214	4	57 96	9	800 344
215	4	62 25	9	938 375
216	4	66 56	10	077 696
217	4	70 89	10	218 313
218	4	75 24	10	360 232
219	4	79 61	10	503 459
220	4	84 00	10	648 000
221	4	88 41	10	793 861
222	4	92 84	10	941 048
223	4	97 29	11	089 567
224	5	01 76	11	239 424
225	5	06 25	11	390 625
226	5	10 76	11	543 176
227	5	15 29	11	697 083
228	5	19 84	11	852 352
229	5	24 41	12	008 989
230	5	29 00	12	167 000
231	5	33 61	12	326 391
232	5	38 24	12	487 168
233	5	42 89	12	649 337
234	5	47 56	12	812 904
235	5	52 25	12	977 875

RACINES.	CARRÉS.	CUBES.
236	5 56 96	13 144 256
237	5 61 69	13 312 053
238	5 66 44	13 481 272
239	5 71 21	13 651 919
240	5 76 00	13 824 000
241	5 80 81	13 997 521
242	5 85 64	14 172 488
243	5 90 49	14 348 907
244	5 95 36	14 526 784
245	6 00 25	14 706 125
246	6 05 16	14 886 936
247	6 10 09	15 069 223
248	6 15 04	15 252 992
249	6 20 01	15 438 249
250	6 25 00	15 625 000
251	6 30 01	15 813 251
252	6 35 04	16 003 008
253	6 40 09	16 194 277
254	6 45 16	16 387 064
255	6 50 25	16 581 375
256	6 55 36	16 777 216
257	6 60 49	16 974 593
258	6 65 64	17 173 512
259	6 70 81	17 373 979
260	6 76 00	17 576 000
261	6 81 21	17 779 581
262	6 86 44	17 984 728
263	6 91 69	18 191 447
264	6 96 96	18 399 744
265	7 02 25	18 609 625

RACINES.	CARRÉS.	CUBES.
266	7 07 56	18 821 096
267	7 12 89	19 034 163
268	7 18 24	19 248 832
269	7 23 61	19 465 109
270	7 29 00	19 683 000
271	7 34 41	19 902 511
272	7 39 84	20 123 648
273	7 45 29	20 346 417
274	7 50 76	20 570 824
275	7 56 25	20 796 875
276	7 61 76	21 024 576
277	7 67 29	21 253 933
278	7 72 84	21 484 952
279	7 78 41	21 717 639
280	7 84 00	21 952 000
281	7 89 61	22 188 041
282	7 95 24	22 425 768
283	8 00 89	22 665 187
284	8 06 56	22 906 304
285	8 12 25	23 149 125
286	8 17 96	23 393 656
287	8 23 69	23 639 903
288	8 29 44	23 887 872
289	8 35 21	24 137 569
290	8 41 00	24 389 000
291	8 46 81	24 642 171
292	8 52 64	24 897 088
293	8 58 49	25 153 757
294	8 64 36	25 412 184
295	8 70 25	25 672 375

RACINES.	CARRÉS.	CUBES.
296	8 76 16	25 934 336
297	8 82 09	26 198 073
298	8 88 04	26 463 592
299	8 94 01	26 730 899
300	9 00 00	27 000 000
301	9 06 01	27 270 901
302	9 12 04	27 543 608
303	9 18 09	27 818 127
304	9 24 16	28 094 464
305	9 30 25	28 372 625
306	9 36 36	28 652 616
307	9 42 49	28 934 443
308	9 48 64	29 218 112
309	9 54 81	29 503 629
310	9 61 00	29 791 000
311	9 67 21	30 080 231
312	9 73 44	30 371 328
313	9 79 69	30 664 297
314	9 85 96	30 959 144
315	9 92 25	31 255 875
316	9 98 56	31 554 496
317	10 04 89	31 855 013
318	10 11 24	32 157 432
319	10 17 61	32 461 759
320	10 24 00	32 768 000
321	10 30 41	33 076 161
322	10 36 84	33 386 248
323	10 43 29	33 698 267
324	10 49 76	34 012 224
325	10 56 25	34 328 125

RACINES.	CARRÉS.	CUBES.
326	10 62 76	34 645 976
327	10 69 29	34 965 783
328	10 75 84	35 287 552
329	10 82 41	35 611 289
330	10 89 00	35 937 000
331	10 95 61	36 264 691
332	11 02 24	36 594 368
333	11 08 89	36 926 037
334	11 15 56	37 259 704
335	11 22 25	37 595 375
336	11 28 96	37 933 056
337	11 35 69	38 272 753
338	11 42 44	38 614 472
339	11 49 21	38 958 219
340	11 56 00	39 304 000
341	11 62 81	39 651 821
342	11 69 64	40 001 688
343	11 76 49	40 353 607
344	11 83 36	40 707 584
345	11 90 25	41 063 625
346	11 97 16	41 421 736
347	12 04 09	41 781 923
348	12 11 04	42 144 192
349	12 18 01	42 508 549
350	12 25 00	42 875 000
351	12 32 01	43 243 551
352	12 39 04	43 614 208
353	12 46 09	43 986 977
354	12 53 16	44 361 864
355	12 60 25	44 738 875

RACINES.	CARRÉS.		CUBES.	
356	12	67 36	45	118 016
357	12	74 49	45	499 293
358	12	81 64	45	882 712
359	12	88 81	46	268 279
360	12	96 00	46	656 000
361	13	03 21	47	045 881
362	13	10 44	47	437 928
363	13	17 69	47	832 147
364	13	24 96	48	228 544
365	13	32 25	48	627 125
366	13	39 56	49	027 896
367	13	46 89	49	430 863
368	13	54 24	49	836 032
369	13	61 61	50	243 409
370	13	69 00	50	653 000
371	13	76 41	51	064 811
372	13	83 84	51	478 848
373	13	91 29	51	895 117
374	13	98 76	52	313 624
375	14	06 25	52	734 375
376	14	13 76	53	157 376
377	14	21 29	53	582 633
378	14	28 84	54	010 152
379	14	36 41	54	439 939
380	14	44 00	54	872 000
381	14	51 61	55	306 341
382	14	59 24	55	742 968
383	14	66 89	56	181 887
384	14	74 56	56	623 104
385	14	82 25	57	066 625

RACINES.	CARRÉS.	CUBES.
386	14 89 96	57 512 456
387	14 97 69	57 960 603
388	15 05 44	58 411 072
389	15 13 21	58 863 869
390	15 21 00	59 319 000
391	15 28 81	59 776 471
392	15 36 64	60 236 288
393	15 44 49	60 698 457
394	15 52 36	61 162 984
395	15 60 25	61 629 875
396	15 68 16	62 099 136
397	15 76 09	62 570 773
398	15 84 04	63 044 792
399	15 92 01	63 521 199
400	16 00 00	64 000 000
401	16 08 01	64 481 201
402	16 16 04	64 964 808
403	16 24 09	65 450 827
404	16 32 16	65 939 264
405	16 40 25	66 430 125
406	16 48 36	66 923 416
407	16 56 49	67 419 143
408	16 64 64	67 917 312
409	16 72 81	68 417 929
410	16 81 00	68 921 000
411	16 89 21	69 426 531
412	16 97 44	69 934 528
413	17 05 69	70 444 997
414	17 13 96	70 957 944
415	17 22 25	71 473 375

D'ARCHITECTURE. 83

RACINES.	CARRÉS.	CUBES.
416	17 30 56	71 991 296
417	17 38 89	72 511 713
418	17 47 24	73 034 632
419	17 55 61	73 560 059
420	17 64 00	74 088 000
421	17 72 41	74 618 461
422	17 80 84	75 151 448
423	17 89 29	75 686 967
424	17 97 76	76 225 024
425	18 06 25	76 765 625
426	18 14 76	77 308 776
427	18 23 29	77 854 483
428	18 31 84	78 402 752
429	18 40 41	78 953 589
430	18 49 00	79 507 000
431	18 57 61	80 062 991
432	18 66 24	80 621 568
433	18 74 89	81 182 737
434	18 83 56	81 746 504
435	18 92 25	82 312 875
436	19 00 96	82 881 856
437	19 09 69	83 453 453
438	19 18 44	84 027 672
439	19 27 21	84 604 519
440	19 36 00	85 184 000
441	19 44 81	85 766 121
442	19 53 64	86 350 888
443	19 62 49	86 938 307
444	19 71 36	87 528 384
445	19 80 25	88 121 125

RACINES.	CARRÉS.	CUBES.
446	19 89 16	88 716 536
447	19 98 09	89 314 623
448	20 07 04	89 915 392
449	20 16 01	90 518 849
450	20 25 00	91 125 000
451	20 34 01	91 733 851
452	20 43 04	92 345 408
453	20 52 09	92 959 677
454	20 61 16	93 576 664
455	20 70 25	94 196 375
456	20 79 36	94 818 816
457	20 88 49	95 443 993
458	20 97 64	96 071 912
459	21 06 81	96 702 579
460	21 16 00	97 336 000
461	21 25 21	97 972 181
462	21 34 44	98 611 128
463	21 43 69	99 252 847
464	21 52 96	99 897 344
465	21 62 25	100 544 625
466	21 71 56	101 194 696
467	21 80 89	101 847 563
468	21 90 24	102 503 232
469	21 99 61	103 161 709
470	22 09 00	103 823 000
471	22 18 41	104 487 111
472	22 27 84	105 154 048
473	22 37 29	105 823 817
474	22 46 76	106 496 424
475	22 56 25	107 171 875

D'ARCHITECTURE.

RACINES.	CARRÉS.	CUBES.
476	22 65 76	107 850 176
477	22 75 29	108 531 333
478	22 84 84	109 215 352
479	22 94 41	109 902 239
480	23 04 00	110 592 000
481	23 13 61	111 284 641
482	23 23 24	111 980 168
483	23 32 89	112 678 587
484	23 42 56	113 379 904
485	23 52 25	114 084 125
486	23 61 96	114 791 256
487	23 71 69	115 501 303
488	23 81 44	116 214 272
489	23 91 21	116 930 169
490	24 01 00	117 649 000
491	24 10 81	118 370 771
492	24 20 64	119 095 488
493	24 30 49	119 823 157
494	24 40 36	120 553 784
495	24 50 25	121 287 375
496	24 60 16	122 023 936
497	24 70 09	122 763 473
498	24 80 04	123 505 992
499	24 90 01	124 251 499
500	25 00 00	125 000 000
501	25 10 01	125 751 501
502	25 20 04	126 506 008
503	25 30 09	127 263 527
504	25 40 16	128 024 064
505	25 50 25	128 787 625

RACINES.	CARRÉS.		CUBES.	
506	25 60	36	129 554	216
507	25 70	49	130 323	843
508	25 80	64	131 096	512
509	25 90	81	131 872	229
510	26 01	00	132 651	000
511	26 11	21	133 432	831
512	26 21	44	134 217	728
513	26 31	69	135 005	697
514	26 41	96	135 796	744
515	26 52	25	136 590	875
516	26 62	56	137 388	096
517	26 72	89	138 188	413
518	26 83	24	138 991	832
519	26 93	61	139 798	359
520	27 04	00	140 608	000
521	27 14	41	141 420	761
522	27 24	84	142 236	648
523	27 35	29	143 055	667
524	27 45	76	143 877	824
525	27 56	25	144 703	125
526	27 66	76	145 531	576
527	27 77	29	146 363	183
528	27 87	84	147 197	952
529	27 98	41	148 035	889
530	28 09	00	148 877	000
531	28 19	61	149 721	291
532	28 30	24	150 568	768
533	28 40	89	151 419	437
534	28 51	56	152 273	304
535	28 62	25	153 130	375

RACINES.	CARRÉS.	CUBES.
536	28 72 96	153 990 656
537	28 83 69	154 854 153
538	28 94 44	155 720 872
539	29 05 21	156 590 819
540	29 16 00	157 464 000
541	29 26 81	158 340 421
542	29 37 64	159 220 088
543	29 48 49	160 103 007
544	29 59 36	160 989 184
545	29 70 25	161 878 625
546	29 81 16	162 771 336
547	29 92 09	163 667 323
548	30 02 04	164 566 592
549	30 14 01	165 469 149
550	30 25 00	166 375 000
551	30 36 01	167 284 151
552	30 47 04	168 196 608
553	30 58 09	169 112 377
554	30 69 16	170 031 464
555	30 80 25	170 953 875
556	30 91 36	171 879 616
557	31 02 49	172 808 693
558	31 13 64	173 741 112
559	31 24 81	174 676 879
560	31 36 00	175 616 000
561	31 47 21	176 558 481
562	31 58 44	177 504 328
563	31 69 69	178 453 547
564	31 80 96	179 406 144
565	31 92 25	180 362 125

RACINES.	CARRES.		CUBES.	
566	32	03 56	181	321 496
567	32	14 89	182	284 263
568	32	26 24	183	250 432
569	32	37 61	184	220 009
570	32	49 00	185	193 000
571	32	60 41	186	169 411
572	32	71 84	187	149 248
573	32	83 29	188	132 517
574	32	94 76	189	119 224
575	33	06 25	190	109 375
576	33	17 76	191	102 976
577	33	29 29	192	100 033
578	33	40 84	193	100 552
579	33	52 41	194	104 539
580	33	64 00	195	112 000
581	33	75 61	196	122 941
582	33	87 24	197	137 368
583	33	98 89	198	155 287
584	34	10 56	199	176 704
585	34	22 25	200	201 625
586	34	33 96	201	230 056
587	34	45 69	202	262 003
588	34	57 44	203	297 472
589	34	69 21	204	336 469
590	34	81 00	205	379 000
591	34	92 81	206	425 071
592	35	04 64	207	474 688
593	35	16 49	208	527 857
594	35	28 36	209	584 584
595	35	40 25	210	644 875

D'ARCHITECTURE.

RACINES.	CARRÉS.			CUBES.		
596	35	52	16	211	708	736
597	35	64	09	212	776	173
598	35	76	04	213	847	192
599	35	88	01	214	921	799
600	36	00	00	216	000	000
601	36	12	01	217	081	801
602	36	24	04	218	167	208
603	36	36	09	219	256	227
604	36	48	16	220	348	864
605	36	60	25	221	445	125
606	36	72	36	222	545	016
607	36	84	49	223	648	543
608	36	96	64	224	755	712
609	37	08	81	225	866	529
610	37	21	00	226	981	000
611	37	33	21	228	099	131
612	37	45	44	229	220	928
613	37	57	69	230	346	397
614	37	69	96	231	475	544
615	37	82	25	232	608	375
616	37	94	56	233	744	896
617	38	06	89	234	885	113
618	38	19	24	236	029	032
619	38	31	61	237	176	659
620	38	44	00	238	328	000
621	38	56	41	239	483	061
622	38	68	84	240	641	848
623	38	81	29	241	804	367
624	38	93	76	242	970	624
625	39	06	25	244	140	625

RACINES.	CARRÉS.		CUBES.	
626	39 18	76	245 314	376
627	39 31	29	246 491	883
628	39 43	84	247 673	152
629	39 56	41	248 858	189
630	39 69	00	250 047	000
631	39 81	61	251 239	591
632	39 94	24	252 435	968
633	40 06	89	253 636	137
634	40 19	56	254 840	104
635	40 32	25	256 047	875
636	40 44	96	257 259	456
637	40 57	69	258 474	853
638	40 70	44	259 694	072
639	40 83	21	260 917	119
640	40 96	00	262 144	000
641	41 08	81	263 374	721
642	41 21	64	264 609	288
643	41 34	49	265 847	707
644	41 47	36	267 089	984
645	41 60	25	268 336	125
646	41 73	16	269 586	136
647	41 86	09	270 840	023
648	41 99	04	272 097	792
649	42 12	01	273 359	449
650	42 25	00	274 625	000
651	42 38	01	275 894	451
652	42 51	04	277 167	808
653	42 64	09	278 445	077
654	42 77	16	279 726	264
655	42 90	25	281 011	375

RACINES.	CARRÉS.		CUBES.		
656	43	03 36	282	300	416
657	43	16 49	283	593	393
658	43	29 64	284	890	312
659	43	42 81	286	191	179
660	43	56 00	287	496	000
661	43	69 21	288	804	781
662	43	82 44	290	117	528
663	43	95 69	291	434	247
664	44	08 96	292	754	944
665	44	22 25	294	079	625
666	44	35 56	295	408	296
667	44	48 89	296	740	963
668	44	62 24	298	077	632
669	44	75 61	299	418	309
670	44	89 00	300	763	000
671	45	02 41	302	111	711
672	45	15 84	303	464	448
673	45	29 29	304	821	217
674	45	42 76	306	182	024
675	45	56 25	307	546	875
676	45	69 76	308	915	776
677	45	83 29	310	288	733
678	45	96 84	311	665	752
679	46	10 41	313	046	839
680	46	24 00	314	432	000
681	46	37 61	315	821	241
682	46	51 24	317	214	568
683	46	64 89	318	611	987
684	46	78 56	320	013	504
685	46	92 25	321	419	125

RACINES.	CARRÉS.	CUBES.
686	47 05 96	322 828 856
687	47 19 69	324 242 703
688	47 33 44	325 660 672
689	47 47 21	327 082 769
690	47 61 00	328 509 000
691	47 74 81	329 939 371
692	47 88 64	331 373 888
693	48 02 49	332 812 557
694	48 16 36	334 255 384
695	48 30 25	335 702 375
696	48 44 16	337 153 536
697	48 58 09	338 608 873
698	48 72 04	340 068 392
699	48 86 01	341 532 099
700	49 00 00	343 000 000
701	49 14 01	344 472 101
702	49 28 04	345 948 408
703	49 42 09	347 428 927
704	49 56 16	348 913 664
705	49 70 25	350 402 625
706	49 84 36	351 895 816
707	49 98 49	353 393 243
708	50 12 64	354 894 912
709	50 26 81	356 400 829
710	50 41 00	357 911 000
711	50 55 21	359 425 431
712	50 69 44	360 944 128
713	50 83 69	362 467 097
714	50 97 96	363 994 344
715	51 12 25	365 525 875

RACINES.	CARRÉS.	CUBES.
716	51 26 56	367 061 696
717	51 40 89	368 601 813
718	51 55 24	370 146 232
719	51 69 61	371 694 959
720	51 84 00	373 248 000
721	51 98 41	374 805 361
722	52 12 84	376 367 048
723	52 27 29	377 933 067
724	52 41 76	379 503 424
725	52 56 25	381 078 125
726	52 70 76	382 657 176
727	52 85 29	384 240 583
728	52 99 84	385 828 352
729	53 14 41	387 420 489
730	53 29 00	389 017 000
731	53 43 61	390 617 891
732	53 58 24	392 223 168
733	53 72 89	393 832 837
734	53 87 56	395 446 904
735	54 02 25	397 065 375
736	54 16 96	398 688 256
737	54 31 69	400 315 553
738	54 46 44	401 947 272
739	54 61 21	403 583 419
740	54 76 00	405 224 000
741	54 90 81	406 869 021
742	55 05 64	408 518 488
743	55 20 49	410 172 407
744	55 35 36	411 830 784
745	55 50 25	413 493 625

RACINES.	CARRÉS.		CUBES.	
746	55 65	16	415 160	936
747	55 80	09	416 832	723
748	55 95	04	418 508	992
749	56 10	01	420 189	749
750	56 25	00	421 875	000
751	56 40	01	423 564	751
752	56 55	04	425 259	008
753	56 70	09	426 957	777
754	56 85	16	428 661	064
755	57 00	25	430 368	875
756	57 15	36	432 081	216
757	57 30	49	433 798	093
758	57 45	64	435 519	512
759	57 60	81	437 245	479
760	57 76	00	438 976	000
761	57 91	21	440 711	081
762	58 06	44	442 450	728
763	58 21	69	444 194	947
764	58 36	96	445 943	744
765	58 52	25	447 697	125
766	58 67	56	449 455	096
767	58 82	89	451 217	663
768	58 98	24	452 984	832
769	59 13	61	454 756	609
770	59 29	00	456 533	000
771	59 44	41	458 314	011
772	59 59	84	460 099	648
773	59 75	29	461 889	917
774	59 90	76	463 684	824
775	60 06	25	465 484	375

D'ARCHITECTURE.

RACINES.	CARRÉS.	CUBES.
776	60 21 76	467 288 576
777	60 37 29	469 097 433
778	60 52 84	470 910 952
779	60 68 41	472 729 139
780	60 84 00	474 552 000
781	60 99 61	476 379 541
782	61 15 24	478 211 768
783	61 30 89	480 048 687
784	61 46 56	481 890 304
785	61 62 25	483 736 625
786	61 77 96	485 587 656
787	61 93 69	487 443 403
788	62 09 44	489 303 872
789	62 25 21	491 169 069
790	62 41 00	493 039 000
791	62 56 81	494 913 671
792	62 72 64	496 793 088
793	62 88 49	498 677 257
794	63 04 36	500 566 184
795	63 20 25	502 459 875
796	63 36 16	504 358 336
797	63 52 09	506 261 573
798	63 68 04	508 169 592
799	63 84 01	510 082 399
800	64 00 00	512 000 000
801	64 16 01	513 922 401
802	64 32 04	515 849 608
803	64 48 09	517 781 627
804	64 64 16	519 718 464
805	64 80 25	521 660 125

RACINES	CARRÉS.			CUBES.		
806	64	96	36	523	606	616
807	65	12	49	525	557	943
808	65	28	64	527	514	112
809	65	44	81	529	475	129
810	65	61	00	531	441	000
811	65	77	21	533	411	731
812	65	93	44	535	387	328
813	66	09	69	537	367	797
814	66	25	96	539	353	144
815	66	42	25	541	343	375
816	66	58	56	543	338	496
817	66	74	89	545	338	513
818	66	91	24	547	343	432
819	67	07	61	549	353	259
820	67	24	00	551	368	000
821	67	40	41	553	387	661
822	67	56	84	555	412	248
823	67	73	29	557	441	767
824	67	89	76	559	476	224
825	68	06	25	561	515	625
826	68	22	76	563	559	976
827	68	39	29	565	699	283
828	68	55	84	567	663	552
829	68	72	41	569	722	789
830	68	89	00	571	787	000
831	69	05	61	573	856	191
832	69	22	24	575	930	368
833	69	38	89	578	009	537
834	69	55	56	580	093	704
835	69	72	25	582	182	875

RACINES.	CARRÉS.	CUBES.
836	69 88 96	584 277 056
837	70 05 69	586 376 253
838	70 22 44	588 480 472
839	70 39 21	590 589 719
840	70 56 00	592 704 000
841	70 72 81	594 823 321
842	70 89 64	596 947 688
843	71 06 49	599 077 107
844	71 23 36	601 211 584
845	71 40 25	603 351 125
846	71 57 16	605 495 736
847	71 74 09	607 645 423
848	71 91 04	609 800 192
849	72 08 01	611 960 049
850	72 25 00	614 125 000
851	72 42 01	616 295 051
852	72 59 04	618 470 208
853	72 76 09	620 650 477
854	72 93 16	622 835 864
855	73 10 25	625 026 375
856	73 27 36	627 222 016
857	73 44 49	629 422 793
858	73 61 64	631 628 712
859	73 78 81	633 839 779
860	73 96 00	636 056 000
861	74 13 21	638 277 381
862	74 30 44	640 503 928
863	74 47 69	642 735 647
864	74 64 96	644 972 544
865	74 82 25	647 214 625

1.
9

RACINES.	CARRÉS.			CUBES.		
866	74	99	56	649	461	896
867	75	16	89	651	714	363
868	75	34	24	653	972	032
869	75	51	61	656	234	909
870	75	69	00	658	503	000
871	75	86	41	660	776	311
872	76	03	84	663	054	848
873	76	21	29	665	338	617
874	76	38	76	667	627	624
875	76	56	25	669	921	875
876	76	73	76	672	221	376
877	76	91	29	674	526	133
878	77	08	84	676	836	152
879	77	26	41	679	151	439
880	77	44	00	681	472	000
881	77	61	61	683	797	841
882	77	79	24	686	128	968
883	77	96	89	688	465	387
884	78	14	56	690	807	104
885	78	32	25	693	154	125
886	78	49	96	695	506	456
887	78	67	69	697	864	103
888	78	95	44	700	227	072
889	79	03	21	702	595	369
890	79	21	00	704	969	000
891	79	38	81	707	347	971
892	79	56	64	709	732	288
893	79	74	49	712	121	957
894	79	92	36	714	516	984
895	80	10	25	716	917	375

D'ARCHITECTURE.

RACINES.	CARRÉS.	CUBES.
896	80 28 16	719 323 136
897	80 46 09	721 734 273
898	80 64 04	724 150 792
899	80 82 01	726 572 699
900	81 00 00	729 000 000
901	81 18 01	731 432 701
902	81 36 04	733 870 808
903	81 54 09	736 314 327
904	81 72 16	738 763 264
905	81 90 25	741 217 625
906	82 08 36	743 677 416
907	82 26 49	746 142 643
908	82 44 64	748 613 312
909	82 62 81	751 089 429
910	82 81 00	753 571 000
911	82 99 21	756 058 031
912	83 17 44	758 550 528
913	83 35 69	761 048 497
914	83 53 96	763 551 944
915	83 72 25	766 060 875
916	83 90 56	768 575 296
917	84 08 89	771 095 213
918	84 27 24	773 620 632
919	84 45 61	776 151 559
920	84 64 00	778 688 000
921	84 82 41	781 229 961
922	85 00 84	783 777 448
923	85 19 29	786 330 467
924	85 37 76	788 889 024
925	85 56 25	791 453 125

RACINES.	CARRÉS.	CUBES.
926	85 74 76	794 022 776
927	85 93 29	796 597 983
928	86 11 84	799 178 752
929	86 30 41	801 765 089
930	86 49 00	804 357 000
931	86 67 61	806 954 491
932	86 86 24	809 557 568
933	87 04 89	812 166 237
934	87 23 56	814 780 504
935	87 42 25	817 400 375
936	87 60 96	820 025 856
937	87 79 69	822 656 953
938	87 98 44	825 293 672
939	88 17 21	827 936 019
940	88 36 00	830 584 000
941	88 54 81	833 237 621
942	88 73 64	835 896 888
943	88 92 49	838 561 807
944	89 11 36	841 232 384
945	89 30 25	843 908 625
946	89 49 16	846 590 536
947	89 68 09	849 278 123
948	89 87 04	851 971 392
949	90 06 01	854 670 349
950	90 25 00	857 375 000
951	90 44 01	860 085 351
952	90 63 04	862 801 408
953	90 82 09	865 523 177
954	91 01 16	868 250 664
955	91 20 25	870 983 875

D'ARCHITECTURE.

RACINES.	CARRÉS.	CUBES.
956	91 39 36	873 722 816
957	91 58 49	876 467 493
958	91 77 64	879 217 912
959	91 96 81	881 974 079
960	92 16 00	884 736 000
961	92 35 21	887 503 681
962	92 54 44	890 277 128
963	92 73 69	893 056 347
964	92 92 96	895 841 344
965	93 12 25	898 632 125
966	93 31 56	901 428 696
967	93 50 89	904 231 063
968	93 70 24	907 039 232
969	93 89 61	909 853 209
970	94 09 00	912 673 000
971	94 28 41	915 498 611
972	94 47 84	918 330 048
973	94 67 29	921 167 317
974	94 86 76	924 010 424
975	95 06 25	926 859 375
976	95 25 76	929 714 176
977	95 45 29	932 574 833
978	95 64 84	935 441 352
979	95 84 41	938 313 739
980	96 04 00	941 192 000
981	96 23 61	944 076 141
982	96 43 24	946 966 168
983	96 62 89	949 862 087
984	96 82 56	952 763 904
985	97 02 25	955 671 625

RACINES.	CARRÉS.			CUBES.		
986	97	21	96	958	585	256
987	97	41	69	961	504	803
988	97	61	44	964	430	272
989	97	81	21	967	361	669
990	98	01	00	970	299	000
991	98	20	81	973	242	271
992	98	40	64	976	191	488
993	98	60	49	979	146	657
994	98	80	36	982	107	784
995	99	00	25	985	074	875
996	99	20	16	988	047	936
997	99	40	09	991	026	973
998	99	60	04	994	011	992
999	99	80	01	997	002	999
1000	100	00	00	1000	000	000

ARTICLE VI.

Tracé des figures géométriques sur le papier.

218. On a constamment besoin du secours de la géométrie dans presque tous les arts et métiers, et notamment pour le dessin et pour les diverses opérations de l'architecture-pratique ; c'est pourquoi les procédés qui vont être décrits sont également applicables au tracé du dessin, aux bâtimens en construction, et sur le terrain.

§. I. Élever une perpendiculaire d'un point donné sur une ligne droite horizontale ou inclinée.

219. Soit la ligne A B (*Pl.* 6, *fig.* 106); on veut élever une perpendiculaire au point C; de ce point C tracez d'une même ouverture de compas, les petits arcs A B qui viennent couper la ligne horizontale : ouvrez ensuite le compas à volonté, et des points A et B formez la section D, et de cette section, tracez la perpendiculaire cherchée C D. C'est ce que les ouvriers appellent *trait carré*.

§. II. Faire une ligne horizontale sur une perpendiculaire.

220. Soit la ligne A B (*fig.* 107); tirez du point B comme centre à volonté, l'arc D E qui coupera la ligne A B par un point C, et de ce point C, comme centre; ouvrez votre compas à volonté, et faites la section D E avec le premier arc; de ces deux points tirez la ligne D E, qui sera l'horizontale que vous cherchez.

§. III. Abaisser une perpendiculaire sur une ligne.

221. Soit la ligne A B (*fig.* 108); on a besoin de faire tomber une perpendiculaire du point C; de ce point, comme centre, ouvrez le compas à volonté de façon que l'arc A B forme un point d'intersection avec la ligne horizontale; ensuite de ces deux points comme centres, et par une ouverture de compas commune, faites la section D, et tirez la ligne C D, qui sera la perpendiculaire que l'on cherche.

222. Si l'on n'avait pas de place au bas de la

ligne A B, on pourrait faire la section du même côté que le point C, comme ici par exemple, au point E, ce qui se fait aussi des points A et B, comme centres, et d'une seule ouverture de compas; alors la ligne E F est la perpendiculaire que l'on cherche.

§. IV. Élever une perpendiculaire a l'extrémité d'une ligne.

223. Soit une ligne A B (*fig.* 109); on veut élever une perpendiculaire à l'extrémité B. De ces points A et B, pris comme centres, décrivez les portions de cercles A C et B C de la même ouverture de compas; ensuite du point C, formé par l'intersection de ces deux arcs, faites de ce point C, comme centre et toujours de la même ouverture de compas, le petit arc D; alors des points A et C tirez une ligne droite que vous prolongerez jusqu'au-delà de l'arc D : cette ligne alors formera une section à ce dernier point D. De cette section D au point B tirez une ligne droite D B qui sera la perpendiculaire cherchée.

224. On peut encore faire cette opération d'une autre manière : d'un point C (*fig.* 110) pris à volonté et comme centre, décrivez une portion de cercle A B D; ensuite des points A et C tirez une ligne droite prolongée jusqu'au D, qui formera section à ce dernier point; tirez alors la ligne B D, et vous aurez la perpendiculaire que vous cherchez.

§. V. Mener une ligne droite parallèle a une première donnée.

225. On demande une parallèle à la ligne A B (*fig.* 111), d'un point C pris à volonté et

comme centre; ouvrez votre compas à la distance voulue par la hauteur de la parallèle, et décrivez l'arc D E F : reportez cette même ouverture de compas à l'autre extrémité de la ligne A B au point G, et tracez un arc semblable H I K; tracez ensuite comme tangente la ligne L M, qui touchera, en un point seulement, les deux arcs en I et en E : cette ligne L M sera la parallèle de A B.

§. VI. Faire passer la circonférence d'un cercle par trois points donnés.

226. Soient les trois points donnés A B C (*fig.* 112). On veut faire passer un cercle par ces trois points, ou bien le centre D d'un cercle étant perdu, le retrouver en posant sur sa circonférence les trois points A B C à volonté : des points A et B, et d'une ouverture de compas commune et à volonté : faites les arcs ou sections E F, ensuite des points B et C comme centre; faites aussi d'une seule ouverture de compas encore à volonté, la seconde section G H, et de ces quatre intersections tirez la ligne E F prolongée jusqu'au D, et la ligne G H prolongée aussi jusqu'à ce qu'elle fasse intersection avec la première; le point D qui résultera de leur rencontre est le point de centre du cercle ou de la portion du cercle que l'on cherche.

§. VII. Décrire une portion de cercle par trois points donnés, lorsqu'il y a impossibilité de le tracer par le centre.

227. Les trois points A B C (*fig.* 113) étant donnés sur une base A B, tirez d'abord les lignes A C et C B; ensuite par les points A B comme centre : ouvrez votre compas à volonté et décrivez les deux arcs égaux D E et F G; divisez ensuite les portions d'arc D I et F H, compris entre les

côtés du triangle A B C, en un certain nombre de parties égales : ici nous le divisons en trois parties par les points A L et M N. Si le point C est à égale distance des points A et B, les arcs D I et F H seront égaux ; et si ces arcs sont divisés chacun en un même nombre de parties égales, il est évident que les parties de l'un seront égales aux parties de l'autre ; portez ensuite sur le prolongement I E et H G autant de parties des arcs D I et F H qu'il y en a dans chacun de ces arcs, moins une ; ainsi dans cette figure il faudra en porter deux, ce qui donnera les points O P Q R : menez alors des lignes droites du point A aux points P O K L, que vous prolongerez indéfiniment ; menez des lignes semblables et aussi prolongées du point B aux points N M Q R, qui rencontreront les premières aux points S T U V. Ces points de rencontre seront avec le sommet C ceux par lesquels l'arc demandé doit être tracé à la main.

§. VIII. Décrire différentes espèces d'ovales.

228. Le premier de ces ovales (*fig.* 114 de la *Pl.* 6) est le moins allongé de tous. Le grand axe A B étant donné, divisez-le en cinq parties égales, et des points C et D les plus rapprochés du milieu, ouvrez votre compas au point A ou B, les arcs de cercles E A F et G B H qui, étant prolongés, forment deux points de section I et K ; ouvrez alors du point I, et de ce point comme centre tracez l'arc F H, ensuite retournez votre compas et prenant K pour centre, et de la même ouverture, tracez E G, qui complétera l'ovale.

229. L'ovale (*fig.* 115) se décrit au moyen de deux cercles. Soit le même axe A B donné, divisez-le en trois parties égales, et des deux points intérieurs C et D comme centre, décrivez les deux

cercles A G E D F H et B K F C E I, qui passeront par les extrémités A et B du grand axe donné. La rencontre de ces deux cercles aux points E et F donneront deux nouveaux points de centres, d'où on formera, d'une ouverture de compas commune, les arcs G I et H K, lesquels joignant les portions de cercles G A H et I B K, compléteront cet ovale, qui est plus allongé que le premier.

230. Pour obtenir le troisième ovale (*fig.* 116), il faut diviser le grand axe A B en quatre parties égales, et des points intermédiaires C D E que donnera cette division, on décrira trois cercles égaux, dont les deux extrêmes viendront toucher les points A et B. Ces trois cercles formeront quatre intersections F G H I, desquelles, en passant par les centres C et E, on tirera les lignes C F prolongées jusqu'en K et O, C H prolongée jusqu'en N et en P, G E prolongée jusqu'en L et en O, et enfin la ligne E I prolongée jusqu'en M et en P. Les portions de cercles N A K et M B L feront partie de l'ovale cherché, qui sera complété en ouvrant le compas au nouveau point d'intersection O, comme centre, et en traçant la portion de cercle K L, et se reportant ensuite au point opposé P, comme centre, et en décrivant de la même ouverture de compas l'arc N M.

231. L'ovale (*fig.* 117) est beaucoup plus allongé que les précédens; le grand axe A B étant donné, on le divise en cinq parties égales, et des points C et D les plus rapprochés de l'extrémité de l'axe, ouvrez votre compas à l'autre point, et décrivez les portions de cercles E D F et G C H de la même ouverture de compas; des points de section I et K que donneront ces deux arcs, tracez les lignes I C prolongée jusqu'en L, K C prolongée jusqu'en M, K D prolongée jusqu'en N, et I

D prolongée jusqu'en O. Ensuite, du point C comme centre, ouvrez en A, extrémité de l'axe, et décrivez l'arc L A M, et de la même ouverture de compas, reportez-vous en D, et décrivez l'arc semblable N B O. Enfin du point I ouvrez à L ou à O, et tracez cette portion de cercle; reportez-vous ensuite à K, comme centre, et tracez l'arc M N qui terminera votre ovale.

Tracer l'ovale dit *anse de panier.*

232. L'anse de panier s'emploie pour la construction des voûtes, lorsqu'on n'a pas assez de hauteur pour avoir un plein cintre; ainsi, dans cette espèce d'ovale le grand et le petit axe sont donnés. Le grand axe A B (*fig.* 118) étant donné comme aux autres ovales, ainsi que le petit axe C, tracez une ligne perpendiculaire de ce point C au point D qui coupera le grand axe en deux parties égales au point E. Placez-vous à ce point E comme centre, et décrivez le demi-cercle A F B; ensuite divisez en trois parties égales l'espace F C qui est la différence des deux axes, l'une de ces parties étant reportée en contre-bas du point C du petit axe, il restera la distance G E; ouvrez votre compas au point E jusqu'au point G, et de cette ouverture de compas en vous plaçant au point A et B, comme centre, décrivez les arcs H I et K L, qui viendront couper le grand diamètre au point H et K. De ces deux derniers points comme centre et toujours de la même ouverture de compas, tracez les portions d'arcs A I et B L, qui feront partie de l'anse de panier que vous cherchez. Enfin des intersections I et L placez-vous à l'un de ces points comme centre, ouvrez à l'autre point et tracez les arcs I D et L D qui donneront l'intersection D sur la ligne perpendiculaire; alors, et encore de la même ouverture de compas, vous aurez l'arc I L qui viendra passer par la hauteur donnée C, et qui

complétera avec les arcs A I et B L l'anse de panier.

233. Lorsqu'on n'a pas de hauteur pour faire cette épure, on conçoit qu'il est indifférent de se placer au point E comme centre, et de décrire, de la hauteur donnée, l'arc C M, parce qu'alors l'espace A M sera toujours la différence des deux diamètres ; ainsi, cette différence A M étant divisée en trois comme l'aurait été C F, et une de ces portions étant reportée en dedans en N, il en résultera toujours que N E sera égale à E G. Pour tout le reste l'opération est la même.

234. Lorsque ces sortes d'épures se font sur le terrain, ou sur des enduits de murs disposés pour les recevoir, on les trace avec un trusquin au lieu de compas.

Ellipse ou ovale du jardinier.

235. On appelle ainsi cet ovale, parce qu'il se trace ordinairement sur le terrain, au moyen d'un cordeau et de trois piquets.

Le point A (*fig.* 119) étant le centre d'un ovale que l'on veut tracer sur le terrain, on demande que le grand axe soit fixé au point B, et le petit au point D ; tracez une ligne B A, prolongée jusqu'en C, et une perpendiculaire D A, prolongée jusqu'en E ; placez votre piquet au point A comme centre, et fixez à la longueur du cordeau B un autre piquet ; reportez votre premier piquet au point D, et décrivez de cette ouverture un arc qui viendra couper la ligne B C aux points F et G ; plantez sur ces deux points deux piquets et un troisième en B ou en C, à volonté, tournez alors un cordeau serré fortement du piquet B à celui G ou de F en C, ce qui est la même chose, ce cor-

deau aura alors le double de la longueur BG; enlevez alors le piquet B, et en le passant au centre du cordeau, tracez avec ce piquet mobile l'ovale BDCE, qui passera nécessairement par les deux points donnés.

§. IX. TRACER UN ARC RAMPANT DE DEUX OUVERTURES DE COMPAS.

236. La ligne AB d'un arc rampant (*fig.* 120) étant donnée, et la hauteur de rampe BC, tirez la ligne perpendiculaire DE au milieu de la base, et celle AC du rampant, qui coupera la perpendiculaire au point F, faites la distance FD égale à AF, et tracez la ligne AD; de ces deux points et ouvertures à volonté, faites une section G, et de cette section au point F, tirez une ligne droite, qui, étant prolongée sur la base AB, donnera le point H; de ce point H, comme centre, ouvrant à A ou à D, décrivez cet arc, tirez ensuite la ligne DH sur laquelle viendra celle IC, parallèle à AB, ce point I sera le centre de l'arc DC, qui, avec AD, complétera l'arc rampant demandé, dont la partie CB sera le pied droit.

237. Ces sortes d'arcs se font habituellement pour dégager et soutenir les escaliers en pierre.

Décrire un arc rampant d'un arc droit.

238. L'arc ABC (*fig.* 121) étant donné, et la hauteur du rampant demandé AD, tirez d'abord une ligne rampante DC, divisez ensuite votre arc droit en plusieurs parties égales, comme par exemple ici, en huit parties, élevez des perpendiculaires de chacune de ces divisions, portez ensuite au-dessus de la tige de rampe DC, les hau-

teurs des aplombs de l'arc droit 1, 2, en EF,
3, 4, en GH; 5, 6, en IK; 7, 8, en LM; 9, 10,
en NO; 11, 12, en PQ; et enfin 13, 14, en RS;
tracez ensuite à la main l'arc DEGILNPRC,
en passant par tous les points donnés.

§. X. TRACER UN CARRÉ.

239. Le côté ou base AB (*fig.* 122) d'un
carré étant donné, élevez aux extrémités A et B,
une perpendiculaire AC (223), ouvrez ensuite
votre compas de A en B, et tracez les arcs AD
et BC de la même ouverture de compas, met-
tez-vous ensuite au point C, et tracez toujours
de la même ouverture la section D, qui sera la
rencontre des lignes BD et CD, qui compléte-
ront le carré demandé.

§. XI. INSCRIRE UN CARRÉ DANS UN CERCLE.

240. Soit donné le cercle ABCD (*fig.* 123),
tracez la ligne diamétrale DB, et de ces deux
points comme centre, tracez à volonté, et d'une
même ouverture de compas, les sections EF,
pour avoir la ligne perpendiculaire CA. Il est
évident que ces deux lignes partageront le cercle
en quatre parties égales; tracez alors de ces quatre
points qui touchent à la circonférence, les quatre
côtés de votre carré AB, BC, CB et DA.

§. XII. DIVISER UN CERCLE EN CINQ PARTIES ÉGALES POUR Y INSCRIRE UN PENTAGONE.

241. Pour partager un cercle en cinq par-
ties égales, il faut d'abord tirer une ligne dia-
métrale AB (*fig.* 124); élevez le rayon CD, per-
pendiculaire à ce diamètre, partagez le rayon CB
en deux parties égales, et de ce point de division

E, comme centre, tracez l'arc DF; la ligne droite DF, tirée de ces deux points, sera la cinquième partie du cercle; ainsi, ouvrez votre compas à ces deux points et placez-le quatre fois sur la circonférence, vous aurez alors les cinq côtés du pentagone.

§. XIII. INSCRIRE UN TRIANGLE ÉQUILATÉRAL, UN EXAGONE OU UN DODÉCAGONE.

242. L'exagone ayant six côtés, l'un de ces côtés est égal au rayon du cercle; ainsi, il ne s'agit que de porter six fois ce rayon sur la circonférence; en divisant chacun de ses rayons en deux, on aura le polygone à douze côtés, appelé dodécagone (121). Si, au contraire, on ne prend que trois de ces points de deux en deux, on inscrira un triangle équilatéral (93).

§. XIV. INSCRIRE UN EPTAGONE.

243. Le cercle étant donné (*fig.* 125), tirez le rayon AB que vous diviserez en deux parties égales du point C que donnera cette division; tirez perpendiculairement à AB la ligne DCE, la longueur CD ou CE sera la septième partie de la circonférence. Cette opération n'est pas d'une exactitude mathématique, mais elle suffit dans le dessin.

§. XV. INSCRIRE UN OCTOGONE.

244. Préparez quatre divisions perpendiculaires comme pour inscrire un carré, divisez deux des quarts de cercle en deux parties égales; de ces points au centre, tirez des lignes diamétrales, qui, prolongées de l'autre côté de la circonférence, diviseront cette circonférence en huit par-

parties; de ces huit points tracez les côtés de votre octogone.

§. XVI. DÉCRIRE UN TRIANGLE ÉQUILATÉRAL EN DEHORS D'UN CERCLE.

245. Le cercle (*fig.* 126) étant donné, divisez sa circonférence en trois parties égales comme il est dit ci-dessus (242); du point de centre A, tirez les lignes indéterminées AB, AC et AD, qui passeront par les points de jonction du triangle, tirez ensuite les tangentes BC, CD et DB, parallèles à chacun des côtés du triangle inscrit; si ces lignes sont justes, elles se croiseront sur les points B C et D que l'on aura tirés du centre.

§. XVII. FAIRE UN TRIANGLE ÉQUILATÉRAL DONT UN CÔTÉ EST DONNÉ.

246. Le côté CD étant donné, même *fig.* 126, ouvrez de C en D, et décrivez les deux arcs de cercle DB et CB; le point de section B que formeront ces deux arcs sera la troisième pointe du triangle cherché.

§. XVIII. INSCRIRE UNE ÉTOILE A SIX POINTES DANS UN CERCLE.

247. Il ne s'agit que de porter le rayon sur la circonférence, comme pour faire un exagone, et de tirer des lignes droites de chacun des points à un autre, en passant un; on aura alors deux triangles équilatéraux croisés, qui formeront l'étoile.

§. XIX. DU TRACÉ DE QUELQUES MOULURES ET DES CANNELURES.

248. Le congé (*Pl.* 2, *fig.* 6) est un quart de cercle qui a toujours pour dimension la hauteur du

filet ou listel du dessous; il ne s'agit donc, pour le tracer, que de porter au-dessus de ce filet la même hauteur, et d'élever perpendiculairement la ligne de son profil en *a*; la rencontre de ces deux lignes est le point de centre, comme on le voit dans la figure.

249. La baguette (*fig.* 8) et le tore (*fig.* 9) se tracent en prenant moitié de leur hauteur et en décrivant un demi-cercle parfait.

250. Les cavets et quarts de ronds sont aussi des quarts de cercle parfaits; il ne s'agit, pour avoir leur centre, que de faire tomber des lignes perpendiculaires en ouvrant le compas comme leur hauteur; mais quelquefois aussi ces moulures sont allongées comme *fig.* 12, et 13 *bis*, alors on ouvre le compas sur la diagonale des deux saillies, et on trace des points de section ainsi que l'indiquent les figures; et de ces points de section et toujours même ouverture de compas, on trace le galbe de la moulure; mais le plus souvent, lorsqu'on veut donner une saillie extraordinaire déterminée par quelque circonstance, on trace ces moulures à la main pour leur donner plus de grâce.

251. Pour les talons et doucines (*fig.* 14, 15, 16 et 17), ces moulures se profilent au moyen d'une ligne diagonale tirée des deux saillies, laquelle ligne diagonale se partage en deux parties égales; on fait ensuite des sections opposées, comme si on voulait faire deux triangles équilatéraux, et la troisième partie d'arc tirée de la section, forme la moulure.

252. Quelquefois les talons et doucines ont leur hauteur pour saillie, comme *fig.* 14 *bis*, alors

le carré que cette saillie produit, doit être divisé en quatre carrés égaux, pour trouver les deux centres.

253. La moulure (*fig.* 18) est une r lie qui est employée dans les bases de colonnes ioniques, corinthiennes et composites; elle se décrit de plusieurs manières en raison de la saillie qu'on lui donne : celle que nous allons indiquer est la plus sûre. Vous divisez la hauteur en trois parties égales sur une perpendiculaire *a b*, et vous portez deux de vos mesures sur cette ligne prolongée, trois de ces mesures forment la scotie ; de l'un de ces points vous décrivez le petit cercle *c d*, et du second vous décrivez l'autre portion de cercle *d e*, qui s'arrête par le prolongement d'une ligne inclinée, partant du point *a* à ce point de centre, et prolongée jusqu'en *e*, et enfin du cinquième point *a*, comme centre, terminez la scotie par l'arc *e b*.

254. Les modillons et consoles (*fig.* 21, 22, 23, 24 et 25) se tracent quelquefois au compas, mais le plus souvent on les dessine à la main, parce que leur saillie et leur galbe dépendent le plus souvent du goût de l'architecte.

255. Les cannelures imitées de l'ordre dorique grec, comme *fig.* 31, même *pl.* 2, se tracent en faisant des sections, comme il est indiqué sur la figure, et comme on les fait pour obtenir des triangles équilatéraux; le troisième arc décrit de chacune de ces sections, est le galbe de la cannelure.

256. Les cannelures employées dans les ordres romains, comme *fig.* 32 et 33, sont plus creuses, et, au lieu de se joindre ensemble par des arêtes vives, elles laissent entre elles un carré qui

est d'environ moitié ou un tiers de la largeur de la cannelure, et le centre de ces cannelures au lieu d'être en dehors, comme l'exemple ci-dessus, est sur la circonférence même, ainsi que l'indiquent ces figures.

257. Quelquefois ces dernières cannelures sont remplies d'une baguette que l'on y conserve jusqu'à une certaine hauteur de la colonne; par exemple, jusqu'au tiers inférieur; les architectes modernes les ont employées souvent, ainsi que divers ornemens, pour enrichir ces cannelures, comme on le voit encore au vieux Louvre.

258. Ce que nous venons de dire sur la géométrie élémentaire nous paraît suffisant pour les applications usuelles à l'art de bâtir, et nous nous abstenons d'autant plus de nous appesantir sur cette science, qu'elle fait l'objet spécial de l'un des *Manuels* qui composent la collection de l'*Encyclopédie des Sciences et des Arts*, où l'on trouve, ainsi que dans le *Manuel d'Arithmétique*, tout ce qui manque ici ; nous devions éviter les redites et nous occuper particulièrement des principes généraux de l'*art de bâtir*.

CHAPITRE III.

PRINCIPES GÉNÉRAUX DE CONSTRUCTION.

259. L'art de la construction n'est autre chose que la mise en pratique des principes d'architecture, dont nous avons donné une idée succincte au chapitre premier.

ARTICLE PREMIER.

Des Travaux en général.

§. 1. DE L'ARCHITECTE.

260. Soit habitude de voir exécuter des travaux de bâtimens par des individus qui n'ont fait aucune étude et qui, par conséquent, ignorent même les premiers élémens de l'art de construire, ce qui se voit fréquemment, surtout depuis quelques années, soit parce que l'on se sent doué de quelque intelligence, on croit assez généralement que ces travaux n'exigent pas de grandes connaissances et n'offrent pas des difficultés sérieuses ; aussi cette erreur a-t-elle été, particulièrement dans ces dernières années, funeste à une grande quantité de propriétaires qui, s'étant livrés à des spéculations monstrueuses, dont un artiste expérimenté les aurait détournés, ont consommé promptement leur ruine ou celle des entrepreneurs appelés à coopérer ou à réaliser des plans aussi mal conçus que mal exécutés. Cependant on ne saurait être trop persuadé, qu'abstraction faite du goût, de l'étude et des connaissances acquises dans les beaux arts,

l'architecte, pour ne pas commettre d'erreurs graves, toujours préjudiciables, doit encore joindre à la théorie tous les élémens de la pratique, les notions nécessaires de la mécanique, de la physique et de l'histoire naturelle, et que ces notions doivent être fortifiées par une longue expérience et par toutes les observations que cet artiste est journellement à même de faire dans l'exercice de sa profession.

261. Il est indispensable, en outre, que l'architecte soit familier avec les lois et ordonnances, qu'il connaisse bien les coutumes et les usages du pays, afin de prévoir et d'éviter les contestations entre voisins, de faire valoir les droits de son client, de le préserver de toute usurpation, soit de la part des particuliers, soit de celle des agens de l'autorité; enfin, pour ne pas construire contre les réglemens.

262. Il faut enfin qu'un architecte connaisse bien les qualités, les défauts, les inconvéniens et le prix de tous les matériaux qu'il fait employer, afin d'être en état de les disposer comme il convient, non seulement sous le rapport des règles du goût, mais aussi sous celui, bien important, de la solidité et de la durée; avec cette connaissance il pourra également prévoir les dépenses, à très peu de chose près.

263. Il est très rare qu'un entrepreneur, quelque intelligent qu'il soit, puisse réunir toutes ces connaissances, qui ne s'acquièrent qu'avec beaucoup de temps et d'aptitude et une certaine fortune, dont les entrepreneurs sont rarement à même de disposer lorsqu'ils commencent à exercer leur profession; aussi voit-on presque toujours les propriétaires, qui ont voulu éviter l'intervention

d'un architecte, avoir recours ensuite à lui, soit pour régler les contestations qui s'élèvent entre eux et leurs entrepreneurs, soit pour modérer les prix exorbitans portés aux mémoires, soit enfin pour reconnaître des malfaçons, des erreurs ou des omissions.

264. Les honoraires de l'architecte sont fixés à cinq pour cent, ou un vingtième du montant total des mémoires de tous les travaux dont il a fait les plans, dont il a suivi l'exécution et dont enfin il a vérifié et réglé les mémoires. Ces honoraires sont suffisans dans les constructions ordinaires ; mais pour celles qui exigent des essais, des études, un grand nombre de dessins pour les distributions et la décoration, enfin beaucoup de détails partiels et dont les difficultés d'exécution réclament le concours et la présence habituelle d'un ou de plusieurs inspecteurs, ces émolumens sont augmentés en raison de ces diverses circonstances, et il est accordé alors six, sept, et même sept et demi pour cent, si l'on ne préfère payer à part les dessins terminés ou *rendus*.

§. II. DE L'INSPECTEUR.

265. Pour être bon inspecteur, il faut être architecte soi-même; les fonctions de cet employé consistent à surveiller les travaux suivant les plans et détails donnés, de prendre les attachemens, soit écrits, soit figurés, de tous les ouvrages qui doivent être détruits, ou cachés par d'autres, tenir note des journées que l'on emploie pour le compte de la régie, c'est-à-dire, qui sont payés par le propriétaire, pour les ouvrages non susceptibles d'être mesurés ni toisés, et enfin de constater les pesées des fers, cuivres, plombs, fontes, etc., employés dans les bâtimens ou donnés en compte aux entrepreneurs.

§. III. DES VÉRIFICATEURS.

266. Il est rare que l'architecte s'occupe lui-même de la vérification et du réglement des mémoires ; c'est un vérificateur qu'il charge ordinairement de ce travail pour son compte; alors les attachemens pris dans le courant des travaux, lui sont remis comme pièces de conviction à l'appui des mémoires produits par les entrepreneurs; cette vérification se paie ordinairement de un à deux et à deux et demi pour cent, en raison de l'importance des travaux, de la nature, de la facilité et du produit des opérations ; et ce prix est compté dans les cinq pour cent qui sont alloués à l'architecte pour ses honoraires.

§. IV. DES DIVERSES NATURES D'OUVRAGES DE BATIMENS.

267. L'architecte emprunte, pour l'exécution de ses projets, le secours de plusieurs professions, telles que
La terrasse,
La maçonnerie,
La charpente,
La couverture,
La plomberie,
La fontainerie,
La serrurerie,
La menuiserie,
Le carrelage,
La marbrerie,
La poêlerie,
La peinture,
La dorure,
La vitrerie,
Le pavage.

268. Pour rendre plus sensibles et plus palpables les opérations-pratiques de l'art de construire, nous avons composé un projet de château avec ses accessoires, et nous y avons réuni le plus d'exemples possibles ; nous présenterons chaque partie de cette composition sous diverses hypothèses, et nous les supposerons construites de différentes manières.

269. On sentira que le cadre adopté pour ces Manuels ne nous permettra pas de nous étendre suffisamment sur chacune des parties que nous traiterons, et encore moins de parler de certains ouvrages de luxe, qui ne s'exécutent que très rarement et dans les grandes villes ; quarante volumes comme les *Manuels* ne suffiraient pas pour approfondir toutes les sciences qui se rattachent à l'art de l'architecture et pour lesquelles il faut suivre des cours très nombreux, très suivis, puisque dix à douze années d'études demandent ensuite à être appuyées de plusieurs années d'expérience.

270. Les notions que l'on trouvera dans ce traité serviront de guide, au défaut de ces connaissances positives, d'une part aux entrepreneurs et particulièrement à ceux des campagnes, ces derniers ne pouvant point emprunter les secours de l'art aussi facilement ni aussi fréquemment que ceux des grandes villes ; d'une autre part ils offriront au propriétaire qui se plaît à diriger ses constructions, les moyens de juger par lui-même si les ouvriers placés sous sa direction, exécutent, comme ils le doivent faire, les différens travaux qui leur sont commandés ; les principes que nous y développons pourront aussi lui être utiles pour composer lui-même quelques plans qui n'exigent pas la réunion de toutes les ressources de l'art. Considéré sous ce point de vue, nous pen-

sons que le *Manuel d'Architecture* ne sera pas moins utile que tous ceux qui composent déjà cette intéressante collection.

ARTICLE II.

Des Fouilles.

271. La fouille des terres consiste à enlever, jusqu'à la profondeur indiquée par les plans d'un bâtiment, les terres qu'on doit en retirer pour faire les caves et les fondations ; ces terres sont extraites avec des pioches et des tournées ; jetées sur berge, à la pelle, jusqu'à six pieds de profondeur, et enlevées ensuite, soit à la brouette, soit au tombereau, à des distances déterminées.

272. Si la fouille a plus de six pieds de profondeur (1), on la jette sur une banquette, c'est-à-dire, sur un redent de terre conservé à cette hauteur ; si elle a plus de douze à treize pieds de profondeur, on conserve deux redents ou banquettes : sur chacune de ces banquettes est placé un homme qui reprend à la pelle la terre que lui jette celui du fond, et ainsi de suite jusqu'au dernier, qui les jette sur la berge au bord de la fouille.

273. Le prix de ces fouilles est en raison, 1°. de la nature du terrain et des difficultés qu'elles présentent, si on est obligé de les étayer et étrésil-

(1) Nous répétons que nous emploierons presque toujours les mesures de toises, pieds et pouces, parce que nous ne perdons point de vue que nous écrivons particulièrement pour les entrepreneurs de la campagne, dont la plupart n'ont jamais pu s'habituer aux mesures métriques, quoiqu'elles soient d'un usage plus facile.

lonner, ou encore d'y faire des épuisemens; 2°. du nombre des banquettes; 3°. de l'espèce de transport et de la quantité des relais; 4°. et enfin si la fouille est faite en tranchée ouverte ou en rigole.

274. On appelle *tranchée ouverte* une fouille d'une grande largeur, où plusieurs ouvriers peuvent travailler sur le même rang, telles que celles faites pour des caves ou des canaux. On appelle *rigole* les tranchées étroites dans lesquelles un ouvrier seul peut travailler, telles que celles faites pour des murs en fondation, pour des pierrées, conduites d'eaux, et autres semblables.

275. On ne se sert des brouettes pour le transport des terres que lorsque la distance à parcourir est peu considérable; mais lorsque, au contraire, le dépôt est très éloigné et que la localité le permet, on les charge dans des tombereaux pour les transporter aux lieux de leur destination; le prix de ces transports est ordinairement convenu d'avance; il diffère dans chaque pays, dans chaque localité, et même dans chaque saison, à cause des travaux de l'agriculture.

276. Nous allons maintenant donner quelques exemples du toisé de la fouille d'un bâtiment :

Le château (*planche* 3) étant supposé à construire, il faut faire une fouille pour les caves et bûchers souterrains, de 19 t. de longueur sur 7 t. de largeur, pour le grand parallélogramme, ce qui produit en superficie. 133 t.

Les deux pavillons en avant-corps à droite et à gauche, et ceux sur le jardin, ont chacun 13 p. de

	t.	p.	o.
largeur sur 21 ° de saillie, ce qui fait pour les quatre.	2 ⅔	1	0
L'avant-corps circulaire de la rotonde du milieu, côté du parc, a 4 t. de diamètre, ce qui fait pour la moitié de la superficie du cercle (132-3).	6	0	10 3
Enfin, l'avant-corps du milieu, côté de la cour d'honneur, non compris ses colonnes, est de 4 t. sur 21°, ce qui produit en superficie.	1	0	6 0

Total des superficies de la fouille principale . . : 142 t. ½ 16 p. 3°

Cette fouille est de 9 p. de profondeur, terme moyen de la hauteur du terrain; il serait facile, en multipliant le produit ci-dessus par 9 p. ou 1 ½ t., d'obtenir la quantité de toises cubes de cette fouille, mais il est rare que la superficie du dessus du terrain que l'on a à fouiller, soit bien de niveau; nous supposons donc celui-ci en pente et couvert de monticules d'inégales hauteurs; dans ce cas on laisse des témoins ou buttes de terre, de distance en distance; par exemple ici, d'environ 12 p. en 12 p. sur tous les sens; on additionne ensemble toutes les hauteurs qu'ils produisent, et le total se divise ensuite par le nombre des témoins; le quotient que donne cette division est la hauteur réduite de la fouille.

Exemple :

277. La fouille de ce bâtiment, exprimé *pl.* 7, *fig.* 127, contient au milieu 16 témoins, dont 1 de 7 p. 9° de hauteur, ci. 7 p. 9°
Un de. 8 0
Un de. 6 10

D'ARCHITECTURE 125

Un de.	7 p.	2°
Un de.	8	3
Un de.	9	11
Un de.	9	10
Un de.	9	0
Un de.	10	0
Un de.	8	4
Un de.	8	11
Un de.	9	7
Un de.	10	3
Un de.	9	8
Un de.	8	0
Et enfin un de.	6	9

Ajoutez à cette quantité chacun des points de hauteur pris sur les bords de la fouille, au nombre de dix-huit, mais les deux opposés pris pour moitié seulement, alors on aura le point 1 de 8 p. 0°

Le point 2 de. .	8	4		
Dont la moitié est de. . . .			8 p.	2°
Le point 3 de. .	8	6		
Le point 4 de. .	9	8		
Dont la moitié est de. . . .			9	1
Le point 5 de. .	8	3		
Le point 6 de. .	7	5		
Dont la moitié est de. . .			7	10
Le point 7 de. .	8	9		
Le point 8 de. .	7	9		
Dont la moitié est de. . . .			8	3
Le point 9 de. .	9	10		
Le point 10 de. .	8	6		
Dont la moitié est de. . . .			9	2
Le point 11 de. .	10	6		
Le point 12 de. .	10	6		
Dont la moitié est de. . .			10	6
Le point 13 de. .	9	3		

Le point 14 de.	. 10 p.	1 °		
Dont la moitié est de.	. . .		9 p.	8 °
Le point 15 de.	. 10	7		
Le point 16 de.	. 11	3		
Dont la moitié est de.	. . .		10	11
Le point 17 de.	. 9	4		
Le point 18 de.	. 8	8		
Dont la moitié est de.	. . .		9	00
	Total.	.	220 p.	10 °

Divisez ce produit par le nombre 25, total des témoins, viendra pour quotient 8 p. 10 °, qui sera la hauteur réduite des terres enlevées; cette hauteur réduite multipliée par 142 t. $\frac{1}{2}$ 16 p. 3 °, total des superficies, il résultera pour cubes de fouilles. 210 t. 0 p. 5° 5 l.

Il faut ajouter maintenant les tranchées ou rigoles pour les murs en fondation au-dessous du sol des caves, savoir : les deux murs de face, chacun 19 t. de longueur; trois murs de refends de chacun 5 t. 2 p., pris en dedans; quatre autres au droit du pavillon, de chacun 5 t. 5 p. 6°; le mur de refend sur la longueur de 18 t. pris en dedans; la plus épaisseur des pilastres du vestibule de 3 t. 3 p.; un demi-cercle pour la rotonde sur le jardin, lequel ayant 4 t. de diamètre en dehors et 3 t. 1 p. en dedans, dont la moitié pour diamètre moyen est de 3 t. 3 p. 6°, ce qui donne (132-3) pour la demi-circonférence 33 p. 10°. Toutes ces longueurs réunies produisent

104 t. 4 p. 10°, lesquels, sur 2 p. 6° de largeur, produisent en superficie 43 t. ½ 6 p. (1) qui, multipliés par 2 p. de profondeur des rigoles, donnent un cube de. . . 14 t. 3 p. 4° 0 l.

Les deux massifs triangulaires du mur au-dessous du salon, côté du vestibule, formant chacun un triangle équilatéral, de 4 p. de base, ce qui fait pour les deux (101), en superficie, 16 p., qui, sur 2 p. de profondeur, produisent un cube de. 0 t. 0 p. 10° 8 l.

Le massif sous les colonnes, côté du jardin, de 5 t. 2 p. de diamètre pris en dehors, et de 4 toises en dedans, ce qui fait pour diamètre moyen pris au milieu, 4 t. 4 p., et pour la demi-circonférence (132-3) 7 t. 2 p., qui, de quatre pieds de large, donne une superficie de 4 t. ½ 16 p., sur 4 p. 6° réduits de profondeur, produit en cube. 3 t. 4 p. 0° 0 l.

Enfin la fouille pour le massif de l'avant-corps et du perron sur la cour d'honneur, de 4 t. de longueur sur 2 t. de largeur et 2 p. 6° réduits de profondeur, produit en cube. 3 t. 2 p. 0° 0 l.

Le total des fouilles sera donc de. 231 t. 4 p. 8° 1 l.

(1) Il y a bien dans ces calculs quelques lignes en plus ou en moins, mais on les abandonne toujours dans les ouvrages de bâtimens, et surtout dans les mesures cubiques ; on ne les place que dans le résultat.

278. C'est ainsi que presque toujours on toise les fouilles, lorsqu'il ne s'agit que d'un bâtiment; mais lorsque ces travaux sont d'une grande importance, tels que les mouvemens de terre pour établir un parc, ou encore les fouilles d'un canal, ou autres, on opère géométriquement, afin d'obtenir des résultats plus exacts.

279. En général, toutes les fouilles se faisant sur un plan droit ou incliné, il est très facile de les cuber, si après avoir fixé des jalons ou piquets de distance en distance, et autant que possible à des espacemens égaux, les terrassiers ont laissé des témoins ou masses de terre à chacun de ces piquets; pour avoir ces fouilles extrêmement justes, il faut se rappeler cette proposition géométrique, que *les prismes des mêmes bases étant entre eux comme leur hauteur, leur somme est égale à la moyenne proportionnelle arithmétique de toutes les hauteurs, multipliées par la surface de leur plan;* ainsi, par exemple, en supposant le cube de terre enlevée (*Pl.* 7, *fig.* 128) de 20 t. de longueur sur 15 t. de largeur, je place des piquets de 5 t. en 5 t. en A B C D E etc., jusques et y compris U sur la surface du sol; et les terrassiers ayant fait leur fouille, doivent avoir laissé sous chacun de ces piquets un massif de terre en forme grossière de pyramide ou cône tronqué, comme *fig.* 129. Chacun de ces points ou piquets forment autant d'angles de douze prismes semblables, qui ont chacun $5 \times 5 = 25$ t. superficielles; on mesure alors la hauteur de tous ces témoins, perpendiculairement au plan de la fouille, en prenant à chaque piquet autant de fois cette hauteur qu'ils forment d'angles à un prisme; par exemple, on conçoit que le piquet A (*fig.* 128 et 129) ne forme que l'angle d'un de ces prismes, puisqu'il est placé à l'angle de la fouille; celui B, au contraire, réunit deux angles de prisme, puis-

qu'il est sur le bord de la fouille et non pas sur un angle (1), celui F forme quatre angles de prisme, attendu qu'il est au milieu de la fouille et isolé de toutes parts; ceci bien compris, nous mesurons la perpendiculaire A 1, à l'angle de la fouille que nous supposons avoir 6 p. 1°, je porte cette mesure de six pieds 1° une seule fois, puisque ce n'est qu'un angle de prisme, ci . . . 6 p. 1°

Le point B 2, a 6 p. 3°, et je porte deux fois cette mesure à cause des deux angles de prisme qui sont compris dans cette perpendiculaire, ci. 12 p. 6°

La perpendiculaire C 3, portée deux fois par la même raison, elle a 6 p. 8°, ci. 13 p. 4°

La perpendiculaire D 4, une seule fois, a 7 p. ci. 7 p. 0

E 5, a 6 p. 9°, ci pour deux fois. 13 p. 6°

F 6, porté quatre fois, puisque cette perpendiculaire étant isolée de toutes parts, représente quatre angles de prisme, elle a 7 p. 4°, ci pour quatre fois. 29 p. 4°

La perpendiculaire G 7, a 7 p. 4 p°, ci pour quatre fois par la même raison. 29 p. 4°

H 8, de 7 p. 9° pour deux fois, ci. 15 p. 6°

I 9, a 6 p. 6°, ci pour deux fois. 13 p. »

(1) Les terrassiers ne laissent pas ordinairement de témoins sur le bord de la fouille comme nous les avons marqués en A et B (*fig.* 129). Nous les avons figurés pour être plus intelligibles. Ils laissent seulement le piquet comme en C, puisque de tous les points A B C D H M Q U T S R N I E (*fig.* 128), qui sont les limites de fouille, on peut la mesurer sur la coupure même.

K 10, a 6 p. 9°, ci pour quatre fois.　　27 p. 0
L 11, a 7°, ci pour quatre fois. .　　28 p. 0
M 12, a 7 p. 4°, ci pour deux fois.　　14 p. 8°
N 13, a 6 p. 8°, ci pour deux fois.　　13 p. 4°
O 14, a 7 p. 2°, ci pour quatre fois.　　28 p. 8°
P 15, a 7 p. 6°, ci pour quatre fois.　　30 p. 0
Q 16, a 7 p. 9°, ci pour deux fois.　　15 p. 6°
R 17, a 7 p. 9°, ci pour une fois. .　　7 p. 9°
S 18, a 8 p. 2°, ci pour deux fois.　　16 p. 4°
T 19, a 8 p. 10°, ci pour 2 fois. .　　17 p. 8°
Et enfin U 20, a 9 p. 6°, ci pour une fois.　　9 p. 6°

Total. . . . 348 p. 0°

Ayant 48 divisions pour les quatre angles de chacun des douze prismes, je divise cette somme par ce nombre 48, et j'ai pour hauteur moyenne, 7 p. 3°, que je multiplie par la totalité des douze bases de 25 t. chacune, et j'ai

7 p. 3° × 25 t. = 30 t. 1 p. 3° par prisme.
et 30 t. 1 p. 3° × 12 = 362 t. ½ cubes de fouille.

280. On peut obtenir, par la même méthode, le toisé avant de faire la fouille, pour avoir un aperçu de la dépense ; il ne s'agira, pour cela, que de planter les piquets de niveau sur les têtes, ou inclinés suivant la direction du fond projeté de la fouille, ou bien faire sur ces piquets des marques de ce niveau ou obliquité ; ayant d'un point fixe la profondeur de cette fouille, on mesurera chacun de ces piquets depuis le sol jusqu'à sa tête ou à la marque, on déduira cette hauteur de la profon-

deur donnée, et le reste sera la mesure à porter 1, 2 ou 4 fois, selon que ces points seront communs à 1, 2 ou 4 prismes, comme il est dit ci-dessus.

281. Il est bien entendu que si on avait fait un emprunt, cet emprunt serait aussi déduit.

282. Si le plan de la fouille à faire était inégal, c'est-à-dire inscrit dans une ligne irrégulière, comme *Pl.* 7, *fig.* 130, l'on tirerait, au moyen de jalons, des lignes droites parallèles A B, C D, E F, etc. et d'autres lignes d'équerre, A G etc. à des distances égales, et l'on planterait, de même que ci-dessus, des piquets aux sections formées par ces lignes, lesquelles seront toujours les places des témoins, et on toiserait les cubes de toutes les parties entières, comme ci-dessus, en observant néanmoins de toiser chacune séparément les parties qui ressortent des carrés, puisqu'elles ne forment pas de prismes complets, tous ces cubes ajoutés ensemble formeront le total de la fouille.

283. Quelquefois il faut rapporter des terres et d'autres fois il faut en enlever : si l'on veut savoir d'avance quelle quantité il faudra enlever ou rapporter, il ne s'agira que de niveler le terrain, ainsi qu'il suit : supposons que l'on veuille faire une pente régulière et en ligne droite du point A au point B (*fig.* 131), il faut, en partant du point B le plus élevé, déterminer la ligne droite horizontale B C ainsi que la hauteur perpendiculaire A C; on pourra alors avoir la surface du triangle A C B, qui sera le même que celui B D A : on divisera la longueur de la ligne horizontale B C en plusieurs parties égales, comme ici, par exemple, en quatre parties, sur chacun desquels points on plantera un piquet ; cela fait, on

déterminera les hauteurs depuis le dessus du terrain jusqu'à la ligne B C; si ce point C était trop élevé pour que l'on puisse mesurer cette hauteur A C, l'on baisserait le niveau à mesure que l'on irait de B en A, en ayant soin de noter les hauteurs partielles d'un niveau à l'autre, ainsi que les intervalles entre chacun d'eux. (1)

284. Supposons donc que la perpendiculaire A C, a 12 p. 0°, je porte cette mesure une seule fois, ci. 12 p. 0°

La hauteur E F, a 8 p. 6°, que je porte deux fois, ci. 17 0

La hauteur G H est de 4 p. 6°, que je porte deux fois, ci. : 9 0

La hauteur I K, 4 p. aussi deux fois, ci. 8 0

La hauteur B O, ci. 0 0

Total. . . . 46 p. 0°

285. Je divise cette quantité par le nombre huit, égal aux hauteurs portées ci-dessus, et j'ai pour hauteur réduite 5 p. 9°: ces 5 p. 9°, multipliés par la longueur supposée, 40 p. de la ligne horizontale A D, ou B C, produira 230 p. carrés.

286. Le triangle A C B, ou celui B D A, ayant chacun, d'après les dimensions ci-dessus, 240 p. carrés de superficie, il en résulte que, sur chaque pied de longueur de ce réglement de pente A B, il faudra enlever 10 p. cubes de terre, car 240 — 10 = 230; c'est pour chaque toise de longueur 60 p. cubiques. Ainsi, en supposant que cette pente soit

(1) Voir le *Manuel d'Arpentage.*

faite sur une longueur déterminée de 100 t., il faudra donc enlever 6,000 p. cubiques de terre qui, divisés par 216, produiront 27 t. 4 p. 8°.

287. Si, au contraire, la somme des hauteurs A C, E F, G H, I K et B, excédait celle de l'un des triangles A C B ou B D A, au lieu d'être moindre, comme à l'exemple ci-dessus, la différence serait celle des terres à rapporter ; par exemple, je suppose que ces huit hauteurs, au lieu de donner 5 p. 9° réduits, produisent 7 p., ces 7 p. multipliés par 40 p., largeur horizontale de la pente à régler, produiront 280 p. Les triangles A C B ou B D A produisant toujours 240 p., cette différence de 40 p. serait les terres qui manqueraient pour régler la pente : ainsi donc il faudrait, à chaque pied de longueur de cette pente, rapporter 40 p. cubiques de terres, ce qui ferait pour chaque toise courante 240 p.; et enfin, pour les 100 t. de longueur sur lesquelles cette pente doit être faite, 24,000 p. cubiques qui, divisés par 216 p. produisent 111 t. 0 p. 8° cubes de terres à rapporter.

288. Il est bien urgent, dans les fouilles un peu profondes, de prévenir les éboulis des terres qui combleraient une partie de la tranchée, et qui forceraient de faire l'ouvrage à deux fois ; cette précaution est également nécessaire pour la sûreté des ouvriers.

289. Dans les fouilles d'une grande largeur, on prévient ces sortes d'accidens en plaçant des couchis dans le fond de la fouille, et en étayant les berges par des contre-fiches inclinées placées sur ces couchis, et butant sur des madriers ou platsbords dressés sur les parois de la fouille, et destinés à les recevoir. Ces étaiemens doivent être multipliés en raison de la nature des terres.

290. Dans les tranchées étroites, comme fouilles de puits, de fondations ou d'aqueducs, les terres sont étrésillonnées, c'est-à-dire, que l'on place verticalement des madriers ou plats-bords aux deux parois de la tranchée, sur lesquels on place de l'un à l'autre, horizontalement et dans le sens de la largeur des fouilles, des étrésillons qui, comprimant les plats-bords sur les parois, maintiennent parfaitement les berges (*Voyez* le *Manuel du Charpentier* qui donne le détail de ces étrésillonnemens). C'est en raison de ce nombre d'étrésillons, qui entravent nécessairement le travail des terrassiers, que l'on doit payer la toise cube de fouille.

ARTICLE III.

De l'Entrepreneur de maçonnerie et de ses ouvriers.

291. Cette profession, une des plus importantes de l'art de bâtir, exige des connaissances assez étendues de la part de ceux qui l'exercent ; les entrepreneurs de maçonnerie qui ont des entreprises considérables ne peuvent suffire eux-mêmes à tous les détails et à la surveillance de travaux souvent disséminés, à des distances éloignées les uns des autres ; ils se font donc aider par plusieurs chefs ouvriers, savoir : par un *commis conducteur des travaux*, lequel surveille et dirige sous ses ordres tous les ateliers, reçoit en son absence les instructions de l'architecte, prend note des fournitures, etc. Enfin, ce commis, s'il a les connaissances-pratiques nécessaires, s'il est probe, actif, intelligent, est un second lui-même.

292. De plus, dans chaque atelier, il y a un *maître compagnon* maçon, lequel a la surveillance

de tous les maçons et garçons-maçons de l'atelier. C'est lui qui les place et les dirige selon leur savoir faire, qui prend note de leurs journées et du temps qu'ils perdent, et qui en dresse un rôle pour la paie ; il est également chargé de recevoir, compter et mesurer les matériaux qui arrivent, et de les refuser s'ils n'ont pas la qualité requise ; il prend aussi, de concert avec l'architecte ou son inspecteur, les attachemens des ouvrages cachés ou à détruire, et leur rend compte des journées employées *en régie*, c'est-à-dire qui sont à la charge des propriétaires. Ce chef, qui est attaché exclusivement à un seul atelier, différant en cela du commis qui les parcoure tous, doit être intelligent, exact à se trouver au chantier un quart-d'heure avant l'entrée des ouvriers, et doit en sortir le dernier ; il faut aussi qu'il soit sobre pour qu'il ne se dérange jamais aux heures du travail, qu'il ne boive pas avec les ouvriers, et qu'il résiste aux moyens de séduction que pourraient employer près de lui les marchands carriers, ou autres, pour l'engager à fermer les yeux sur les défectuosités ou les quantités des matériaux qu'ils fournissent ; on voit, d'après cet exposé, de quelle importance il est pour un entrepreneur de faire un bon choix, puisque le *maître compagnon* peut à tout moment compromettre ses intérêts, au lieu de le servir.

293. Les tailleurs de pierre ont aussi un chef nommé *appareilleur*, qui les dirige : cet ouvrier doit connaître parfaitement la science du *trait*, ou, en d'autres termes, du tracé ou coupe des pierres. Cette connaissance est surtout indispensable dans les constructions majeures où l'emploi de la pierre est considérable. Dans les constructions ordinaires c'est un tailleur de pierre intelligent que l'entrepreneur place à la tête des autres, pour remplacer l'appareilleur. Ces ouvriers, qui pour la plupart

n'ont qu'une idée confuse de la géométrie élémentaire, mais qui ignorent totalement la géométrie descriptive, se tirent pourtant d'affaire dans les cas ordinaires, à l'aide de quelques principes routiniers.

294. Le grand art de l'appareilleur et de celui qui le remplace, est de savoir tirer le parti le plus avantageux de toutes les pierres du chantier, pour qu'il y ait le moins de déchet possible, relativement à la place qu'elles doivent occuper.

295. Les ouvriers de maçonnerie prennent différens noms, en raison de leur genre de travail; savoir: les *scieurs de pierre* qui débitent ou divisent à la scie les blocs de pierre qui arrivent de la carrière, d'après le tracé de l'appareilleur. Si c'est de la pierre tendre, elle se divise avec une scie à grandes dents, et avec le concours de deux scieurs; pour la pierre dure, le fer de scie est uni, et le joint de la pierre est mouillé constamment avec du grès détrempé; ces sortes d'ouvriers sont presque toujours à la tâche, c'est-à-dire qu'ils sont payés à *tant* par pied superficiel de sciage d'après le toisé qui en est fait conjointement entre eux et l'appareilleur qui dirige l'atelier, ou le commis-conducteur.

296. Les *tailleurs de pierre* sont des ouvriers qui prennent la pierre lorsqu'elle a été débitée par le scieur, si le bloc a dû subir cette opération; ou autrement, ils la prennent telle qu'elle sort de la carrière; ils en dressent les paremens d'après l'indication de l'appareilleur, et la taillent sur toutes les faces d'après le tracé que ce chef-ouvrier en fait, par panneau ou par équarrissement.

297. Le *poseur* est celui qui met en place la

pierre taillée, qui l'ajuste de niveau, la fiche et la coule. Il n'y a ordinairement qu'un seul poseur dans un atelier, à moins qu'il ne soit très considérable.

298. Le *contre-poseur* est l'ouvrier qui aide le poseur dans son travail.

299. Les *compagnons maçons* sont ceux qui emploient le plâtre, qui font les plafonds, les corniches, le remplissage des cloisons, etc. C'est une sorte de talent que de savoir bien faire les plâtres, pour ne pas perdre cette matière et bien dresser de grandes parties lisses; les bons maçons font aussi beaucoup plus d'ouvrage que les mauvais, en ce qu'ils saisissent le plâtre à son point, et ne le laissent pas prendre en partie dans l'auge.

300. Les *aides, garçons maçons* ou *manœuvres* sont ceux qui battent le plâtre, le passent au tamis, le gâchent dans l'auge, et le portent aux maçons.

301. Les *limosins* sont ceux qui construisent les murs en moellons, et les *garçons limosins* sont ceux qui font le mortier et qui le leur apportent sur le tas.

302. Les grands ateliers ont encore des *bardeurs*. Ce sont des garçons forts qui s'attellent aux chariots pour transporter la pierre du chantier où elle a été taillée à pied-d'œuvre, et qui la montent avec la grue et les autres équipages destinés à cet effet; c'est ordinairement un contre-poseur qui les dirige pour le chargement de la pierre, afin d'éviter les épaufrures que les arêtes éprouveraient si on n'apportait pas dans ce transport tous les soins nécessaires.

ARTICLE IV.

Des Matériaux et de leur emploi.

§. I. DE LA PIERRE.

303. Chaque pays produit des matériaux différens dont il est impossible d'embrasser la généralité. La pierre, où il y en a, a plus ou moins d'affinité avec celles des environs de Paris, dont nous allons parler; savoir : la *roche* qui est très dure et coquilleuse; elle se tire des carrières de Bagneux. Cette roche s'emploie plus particulièrement en assises de retraite au-dessus des fondations ; on la débite aussi en dalles, pour les corridors et les cuisines; ces dalles se prennent ordinairement dans une roche basse que l'on nomme *plaquette* et qui n'a que 8 à 9° d'épaisseur, parce que le trait de scie qui la divise par le milieu fait le parement des dalles.

304. *Sèvres*, *Vaugirard*, près Paris, fournissent aussi de la roche, mais de qualité beaucoup inférieure à celle de Bagneux, et on ne s'en sert guère que pour les constructions à l'extérieur.

305. Les constructions dans Paris se font, pour les jambes étrières et les points d'appui qui doivent supporter un grand fardeau, en *pierre dure franche*, extraite des mêmes plaines, ainsi que de *Châtillon*, de *Montrouge*, d'*Arcueil*, etc. Les points intermédiaires peuvent se monter en vergelé; cette pierre, ainsi que le *Saint-Leu*, se tire des carrières de Saint-Leu sur la rivière d'Oise ; elle est d'un grain très gros, mais tendre, et se débite à la scie à dents. Le Saint-Leu est plus fin, d'une densité plus inégale, et s'emploie aux mêmes usages.

306. Il vient aussi de l'*île Adam*, une pierre tendre plus fine que les deux précédentes, dont la densité est égale à celle du vergelé tendre; on la nomme *parmin*.

307. Le *Conflans* vient, ainsi que les précédentes qualités, par la rivière d'Oise; cette pierre a un grain très fin, et est plus blanche que les précédentes. On s'en sert particulièrement pour tourner des balustres et pour des bas-reliefs sculptés.

308. *Saint-Maur*, près Vincennes, *Gentilly*, *Nanterre* et *Montesson* fournissent une qualité de pierre nommée *lambourde*.

309. Les pierres dures qui s'emploient à Paris sont le *liais*. Cette pierre est la plus fine de toutes celles des environs de Paris, et est excellente : ayant le grain très fin et très dur, on en fait des marches, seuils, tablettes, dalles, et tous les ouvrages de peu d'épaisseur; il se tire aussi des carrières d'Arcueil et de Bagneux.

310. Cette piere a une variété très réfractaire, que l'on nomme *cliquart*.

311. La plaine de *Creteil*, près Charenton, fournit aussi un liais tendre, dit *liais rose*, moins dur que celui d'Arcueil, avec lequel on fait, dans le pays même, des auges et principalement du carreau octogone, de diverses dimensions, depuis 12° jusqu'à 7°, pour vestibules et salles à manger, ainsi que des dalles pour bandes d'encadrement.

312. On tire aussi du village de *Saillancourt*, près Melun, pour les édifices publics, et notamment pour les ouvrages faits dans l'eau, une pierre dure d'une excellente qualité.

313. On fait venir aussi de la pierre de *Tonnerre*, qui est d'un beau grain et d'une contexture serrée; sa densité est entre la pierre dure et le liais; on peut l'employer particulièrement dans des ouvrages très soignés, attendu son extrême blancheur.

314. La pierre est, de tous les matériaux, celui qui résiste le plus aux injures du temps et aux fardeaux; néanmoins, celles dont le grain est moins serré ou qui contiennent des parties argileuses sont plus ou moins susceptibles de se fendre à la gelée, parce que l'eau s'insinuant par les petites fentes ou veines imperceptibles qui s'y trouvent, lorsqu'elle est ainsi saturée d'humidité et que les gelées arrivent, le volume de l'eau augmente et fait fendre la pierre.

315. Dans chaque pays, on peut juger par l'expérience, de la qualité de la pierre par la manière dont elle s'est comportée dans les bâtimens construits depuis plusieurs années. Mais si l'on vient à ouvrir une nouvelle carrière, on peut reconnaître si les pierres qu'elle fournit sont *gélisses* ou non, par un procédé indiqué par M. Brard, savant minéralogiste. Ce procédé, fort simple, consiste à faire bouillir pendant une demi-heure, dans de l'eau saturée de sulfate de soude, un cube de 0,05 de la pierre à éprouver, après l'avoir pesée; à suspendre ensuite ce cube et à l'arroser de temps en temps avec l'eau de la dissolution; en pesant de nouveau ce cube, après quelques jours, on sera dans le cas de décider du degré de gélivité de cette pierre par la quantité de liquide dont elle se sera saturée.

316. Si l'on a le temps de faire l'épreuve, on peut exposer plusieurs quartiers à la gelée sur

un terrain humide; si elle a résisté dans cette situation, on peut l'employer sans crainte.

317. Toutes ces sortes de pierres se livrent, à Paris, au mètre cube; les carriers les transportent dans les chantiers des entrepreneurs.

318. La pierre a différentes défectuosités qui sont de petites *fissures*, qui la divisent quelquefois d'une manière imperceptible, et qui, dans l'emploi, occasionnent la rupture de la pierre; des *filandres*, qui sont des fentes plus considérables que les fils; des *moies* ou cavités plus ou moins profondes, lesquelles sont remplies de la substance terreuse appelée le *bousin*. On appelle donc *pierre pleine*, celle qui ne contient ni coquille, ni moie, ni fil, ni filandre; *pierre franche*, celle qui se travaille bien, qui n'est ni trop dure ni trop tendre, et qui, n'offrant aucun défaut, peut être considérée comme d'une composition très homogène; *pierre fière*, celle qui est difficile à travailler et qui repousse le marteau, telle que le criquart et la roche ferrée.

§. II. DU MOELLON ET DE LA MEULIÈRE.

319. Le moellon n'est autre chose qu'une pierre calcaire plus ou moins dense, tirée des mêmes carrières que les pierres ci-dessus; il se trouve quelquefois dans les bancs intermédiaires. Il y a aussi des carrières qui ne produisent que du moellon, parce que la matière n'a pas encore acquis toute la pétrification nécessaire pour être tirée en blocs d'une grande dimension; il y a du moellon dur et du moellon tendre. Il faut que le constructeur évite le mélange des deux espèces, et qu'il ait soin d'employer le plus dur à plomb des solives d'enchevêtrures, des poitreaux et des portées des principales pièces du comble; les inter-

valles n'ayant rien à supporter peuvent être élevés en moellon tendre.

320. Cette matière se livre aux ateliers des entrepreneurs, telle qu'elle sort de la carrière ; elle y est *entoisée*, la toise cube est de 12 p. 6° de longueur sur 6 p. 3° de largeur, et 3 p. 3° de hauteur, ce qui produit 254 p. cubes au lieu de 216. Cet usage a été adopté pour compenser le déchet de l'ébousinage du moellon lors de la pose.

321. La meulière est très inégale, quelquefois poreuse, quelquefois aussi dure que le silex, se tire pour Paris des environs de *Corbeil*, de *Brunoi* et de *Mongeron* ; on en fait venir aussi de *Versailles* et de *Meudon* : elle se vend sur les ports de Paris, au mètre ou à la toise cube.

§. III. DU PLATRE.

322. On se sert de plusieurs matières pour lier ensemble la pierre et le moellon ; les principales sont le plâtre et les mortiers. Le plâtre, qui se trouve en assez grande abondance en France, et particulièrement aux environs de Paris, est une pierre gypseuse que l'on cuit dans un four, que l'on bat ensuite, que l'on passe au panier ou au tamis pour être employée lorsqu'elle est mélangée d'une certaine quantité d'eau. Si le plâtre est sec et aride, il est sujet à se lézarder et à se détacher après l'emploi. Il faut, pour être bon, qu'il soit gras et bien cuit ; il sera facile à employer et prompt à faire liaison s'il n'y a pas long-temps qu'il est sorti du four ; car si on l'expose au grand air, au soleil ou à l'humidité, il s'échauffe ou s'évente et perd alors toutes ses qualités. Cette matière, qui est extrêmement avantageuse en ce que son action est très prompte, puisqu'elle durcit à

l'instant, sert aussi à faire des plafonds, des corniches, des enduits de ravalemens, des tuyaux de cheminées, à hourder (1) des cloisons et pans de bois, à renformir et crépir des vieux murs, à couler et ficher les pierres; elle sert enfin aux ouvrages les plus grossiers comme les plus finis. Le plâtre se vend, à Paris, au muid de trente-six sacs, lequel se subdivise en trois voies de douze sacs chacune.

323. Cette précieuse matière, qu'on peut appeler un mortier naturel, s'empare avec beaucoup d'avidité de l'eau qu'on lui donne dans l'action de *gâcher*, c'est pourquoi il faut quelques précautions et même quelque sagacité pour faire cette opération convenablement; il est de certains cas, par exemple, où l'on doit y mettre peu d'eau; c'est ce que l'on appelle *gâcher serré*, il doit être préparé ainsi pour hourder des murs et des cloisons; dans d'autres cas, il doit être plus clair, c'est-à-dire délayé avec plus d'eau, comme pour jeter des plafonds, traîner des corniches, faire des enduits, etc.; mais il faut avoir soin de ne jamais mettre trop d'eau, car alors il serait *noyé*, se fendrait en séchant et tomberait par écailles : en le remuant pour que toutes les parties soient mises en contact avec le liquide dont il a besoin, on doit éviter de le tourmenter inutilement lorsque ce liquide y est tout-à-fait introduit.

324. Il y a quelques qualités inférieures de plâtre qui sont mélangées de parties terreuses, elles sont alors plus lentes à prendre consistance, et

(1) Ne pouvant pas expliquer ici tous les termes dont nous nous servirons dans ce traité, on aura toujours recours au *Vocabulaire* du deuxième volume.

demandent plus de soin que les qualités supérieures dans la manière de les gâcher, sans quoi elles durcissent difficilement, s'égènent et ne peuvent former des arêtes vives; cela arrive aussi quelquefois quand les plâtres, quoique de bonne qualité, n'ont pas été cuits avec l'attention convenable.

325. Le plâtre s'altère dans les endroits humides et à la longue se délaierait dans l'eau; c'est pourquoi on ne doit jamais l'employer que pour des constructions faites dans des endroits secs et serrés, et jamais dans des fondations, dans les terres ni dans les caves; là le mortier doit être seul employé, parce qu'il se durcit à l'humidité.

326. Le plâtre, ramené à l'état solide, devient, lorsqu'il est pur et bien cuit, plus dur que la pierre dont il provient; mais il faut bien faire attention qu'il augmente de volume en séchant et qu'il opère une poussée sur tout ce qui lui résiste; c'est pourquoi, lorsque dans les murs en élévation on monte des encoignures et des chaînes en pierre, on laisse toujours entre elles et les parties de moellons hourdées en plâtre, un isolement de deux ou trois pouces, que l'on remplit après coup, mais seulement lorsque la masse a fait tout son effet: il en est ainsi des aires et des plafonds, que l'on isole des murs et des cloisons par la même raison, pour remplir ensuite ces intervalles lorsque le plâtre a pris toute son extension.

327. L'architecte doit veiller, lors de l'emploi du plâtre, à ce que les ouvriers n'y mêlent pas de la terre ou du sable, ou des plâtras pilés et passés au tamis, ce qu'ils font quelquefois pour hourder; ce mélange, que l'on appelle *musique*, ôte au plâtre une grande partie de sa force; il n'y a, du

reste, que les ouvriers de mauvaise foi qui se le permettent.

§. IV. CARREAUX DE PLATRE.

328. On fait des carreaux de plâtre (*fig.* 151), soit avec du plâtre pur, soit avec cette matière mêlée de plâtras et de fragmens de pierre tendre; ces carreaux, qui ont le plus communément 10 à 12° de hauteur sur 14 à 15° de longueur, et 2 à 3° d'épaisseur, se coulent dans des châssis ou des moules préparés exprès; on conserve au pourtour de l'épaisseur une rainure pour pouvoir y introduire du plâtre gâché, afin de les lier ensemble lors de l'emploi.

329. Ces carreaux ne font pas des constructions solides; mais on s'en sert souvent dans des intérieurs, lorsque l'on veut subdiviser quelques appartemens, et que l'on veut éviter l'humidité qui résulterait de la construction d'une cloison ordinaire.

§. V. DES PLATRAS.

330. Les plâtras qui proviennent des démolitions des vieux ouvrages en plâtre s'emploient aussi dans les constructions neuves, pour hourder les pans de bois, pour faire les chaînes des lambourdes des parquets, et pour les jambages des cheminées, lorsqu'on ne les fait pas en brique. On doit éviter de se servir de ceux qui proviennent des tuyaux de cheminées, et particulièrement dans les endroits où le plâtre peut rester à nu, parce qu'alors la suie qui y est attachée repousse, et, reparaissant sur cet enduit, forme des taches rousses fort désagréables, qu'il est impossible d'enlever.

331. Il ne faut jamais non plus réemployer

des plâtras qui sortent des rez-de-chaussées et qui ont contracté quelque humidité, parce que ces plâtras étant chargés de nitrate de potasse, le conservent et le reproduisent bientôt partout où on les place, et y perpétuent, par conséquent, cette humidité.

332. Pour Paris cette observation est oiseuse, parce qu'aussitôt qu'il y a une démolition, les salpêtriers sont autorisés par la loi à s'emparer de tous les plâtras chargés de salpêtre, et de les enlever.

§. VI. DE LA CHAUX.

333. Toutes les pierres dites *calcaires* se convertissent en chaux par la calcination; mais celles dites proprement *pierres à chaux* étant abondamment pourvues de carbonate calcaire, et ayant par conséquent moins de substances étrangères à sa composition, c'est celles-là que l'on soumet à la cuisson.

334. Cette pierre, propre à faire la chaux, se trouve dans les environs de Paris, à Sèvres, à Meudon, à Marly, à Melun, à Essonne, à Senlis, à Rambouillet, à Château-Landon et à Senonches.

335. Lorsque la chaux est de bonne qualité, il faut qu'en frappant dessus elle rende un son clair et sonore, et qu'étant éteinte elle soit grasse et s'attache aux objets qu'on plonge dedans. Toutes les chaux se cuisent dans des fours chauffés avec du bois ou de la houille; elle reste ordinairement trente-six ou quarante heures au feu : on la retire par parties à mesure qu'elle est cuite. On reconnaît que la calcination est à son point, par les diverses couleurs que prennent successivement les carbonates; ils sont d'abord noirs, et deviennent bleuâtres, ensuite

verdâtres, et prennent enfin une teinte blanche ou fauve ; c'est alors qu'ils sont dissolubles dans l'eau.

336. Si la calcination était trop prolongée, la chaux perdrait de sa qualité, parce que le carbonate se combinant alors avec les autres substances, telles que la silice, la cendre, etc., elle devient, dans cet état, impropre aux constructions ; on nomme cette mauvaise chaux *chaux morte* ou *chaux brûlée*.

337. La chaux doit être éteinte peu de temps après sa sortie du four ; il faut avoir soin d'empêcher l'humidité d'y pénétrer, car alors elle se désunit et tombe en poussière ; on l'éteint ordinairement dans un bassin préparé à côté de la fosse où on veut la conserver. Ce bassin est fait avec des dalles de champ scellées en plâtre ou en mortier, et sur le terrain même ; la fosse est creusée dans le terrain ; on la jette dans le bassin en y versant de l'eau avec précaution pour ne pas la noyer, et on la remue avec des rabots à mesure qu'elle se dissout. Quand elle est délayée, on débouche le conduit qui est en face de la fosse, et on la laisse écouler : lorsque toute la chaux est ainsi éteinte par *bassinées*, on laisse la fosse à découvert pendant quelques jours, et on la recouvre ensuite de quelques pouces d'épaisseur de sable pour empêcher le contact de l'air ; conservée ainsi fort long-temps, elle ne perd rien de sa propriété.

338. La seule chaux de Senonches ne s'éteint pas comme les précédentes : on l'étouffe sous une couche de sable qu'on imbibe d'eau ; cette dissolution s'opère en vingt-quatre heures environ sans ébullition sensible ; on la retrouve alors dans un état de pâte très épaisse, que l'on ne doit pas tarder à employer. Cette chaux n'augmente point de volume par l'éteignage, mais toutes les autres pro-

duisent dans cet état, environ le double de la chaux vive.

339. Il y a deux sortes de chaux, savoir : la *chaux grasse* et la *chaux maigre*; la première est celle qui augmente considérablement de volume à l'extinction, parce qu'elle absorbe jusqu'à trois fois son poids d'eau ; elle est ordinairement blanche ; elle est la plus profitable aux entrepreneurs, attendu qu'elle se combine avec une plus grande quantité de sable ; c'est aussi celle qui est employée le plus ordinairement à Paris, dans la confection des mortiers pour les maçonneries ordinaires ; mais il faut bien se garder de s'en servir pour les travaux hydrauliques ou souterrains, parce qu'elle ne s'y durcirait pas. Toutes les chaux des environs de Paris indiquées ci-dessus, sont dans cette classe, excepté celle de Senonches.

340. La chaux maigre foisonne peu ou ne foisonne point du tout, et prend peu de sable : telle est celle de Senonches ; cette qualité est moins blanche que les autres, et durcit promptement à l'air. Cette chaux est employée aux mêmes usages que les précédentes, et notamment dans les endroits humides ; elle diffère des premières en ce qu'on doit en faire usage aussitôt après l'extinction.

341. On a découvert aussi, depuis quelques années, des *chaux hydrauliques*. Celles-ci ne sont pas faites avec des pierres à chaux proprement dites, mais avec des pierres calcaires impures, qui, soumises à une cuisson convenable, se dissoudent dans l'eau, sans le secours d'aucuns corps étrangers. Ces sortes de chaux sont très propres aux ouvrages faits dans l'eau ; elles s'y durcissent presqu'aussitôt, et donnent, en général, un mortier extrêmement

dur quand elles sont mêlées avec une quantité d'eau convenable. La meilleure de ces chaux est celle qui provient du galet de Boulogne : cette pierre, que l'on trouve sur le bord de la mer en morceaux bruns et schisteux, étant calcinée, produit une chaux qui prend presqu'aussi vite que le plâtre.

342. Comme les bonnes chaux hydrauliques sont fort rares, on a essayé, et l'on a souvent réussi à convertir les chaux ordinaires en chaux hydrauliques, en pétrissant de la chaux en poudre avec une certaine quantité d'argile, pour en former des boules que l'on calcine à l'aide d'un feu modéré et long-temps soutenu, après les avoir laissé sécher.

343. Dans cette opération, la proportion de l'argile que l'on ajoute à la chaux doit varier selon ses propres qualités et celles de la chaux même; car, si le mélange n'est pas convenablement combiné, elles ne fusent plus, et forment une pâte qui prend corps dans l'eau.

344. Les procédés d'extinction varient aussi, pour les chaux ordinaires : on verse assez d'eau sur la chaux vive pour la saturer entièrement et la réduire de suite en chaux coulée ou éteinte. Quelques chaux absorbent trois fois leur poids d'eau ; quelques autres leur poids seulement, en raison de leur qualité.

345. Le volume de cette chaux éteinte augmente aussi en raison de la pureté de la chaux vive ; ce volume est le plus ordinairement du double, et quelquefois plus.

346. Ce procédé d'extinction divise parfaitement la chaux, et lui donne tout le degré de blan-

cheur dont elle est susceptible. La seconde manière se nomme *par immersion;* on concasse tous les morceaux de chaux vive, à peu près de la grosseur d'une noix, on la plonge dans l'eau pendant quelques secondes, et on la retire avant sa fusion; dans cet état elle se boursouffle, éclate, répand des vapeurs, et se réduit en poudre; si on veut la conserver long-temps, il faut alors la placer dans un endroit très sec, et la garantir du contact de l'air. Cette chaux ne s'échauffe plus lorsqu'on la détrempe de nouveau; elle ne retient dans ce procédé d'extinction qu'un sixième de son poids d'eau ou un tiers au plus, et son volume ne s'élève qu'à moitié en sus de celui de la chaux vive; quelquefois un peu plus, en raison de ses parties constituantes.

347. Nous avons dit plus haut comment on éteignait la chaux de Senonches sur le sable; mais il est un quatrième procédé que l'on peut nommer *extinction spontanée;* il consiste à laisser la chaux vive se dilater à l'air libre; il se produit alors un léger dégagement de chaleur sans vapeur visible. Cette chaux est beaucoup moins blanche que les autres, et a moins de tenacité, parce qu'elle est moins bien divisée.

348. La chaux vive se trouve sur les fours même, ou dans les dépôts des chaufourniers; elle se vend à Paris au mètre cube, ou au muid de quarante-huit minots ou pieds cubes : ce muid se divise en douze setiers de deux mines chacun, la mine contenant deux minots; elle se livre encore à la futaille, contenant huit minots ou pieds cubes, six futailles pour un muid : les mesures doivent être remplies, moitié combles, moitié rases.

§. VII. DES MORTIERS.

349. Le mortier est un corps solide qui résulte du mélange de la chaux avec le sable ou le ciment; en général, pour que les mortiers soient bons, on mêle un tiers de chaux avec deux tiers de sable. Ces quantités doivent varier cependant en raison des qualités des uns et des autres. Lorsque la chaux est récemment éteinte, on opère le mélange en le corroyant avec des rabots en bois, sans y mêler d'eau; dans le cas contraire, il faut toujours y introduire le moins d'eau possible. Des ouvriers, pour épargner leur peine, et les entrepreneurs pour faire foisonner le mortier, c'est-à-dire, pour en augmenter le volume, commettent souvent la faute très grave de le délayer avec beaucoup plus d'eau qu'il n'en faut; ce qui retarde et empêche même la combinaison des substances, rend nulle leur adhérence, et détruit leur tenacité. On ne saurait donc trop répéter qu'il ne faut point ou presque point d'eau pour faire de bon mortier, et par conséquent de bonne construction.

350. Au surplus ce mélange d'eau, ainsi que les quantités proportionnelles de sable ou de ciment avec la chaux, ne peuvent se fixer d'une manière bien positive que d'après des expériences faites sur la nature de chacune de ces substances, parce qu'elles sont combinées dans des proportions diverses avec des matières hétérogènes qui atténuent plus ou moins leurs propriétés. Ce n'est donc que par l'analyse de chacune de leurs parties constituantes que l'on pourra fixer les quantités réciproques qui peuvent produire le meilleur mortier.

§. VIII. DES SABLES.

351. Il y a plusieurs espèces de sables, savoir : 1°. les sables ordinaires provenant des sablonnières, ils sont plus ou moins mêlés de matières terreuses, les plus pures sont les meilleures ; 2°. les sablons tirés aussi du centre de la terre ; 3°. les sables de ravines qui ont été entraînés par les eaux, ces derniers sont très-bons dans la construction ; 4°. et enfin les sables de rivières.

252. Le bon sable de carrière se reconnaît, si en le mêlant dans l'eau et le remuant, cette eau reste limpide ; si au contraire elle devient épaisse et bourbeuse, c'est un signe certain qu'il contient une quantité de terre qui détruit sa qualité.

353. On se sert aussi quelquefois du sable de mer ; mais il est rare qu'il fasse de bons ouvrages, parce qu'étant fortement imprégné de sel marin ou muriate de soude, il cause sur la surface des ouvrages faits avec ces mortiers, une efflorescence qui les détruit très-promptement.

354. Lorsque les sables sont mêlés de trop gros grains, on les passe à la claie ; si, lorsqu'ils sont âpres et frottés dans les mains, ils n'y laissent aucune trace de terre, on peut les considérer comme bons pour la construction.

355. Cette substance se trouve presque partout : à Paris elle se tire particulièrement des plaines de Grenelle et du milieu de la Seine ; elle s'y vend au tombereau contenant environ un mètre cube.

§. IX. DES CIMENS.

356. Les cimens sont de plusieurs espèces ; les meilleurs sont faits en morceaux de briques et de tuiles de Bourgogne concassées, grès de poteries et carreaux ; on y emploie aussi des gazettes provenant des manufactures de porcelaine.

357. On en fait aussi d'inférieurs avec des tuiles, briques et carreaux qui se fabriquent aux environs de Paris. Ces cimens se vendent à Paris au muid de quarante-huit sacs, contenant chacun un pied cube.

358. On les mêle avec un quart ou un tiers de chaux éteinte, sans mélange d'eau, et en raison de l'énergie de cette chaux.

359. On fait quelquefois des mortiers à la chaux vive ; il en faut alors un peu moins que de chaux éteinte. Ces derniers sont destinés particulièrement à des ouvrages dans l'eau.

360. On fait aussi un *ciment d'eau forte* pour les mêmes ouvrages ; c'est le résultat du mélange d'argile et d'eau-forte, distillée par le moyen du nitre ; le résidu qu'on retirait du fond des cornues après la distillation, formait une espèce de pouzzolane qui était d'un usage excellent ; mais cette matière est aujourd'hui extrêmement rare, parce que les fabricans de produits chimiques tirent maintenant de l'alun de ces résidus.

§. X. DE LA POUZZOLANE.

361. La pouzzolane est un ciment naturel élaboré et cuit dans un volcan, qui l'a ensuite vomi

et rejeté au loin. Cette matière, qui tire son nom de Pouzzole, en Italie, est très-poreuse et extrêmement légère; par cette raison, mêlée avec la chaux, elle a une cohérence très-intime avec la pierre, et devient en peu de temps d'une dureté extraordinaire. On la trouve dans plusieurs contrées de l'Italie, et en France dans les départemens du Puy-de-Dôme, de l'Ardèche et de la Haute-Loire, il est présumable que l'on en rencontre partout où il y a eu des volcans.

§. XI. DU PISÉ.

362. Le pisé dont on se sert dans quelques provinces et notamment du côté de Lyon, n'est autre chose qu'une terre plus ou moins franche, plus ou moins argileuse, refoulée et comprimée dans des moules en bois pour en faire des moellons ou de grandes briques non cuites. Ces briques sont de diverses dimensions, et disposées dans le moule pour la place qu'elles doivent occuper; leur confection ne consiste qu'à choisir de la terre compacte, la corroyer et la mettre dans des moules qui aient l'épaisseur des murs qu'on veut établir, à l'y battre et condenser le plus possible, et de la laisser sécher ensuite hors du moule, jusqu'à ce qu'elle ait acquis la consistance convenable pour être employée.

363. On place ensuite tous ces morceaux les uns sur les autres, en les reliant avec de la terre semblable et liquide en guise de mortier, et on en fait des murs de clôture, des chaumières et maisons de peu d'importance, enfin des bâtimens pour exploitations de ferme, dont la durée dépend, 1°. du choix de la terre; 2°. du soin apporté à sa manipulation; 3°. de la force de compression qu'elle a subie.

§. XII. DE L'ARGILE.

364. L'argile, que les naturalistes appellent *alumine*, et que l'on appelle terre glaise dans les bâtimens, est une terre grasse, souvent mêlée d'une certaine portion de silice ou sablon, qui a beaucoup de tenacité; lorsqu'elle est pure, on s'en sert pour faire des conrois autour des bassins et des rivières factices, pour éviter les infiltrations des eaux; mêlée avec de certains sables propres à cet usage, on en fait de la brique, de la tuile, du carreau et des poteries, du pisé, etc.

365. La terre à four est aussi une argile dans laquelle il entre beaucoup de sablon. Cette terre humectée, s'emploie comme mortier dans la confection des fours, des fourneaux d'usines, et en général de toutes les constructions qui sont destinées à recevoir une grande impression du feu.

§. XIII. DU SALPÊTRE.

366. On appelle ainsi dans la construction le résidu des terres qui ont été lessivées pour en tirer tout le nitrate de potasse qu'elles recelaient, et qui ne contiennent plus, par conséquent, que très peu de parcelles de cette substance; mais elle a plus qu'aucune autre de la tendance à en recevoir de nouveau.

367. On se sert de cette matière comme de mortier pour construire des murs de clôture peu importans. A Paris on en couvre le sol des caves, des celliers, et d'autres endroits que l'on ne veut ni paver, ni carreler, ni daller. Après avoir bien dressé ce sol, on en étend sur la surface 1, 2 ou 3 pouces, on le bat ensuite avec des battes, en l'hu-

mectant un peu ; et souvent après cette première opération on repasse une couche de salpêtre très fin, que l'on bat de même pour unir le travail, en observant de donner une pente convenable.

§. XIV. DE LA BRIQUE.

368. La brique est une matière dont on connaissait l'usage dès la plus haute antiquité, puisque les Égyptiens en ont construit des monumens et des quais : les Romains l'employaient beaucoup ; ils en faisaient de diverses formes pour faciliter la liaison et en former des compartimens pittoresques ; et, en effet, c'est une des meilleures matières que l'on puisse employer dans les constructions ; mais la qualité de la brique dépend d'abord du choix des terres qui la composent, et des soins qu'on apporte à sa préparation, à sa dessication et à sa cuisson.

369. Enfin toutes les terres grasses et argileuses, lorsqu'elles sont purgées des parties calcaires et d'une partie des pyrites qu'elles contiennent, sont propres à faire des briques ; il faut enlever les parties calcaires, parce que cette substance acquérant une grande affinité pour l'eau et s'emparant de l'humidité, même au travers de l'épaisseur de la brique et du vernis, elle peut, en se dissolvant, augmenter son volume et la briser. Lorsque les pyrites sont abondantes, elles forment des fondans trop énergiques.

370. Nous ne nous étendrons pas sur la préparation et la cuisson de ces terres, parce que la collection encyclopédique doit comprendre le *Manuel du Briquetier*, dans lequel cette matière sera traitée d'une manière spéciale et étendue : nous dirons seulement qu'elle se fabrique dans presque

toute la France, mais que les meilleures que l'on emploie à Paris sont celles de Bourgogne et de Montereau, et qu'elles se vendent au mille.

371. On reconnaît la bonne brique lorsqu'elle produit un son clair, que sa cassure présente des aspérités, et ne donne point de poussière, et lorsqu'enfin, trempée dans l'eau, elle ne s'en saisit pas. Un peu d'habitude suffit pour ne pas se tromper à cet égard.

372. La brique est employée particulièrement aux tuyaux de cheminées encastrées dans l'épaisseur des murs, et alors il faut que les languettes en soient faites en tuile de Bourgogne. Quant aux tuyaux adossés aux murs, ils peuvent être faits en brique de pays; mais, dans les deux cas, les têtes et les fermetures doivent être en tuile de Bourgogne, à partir du comble jusqu'en haut; on en fait aussi des carrelages d'âtre de cheminées de cuisine, et autres susceptibles de recevoir l'action d'un grand feu, et quelquefois des pièces entières dans des rez-de-chaussées; alors cette brique est posée de champ, comme *fig.* 152, ou en épis comme *fig.* 153, ou comme *fig.* 154, ou enfin de quelque manière que ce soit, sur un bon lit de mortier, et jointoyée avec le même mortier, mais plus fin; on en construit aussi des fours dont les voûtes sont en tuile, et tous les fourneaux de fabrique, chaudières à vapeur et autres; mais pour ce dernier cas on se sert plus volontiers de *briques de pays*; et à Paris la brique de Sarcelles est employée spécialement à cet usage, et dans l'intérieur des poëles, parce que cette dernière résiste plus au feu, et s'y vitrifie moins promptement que la *brique de Bourgogne*.

§. XV. DES CARREAUX.

373. Le carreau de terre cuite se fait avec une terre plus chargée de sable ou de silice que celle pour la tuile et la brique ; et comme le degré de cuisson n'est pas aussi considérable, il n'est point vitrifié à sa surface. On fait du carreau de diverses formes et de plusieurs grandeurs et épaisseurs ; savoir : du carré de 6° de face et de 10 à 12 l. d'épaisseur, avec lequel on pave les âtres de cheminées, les fours et autres endroits susceptibles de recevoir l'action du feu ; c'est pourquoi on l'appelle *carreau à four*.

374. L'exagone, ou *carreau à six pans*, qui a communément 6 pouces mesuré transversalement d'un pan à l'autre, et 8 à 9 lignes d'épaisseur : ceux-ci sont destinés à carreler les appartemens ordinaires. On en faisait autrefois de cette forme qui avait 3° 9 l. à 4° ; mais on n'en fait plus à cause de la multiplicité des joints que ce carrelage présente.

375. Il se fait du carreau dans tous les environs de Paris. Le meilleur est celui de Massi, près Palaiseau. On en fait de très bon à Chartres, à Avesnes, et dans diverses provinces de France : ces carreaux sont de plusieurs largeurs et épaisseurs ; mais, en général, les plus communes sont celles dont nous venons de parler.

376. On reconnaît facilement la qualité du carreau en frappant dessus avec un corps dur ; si on obtient un son clair et net, c'est une preuve de bonne qualité. Souvent, quoique les carreaux de bonne qualité soient durs et plus susceptibles de résister aux chocs, ils ont souvent le défaut de se

gauchir ou voiler à la cuisson : il en résulte un grand inconvénient dans l'emploi ; c'est qu'on rencontre continuellement sous les pieds les angles ou cornes de ces carreaux ; il faut donc que l'entrepreneur prenne garde à cette défectuosité, qui le force à passer la surface au grès pour l'araser, ce qui est une double façon onéreuse, laquelle souvent ne lui est pas payée.

§. XVI. DES POTERIES.

577. On appelle poteries des espèces de boisseaux sans fond (*fig.* 155), ayant un collet et un bourrelet pour s'emmancher les uns dans les autres. La terre qu'on y emploie est à peu près de même nature que celle des briques, tuiles et carreaux : on en fait en terre cuite et en grès, autre espèce de terre cuite qui diffère peu de la première, mais qui est plus dure et d'un meilleur usage. C'est cette dernière dont on se sert plus volontiers pour les descentes des fosses d'aisances, parce qu'elle est impénétrable à l'eau : il y a de ces chausses d'aisance que l'on vernisse à l'intérieur ; les collets servent à maintenir les colliers en fer à scellement A, avec lesquels on fixe ces descentes le long des murs. Les tuyaux destinés à cet usage ont 9, 10 ou 11 pouces de diamètre, et de 9 pouces à 1 pied de hauteur ; ceux pour ventouses de lieux d'aisances ou pour descente d'eau ont de 6 à 4 pouces de diamètre : on fait aussi des tuyaux de grès pour le même usage de 2 pieds de long et de 3 à 4 pouces de diamètre, dont on se sert également pour conduire des eaux non chargées d'un endroit à un autre ; alors on les place dans la terre horizontalement avec une légère pente : on place chaque nœud sous une calle en moellon, et on entoure et garnit ce nœud d'une *chemise* en ciment. Ces sortes de conduites étant

très fragiles, et n'étant ordinairement disposées qu'à plusieurs pouces du sol, on doit éviter de les placer dans des endroits où il passe de lourdes voitures.

378. Le boisseau B (*fig.* 155) se nomme une *culotte*, parce qu'il a deux branches dont l'une s'emmanche avec le cours du tuyau et l'autre vient aboutir à un siége d'aisance, si c'est une chausse; ou à une cuvette, si c'est un tuyau de descente des eaux ménagères, etc.

379. Lorsque les chausses sont placées, on les recouvre ordinairement d'un enduit ou chemise en plâtre pour éviter les infiltrations.

380. On fait aussi des mîtres de cheminées de la même matière et de diverses formes : les meilleures sont celles de Fougerolles, lesquelles portent un rebord A (*fig.* 156) en saillie qui garantit le solin en plâtre B, dont on entoure le refeuillement qui se trouve au-dessous, et qui présente des aspérités pour le recevoir.

381. On fait aussi pour des voûtes très-plates des pots à voûtes (*fig.* 156 *bis*), qui présentent une grande légèreté, lesquels sont en forme de cône d'un côté, s'élargissent et prennent insensiblement la forme carrée à l'autre extrémité. Ces voûtes, bien garnies en plâtre, mais dont on fait peu d'usage, ont le triple avantage d'être construites sur une corde très allongée et une flèche très basse, d'être légères et incombustibles.

§. XVII. DES MARBRES.

382. Les marbres sont des pierres calcaires que les minéralogistes appellent *carbonate de chaux*; les

plus durs et les plus pesans sont les plus susceptibles de recevoir un beau poli ; les marbres employés dans les bâtimens, et qui se trouvent maintenant dans le commerce, sont qualifiés de *marbres antiques* ou *marbres modernes ;* on appelle marbres antiques ceux qui proviennent de carrières maintenant inconnues, de l'Égypte, de la Grèce et de l'Italie ; les marbres modernes sont ceux qui proviennent des carrières maintenant exploitées en Italie, en Belgique et dans divers départemens de la France.

383. Les marbres les plus généralement employés en France, pour chambranles de cheminées, carrelages à compartimens, revêtemens, etc., sont : le marbre *Saint-Anne*, composé de taches blanches sur un fond noirâtre ; le *petit granit*, qui est très dur et prend très bien le poli ; les *marbres de Flandre*, mêlés de rouge, de brun et de blanc ; le *marbre royal*, qui n'est qu'une variété de ce dernier ; le *Languedoc*, la *griotte*, le *Narbonne*, la *brèche d'Alep*, le *séracolin*, le *vert-campan*, tiré des Pyrénées, le *malplaquet* et le *cerfontaine* des Ardennes, le *barbançon* du Nord, le *marbre noir* de Namur et de Dinant, le *stinckal*, l'*élinghen* ou *pierre de Boulogne*, du Pas-de-Calais, le *lumachelle* de la Côte-d'Or et du Calvados. Tous ces marbres, qui se tirent de France, ont beaucoup de variétés et sont les moins chers.

384. Les marbres qui nous viennent d'Italie sont : le *porte-or*, le *jaune* de Sienne, les *brèches violettes*, *africaines*, et *de Venise*, les *verts* de Vérone et d'Égypte, le *bleu turquin*, le *bleu fleuri* ou *panaché* ; les *marbres blancs* de Carare : ces derniers sont en général d'un prix très élevé.

385. On tire encore d'Espagne un beau mar-

bre très varié, que l'on nomme *brocatelle d'Espagne*.

386. Parmi les marbres antiques on distingue des *bleus-turquins*, des *noirs* et *verts antiques*, diverses *brèches* et *brocatelles*, le *marbre africain*, quelques *lumachelles*, etc.

387. Les marbres ont plusieurs défectuosités qu'il est bon de faire remarquer; les *marbres terrasseux* sont ceux qui ont des fissures plus ou moins grandes, remplies de substances tendres et terreuses et que l'on est obligé de remplir en mastic; quelques marbres de France, tels que la *pierre de Boulogne*, par exemple, sont remplis de ces fissures.

388. On appelle *marbres filandreux* ceux qui ont des fils qui reparaissent toujours lors du polissage et qui les rendent sujets à se casser; un *marbre pouf* est celui qui est susceptible à s'égrener et sur lequel, par conséquent, on ne peut pas faire d'arêtes vives; un *marbre fier* est, au contraire, celui qui, par sa dureté, résiste au ciseau et s'éclate facilement lorsqu'on veut y former des arêtes. Il faut très peu d'expérience dans la pratique pour reconnaître ces défauts.

§. XVIII. DES GRANITS.

389. Cette matière, susceptible de prendre le poli, se compose de l'aggrégation de trois substances cristallisées, savoir: le *mica*, le *feld-spath* et le *quartz* ou *silice* (1). Ces granits sont en général d'une

(1) En général nous ne dirons qu'un mot sur la nature des métaux et des minéraux, ce serait répéter les analyses

grande solidité; on les emploie dans plusieurs départemens de la France, à Nantes, à Cherbourg, etc.; on en fait venir aussi tout taillé en bornes, marches, bordures de trottoirs pour les ponts, dalles de murs, de bahuts de grilles, etc.

390. Il y a des granits très beaux, de diverses couleurs, dont on fait des chambranles de cheminées, des tablettes, etc.

§. XIX. DES STUCS.

391. Les stucs s'emploient dans les appartemens de luxe, notamment dans les vestibules, les escaliers et les salles à manger, où ils prennent la place des enduits en plâtre ou des lambris en menuiserie; ils peuvent se varier à l'infini, et non seulement on peut imiter, avec cette matière, tous les marbres, mais on peut composer toutes les variétés que le caprice suggère. Ils se font de différentes manières: on peut y employer indifféremment ou du plâtre ou de la chaux vive, y mêler des colles et d'autres matières formant gluten; on y mêle aussi quelquefois des petits morceaux d'albâtre, de marbre blanc statuaire, ou d'autres marbres choisis dans les moins réfractaires; ensuite on le frotte, on le polit et on l'adoucit parfaitement. Cette matière, qui a l'éclat du plus beau marbre, n'en a pas la consistance ni la durée, elle se raye assez facilement. Il faut éviter de faire des stucs dans des endroits humides, parce qu'alors ils se tacheraient; mais ils se conservent très bien dans

contenues dans le *Manuel de Minéralogie*, qui fait partie de cette collection et auquel nous renvoyons nos lecteurs; nous ne considérerons ces matières que par l'emploi que l'on en fait dans les bâtimens.

des endroits secs, et en général dans l'intérieur des appartemens.

§. XX. DU GRÈS.

392. Le grès dont se servent à Paris les paveurs, et dans certaines provinces de la France où il est commun, peut se diviser en trois classes, savoir : le *grès argileux*, le *grès calcaire* et le *grès siliceux*, qui est le meilleur de tous.

393. Le grès argileux se trouve, ainsi que les pierres calcaires, par couches horizontales ; on l'emploie beaucoup dans quelques contrées au sud-est de la France, dans les constructions. Ce grès est très facile à tailler en sortant de la carrière ; mais, après un certain temps, il prend, par son contact avec l'atmosphère, un degré de dureté égal aux autres pierres calcaires.

394. Le grès calcaire est plus ou moins dur, suivant que le gluten calcaire, qui en réunit les grains, est plus ou moins abondant. Cette qualité, qui n'est pas propre à la construction, se tire, pour Paris, d'Etampes, de la forêt de Fontainebleau, de Melun, de Louvres, etc.; on s'en sert pour le pavage des grandes routes et des rues de Paris, concurremment avec celui de Marly.

395. Dans les lieux où sont les blocs de ces grès on s'en sert néanmoins pour élever des murs, et on en fait des écoinçons pour les angles et les chaînes des bâtimens ; mais, outre qu'il se lie mal avec les autres matériaux et avec les mortiers, il a encore l'inconvénient de recevoir l'humidité et de la propager dans l'intérieur des bâtimens dans lesquels on l'emploie.

396. Le grès siliceux proprement dit (car tous les grès sont siliceux) est très dur, et les grains qui le composent sont très fins ; on l'emploie quelquefois dans les soubassemens, et notamment à Fontainebleau et à Rambouillet, comme pierre à bâtir ; cette dernière qualité est très bonne pour le pavage.

§. XXI. DE LA CRAIE.

397. La craie ou blanc d'Espagne, qui ne s'emploie que dans la peinture sous le nom de *blanc de molleton*, est un carbonate calcaire très abondant en Angleterre, dans plusieurs provinces de France, telles que dans les départemens de l'Aube, de la Marne et de la Seine-Inférieure ; on en tire aussi beaucoup des environs de Paris, de Bougival, de Meudon et de Saint-Leu, où cette matière reçoit une préparation pour en former une espèce de pâte et lui donner la forme de petits cylindres, d'environ 18 l. de diamètre sur 3° de hauteur, que l'on nomme *pains de blanc* et qui se vendent au cent.

§. XXII. DU BLANC EN BOURRE.

398. Dans quelques départemens de la France où il n'existe pas de plâtre, on le remplace assez imparfaitement par un mortier fait avec de la bourre ou poil de vache ou de veau, que l'on mêle avec de la chaux plus ou moins éteinte, de manière à donner une certaine consistance à cet amalgame ; il faut 12 à 15 onces de ce poil par pied cube de chaux éteinte ; le gris sert pour le hourdis et le gobtis, et le blanc, que l'on fait exprès, sert pour le dernier enduit, qui est lissé avec beaucoup de soin, et qui a l'aspect d'une espèce de stuc blanc : c'est ce dernier que l'on nomme *blanc en bourre*.

399. Les ouvriers qui emploient le blanc en bourre se nomment *plafonneurs*; ils se chargent aussi de peindre tout ce qui est en détrempe, les peintres n'étant appelés ordinairement que pour ce qui se fait à l'huile.

400. Il est à remarquer que le blanc en bourre n'offrant pas la solidité du plâtre, on ne peut s'en servir que pour faire des scellemens.

§. XXIII. POIDS DES MATÉRIAUX.

401. Il est essentiel, pour un architecte, de connaître le poids très-approximatif de tous les matériaux qu'il emploie dans la construction, s'il veut se rendre compte du fardeau qu'il imposera, soit au sol, soit aux bâtisses inférieures, s'il veut aussi les faire transporter d'un endroit dans un autre, s'il veut enfin calculer le degré de compression ou de poussée de ces matériaux, afin de leur opposer des résistances convenables; les pesanteurs indiquées au tableau qui suit ne sont qu'approximatives, ainsi que nous venons de le dire, parce que ces différentes matières varient en raison, 1º. de l'homogénéité plus ou moins parfaite des substances qui les composent; 2º. de la température qui influe aussi sur elles; 3º. ou enfin de la composition et de la fabrication de quelques unes de ces matières, telles que la brique, carreaux, etc.

TABLEAU

Du poids d'un pied ou d'un mètre cube des diverses matières employées dans les bâtimens.

402.

NATURE DES MATIÈRES.	POIDS	
	du pied cube.	du mètre cube.
Pierre dure franche des environs de Paris et de l'île Adam................	145 liv.	1378 liv.
Pierre de roche...........	150	1425
— de Château-Landon....	160	1520
Liais...................	170	1615
Pierre tendre de Vergelé, Saint-Leu et autres semblables................	120	1140
Mortier de chaux et sable..	105	998
Idem de chaux et ciment..	115	1093
Plâtre gâché.............	95	902
Les marbres des diverses contrées de la France...	200	1900
Sable de rivière..........	130	1235
Sable de carrière.........	110	1045
Schistes argileux.........	125	1188
Grès....................	190	1805
Pierres à ardoises........	160	1520
Chaux vive..............	60	570
Terre ordinaire...........	105	998
Idem à four..............	115	1093
Idem grasse..............	120	1140
Argile...................	130	1235
Fers.....................	540	5130
Fer de fonte.............	560	5320

NATURE DES MATIÈRES.	POIDS	
	du pied cube.	du mètre cube.
Acier......................	580 liv.	5510 liv.
Plomb.....................	810	7695
Étain......................	520	4940
Cuivre jaune...............	530	5035
Id. rouge..................	610	5995
Bois de chêne vert.........	60	570
Id. de chêne sec...........	53	504
Id. de noyer...............	45	427
Id. d'orme et tilleul.......	40	380
Id. de sapin...............	38	361
Id. d'aulne................	37	352
Id. de hêtre ou de frêne...	40	380
Eau de pluie, de source ou de rivière.............	70	665
Brique de Bourgogne, le millier.................	4200 le millier.	
De Sarcelles...............	3500	
Brique des environs de Paris dite de *pays*...........	3800	
Tuile de Bourgogne grand moule...................	4000	
Idem petit moule..........	2700	
Idem de pays.............	2400	
Grand carreau de 6 pouces.	1600	
Idem à four de 7 pouces et 16 l. d'épaisseur.......	3500	

ARTICLE V.

Des ouvrages faits dans l'eau, et des murs en général.

§. 1. DES OUVRAGES DANS L'EAU.

403. En général tous les ouvrages faits dans les terres humides, ou qui sont destinées à contenir une certaine quantité d'eau, exigent la plus grande attention, et doivent être maçonnées avec des mortiers de chaux hydraulique et cimens; dans quelques provinces on y emploie des *cendrées*; ces cendrées se trouvent partout où l'on brûle de la houille. Les cendrées qui en proviennent, mêlées avec de la chaux que l'on vient d'éteindre, constituent un mortier qui est excellent pour ces sortes de travaux, surtout si la chaux est de bonne qualité; on y emploie aussi des pouzzolanes. (1)

Construction d'un puits.

404. Un puits se construit généralement sur un rouet en charpente, comme *Pl. 7, fig.* 132, lequel a pour diamètre le diamètre de l'extérieur des murs de ce puits, plus 6 p. environ : ainsi, par exemple, si le diamètre intérieur est de trois pieds, et que les murs aient 15 pouces d'épaisseur, mesure qu'on leur donne ordinairement, le tout fait 5 p. 6°; il faut donc que le rouet ait 6 pieds; ce rouet est fait ordinairement en madriers de chêne de 4 à 5 pouces d'épaisseur, bien assemblé et chevillé; quelquefois, pour plus de précaution, on relie les assemblages par des plates-bandes en fer (*fig.* 133);

(1) Voir ce mot au *Vocabulaire*.

on élève sur ce rouet le mur circulaire en moellon piqué, dont le parement est taillé selon une cerce dont la courbure est une portion du diamètre intérieur, et dont les joints tendent au centre. On laisse, de distance en distance, et surtout aux endroits où il y a des sources, des ouvertures oblongues, ou barbe-à-canne, qui laissent pénétrer l'eau dans le puits.

405. Quelquefois, lorsque le terrain est un sable mouvant, on établit d'abord le rouet à une certaine profondeur, sur le sable même, et l'on construit le mur au-dessus, puis on tire ce sable peu à peu, et toujours bien horizontalement, de sorte que le rouet descend de lui-même, et prend la place du sable que l'on vient d'extraire, jusqu'à ce qu'enfin il se trouve sur un terrain solide propre à le soutenir; alors il faut faire le rouet comme *fig.* 133, afin que l'on puisse monter le sable par le vide du milieu.

406. Il est bon de ne confier la construction des puits qu'à des ouvriers habitués à les entreprendre; ces ouvriers ne faisant que cela, connaissent la nature du terrain, le sondent plus facilement et procèdent à l'extraction des terres avec plus de facilité et d'économie que les maçons ordinaires, parce qu'ils sont équipés pour ces sortes de travaux, et qu'ils sont pour ainsi dire familiarisés avec les dangers qu'ils présentent.

407. Le mur cylindrique d'un puits doit toujours être élevé au-dessus du sol d'environ 2 pieds 6 pouces, soit en pierre, soit en moellon piqué, soit en brique, de 9 à 12 pouces d'épaisseur, et recouvert d'une *mardelle* en pierre dure, de 5 à 6 pouces d'épaisseur.

408. La construction des bassins, citernes et réservoirs, réclame la plus grande attention, tant pour le choix des matériaux qui doivent être imperméables à l'eau, que dans la confection de joints en mortier de chaux hydraulique et ciment, cendrées ou pouzzolane; souvent, pour éviter les infiltrations, on fait des doubles murs, en laissant un intervalle de 12 à 15 pouces entre eux, ainsi qu'un double plafond, comme on le voit *fig.* 134. Cet intervalle est rempli en argile ou terre glaise, humectée, épurée, mise par lits et foulée avec les pieds, et le fond au-dessus du premier plafond doit être pavé sur une bonne forme en mortier de chaux et ciment; le pourtour du *mur de douve* qui contient l'eau, doit être revêtu d'un fort enduit de même mortier, dont la dernière couche doit être repassée à plusieurs fois à la truelle et lissée jusqu'à parfaite siccité. Lorsqu'on ne veut pas paver le plafond, on le garnit aussi d'un enduit semblable, de 1 à 2 pouces d'épaisseur.

409. Lorsqu'on fait des *citernes* pour conserver les eaux pluviales, dans les pays où l'on ne peut en obtenir autrement, il faut prendre les mêmes précautions, en observant d'y faire un conduit de décharge à sa partie supérieure, et de faire une chappe de 2 à 3 pouces en mortier de ciment sur la voûte qui recouvre la citerne, pour éviter les dégradations.

410. Les fosses d'aisance et les puisards exigent les mêmes précautions, excepté les conrois en glaise.

§. II. DES FONDATIONS EN GÉNÉRAL.

411. L'objet auquel le véritable constructeur doit faire la plus scrupuleuse attention, c'est sans contredit de s'assurer de la qualité du sol sur le-

quel l'édifice à construire doit s'appuyer; on la reconnaît après les fouilles; et si ce terrain n'est pas égal, on a recours à la sonde ou aux puits. Ce n'est guère que pour les constructions d'une grande étendue que l'on est obligé de faire l'emploi de ces moyens extraordinaires; aussi nous abstiendrons-nous de décrire ces opérations.

§. III. DES FONDATIONS DANS L'EAU.

412. Lorsque l'on fonde un édifice sur un terrain qui n'a point de consistance, on place au-dessous de la première assise de libage des racinaux A (*fig.* 145), qui ont en longueur environ 1 pied de plus que cette assise de libage, lesquels racinaux reçoivent deux ou trois rangs de plates-formes B, sur lesquelles se posent les libages C, qui ont environ 6 pouces de plus que le mur de fondation élevé dessus; de sorte que, si le mur de fondation a 24 pouces d'épaisseur, l'assise ou les assises de libages auront 30 pouces, ainsi que les plates-formes entre lesquelles on peut laisser sans inconvénient quelques pouces d'intervalle, et les racinaux A auront 3 pieds.

413. Lorsque l'on peut donner un peu d'empatement aux plates-formes sur le libage, cela n'en vaut que mieux; les racinaux sont battus à la demoiselle, et placés parfaitement de niveau; on remplit ensuite les intervalles E en moellonnaille aussi battue; on pose alors les plates-formes B, que l'on assemble à queue d'aronde et à moitié bois, comme on le voit en F, et on les cheville sur les racinaux; c'est alors que l'on pose la première assise de libage C (*fig.* 140 et 145), dont on a soin que les lits, et particulièrement celui de dessous, soient bien faits; et c'est sur cette assise, qui est quelquefois doublée, comme on le voit

en D (*fig.* 140), que l'on élève les murs en fondation H.

414. Dans les édifices importans, ces assises sont encore liées par des crampons ou agrafes à talons G (*fig.* 145), et entaillées de leurs épaisseurs.

415. La mesure ordinaire des racinaux est de 10 à 12 pouces de large sur 8 à 9 pouces d'épaisseur : les plates-formes doivent avoir ensemble au moins la largeur du libage, plus quelques pouces ; mais on peut, comme nous l'avons dit, laisser un peu d'espace entre elles : on leur donne habituellement 6 à 7 pouces d'épaisseur.

416. Lorsque l'on construit des fondations dans l'eau, il faut enfoncer dans le sol, des pieux de distance en distance, jusqu'au refus du mouton, c'est-à-dire jusqu'à ce que le fond du terrain offre assez de résistance pour arrêter le bout de ces pieux, lorsqu'on a déterminé par des sondes faites dans le terrain pour reconnaître la longueur que doivent avoir les pieux. Il faut les préparer, les appointer, les armer d'un sabot en fer A (*fig.* 146), et une frette B à la tête pour l'empêcher d'éclater lorsque le mouton tombe dessus. Il est de la prudence de l'architecte de donner à ces pieux une grosseur convenable, et en rapport avec leur longueur : on les place de 3 pieds en 3 pieds, ou à peu près, selon l'importance des murs qu'ils doivent recevoir.

417. Ce travail exige, de la part de l'architecte, une grande connaissance du terrain, parce que l'on peut percer une couche de terre solide, sur laquelle les pieux eussent pu être arrêtés, comme l'on peut s'arrêter aussi sur une couche qui paraît solide, mais qui, n'ayant pas assez d'épaisseur et ayant au-dessous une mauvaise terre,

peut se rompre par la suite ; enfin, mille incidens que l'on ne saurait prévoir, peuvent naître dans le cours d'un travail de cette nature qui aurait une grande étendue : c'est à l'expérience et au talent de l'architecte à triompher des obstacles imprévus qui peuvent se présenter.

418. Les pieux, dans une fondation, doivent être disposés en quinconce, ainsi qu'on le voit en A (*fig.* 147); et lorsqu'ils ont été enfoncés jusqu'à ce que la percussion du mouton n'opère plus rien, et que l'on est sûr, par plusieurs coups réitérés infructueusement, qu'ils se sont arrêtés dans un terrain ferme, il faut les receper, c'est-à-dire couper toutes les têtes de niveau par le haut, à la hauteur, qui aura été fixée pour l'arase du dessous des fondations ; alors on ôte quelques pouces de terre autour de ces pieux, que l'on remplace par du moellon dur pour remplir tous les intervalles B, et l'on bat ce moellon jusqu'à ce qu'il arase la tête des pilots, sur lesquels on place ensuite les racinaux C qui y sont cloués et chevillés ; et sur ces racinaux on place les plates-formes D après avoir rempli aussi l'épaisseur de ces racinaux avec du moellon dur, et c'est sur ces plates-formes que l'on met la première assise de libage, ainsi que nous l'avons expliqué ci-dessus.

419. On place aussi quelquefois sur ce pilotis un grillage en charpente (*fig.* 148) assemblée à queue d'aronde, et maintenu encore avec des équerres et plates-bandes en fer; on bat aussi des pieux de garde plus élevés que les plates-formes, afin d'arrêter et d'encaisser la maçonnerie ; mais ces sortes de précautions, et d'autres encore que les circonstances peuvent suggérer, n'étant prises que très rarement et pour des monumens du premier ordre, nous ne nous y arrêterons pas dans

un manuel qui ne peut être considéré que comme élémentaire.

420. On ne doit employer aux ouvrages dans l'eau et dans les terres que le bois de chêne, parce que c'est le seul bois qui se conserve dans l'humidité : il faut avoir grand soin aussi de poser à sec l'assise de libage sur les plates-formes, parce que la chaux que contient le mortier, brûlerait le bois.

§. IV. FONDATIONS DANS LES TERRES SOLIDES.

421. Lorsque les fouilles ont donné au niveau des fondations du sable fin et compacte, ou du gravier mêlé d'argile, de la terre franche vierge, c'est-à-dire qui n'ait pas été remuée, ou enfin si on a rencontré le tuf ou le roc, l'on peut être assuré que le sol est bon, et l'on peut construire hardiment sur ces sortes de terrains.

422. Si l'on trouve, au contraire, de la glaise, une terre humide pénétrée par des sources d'eau, du sable mouvant, ou enfin des terres jectices, c'est-à-dire qui ont été remuées ou rapportées précédemment, ces sortes de terrains n'ayant pas la consistance nécessaire pour recevoir le poids dont ils doivent être chargés, il faut que l'art y supplée.

423. Si le terrain est susceptible par sa nature de se comprimer également, on établit sous la fondation, des racinaux en charpente à l'espacement que l'on juge nécessaire, et sur lesquels on pose des plates-formes chevillées dont les joints se font à queue d'aronde. Les intervalles entre les racinaux se remplissent en moellonnaille hourdée à bain de mortier ou de plâtre.

424. Si, au contraire, le terrain est trop ma-

récageux et ne présente aucune résistance à la compression qu'il doit éprouver, on établit des pilotis; un pilotis se compose de plusieurs rangs de pieux ou pilots en chêne ferrés par un bout, lesquels sont enfoncés à l'aide d'un mouton; ces pieux se recepent ensuite de niveau, et l'on établit un grillage en charpente; sur ce grillage on pose un ou plusieurs rangs de plates-formes en madriers, de 2 à 3° d'épaisseur, à plat-joints serrés et chevillés sur le grillage; c'est sur ce rang de madriers que l'on pose une assise de libage de fortes pierres de même hauteur, lesquelles doivent faire *parpin*, si c'est un mur d'une dimension ordinaire, c'est-à-dire former toute l'épaisseur de ce mur; si le mur est d'une très forte épaisseur il faut que ces pierres forment liaison. Nous avons donné à l'article *ouvrages dans l'eau* les détails nécessaires pour bien comprendre cette construction, avec les figures à l'appui.

425. Il est bon de faire observer ici deux choses très essentielles: c'est, 1°. de ne placer dans les fondations pour racinaux, plates-formes, pilots ou madriers, que du bois de chêne, c'est le seul qui se conserve à l'humidité; 2°. les maîtres maçons mettent souvent l'assise en libage, dont nous venons de parler, telle qu'on l'apporte de la carrière, c'est-à-dire avec le *bousin* ou partie tendre des lits, et ils remplissent les défectuosités avec des *garnis* ou *moellonnailles*; l'architecte ni l'inspecteur ne doivent pas le permettre, parce que cette partie tendre venant à être comprimée par le poids des assises supérieures, produit un affaissement considérable, et les joints, n'étant pas rapprochés, peuvent laisser des vides qui compromettent aussi la solidité. C'est par suite de cette manière de construire, par laquelle on économise des matériaux au détriment de la perfection de

l'ouvrage, que tant de bâtimens élevés à Paris sans le secours des architectes ou sous la direction de jeunes artistes qui n'ont point encore acquis d'expérience, sortent de leur aplomb et menacent ruine, même avant d'être achevés ; c'est par suite de cette économie mal entendue, ou du mauvais choix des matériaux, qu'on est obligé de reprendre en sous-œuvre une partie de ces bâtimens neufs, entrepris et faits *les clefs à la main*, parce que les entrepreneurs, faisant alors ces travaux à trop bas prix à cause de la concurrence que le propriétaire leur oppose, se trouvent obligés, par la position où ils se sont placés, ou de tromper le propriétaire ou d'être dupes de leur marché ; et comme dans ce cas l'intérêt personnel est le plus impérieux, le choix de la manière d'agir n'est point douteux ; aussi est-il extrêmement rare qu'un entrepreneur, qui a fait un marché *en bloc* ou *les clefs à la main*, ou même encore au toisé, mais à prix débattus d'avance, ne fasse tout son possible pour éloigner le propriétaire de prendre un architecte, parce que celui-ci le surveillerait, concourrait dans son intérêt à la rédaction et à l'exécution scrupuleuse des termes du marché, prendrait attachement de tous les objets cachés sur lesquels on en impose souvent, puisqu'on ne produit les mémoires que lorsqu'il n'est plus possible de vérifier, etc.; aussi ces entrepreneurs préfèrent-ils payer des jeunes gens inconnus pour leur faire faire des plans, tant bien que mal, qu'ils présentent comme d'eux-mêmes, que de laisser pénétrer un architecte dans la maison ; souvent même étant près de signer un marché dont toutes les conventions sont adoptées par les deux parties, si un architecte est appelé ensuite pour diriger les travaux convenus, sa présence seule détruisant tout-à-coup les espérances des bénéfices illicites que l'on convoitait sur un marché qui paraissait tout à l'avantage du propriétaire,

l'entrepreneur se retire et laisse la place à un autre : ce fait nous est arrivé personnellement plusieurs fois.

426. Il faut donc, pour que l'assise de libage ait toute la solidité requise, que tout le bousin, ainsi que nous l'avons dit plus haut, soit abattu et que les lits soient bien dressés et rustiqués ainsi que les joints ; cette assise doit être coulée et garnie en bon mortier. Lorsque l'édifice est important, ou très élevé, on place deux assises de ces libages, avec l'attention de bien liaisonner les joints, ainsi qu'on le voit *fig.* 140, *pl.* 7 ; sur ces libages sont élevés les murs de fondations en bons moellons durs, bien ébousinés, liaisonnés avec soin et hourdés aussi à bains de mortier ; en formant en pierre, ainsi qu'on le voit dans la même *fig.*, des chaînes dans les angles et sous les principaux piliers et colonnes, sous les angles formés par la rencontre des murs de refend, sous les pieds droits des portes, sous la retombée des voûtes et sous la portée des pièces principales des combles et des planchers, ou autres parties supérieures qui doivent supporter des charges considérables ; ces murs de fondation, élevés ainsi perpendiculairement, doivent avoir au moins 3° d'empâtement de chaque côté sur les murs supérieurs d'élévation au-dessus du sol, c'est-à-dire, que si ces murs ont 18° la fondation en aura 3o, et ainsi de suite ; le grillage en charpente, le plancher en madriers et l'assise de libage doivent avoir 6° de chaque côté de plus que cette fondation ; ainsi, si ce mur de fondation a 24° d'épaisseur, il est bon que l'assise ou les assises de libages aient 36 pouces de largeur.

427. Lorsque le sol est bon, il suffit de niveler parfaitement la tranchée de fondation, de poser

une assise de libage immédiatement sur ce sol, et d'élever ensuite les murs, comme il vient d'être dit.

428. Si l'édifice à construire n'est pas très élevé, on peut s'abstenir de faire des chaînes en pierre, et même l'assise de libages ; il suffira alors de placer en première assise de fondation sur le sol, les moellons de la plus grande dimension que l'on trouvera, et de monter ainsi le mur toujours d'aplomb et de niveau.

429. Il est bon de remarquer que lorsque les entrepreneurs ne sont pas surveillés, ils placent souvent du moellon tendre sous les points d'appui ; c'est ce qui occasionne souvent des tassemens considérables et des déchiremens qui entraînent quelquefois la chute de l'édifice, parce que ces moellons ne pouvant résister à la compression, se fondent et s'écrasent bientôt sous la charge qui leur est imposée ; c'est encore une des causes de la défectuosité des maisons récemment construites à Paris.

430. Dans quelque cas que ce soit, il faut toujours que les lits des matériaux qui forment la composition d'un mur, soient parfaitement horizontaux, que les joints soient perpendiculaires, et qu'ils ne se rencontrent ni sur les faces ni dans les épaisseurs, c'est-à-dire qu'ils soient toujours croisés et se trouvent à peu près au milieu des assises du dessus et du dessous.

§. V. DES MURS EN ÉLÉVATION.

431. Dans les constructions ordinaires on peut faire les murs de diverses manières, savoir : 1°. tout entiers en pierre de taille ; dans ce cas, tout le rez-

de-chaussée est en pierre dure, les autres étages en pierre tendre avec des chaînes en pierre dure ; 2°. partie en pierre, partie en moellon, meulière et brique ; dans ce cas, on construit jusqu'à hauteur de retraite en pierre dure de roche ou équivalente, les jambes étrières et les jambes sous poutres en pierre franche, et tous les remplissages et les étages supérieurs en moellons et meulières, etc. Il est bon dans ce cas d'élever les encoignures en pierre ; 3°. tout en moellon ou meulière ; 4°. en plâtras pour les ouvrages de peu d'importance, tels que les murs-dossiers de cheminée ; 5°. et enfin en terre ou pisé, que l'on n'emploie aux environs de Paris que pour clore les jardins des maraîchers, mais qui s'emploie souvent avec plus d'avantage dans quelques départemens au sud-est de la France.

432. Les murs de la première classe, c'est-à-dire ceux entièrement en pierre, doivent être hourdés avec de bon mortier ; on appelle cette opération *ficher*, ce qui se fait en étendant une couche de ce mortier sur l'assise déjà posée, avec des petits morceaux de latte ou des petites plaques de plomb, et on garnit bien de mortier le dessous des lits, ainsi que les joints, en introduisant ce mortier dans tous les intervalles où il n'aurait pu pénétrer, au moyen d'une *fiche* en fer destinée à cet usage.

433. Lorsqu'on emploie le plâtre pour couler la pierre, on commence par boucher les joints sur les paremens avec de l'étoupe ou du plâtre serré ; il faut délayer le plâtre du coulis très-liquide, et *le noyer* pour qu'il puisse se verser dans le godet ou entonnoir préparé d'avance. On conçoit que ce coulis n'est pas très-solide, parce que ce plâtre, ainsi délayé, ne peut offrir qu'une faible résistance à la pression des assises supérieures ; mais les lits

étant bien faits et les coulis bien disposés, on ne doit rien craindre.

434. On remplit souvent les joints de la pierre dure avec du mortier mêlé de chaux et de grès, et ceux de la pierre tendre avec des morceaux de cette même pierre pulvérisée, qu'on mêle avec un peu de plâtre, ce qui se nomme *mortier de badigeon*.

435. Souvent les murs se composent de plusieurs sortes de matériaux, par exemple, de pierres et de moellons, quelquefois de briques, quelquefois de meulières, selon les productions du pays où l'on construit, ou le genre de décoration que l'artiste a adopté; quelquefois aussi les chaînes sont de quelques pouces en saillie sur les murs, pour en augmenter la solidité, lorsqu'elles doivent s'opposer à de grands efforts.

436. On fait souvent des chaînes dans le sens horizontal, que l'on place à la naissance des voûtes, au bas des croisées, pour se relier avec les appuis, au droit des hauteurs de planchers, et enfin à la partie supérieure du bâtiment, les morceaux de pierre qui forment ces chaînes sont souvent reliés ensemble par des crampons en fer et à talons (*fig.* 150); les anciens les faisaient à queues d'aronde, ainsi qu'on le voit dans la même figure. Ils sont encore employés de nos jours dans les monumens du premier ordre. Le scellement de ces crampons se fait, soit en tuileaux et mortier, soit en plomb : il est essentiel, particulièrement au milieu d'un entablement élevé, et sur l'assise formant cimaise de l'entablement, d'en faire usage pour empêcher l'écartement.

437. Lorsque, par économie, on ne met pas

de chaînes horizontales en pierre à différentes hauteurs du bâtiment, il est indispensable de relier la construction par des chaînes en fer plat, à moufles et à clefs (1), avec des ancres placés au parement extérieur des murs et dans tous les sens, pour prévenir l'écartement de ces murs. Ces chaînes se placent ordinairement à chaque hauteur de plancher, et la dernière au droit de la cimaise de l'entablement, c'est à-dire, immédiatement au-dessous de la plate-forme des combles.

438. En général, l'épaisseur des murs doit être proportionnée à leur hauteur, à la qualité des matériaux qu'on y emploie et à la charge qu'ils doivent supporter ; on donne toujours aux murs de faces et de pignons, tant soit peu de fruit ou talus en dehors ; ce fruit est ordinairement de 3 lignes par toise, de sorte qu'un mur de 60 pieds d'élévation qui a 21 pouces par le bas, sera réduit par le haut à 18 pouces environ, la face intérieure se montant toujours d'aplomb ; lorsque le parement extérieur d'un mur de face est décoré de plinthes ou bandeaux, on peut diminuer les murs de 1 pouce ou 1 pouce 6 lignes, au-dessus de chacune d'elles.

439. Les murs de refend doivent toujours être montés d'aplomb sur les deux faces, et peuvent être diminués d'épaisseur d'un pouce de chaque côté, à chaque hauteur de planchers, pour moins charger les parties inférieures, ce qui, cependant, n'est guère exécutable, si l'on a des tuyaux de cheminée dans l'intérieur de ces murs.

440. Dans les bâtimens ordinaires, les murs de

1 est parlé au *Manuel du Serrurier*.

face et de refend, de 18 à 19 pouces au pied, sont réduits à 15 ou 16 pouces à l'entablement; la retraite a 1 pouce 6 lignes en sus à l'extérieur, et la fondation à 5 pouces au-dessous du sol doit avoir 3 pouces d'empatement de chaque côté, c'est-à-dire que si le mur a 19 pouces sur la retraite, cette retraite ayant 1 pouce 6 lignes d'épaisseur, le mur des caves ou fondations aura 26 pouces 6 lignes.

441. Tous ces murs, ainsi que nous l'avons dit, doivent être reliés avec des chaînes ou tirants en fer, assemblés au moyen de moufles et de talons garnis de leurs frêtes et clavettes en harpon; à l'extrémité de ces chaînes sont des ancres pour empêcher la désunion de toutes les parties et arrêter la poussée, soit du plâtre, soit des claveaux d'arcade, etc.

442. Si l'on emploie de la brique dans les murs, elle n'y est souvent qu'accessoire; les encoignures, tableaux de baies de portes ou de croisées, bandeaux au droit des appuis et plates-bandes de ces baies, sont presque toujours en pierre de taille ou en moellons.

443. L'épaisseur des murs en brique se détermine par les dimensions de la brique même; ainsi la brique ayant 8 pouces de longueur sur 4 de large, on peut faire un mur de 8 pouces d'épaisseur ou d'une brique comme *fig.* 135, qui présente une première et deuxième assise; s'il a 12 pouces d'épaisseur ou une brique et demie, on le liaisonne ainsi qu'on le voit (*fig.* 136); s'il a 20 pouces, c'est-à-dire, deux briques et demie, comme la *fig.* 137.

444. Il est essentiel d'observer qu'on ne doit jamais placer de cheminées dans l'intérieur des

murs mitoyens ou qui peuvent le devenir, parce que le voisin est autorisé à les faire supprimer, 1°. parce que ces murs doivent toujours conserver leur épaisseur entière; 2°. parce que, si l'on achète la mitoyenneté, ce qui ne peut se refuser dans aucun cas, on peut construire, et alors les planchers se trouveraient souvent au droit des tuyaux.

445. On doit aussi éviter, avec le plus grand soin, dans la construction des murs, d'élever des trumeaux sur le milieu des grandes plates-bandes; car cela ferait un mauvais effet sous le rapport du goût, parce qu'on est souvent obligé, dans ce cas, de soutenir la clef de la plate-bande par une colonne en bois ou en fer, comme A *fig.* 138, ce qui peut, dans certains cas, être insuffisant; car si, trop chargée, la plate-bande venait à fléchir, cette clef, qui se trouverait trop comprimée sur la colonne dont le dessus a très peu de surface, fendrait et éclaterait. Il faut donc, lorsqu'on est contraint de faire un trumeau au-dessus d'une grande baie, substituer une arcade à une plate-bande, comme on le voit *fig.* 139.

446. Les murs prennent différens noms en raison de leur forme, savoir: Les *murs droits*, dont les deux faces sont deux lignes droites parallèles, élevées sur des plans verticaux, comme le profil *fig.* 157. Les *murs en talus*, dont une face seulement est verticale et l'autre inclinée, comme le profil *fig.* 158, ou *à double talus*, lorsque les deux faces sont inclinées l'une vers l'autre, comme le profil *fig.* 159. *Cylindriques*, comme le plan *fig.* 160, dont les deux paremens forment deux courbes parallèles décrites par le même centre: ces derniers peuvent aussi être en talus.

447. Dans la construction des murs et des

voûtes, il ne faut jamais dévier des principes qui suivent, savoir : 1°. les pierres doivent toujours être disposées de manière que leurs lits de carrière soient perpendiculaires à la direction de la force qui agit sur elles en les comprimant; ainsi, par exemple, dans les murs, cette direction agit de haut en bas; ainsi, les lits de carrière doivent toujours être sur le plan horizontal; 2°. les lits et joints des pierres doivent toujours être des surfaces planes, à moins que la nature de l'ouvrage ne s'y oppose absolument, parce qu'il est plus facile de faire deux surfaces planes qui doivent se joindre à *juxta-position*, que toute autre ; 3°. autant que possible, les faces des pierres doivent former avec leurs joints des angles droits et jamais des angles aigus, à moins que la forme de l'ouvrage ne contraigne le constructeur à en agir autrement ; 4°. les lits appliqués les uns sur les autres doivent se toucher également partout, parce que deux pierres posées l'une sur l'autre offrent d'autant plus de résistance que les faces superposées se touchent par un plus grand nombre de points; 5°. toutes les pierres d'une assise doivent être posées sur un plan de niveau, et avoir par conséquent la même hauteur entre leurs lits; 6°. les pierres d'une assise doivent toujours être en liaison sur celles de l'assise au-dessous.

448. Cette liaison des pierres les unes sur les autres, qui peuvent s'arranger de différentes manières, ainsi qu'on le voit dans les *fig.* 161 et suivantes, est indispensable pour la solidité de l'ouvrage ; parce qu'ainsi placées elles se trouvent comme enchaînées les unes aux autres par l'action de leur propre poids.

449. Les pierres cubiques ont généralement plus de résistance que celles qui ont la forme d'un parallélipipède méplat ou plus ou moins allongé;

mais, d'un autre côté, cette forme cubique se prête mal aux liaisons si nécessaires pour obtenir la solidité requise. Il faudra donc, à cet égard, donner aux pierres à peu près les proportions suivantes; savoir, pour les pierres très dures, comme roches ferrées, cliquarts, liais et autres de natures semblables, la longueur et la largeur peuvent être de une à cinq fois l'épaisseur; pour les pierres dures telles que les pierres dures franches des environs de Paris et de l'île Adam, cette longueur et largeur peuvent être depuis une jusqu'à quatre fois l'épaisseur; pour celles qui ont moins de consistance, telles que les libages, la longueur et la largeur seront de une à trois fois égale à l'épaisseur; et enfin, pour les pierres tendres, telles que le Vergelé, le Saint-Leu, etc., on donnera à la longueur et à la largeur depuis une jusqu'à deux fois seulement l'épaisseur entre les lits.

450. Le rapport qui doit exister entre la longueur et la largeur, peut varier à volonté entre les limites que l'on vient de poser pour ces deux dimensions, en observant toutefois qu'une pierre à base rectangulaire a d'autant moins de résistance que les côtés du rectangle diffèrent davantage.

451. On appelle les *lits* d'une pierre les surfaces planes et rustiquées seulement, qui posent horizontalement sur l'assise inférieure, et qui reçoivent l'assise supérieure; les *joints* sont les côtés élevés verticalement, qui joignent les deux pierres les plus voisines; les *paremens* sont les parties layées qui restent apparentes après l'entière confection du mur; une pierre *boutisse*, ou faisant *parpaing*, est celle qui a assez de longueur pour faire seule l'épaisseur entière d'un mur, et qui a, par conséquent, deux paremens parallèles entre eux, comme on le voit *pl.* 8, *fig.* 161; un *carreau* est

une pierre qui, ne faisant pas seule l'épaisseur d'un mur, n'a, par conséquent, qu'un parement dans sa longueur, comme *fig.* 162; enfin, on nomme *libage* toute pierre qui, faisant partie de l'épaisseur d'un mur n'est vue d'aucun côté, comme A *fig.* 164.

452. Nous donnons, par les *fig.* de 161 à 172, quelques exemples de combinaisons d'appareils. La *fig.* 161 est un mur formé de parpaings. Si tous les blocs de pierre venaient des carrières dans des dimensions égales, on les poserait de manière à ce que les joints verticaux répondissent exactement au milieu de la longueur des pierres des deux assises supérieures et inférieures, comme A B; mais comme elles sont inégales, il faut seulement que l'appareilleur dispose ses joints de manière à approcher le plus possible de cette régularité.

453. Si le mur était d'une épaisseur trop considérable pour être formé d'une seule pierre, on peut faire la première assise en boutisse ou parpaing, former ensuite l'assise au-dessus par deux rangs de carreaux formant ensemble l'épaisseur du mur, et dont les joints seront posés en liaisons l'un par rapport à l'autre, et aussi par rapport aux parpaings de l'assise inférieure: et on continuera ainsi alternativement ces deux genres d'assises, ainsi qu'on le voit dans la *fig.* 174. On pourrait aussi faire un carreau large et un carreau étroit, ainsi qu'on le voit *fig.* 162. On voit, par cette figure, que tout le mur se compose de carreaux disposés de manière à ce qu'un parement soit formé alternativement de carreaux larges et étroits les uns sur les autres, afin que les joints sur la longueur du mur se trouvent en liaison, ainsi que ceux en travers; cette disposition sera comprise facilement à l'aspect de cette *fig.* 162.

454. Si deux rangs de carreaux ne peuvent pas faire l'épaisseur du mur, on remplit l'espace qui reste à l'intérieur, soit par une maçonnerie posée à bain de mortier et bien battue, soit par des libages, comme A *fig.* 164. Dans ce cas, il faut que cette maçonnerie soit toujours arasée assise par assise.

455. On peut aussi, si le mur est trop épais pour que deux carreaux ne suffisent pas pour en faire l'épaisseur, à moins que d'avoir des blocs de grande dimension, ne faire qu'une assise sur deux, composée de deux carreaux, et élever l'assise au-dessus de deux carreaux avec un libage au milieu, et ainsi alternativement jusqu'à ce que le mur soit monté entièrement. La *fig.* 163 indique cette disposition.

456. On peut aussi alterner sur la même assise les carreaux et les boutisses, ainsi qu'on le voit à la *fig.* 166.

457. Les anciens et quelques modernes, tout en ayant le soin de poser les pierres parfaitement en liaison les unes sur les autres, ainsi que nous venons de l'expliquer, les réunissaient encore souvent par des agrafes A (*fig.* 162) ou par des crampons à queues d'aronde B (*fig.* 161) en bois dur ou en bronze scellés dans les lits ; mais il est à remarquer que, dans l'antiquité, les pierres se posaient presque toujours à nu les unes sur les autres, sans aucun gluten ou mortier, tandis que les modernes ne les posent jamais à sec : néanmoins, dans les constructions d'une grande importance, et dans certains cas extraordinaires, on peut aussi faire usage de ces moyens, indépendamment des mortiers.

458. Lorsque des murs font jonction les uns avec les autres, il faut que les assises successives

de tous ces murs soient élevées, autant que possible, sur le même plan horizontal, c'est-à-dire que la même hauteur d'assise règne partout lorsqu'elle est commencée ; ainsi, par exemple, si la première assise a 15° de hauteur, il faut que toutes les pierres de cette assise, ainsi que celles du mur qui doit faire jonction avec elle, aient 15° de hauteur. Si l'assise supérieure a 16°, il faut aussi que celle des murs, qui joignent le premier, ait 16° partout, et ainsi de suite.

L'inspection des *figures* 167, 168, 169, 170, 171, 172 et 173, suffira pour faire connaître comment ces jonctions doivent être liaisonnées.

459. Après avoir consolidé le terrain qui doit recevoir les fondations par les moyens que nous avons indiqués plus haut, on pose une première assise de libage de 6 à 12° plus large que l'épaisseur des murs, afin de former empatement sur chacune de leurs faces ; cette première assise étant posée parfaitement de niveau dans tous les sens, et bien serrée dans ses joints, on pose ensuite la seconde en liaison sur cette première, sur un lit de mortier fin d'environ 5 à 6 lignes d'épaisseur. Pour bien asseoir ces pierres sur leurs lits, on les bat jusqu'au refus d'une demoiselle en bois, ferrée vers le pied d'un large cercle en fer ou en tôle, mais non ferrée en dessous. Cette opération comprime fortement le mortier pour remplir les inégalités des lits et faire refluer ce qui est surabondant : c'est alors que l'on dérase le lit de dessus parfaitement de niveau, tant dans le sens de la longueur que dans celui de la largeur, et on continue de poser de la même manière toutes les assises supérieures jusqu'à 4 ou 5° en contrebas du niveau du sol. Si l'on n'a que des chaînes et des encoignures en pierres avec des intervalles en moellons, il faut

monter le tout d'arasement, c'est-à-dire à la même hauteur en même temps, afin que tous les murs du bâtiment soient mieux reliés ensemble, et que le sol étant comprimé également, le tassement soit uniforme.

460. Lorsque les fondations sont terminées, on dérase bien de niveau le dessus de la dernière assise ; et sur le lit de dessus, si la fondation est entièrement en pierre, ou sur un enduit que l'on fait sur les parties en moellons, on trace toutes les faces horizontales des murs en élévation avec la retraite que l'on veut leur donner, et sur ces traces on pose la première assise de retraite, en commençant par les encoignures, en ayant soin d'étendre toujours sur chaque lit un bain de mortier de 2 à 3 lignes d'épaisseur, et battant chaque pierre avec la demoiselle, comme nous l'avons dit ; ces pierres d'encoignures étant bien fixées, on fait tendre de l'une à l'autre une ligne ou cordeau qui sert de guide au poseur pour aligner les paremens des pierres intermédiaires, ou aux limosins pour poser leurs moellons, en observant de se retraiter d'un pouce, pour l'épaisseur de l'enduit qui doit représenter le parement de la pierre.

461. Mais les pierres d'encoignure conservant un excès de pierre pour faire après coup le parement, ainsi que nous l'avons dit plus haut, il vaut mieux, au lieu de s'en rapporter à ces paremens pour tendre le cordeau, poser une forte règle à chaque extrémité des murs, de manière que le côté dressé de la règle se trouve, non pas dans le plan de la face du mur, mais dans un plan parallèle qui serait avancé en dehors, ce qu'on appelle un emprunt. Le cordeau fixé sur ces deux règles, et éloigné également de quelques pouces parallèle-

ment à sa face, rien ne pourra plus gêner, et il sera parfaitement droit.

462. S'il s'agissait de murs cylindriques, après avoir dérasé bien de niveau le lit de dessus de la dernière assise des fondations, on tracerait sur ce lit le plan des courbes avec la plus grande précision, et on ferait des règles cintrées sur chacune de ces courbes ou sur l'épure, pour tracer la pierre, en ayant soin que tous les joints tendent au centre.

463. Lorsque l'appareilleur a tracé son épure des murs en grand, il doit en faire une seconde parfaitement semblable en petit sur une feuille de papier qu'il porte constamment sur lui, et sur laquelle il cotte toutes les mesures prises sur l'épure en grand. On appelle cette épure *calepin*; ce calepin contient la figure de toutes les cerces; tous les panneaux de têtes et de projections horizontales y sont levés sur l'épure en grand; c'est alors qu'il prend sur cette dernière épure les dimensions de chaque pierre pour faire sa commande à la carrière, et il fait faire le débit des blocs; et en présentant ces panneaux pour tracer la pierre, il doit s'attacher particulièrement à éviter, autant que possible, les déchets. Lorsqu'une pierre est taillée, il l'indique sur son calepin par des lettres alphabétiques, des chiffres, ou d'autres marques qu'il trace de même sur la pierre pour la reconnaître; de plus, pour aider l'intelligence du poseur, il marque le lit de dessus par le signe \times, et celui de pose ou de dessous par \odot ou \otimes.

464. L'entrepreneur et son appareilleur, et même l'architecte de son côté, pour s'assurer de la bonne exécution des travaux qu'ils dirigent, doivent veiller à ce que les tailleurs de pierre dressent très exactement les lits et les coupes, et en général

toutes les faces portantes de la pierre, afin qu'il ne reste entre elles, lors de la pose, que le moins de vide possible ; car c'est de cette juxta-position que dépend toute la solidité de l'ouvrage. Mais pour les faces apparentes, comme il faut toujours que les ravalemens soient faits sur place, on doit se contenter de les ébaucher au marteau, en laissant 3 à 4 lignes en plus de la véritable surface qu'on veut avoir en définitive, s'il s'agit de pierre tendre, comme le Vergelé ou le Saint-Leu, et seulement 1 à 2 lignes lorsqu'il s'agit de pierre dure.

465. Pour que cet excès de pierre qu'on laisse sur les paremens ne puisse induire en erreur le tailleur de pierres ni le poseur, on les prévoit et on y a égard, en faisant les épures et en traçant chaque pierre, d'après ces épures, avec la même précision que si elle devait rester dans cet état.

466. Les assises des murs en pierre conservant, par la première taille, un excédant de matière sur ces surfaces, ainsi que nous venons de l'expliquer, il faut que le ravalement règle la surface véritable après que la pose est terminée, c'est donc une seconde taille que l'on aura à faire sur tout le ravalement ; on se rendra compte de ce que l'on aura à retoudre en plaçant des fils à plomb et des cordeaux dans le sens horizontal, du haut en bas et à chaque extrémité du mur sur la longueur, de manière que le plan vertical, fixé d'après ces repères, puisse atteindre aux endroits les plus creux de cette face ; il faut que ces lignes soient tendues à quelques pouces de la distance du mur, ce que l'on appelle *un emprunt*. Lorsque les repères sont fixés, on attache des broches aux extrémités et on tend les lignes à la distance de l'emprunt que l'on a choisi arbitrairement ; on taille alors un bout de latte ou un morceau de bois méplat, comme *Pl. 7*,

fig. 149, de manière que la distance A B soit celle comprise entre la ligne et le repère, en ajoutant l'épaisseur de la ligne; au moyen de ce régulateur, que les ouvriers appellent *échantillon*, on fait des repères de distance en distance sur le nu du mur, dans les deux directions verticales et horizontales; cela fait, on ôte les lignes, et on réunit tous ces repères par des tailles de tous les sens de l'une à l'autre, que l'on dresse bien à la règle. Tous ces points donnés et rejoints, on taille tous les intervalles de l'un à l'autre, en appliquant de temps en temps la règle sur le parement qui doit, pour être bien fait, ne laisser aucun intervalle entre elle et ces premiers points donnés.

467. Si on a à faire le ravalement de murs cylindriques ou coniques, il faut se servir de cerces levées sur le plan horizontal des faces, et tailler d'abord des rigoles cylindriques sur les arêtes des lits des assises, lesquelles arêtes cylindriques déterminent naturellement la profondeur des tailles que doit avoir le ravalement.

§. VI. DES MURS DE CLÔTURE.

468. Les murs de clôture étant moins importans que les autres, se construisent avec les matériaux qui se trouvent le plus communément dans le pays; les meilleurs sont ceux faits en moellons ou meulière, avec une hauteur de retraite en moellons piqués ou essemillés, hourdés en mortier de chaux et sable, et des chaînes en pierre de 18 à 24 pieds de milieu en milieu, comme *fig.* 140. Ces murs se couvrent ordinairement d'un cours de dalles taillées en bahu avec larmier, ainsi qu'on en voit le profil, *fig.* 141.

469. Ceux qu'on doit préférer ensuite sont to-

talement en moellons piqués; on en fait aussi en moellons bruts avec crépi en mortier de chaux et sable ou plâtre. Il est toujours bon de conserver dans ces murs quelques assises en moellon essemillé formant retraite; enfin on fait des murs de clôture ayant seulement des chaînes en moellons bruts hourdés en plâtre ou en mortier, d'environ 3 pieds de largeur réduits, et espacés de 15 pieds, de milieu en milieu, dont les intervalles sont remplis en mêmes moellons ou en pierrailles mêlées, hourdés seulement en terre; on recouvre ensuite le tout d'un crépi uniforme en plâtre ou en mortier de chaux et sable, souvent à la hauteur de 2 ou 3 p. du sol; on fait un enduit lissé en bon mortier de chaux et ciment; ces murs ont généralement 15 à 18° d'épaisseur par le bas, réduits à 12 ou 15° par le haut, et 8 p. de hauteur. On les couronne ou d'une bordure en pierre de champ, comme *fig.* 142, ou d'un chaperon en plâtre ou en mortier, comme *fig.* 143.

470. Lorsque les murs de clôture ont une terre élevée à soutenir, on peut les faire d'une forte épaisseur par le bas du côté des terres, et en talus à l'extérieur, comme on le voit *fig.* 144; et si l'on craint encore que cette terrasse repousse la construction, on élève, de distance en distance, des éperons ou contre-forts, comme A, même figure; dans ce cas, où le terrain est élevé plus d'un côté que de l'autre, on réserve, lors de la construction, des barbacanes A, *fig.* 140, de 3° de largeur environ, sur 1 à 2 p. de hauteur, selon qu'on le jugera convenable, afin de faciliter l'écoulement des eaux pluviales que les terres reçoivent et qui tendent à les gonfler et à augmenter les poussées, si elles ne trouvaient pas d'issue par ces barbacanes.

§. VII. MANIÈRE DE TOISER LES MURS ET AUTRES OUVRAGES.

471. On comptait autrefois les murs en superficie et on leur appliquait à chacun des prix différens, et sous le nom d'*usage*, on faisait des appréciations variables, parce qu'elles n'étaient pas basées sur la vérité; il en résultait souvent des procès, parce que les architectes et les vérificateurs avaient diverses opinions en raison des divers systèmes que suivaient les praticiens; par exemple, les uns voulaient que les murs fussent mesurés pleins quoiqu'ils fussent plus ou moins percés de baies, de portes et de croisées, que ces baies soient cintrées ou en plates-bandes, ou garnies de linteaux; les autres déduisaient, dans certains cas, une portion de ces vides; on comptait aussi comme *demi-face* tous les retours de murs, c'est-à-dire qu'on ajoutait à leur longueur la moitié de leur épaisseur; ainsi, un mur de 12 p. de long et 18° d'épaisseur qui était isolé, produisait, y compris les deux demi-faces de tête, 13 p. 6° de longueur; s'il s'agissait d'un pied droit ou pilier carré, par exemple, de 2 p. en tout sens, il comptait pour 4 p., toujours sur son épaisseur de 2 p.; ainsi, si ce pilier avait 10 p. de hauteur en pierre, on voit qu'il a 40 p. cubes, mais avec ses deux demi-faces, étant compté de 4 p. sur 2 p. d'épaisseur, et sur sa hauteur 10 p., il produit précisément 80 p. cubes, ou le double de sa valeur réelle; le propriétaire payait donc, par cet usage abusif, deux fois la valeur de ce pilier, les arêtes seulement ne lui étaient pas comptées.

472. Maintenant les murs sont comptés pour ce qu'ils sont en œuvre, c'est-à-dire que l'on prend leur longueur sur leur hauteur, tous vides déduits;

que l'on multiplie le produit par l'épaisseur, pour en former un cube, lequel est payé en raison de sa nature et sans rien ajouter ni retrancher de ce cube véritable; on compte ensuite à part tous les enduits, arêtes, feuillures, ou enfin toutes les tailles de paremens, de saillies ou de moulures, pour ce qu'elles sont.

473. Il faut distinguer dans le toisé d'un mur, les parties en pierre tendre de celles en pierre dure, et celles-ci du moellon brut essemillé ou piqué, de la brique, de la meulière ou des plâtras; il faut distinguer encore ce qui est coulé, hourdé, jointoyé, crépi ou enduit, soit en plâtre, soit en mortier de chaux et sable ou en ciment; lorsque ces murs sont construits partie en pierre partie d'autres matériaux, il faut défalquer toujours les unes des autres.

474. Si l'on mesure les murs à l'extérieur, il faut déduire une épaisseur à chaque retour; si on les mesure intérieurement, au contraire il faut y ajouter une épaisseur à chaque angle, si ces murs forment ensemble un angle droit; si l'angle, au contraire, est aigu ou obtus, on doit retrancher ou ajouter la différence du parement intérieur sur l'extérieur.

475. Si le mur est circulaire en plan, tel par exemple que celui d'un puits, on le mesure en dehors et en dedans, on additionne les deux longueurs dont on prend moitié, qui est la mesure proportionnelle, que l'on multiplie ensuite par la hauteur. Lorsqu'on comptait les murs pleins sans déduction des baies, des feuillures et embrasemens, les scellemens de gonds, gâches, pates de croisées, barreaux de fer, etc., n'étaient point comptés, à moins qu'ils ne soient placés plus tard

pour les baies de portes ou de croisées cintrées qui n'avaient point de seuils ni d'appuis, on comptait plein le vide du cintre depuis le dessous de l'imposte.

476. Les murs de clôture se mesuraient sur leur longueur et hauteur jusqu'au-dessous de la bordure ou du chaperon; si cette bordure ou chaperon avait deux égouts ou deux pentes, on ajoutait 2 p. à la hauteur; si elle n'avait qu'une seule pente on n'ajoutait qu'un pied. Cet usage s'est conservé.

477. Les marches en pierre se mesuraient sur leur longueur par le pourtour de leur giron et de leur épaisseur de face, ce qui donnait encore un cube supérieur à celui en œuvre.

478. On mesurait les colonnes comme des pilastres carrés, ayant un diamètre sur chaque face, c'est-à-dire que l'on prenait le diamètre d'une face auquel on ajoutait un second diamètre pour les deux demi-faces, et ces deux diamètres ensemble étaient considérés comme largeur; on prenait le diamètre pour épaisseur, et on multipliait par la hauteur totale, ce qui produisait précisément le double du cube de la pierre employée : la superficie de la taille était comptée comme deux paremens droits, on y ajoutait la moitié du produit pour le circulaire, on détaillait ensuite les moulures des bases et des chapiteaux selon leurs moulures et leur pourtour.

479. Maintenant on multiplie le diamètre par lui-même, et le produit sur la hauteur de la colonne donne le cube. Par exemple, ici (*Pl.* 3 et 4) les colonnes des porches ayant 13 p. 4° de hauteur sur 20° de diamètre, suivant l'ancien système, en

mesurant la base qui a 30° de socle et 10° de hauteur, on aurait dit 30° de face, plus deux demi-faces de chacune 15° fait 60° = 5 p. Ces 5 p. de face supposés sur 30° d'épaisseur, produisent 12 p. 6°, lesquels, multipliés par 10°, hauteur de cette base, produisent en cube. . . 10 p. 5°

Le fût de 20° de diamètre, plus deux demi-faces de 10°, produisent 40° = 3 p. 4°, lesquels, multipliés par 20° de diamètre, produisent 5 p. 6° 8 l., lesquels multipliés par 11 p. 8° hauteur de ce fût, entre base et chapiteau, produisent 64 p. 9° 9 l.

Le chapiteau même cube que la base, ci. 10 p 5° »

Total du cube de pierre, supposé selon les anciens usages. . 85 p. 7° 9 l.

480. Les tailles de paremens seraient comptées le double des superficies ; savoir : la base et le chapiteau, 10 p. pour les deux faces sur ensemble 20° de hauteur produisent 16 p. 8° superficiels, plus, moitié en sus pour le circulaire, ci. 0 ½ 7 0

Le fût, 6 p. 8° pour les deux faces sur 11 p. 8° de hauteur, produit 77 p. 9° 4 l., plus moitié en sus pour le circulaire, ci. 3 0 8 8

Total, selon l'ancien usage, de la taille des paremens de cette colonne. 3 t. ½ 15 p. 8°

Viennent ensuite les moulures,

pour le toisé desquelles il n'est rien changé.

481. Maintenant on compte simplement le carré dans lequel les tambours de la colonne ont été pris ; ainsi, pour la base de la colonne ci-dessus, on multiplierait son carré 30° par lui-même, ce qui produit 6 p. 3°, lesquels, multipliés par la hauteur 10°, produisent. 5 p. 2° 6 l.

Le fût 20° sur 20° produit 2 p. 9° 4 l., qui, sur 11 p. 8° de hauteur, produit en cube. 32 p. 5°

Le chapiteau même cube que la base, ci. 5 p. 2° 6 l.

Total du cube véritable. 42 p. 10° 0 l.

482. Pour la taille des paremens des quatre faces de la base et du chapiteau, ensemble 10 p. de pourtour sur 1 p. 8° de hauteur, produit. 0 0 16 p. 8°

La plus value des quatre arêtes, ensemble 6 p. 8°, sur 3° courans de taille, produit. 0 0 1 8

Le fût, de 20° de diamètre, multiplié par 3 fois et $\frac{1}{7}$ 5 p. 3° de pourtour sur 11 p. 8° de hauteur, produit 62 p. superficiels, auxquels on ajoute moitié en sus pour le circulaire et épannelage, produit. 2 $\frac{1}{2}$ 3 0

Total des tailles. 3 t. 0 3 p. 4°

On voit par ce seul exemple combien était abusif ce que l'on appelait autrefois *usage*.

ARTICLE VI.

Des plates-bandes et voûtes en pierre.

483. L'art de la coupe de pierre est une des parties les plus essentielles de l'architecture-pratique, en ce qu'il contribue le plus à la solidité et à la décoration des édifices, lorsque l'on suit dans les appareils les lois de la stabilité, les bornes que prescrit l'économie bien entendue et les règles sévères du bon goût.

484. Nos lecteurs comprendront facilement que, dans un ouvrage de la nature d'un Manuel, nous ne pouvons, pour ainsi dire, qu'effleurer notre sujet, et indiquer les principes généraux : il eût été impossible, en effet, d'approfondir toutes les connaissances et toutes les combinaisons dont se compose la science si difficile de l'architecture-pratique. Ce *Manuel d'Architecture* n'est donc, à proprement parler, que celui de la maçonnerie, puisque la collection encyclopédique des sciences et des arts contient des traités spéciaux pour chaque nature des travaux qui se rattachent à l'art de bâtir, sous les titres de *Manuels de Géométrie*, de *Coupe de pierres*, de *Charpente*, de *Menuiserie*, de *Serrurerie*, *des Poids et Mesures*, etc., etc., qui formeront comme le complément et le développement obligé de celui-ci.

§. I. DES PLATES-BANDES.

485. Lorsque la partie supérieure d'une baie de porte ou d'une croisée est cintrée, comme ici les ailes du château (*Pl.* 4, *fig.* 39), on la nomme *arcade* ; lorsqu'elle est, au contraire, plane et horizontale, comme au rez-de-chaussée de la façade

principale, même planche; on la nomme *plate-bande*.

486. Les baies sont presque toujours trop larges pour que les plates-bandes soient d'un seul morceau, et la pierre que l'on y emploierait dans ce cas pourrait se rompre sous le poids des constructions supérieures, c'est pourquoi on a imaginé de les composer de plusieurs morceaux, que l'on dispose de manière à ce qu'ils se servent mutuellement de soutien : cet arrangement consiste en ce que tous les morceaux d'une plate-bande, en quelque nombre qu'ils soient, forment ensemble un trapèze, comme ABCD (*Pl.* 8, *fig.* 175), dont la base supérieure AC soit plus grande que la base inférieure BD, qui est toujours égale à la largeur de la baie, et que tous les joints, tendant à un centre commun E, fassent de ces morceaux autant de coins qui agissent l'un sur l'autre par leur coupe et par leur propre poids ; car on sent que, si ces joints ou coupes étaient verticales au lieu d'être inclinées, ou bien encore inclinées dans le sens contraire, chacun de ces morceaux, en glissant les uns sur les autres, tendrait à tomber.

487. On appelle *claveau* chaque morceau FGHI de la plate-bande à droite et à gauche de la clef L, et *sommier* les morceaux MN qui portent sur les pieds droits.

488. On nomme *extrados* la face horizontale AC d'une plate-bande, et *intrados* celle du dessous BD.

489. Le nombre des claveaux doit être proportionné à la largeur des baies; mais, quelle que soit cette largeur, ce nombre de claveaux, ainsi que dans une voûte le nombre des voussoirs, doit

toujours être impair, afin d'avoir toujours dans le milieu une clef L: cette disposition est absolument indispensable, parce que si ce nombre de claveaux était pair, il y aurait un joint vertical O, P (*fig.* 175), ce qui ferait un très mauvais effet, et ôterait beaucoup à la solidité. Lorsqu'une plate-bande est mal construite, ou que, trop chargée, elle fait fléchir les pieds droits qui la supportent, les deux coupes vers la clef s'ouvrent par en bas, tandis qu'au contraire celles vers les sommiers et les autres coupes intermédiaires, à droite et à gauche de la clef, restent serrées l'une contre l'autre, tel qu'on le voit à la *fig.* 176.

490. Nous donnons ici plusieurs sortes de plates-bandes; savoir : celles *fig.* 177, 178, 179, 182 et 183, qui conviennent aux portes et croisées de petites et de moyennes dimensions. La *fig.* 178 est celle employée au rez-de-chaussée du château (*Pl.* 4), laquelle est très solide. Dans la *fig.* 179, on voit que le lit de pose des sommiers E F est plus bas que l'intrados, et que les premiers claveaux A B C D ayant des crossettes, ainsi que ceux G H près de la clef, il est impossible que ces claveaux puissent glisser, et on remarquera que plus le tas de charge I B et K D sera grand, plus le claveau sera engagé sous la charge des parties supérieures du mur, et par conséquent plus il sera solide : néanmoins, il ne faut pas lui donner trop d'étendue, parce qu'alors ce claveau pourrait se rompre sous la charge, comme on le voit à F L.

491. Il faut donc, pour garder un juste milieu, que le tas de charge I B ou K D égale au plus la hauteur de l'assise du mur, avec laquelle ces claveaux s'accorderont, et au moins à la moitié de cette même hauteur.

492. Lorsqu'on met deux ou trois claveaux en tas de charge à droite et à gauche des sommiers, on obtient toujours plus de solidité, surtout si le joint vertical A K (*fig.* 177) tombe en plein sur le jambage, ou au moins comme I G aplomb de l'arête D dudit jambage.

493. Quelle que soit la forme d'appareil que l'on adopte pour une plate-bande, les coupes de la clef doivent toujours rester informes, parce que dans la pratique on commence par poser les sommiers, ensuite et successivement les claveaux à droite et à gauche, et enfin la clef qui est toujours posée la dernière : or, le vide qui reste pour cette clef n'est jamais très exactement celui indiqué par l'épure ; c'est pourquoi l'on est obligé d'attendre que tous les claveaux soient posés pour prendre sur place bien juste la mesure de cette clef, qui doit entrer à sa place, en serrant tout le reste de la plate-bande, afin que, par sa seule pression, elle maintienne solidement les autres claveaux à leur place.

494. La *fig.* 179 représente un appareil de plates-bandes à crossettes : l'effet de ces crossettes est à peu près semblable aux claveaux en tas de charge ; elles sont quelquefois apparentes sur la face de la plate-bande, comme l'indique cette figure ; mais on peut aussi ne les pratiquer que dans l'intérieur, en démaigrissant un claveau, ce que l'on appelle *femelle*, et en faisant une sorte de tenon dans celui d'à côté pour y être encastré, ce que l'on nomme *le mâle* ; mais ces mâles et femelles demandent trop de suggestions : il est bien plus simple et plus solide de faire les coupes uniformes, et de les empêcher de glisser les unes sur les autres au moyen de goujons en fer *a* (*fig.* 175), lesquels sont scellés dans les joints de coupe.

495. Il est encore préférable d'employer pour le même objet des crampons en Z, comme b à la même figure. Ces Z seront aussi en fer ou en bronze, et scellés en mortier gras ou en plomb, après les avoir enduits d'une forte couche d'huile bouillante, de bitume ou d'un vernis gras quelconque ; il est à remarquer que ces scellemens ne doivent jamais être faits ni en plâtre ni en soufre, parce que ces matières attaquent et oxident le fer très promptement.

496. Si l'on ne veut pas mettre de goujons ni de crampons dans les joints de coupe, on peut les remplacer par un tirant en fer Q R (*fig.* 175), qui sera entaillé dans le milieu de la largeur de l'intrados, lequel sera fixé à ses extrémités par deux ancres verticaux S T et U V, qui passeront par les œils Q R, et qui seront placés dans l'intérieur des jambages ; ces ancres doivent avoir au moins pour longueur trois hauteurs d'assises, afin de pouvoir embrasser au moins une assise et demie de pied droit, et la moitié du cours d'assise au-dessus des claveaux. Cette armature empêche nécessairement les points B et D de s'écarter ; en conséquence, les coupes ne peuvent s'ouvrir par le haut vers les sommiers et par le bas vers la clef, ainsi qu'on le voit dans la *fig.* 176. Cette armature n'exclut pas néanmoins l'usage des crampons dont il vient d'être parlé, si le cas l'exigeait.

497. On pose quelquefois un tirant sur l'extrados A C; mais alors il n'agit plus avec autant de force, à moins qu'alors on y suspende les claveaux au moyen de T enfilés à ce tirant par des œils, qui sont percés à leur partie supérieure, ainsi qu'on le voit *fig.* 180. On peut ajouter encore à la solidité de cette armature, en assemblant à tâtons sur ce tirant un arc B A C, auquel les T A seraient

accrochés ; enfin, dans les circonstances majeures, on peut encore obtenir un surcroît de solidité en mettant deux tirans, comme *fig.* 181. L'un X I A B sur l'extrados, l'autre C D incrusté dans l'intrados, lesquels sont fixés aux mêmes ancres E F et G H. Ces deux tirans peuvent être réunis par des montans en fer noyés dans les coupes, et assemblés à tâtons sur le tirant de l'extrados; on peut aussi y ajouter un arc comme ci-dessus, sur lequel seraient accrochés ces montans.

498. Nous donnons ici (*fig.* 184) la coupe du porche de l'église Sainte-Geneviève de Paris, pour faire comprendre jusqu'où peut aller la combinaison de ces armatures dans un édifice d'une grande dimension.

499. Pour tracer les claveaux d'une plate-bande, on commence par tracer sur un mur ou toute autre partie lisse, comme un enduit, par exemple, une épure, grande comme nature, de la totalité de cette plate-bande; ensuite on lève un panneau de tête pour chaque claveau de chacune des moitiés de cette plate-bande, pour un des sommiers et pour la clef, et pour les tailler on choisit des pierres sur lesquelles puissent être appliquées le panneau du claveau que l'on veut faire, et dont la longueur égale l'épaisseur de la plate-bande. On commence d'abord par tailler le lit de pose D R (*fig.* 175) (Ici c'est un sommier ; mais si c'est dans un claveau, cette partie de dessous, comme ici P X ou X D, se nomme *la douelle*); on fait ensuite et parallèlement l'autre tête, en observant entre ces deux têtes une distance égale à l'épaisseur du mur; cela fait, on applique le panneau, et l'on trace le joint de coupe D C, le lit de dessus C Y, et le joint vertical R Y au-dessus du pied droit; l'on taille le

tout selon le tracé, et le sommier est terminé. Il en est ainsi de tous les morceaux qui composent une plate-bande : on conçoit que, pour l'autre côté, il faut retourner les panneaux. Quant à la clef, il ne faut que préparer en gras les joints de coupe, parce que, lors de la pose, il faut quelquefois la démaigrir un peu, ainsi que nous l'avons dit plus haut (493).

§. II. DES VOUTES ET ARCADES EN GÉNÉRAL.

500. La meilleure manière de construire les voûtes est, sans contredit, de n'employer que de la pierre, ainsi que pour les murs; mais cette matière est presque partout très dispendieuse, à cause des tailles et de la pose. Dans ce cas, on fait seulement les pieds-droits et les fermetures de têtes en pierre, et le surplus en moellons piqués et taillés en voussoirs, ce que l'on appelle *moellons pendans* : le tout doit être hourdé de chaux et sable et les reins remplis presque jusqu'à la hauteur de l'extrados en maçonnerie de moellons et de garnis, hourdés aussi à bains de même mortier ; nous ne saurions trop répéter que le mortier résiste mieux dans les lieux humides que le plâtre : cette matière, qui a une grande adhérence avec le moellon et la meulière, n'offrant pas l'inconvénient de pousser au vide et prenant une grande consistance, il en résulte que la construction présente, avec le temps, une seule masse extrêmement solide.

501. On ait aussi des arcs en pierres de taille, de distance en distance, et les intervalles en moellons bruts, ou seulement essemillés, que l'on recouvre d'un crépi ou d'un enduit en plâtre ou en mortier de chaux et sable; toutes ces voûtes doivent avoir environ 15° à la clef, et devenir graduellement plus épaisses jusqu'à leur naissance,

de manière qu'elles aient à ces deux points environ 18 à 20°.

502. Lorsqu'il y a quelques motifs de faire les voûtes plus minces, soit à cause du niveau d'eau qui ne permet pas de faire les caves très profondes, soit à cause de tel autre obstacle qui peut se présenter, on les fait alors en briques, plus ou moins surbaissées, auxquelles on peut ne donner que 4° à la clef, c'est-à-dire la largeur d'une brique; mais alors ces voûtes ne peuvent être que de petites dimensions, ou bien elles doivent être maintenues de distance en distance par des arcs en pierre, ou par des arêtes ou angles rentrans de même matière, quand elles forment voûtes d'arête ou arcs de cloître; ces voûtes se construisent aussi en briques ou pots creux (*Pl.* 7, *fig.* 161).

§. III. DES VOUTES ET ARCADES EN BERCEAU PLEIN CINTRE, ET AUTRES.

503. Les *voûtes en berceau* sont celles dont la face apparente est une surface demi-cylindrique, ou une courbe quelconque; lorsque cette courbe est une demi-circonférence de cercle, comme *Pl.* 9, *fig.* 185, on l'appelle en *plein cintre*; lorsqu'elle est formée d'une demi-ellipse, comme *fig.* 186, on l'appelle *anse de panier*; si c'était un arc de cercle moindre que la demi-circonférence, comme *fig.* 187, on la nomme *arc surbaissé*; si, au contraire, ce cintre est une demi-ellipse ou anse de panier, mais dont le petit axe est horizontal et le grand axe vertical, comme *fig.* 188, on le nomme *arc surhaussé*.

504. La *fig.* 189 est un arc en *ogive* : ce cintre est formé par deux arcs de cercle dont les centres sont respectivement aux points de la naissance de

ces arcs ; ainsi, le centre de l'arc A C est en B, et celui de l'arc B C est en A.

505. La *fig.* 190 est un arc *rampant*. Il faut avoir soin, dans ces arcs, ainsi que dans tous ceux qui se forment de plusieurs autres, de faire tendre les joints de coupe à celui d'où est tracé la partie d'arc sur lequel se trouve la division.

506. Quant aux épures de ces voûtes, elles ne présentent aucune difficulté ; il s'agit seulement de tracer la courbe principale qui constitue la voûte, de la diviser ensuite en autant de parties égales que l'on veut avoir de voussoirs, de mener les joints de coupe par les points de centre, ainsi qu'il vient d'être dit ; sur cette épure on taille des panneaux de tête en volige, comme pour les plates-bandes, et on taille les voussoirs de la même manière.

507. On trace et on taille les voussoirs d'une voûte, soit *par équarrissement*, et cette méthode est la plus généralement suivie et la plus sûre, quoiqu'elle exige plus de pierres que la seconde, lorsque l'appareilleur ne sait pas la modifier avec intelligence ; soit par *panneaux*, méthode moins exacte, quoiqu'elle nécessite un plus grand attirail préparatoire. Nous ne traiterons pas ici de ces deux méthodes qui nous entraîneraient trop loin : ce serait faire le premier chapitre d'un cours de coupes de pierres, et tout le monde sait que cette science exige un traité spécial ; c'est pourquoi nous renvoyons nos lecteurs, pour cet objet, à notre *Manuel de la coupe des pierres* qui fait partie de la collection encyclopédique.

508. La surface cylindrique intérieure d'une voûte, quelle que soit d'ailleurs sa courbe, se nomme

intrados, et la surface extérieure *extrados*. Quand même cette surface ne serait pas parallèle à la première; quand l'extrados est parallèle à l'intrados, comme A B C D, *fig.* 185, on l'appelle *berceau extradossé*. C'est ainsi qu'on les fait toujours pour les caves, lorsque les murs sont remplis en moellons et moellonnailles; mais dans les constructions en élévation, cette distribution serait la moins solide de toutes et serait défectueuse en ce qu'elle s'arrangerait mal avec les assises des murs avec lesquels les claveaux ne se lieraient pas, et qui laisserait à ces assises des angles trop aigus; ainsi qu'on le voit en H, la disposition de l'autre moitié de cette *fig.* C E F G est beaucoup plus convenable et plus solide, en ce que les claveaux sont en tas de charge d'arase avec les assises, et que leurs joints verticaux ne laissent pas de parties faibles dans les assises.

509. Les morceaux de pierre qui forment une voûte, de quelque courbe que ce soit, se nomment *voussoirs*; les faces portantes de ces voussoirs se nomment *coupes*; leur face, qui fait partie de l'intrados, se nomme *douelle*; celle qui lui est opposée, et qui fait partie de l'extrados, prend le nom d'*extrados de voussoir*; enfin, les deux autres faces se nomment *joints*, si la voûte est composée de plusieurs morceaux sur la longueur, et *têtes* si elles font parement.

510. Ainsi que dans les plates-bandes, il faut que le cintre d'une voûte soit toujours divisé en un nombre impair de voussoirs, afin qu'il s'en trouve toujours un au sommet de la voûte, que l'on nomme la *clef*; cette disposition est indispensable tant pour la solidité que pour la régularité de l'appareil. Il est aussi essentiel de faire observer que toutes les douelles des voussoirs qui composent

une voûte, doivent être d'une égale largeur; il faut donc, pour tracer l'épure, diviser l'arc intérieur E C D, comme ici *fig.* 185, en autant de parties égales qu'on voudra avoir de voussoirs, et toujours en nombre impair, à cause de la clef; ensuite on menera des lignes droites de toutes ces divisions au point du centre I, puisque cet arc est plein cintre; ces lignes de coupes seront arrêtées par leur rencontre avec les lits des assises horizontales.

511. Si l'arc est une anse de panier, comme *fig.* 186, ces joints de coupes sont tracés, en passant par le centre de la partie de l'arc sur laquelle se trouve les divisions, ainsi qu'on le voit par la disposition de ladite *fig.* 186.

§. IV. DES VOUTES D'ARÊTES ET EN ARC DE CLOÎTRE.

512. Les voûtes en arc de cloître sont toujours très solides, parce qu'elles n'ont pas de poussées; bien disposées, elles produisent un très bon effet. On peut en faire usage dans des salles, des galeries, des grands corridors, des vestibules, etc. A l'extérieur on peut les établir sur des architraves appareillées en plates-bandes et soutenues par des colonnes, des pilastres ou des pieds-droits.

513. Ces voûtes se composent de l'intersection de deux surfaces cylindriques placées d'équerre à la même hauteur; la forme des projections qu'elles produisent dépend de celles des surfaces qui s'interceptent, et de la position respective de ces surfaces, l'une par rapport à l'autre; ainsi, quand la forme et la position de deux surfaces cylindriques sont fixées, la nature de leur intersection est nécessairement connue.

514. Les voûtes en arc de cloître peuvent s'exécuter sur tous les plans et à toutes les courbures. Si les diamètres des berceaux qui la composent sont égaux, comme ici *Pl.* 9, *fig.* 191, les cintres principaux, ainsi que les intersections le seront aussi; si, au contraire, ils sont inégaux ou sur un plan irrégulier, comme les *fig.* 192 et 193, les cintres sont inégaux en raison de leur diamètre, et un seul de ces cintres étant donné, les autres dépendent du premier, parce que la projection horizontale de l'intersection de ces berceaux doit être toujours sur les diagonales du rectangle sur lequel la voûte est établie.

515. Ainsi que dans les voûtes plates, le carré, le parallélogramme, le trapèze et les polygones sur lesquels pose une voûte d'arête ou en arc de cloître, et les projections horizontales des douelles de cette voûte doivent former des polygones semblables, situés les uns dans les autres, ayant leurs côtés parallèles, ainsi qu'on le voit dans les plans de la *Pl.* 9.

516. Ces voûtes sont ordinairement séparées entre elles par des arcs doubleaux A (*fig.* 191), lesquels arcs doubleaux ne sont autre chose que des arcades en berceaux, ayant la même courbe que les voûtes d'arêtes qu'ils séparent, et qui forment une espèce de bandeau en saillie sur la surface de la voûte principale; les claveaux de cet arc doubleau doivent toujours être en liaison avec ceux des voûtes principales.

517. Ce que nous venons de dire pour les voûtes en arc de cloître peut s'appliquer également aux voûtes d'arêtes, avec lesquelles elles ont beaucoup d'analogie, quoiqu'elles ne se ressemblent point, puisqu'elles sont le contraire des au-

tres, ainsi qu'on peut le voir par la répétition des mêmes figures, qui font voir dans les *fig.* 194, 195 et 196 des voûtes d'arêtes sur les mêmes plans que les premières : on comprendra facilement cette différence par l'inspection des joints de celles-ci.

§. V. DES VOUTES SPHÉRIQUES.

518. On appelle voûte sphérique celle dont l'intrados a la figure d'une demi-surface concave sphérique, et dont le plan est un cercle ovale (Voyez *la coupe*, *fig.* 197, et *le plan*, *fig.* 198); on l'appelle *sphéroïde* si le plan est un ovale. Ces voûtes peuvent être entières comme les dômes, ou en demi-voûtes, comme, par exemple, des niches. Si elles sont extradossées, on choisit pour la forme d'extrados une surface sphérique ou sphéroïde, qui peut n'être pas équidistante de l'intrados, mais qui doit avoir avec lui le même centre de rotation, comme A (*fig.* 197), où l'on voit que cette différence produit des claveaux d'une moindre épaisseur vers la clef, appareil qui rend ces sortes de constructions plus légères; l'autre côté B de cette figure est extradossée également partout. La *fig.* 198 est le plan de cette voûte.

519. Quelquefois on dispose les assises de ces sortes de voûtes, de manière qu'elles se trouvent comprises entre des plans qui forment des triangles, des quadrilatères, ou même des polygones plus ou moins réguliers. Cette manière vicieuse d'appareiller ces voûtes est contraire à la solidité, en ce qu'il en résulte des voussoirs en enfourchement, qui n'offrent presque pas de consistance, parce qu'ils sont trop amincis par le bas; de plus, la main-d'œuvre est beaucoup plus considérable que pour les voussoirs ordinaires disposés

horizontalement, et ils occasionnent un déchet de pierre qui les rend très dispendieux.

§. VI. DES VOUTES ANNULAIRES.

520. Les voûtes annulaires sont celles que l'on établit sur deux murs cylindriques droits à bases concentriques. Ces sortes de voûtes peuvent être, ainsi que les autres, de toutes les courbes possibles, extradossées ou non. Les joints de coupe doivent être tracés du même centre que les murs, et les joints de tête tendent à ce même centre, le tout ainsi qu'on le voit à la *fig.* 199.

§. VII. DES PENDENTIFS.

521. Les pendentifs ne sont autre chose que ce qui reste d'une voûte sphérique ou sphéroïde, laquelle voûte est tronquée par des plans verticaux, tels que de grandes arcades. Un pendentif ne peut être régulier que lorsque le plan horizontal qui sert de base à la voûte est régulier lui-même, comme un cercle ou un polygone; car alors les intersections des faces des murs avec l'intrados du pendentif, sont des courbes égales entre elles. (*Voy.* le pendentif A, *fig.* 200, avec son plan, *fig.* 201.)

522. Les pendentifs, quels qu'ils soient, doivent toujours être appareillés par assises horizontales; toute autre manière est vicieuse et de mauvais goût.

§. VIII. DES VOUTES CONIQUES.

523. On appelle *voûtes coniques* toutes celles dont l'intrados est une surface conique quelconque: cette courbe peut être fermée ou, comme

fig. 202, ouverte, comme pour des soupiraux ou des portes, comme *fig.* 203 et 204.

524. Les voûtes coniques ne peuvent être pratiquées qu'au travers des murs : on les appelle alors *portes* ou *arcades coniques*, ou dans l'encoignure formée par la rencontre de deux murs droits ; alors elles s'appellent *trompes*.

525. L'appareil de ces espèces de voûtes est absolument le même que pour les portes en berceaux ; on les exécute très rarement dans les constructions ordinaires : l'architecture militaire seulement, dans laquelle l'élégance des formes n'est comptée pour rien, les applique assez souvent dans les fortifications.

§. IX. DES DESCENTES EN BERCEAU.

526. Dans les voûtes droites, les angles qui forment les douilles des voussoirs avec leurs têtes sont toujours droits ; mais dans les voûtes rampantes pour descentes d'escaliers ou autres, ainsi qu'on le voit *fig.* 205, les surfaces des voussoirs étant inclinés à l'horizon, forment avec les faces des murs, des angles d'autant plus aigus que le rampant du berceau est plus rapide ; les lits des assises du n.º A doivent toujours être horizontaux, mais les surfaces de pose des voussoirs des berceaux de descente étant inclinés, ne peuvent pas s'accorder aussi-bien avec les lits des assises des murs, comme dans les voûtes droites, ce qui est une défectuosité que le bon goût réprouve, comme on le voit en A, *même fig.* 205. Il faut donc que les sommiers soient disposés de manière à faire également partie du mur et de la voûte rampante, en les disposant ainsi qu'on le voit en B dans la *même figure*.

§. X. DES VOUTES PLATES.

527. Les voûtes plates sont assez solides lorsqu'on apporte beaucoup de soin dans leur exécution ; mais on ne doit pas abuser de leur usage, et il ne faut les employer que dans de petits espaces, tels qu'une galerie, ainsi que dans les ailes du château, *Pl.* 3, ou dans de petites salles ; ou, si l'on en fait usage dans des salles ou des vestibules de grande dimension, il faut alors les soutenir par un certain nombre de colonnes ou de pilastres disposés en quinconce pour en supporter la charge, qui autrement deviendrait énorme, et qui, poussant les premières assises des claveaux vers les points d'appui, finirait par les déverser, ce qui occasionnerait la chute de la voûte.

528. Ces sortes de voûtes dont l'intrados est une surface plane et horizontale, tiennent lieu de plancher au-dessus de péristiles ouverts de galeries en terrasses, comme ici, par exemple, celles en aile des *Planches* 3 et 4 doivent être construites de manière que les assises des claveaux dont elles sont composées soient, autant que possible, parallèles aux faces des murs ou points d'appui qui les supportent ; ainsi, dans cette galerie dont le plan est *Pl.* 3, les points d'appui sont deux arcades et deux plates-bandes, qui forment ensemble un carré presque parfait ; les projections horizontales des arêtes des douilles des sept voûtes plates qui composent une de ces galeries, formeront des carrés semblables les uns dans les autres, dont les côtés seront parallèles à ceux formés par les arêtes des plates-bandes et par les faces intérieures des têtes de ces plates-bandes. Cette disposition est rendue sensible par la *fig.* 206.

525. Si l'espace était cylindrique, comme *fig.* 207, qui est le plan d'une tourelle, il faudrait que les projections horizontales des arêtes des douilles soient aussi circulaires, ainsi qu'on le voit au plan. Si cette voûte était renfermée dans un espace octogone ou dans un autre polygone quelconque, il faudrait suivre le même principe, comme on le voit *fig.* 208. Il résulte de ces dispositions que le contour des assises va toujours en diminuant de l'une à l'autre, de telle manière qu'elles finissent par un seul morceau de pierre *a*, qui est la clef de la voûte et qui la termine.

530. Les joints de coupe de ces sortes de voûtes tendent toujours à un centre, ainsi qu'on les voit dans les coupes, *fig.* 206 et 207; autrement, et si ces joints étaient verticaux, ils tendraient à glisser. Ces joints peuvent se faire aussi à crossettes, ainsi qu'on le voit à la moitié de la *fig.* 206.

531. Nous ferons observer que ces sortes de voûtes n'ont presque pas de poussée, et notamment si le point de centre des joints des coupes est élevé de manière à ce qu'ils soient inclinés convenablement.

532. La *fig.* 209 indique le plan d'une de ces voûtes plates à la rencontre de deux galeries droites, dans le cas où on ne voudrait pas faire de plates bandes au droit des angles des murs.

533. Pour plus de solidité et dans les salles cylindriques, on remplace quelquefois ces voûtes plates par une voûte conique très méplate, ainsi que la coupe (*fig.* 207.) Ces voûtes sont plus légères si elles sont extradossées horizontalement, parce qu'alors la moindre épaisseur se trouve au sommet.

554. La *fig.* 202 est une flèche conique ; on remarquera que pour cette espèce de voûte, il faut que les joints de pose AB soient perpendiculaires à la ligne d'inclinaison CD. L'inspection de cette *fig.* 202, suffira pour faire comprendre que ces joints ainsi disposés, donnent à ces sortes de constructions toute la solidité dont elles sont susceptibles.

535. Il est encore d'autres espèces de voûtes et de trompes, dont nous ne parlerons pas, 1°. parce qu'il est impossible de présenter dans un ouvrage de la nature de celui-ci, une théorie qui embrasse tous les genres de voussures, qui peuvent se varier à l'infini, en raison des positions et des circonstances particulières ; 2°. parce qu'un très petit nombre de ces voûtes est maintenant en usage dans les bâtimens particuliers ; on aura d'ailleurs recours à notre *Manuel de Coupe de Pierre*, si l'on veut approfondir cette science, qui comprend non seulement le tracé et la taille des différentes espèces de voûtes considérées chacune en particulier, mais de toutes celles qui, se pénétrant réciproquement les unes les autres, offrent une multitude de combinaisons dont les résultats sont en harmonie avec les règles de la bonne construction.

§. XI. DE LA POSE DES VOUTES EN PIERRE.

536. Il est essentiel d'apporter la plus minutieuse attention à la taille des coupes des voussoirs, parce qu'il faut qu'ils puissent être posés immédiatement les uns sur les autres, afin d'éviter toute espèce de tassement dans les voûtes, parce que ces tassemens pourraient occasionner leur chute ou l'écrasement de ceux des voussoirs qui ne porteraient pas parfaitement sur leur coupe, ou au moins, lors du décintrement, le dérangement de

quelques uns de ces voussoirs pourrait changer la forme de l'intrados, quoique cependant on prévoie ces tassemens, et que l'on en tienne compte en taillant et en posant les voussoirs.

537. Pour remplir les vides que l'imperfection des coupes peut laisser entre elles, on introduit du mortier ou du plâtre clair par le moyen de petites rigoles que l'on creuse dans ces coupes, en ayant la précaution de ne pas les prolonger jusqu'aux faces apparentes.

538. Lorsque les jambages sont montés jusqu'au niveau des naissances, et qu'on a dérasé les lits de dessus à ce niveau, on établit de chaque côté la première assise A (*fig.* 210), en ayant soin de faire raccorder l'arête inférieure de la douelle avec l'arête supérieure des tableaux, et de raccorder les têtes avec les faces du mur au travers duquel la voûte est pratiquée. On établit ensuite, de distance en distance, les cintres en charpente B, destinés à recevoir et à soutenir les voussoirs jusqu'à ce que la pose soit terminée et que les clefs C soient en place ; sur ces cintres on pose des plats-bords, chevrons ou solives D, que l'on appelle *couchis*, de l'un à l'autre cintre dans le sens de la voûte. Ces couchis doivent former ensemble la même courbe que les douelles des voussoirs qu'ils doivent soutenir, et doivent porter eux-mêmes sur des calles, afin de faciliter le décintrement, lorsque la voûte est terminée.

539. Les cintres ou charpente sont composés de plus ou moins de pièces de bois, en raison de l'étendue de la voûte ; mais, quelle que soit cette étendue, leurs assemblages doivent être tels que la charge successive des voussoirs ne puisse jamais les faire fléchir, parce qu'alors cet effet, en faisant

changer leur forme et leur courbure, déplacerait les voussoirs et changerait aussi, par conséquent, la forme de la voûte.

540. Pour adapter ces cintres en charpente, on commence par fixer solidement une règle bien dressée D E disposée horizontalement, ainsi qu'on le voit aux *fig.* 210 et 211. On trace sur cette règle les saillies des douelles prises dans l'épure, avec les numéros 1, 2, 3, 4 jusqu'à 6, qui sont les aplombs des joints des douze voussoirs et de la clef; et sur une autre règle, placée perpendiculairement, on porte, à partir de la naissance A, toutes les ordonnées du cintre du berceau, que l'on marque sur cette règle des mêmes chiffres 1, 2, 3, 4, 5, 6. On détermine ensuite, par un instrument appelé *inclinateur* (*fig.* 212), l'inclinaison de la coupe du lit de dessus de chaque assise. Les deux règles dont nous venons de parler fixant la hauteur et la saillie de l'arête supérieure de chaque assise, on opérera sans tâtonnemens. Voici comment M. Douliot, savant professeur, dans son *Traité spécial de coupe de pierre*, s'exprime sur cet inclinateur et sur la manière de l'employer; nous ferons observer, toutefois, que cet instrument n'est véritablement utile que lorsqu'il s'agit de voûtes d'un très grand diamètre, comme celles des églises, salles publiques, arches de pont, etc.

541. « Cet inclinateur, dont j'ai vu faire usage pour la pose des ponts en pierre de taille, doit être fait avec beaucoup de soin, de la manière suivante: on fera faire, par un menuisier, un châssis *a b c d* (*fig.* 212) parfaitement carré, d'un bois bien sec et avec des ais de 2 cent. $\frac{1}{2}$ (1°) d'épaisseur, au moins, sur 5 cent. (2°) de largeur, et assemblé solidement aux angles. Sur les deux côtés contigus *d a d c* de ce châssis, on assemblera un morceau de

bois de même largeur et épaisseur que le châssis, corroyé en quart de cercle, comme les lettres *i k l m* l'indiquent. Sur les milieux des côtés *d a* et *d c* on menera les droites *i o k o*, qui se rencontreront sur la diagonale menée par les points *d* et *b* au point *o*, où l'on percera un petit trou rond, dans lequel on fera passer le bout d'un fil à plomb, qu'on nouera par derrière pour l'empêcher de sortir.

542. « Alors on transportera le côté *a b* de l'instrument successivement sur chaque coupe du cintre principal du berceau (dans l'épure); et par le point *o* de suspension du fil à plomb, on abaissera une perpendiculaire à la ligne de terre, qu'on tracera sur le quart de cercle de l'inclinateur, chaque fois que l'on passera d'une coupe à l'autre; ce qui donnera, sur l'inclinateur, les droites marquées par les numéros 1, 2, 3, 4, 5, 6 et 7, et l'instrument sera terminé. Quand on voudra vérifier si la coupe de la pierre assise a l'inclinaison qui lui convient, on posera le côté *a b* de l'indicateur sur le plan de cette coupe, dans une direction perpendiculaire à l'arête de douelle, et si le fil à plomb bat sur la droite marquée par le numéro 1 du quart de cercle de l'indicateur, la coupe aura l'inclinaison qu'elle doit avoir. Pour la coupe de la seconde assise, le fil à plomb devra tomber sur la droite marquée par le numéro 2, et pour celle de la troisième assise sur la droite numéro 3, et ainsi de suite, comme la *fig.* 210 l'indique, pour la coupe de la quatrième assise, où l'inclinateur est indiqué par les lettres *a b c d*, et le fil à plomb par les lettres *c p*. Voici maintenant comment on procédera à la pose du berceau :

543. « Après avoir posé la première assise, comme il a été dit précédemment, on dérasera la coupe et le lit supérieur bien de niveau, et de ma-

nière que la coupe ait l'inclinaison qu'elle doit avoir, ce qu'on déterminera au moyen de l'inclinateur.

544. « Cela fait, on posera la seconde assise; et pour déterminer la hauteur de la saillie de l'arête supérieure de la douelle de cette assise : 1°. Pour vérifier la saillie, on fera tomber un fil à plomb, plus bas que la règle $a\,b$ (*fig.* 210), que l'on appuiera contre l'arête en question. Si cette arête a la saillie qu'il lui faut, le fil à plomb battra sur la droite, numéro 2 de la règle $a\,b$. 2°. Pour vérifier la hauteur, on posera le bout o de la règle indiquée à côté de cette *fig.* 210, verticalement sur la règle horizontale $a\,b$, et si l'arête dont il s'agit répond juste au numéro 2 de la règle des hauteurs, cette arête sera bien disposée. Ensuite, on vérifiera l'inclinaison de la coupe avec l'inclinateur, et si la coupe a trop d'inclinaison, on tâchera de corriger ce défaut, sans mettre de cales par derrière, en retouchant, soit la coupe du dessous, soit celle de dessus, soit en les retouchant toutes les deux, suivant le cas. Si la coupe n'a pas assez d'inclinaison, et que d'ailleurs la douelle soit bien disposée, on laissera la pierre excédante en haut de la coupe, pour l'ôter en dérasant la coupe entière de l'assise.

545. « Pour qu'une assise soit bien posée, outre les trois précautions que nous venons d'expliquer, il faut que les arêtes des douelles soient bien en ligne droite dans toute la longueur du berceau, et que les têtes des voussoirs des extrémités se raccordent avec les faces extérieures du mur au travers duquel le berceau est pratiqué, ce qu'on fera comme s'il s'agissait simplement des pierres de ce mur. On continuera de poser successivement les autres assises de la même manière, en ayant tou-

jours soin de déraser la coupe supérieure de chaque assise, dès qu'elle sera mise en place, et qu'on aura coulé du mortier ou du plâtre clair dans la coupe inférieure pour empêcher que la poussière n'entre. Ce coulage ne peut se faire à mesure de la pose que pour les premières assises : quand on arrive près de la clef il ne faut couler qu'après avoir terminé la pose de la voûte et avant le décintrement ; il y a encore une précaution importante à avoir en posant un berceau, surtout quand il s'agit d'une grande voûte telle qu'une arche de pont : c'est de poser de manière que le cintre en charpente soit chargé le plus uniformément possible, c'est-à-dire qu'après avoir posé une assise à droite, il faut poser sa correspondante à gauche, et ne jamais poser deux assises de suite du même côté : de cette manière, si le cintre en charpente est bien fait, il ne changera pas de forme, ou s'il tend à en changer, il sera facile de le contenir en le chargeant d'un certain poids au sommet, qu'on allégera à mesure que la pose s'approchera de la clef. Quand les deux contre-clefs seront posées, on prendra la mesure de la clef, on la taillera, et on la posera.

§. XII. DU RAVALEMENT DES VOUTES.

546. Pour ravaler ou tailler l'intrados d'un berceau en plein cintre ou surbaissé, la première opération à faire est de dresser, avec beaucoup de précision, les deux arêtes de naissance ou têtes de ces berceaux, de manière qu'elles soient parallèles entre elles, et se raccordent parfaitement avec les faces des pieds-droits ou des murs dans lesquels elles sont pratiquées ; on fixe ensuite deux règles au niveau de la naissance, dont une à chaque bout du berceau, de manière que leur direction soit perpendiculaire aux arêtes des naissances ; ces règles

étant dressées sur deux faces, l'une de ces faces sera de niveau et l'autre verticale; la première donnera la hauteur des ordonnées de la section droite au moyen desquelles on fait des repères bien justes sur chaque arête de douelle; la seconde sert au moyen d'une ligne à plomb pour tracer avec des points, sur l'intrados, la section droite de cet intrados; on lève alors sur l'épure, des cerces, au moyen desquelles on réunit tous les repères par une espèce de rigole ou ciselure, qui aura nécessairement la courbure du cintre du berceau; dans le fond de cette ciselure on trace toujours par points, l'intersection du plan de la section droite avec l'intrados de la voûte, au moyen d'une ligne à plomb, et l'on fait glisser sur la face verticale, des règles placées au niveau des naissances.

547. Au moyen de ces rigoles, ou ciselures faites sur les assises horizontales des douelles d'une règle qu'on fera glisser sur les sections droites de ces ciselures, et d'une cerce ayant la courbure de la douelle, que l'on fera glisser sur cette douelle, on réglera facilement la taille définitive.

548. S'il est question d'une voûte en arc de cloître, on commence par bien dresser les arêtes des naissances, de manière qu'elles se raccordent parfaitement avec les faces des murs formant tête; ensuite, on place horizontalement, au niveau de la naissance de la voûte, une règle dressée sur deux faces, de sorte que la côte verticale de cette règle se trouve dans le plan vertical des intersections des pans de la voûte; alors les ordonnées de la courbe de ces intersections forment, au moyen d'une ligne à plomb, autant de repères angulaires sur cette règle, qu'il y a d'intersections. On réunit ensuite ces repères angulaires, en faisant usage de cerces qui suivent les courbes d'intersection, au

moyen de quoi on taille chacune des parties en arc de cloître.

ARTICLE VII.

Des autres ouvrages en Pierre.

§. 1. DES PIÉDESTAUX EN PIERRE.

549. Les piédestaux doivent être faits de trois ou plus de morceaux; savoir : un pour la base A et B, y compris le socle (*Pl.* 10, *fig.* 213), si ce piédestal est de petite dimension, un pour le dé C et un pour la corniche D; si, au contraire, il est très grand, on sera forcé de faire le dé C en deux ou trois assises, dont la dernière portera le congé et le carré, de faire séparément la base A et le socle B; si on est obligé de faire le dé en plusieurs morceaux, il faut disposer l'appareil par assises horizontales d'égales hauteurs, et si chaque assise a plusieurs morceaux, il faut faire les joints verticaux avec la plus grande régularité possible, et en mettre le moins que l'on pourra sur les faces principales; c'est pourquoi on doit, dans ce cas, choisir les plus forts morceaux que l'on pourra trouver, pour la construction de ces piédestaux. (Voir la *Pl.* 10, *fig.* 213.)

550. Le ravalement des parties carrées, ou sur le plan d'un parallélogramme, ne présente aucune difficulté : il s'agit seulement de tailler les faces de manière qu'elles soient toutes les quatre parfaitement verticales, bien planes et bien d'équerres entre elles; ensuite on a un échantillon ou calibre en volige ou en tôle, égal aux moulures des corniches, au moyen duquel et d'une ligne à plomb on fait des repères à chaque extrémité, de sorte

II. DES COLONNES.

551. Les colonnes sont toujours appareillées par assises horizontales, ainsi qu'on le voit *fig.* 214, que l'on nomme *tambours de colonne*; les lits de ces tambours doivent être dressés avec le plus grand soin, afin qu'ils portent les uns sur les autres sur toutes leurs surfaces. Quelques architectes font ces lits un peu concaves, afin que les arêtes soient plus rapprochées, et que les joints soient, pour ainsi dire, imperceptibles, ainsi qu'on le voit en A; mais alors ces tambours ne portant plus que sur les arêtes, la charge les fait éclater nécessairement, malgré le lit de mortier fin sur lequel on les pose. On doit se rappeler encore les accidens arrivés aux piliers du dôme de l'église Sainte-Geneviève, à Paris, causés par l'évidement des lits des colonnes qui étaient faites ainsi qu'on le voit en B.

552. « Il résulte de cette manière de creuser le lit des pierres jusqu'à 4 à 5° près des paremens, dit M. Rondelet, dans son opuscule sur le *Panthéon Français*, que les joints de derrière ont 8 à 10 l., tandis que ceux qui sont apparens n'ont que 2 l. d'épaisseur; d'où il arrive que lorsque le tassement occasionné par la charge supérieure vient à se faire, tout le poids se porte sur la partie qui est la moins susceptible d'être comprimée, c'est-à-dire sur les 4 à 5° de plumée réservée auprès des paremens, et surtout aux endroits des cales. C'est ce qui fait qu'après le moindre tassement, les joints ne se trouvant plus susceptibles de compression, les paremens éclatent, tandis que les joints du milieu, qui

ont quatre fois plus d'épaisseur, se trouvent à peine assez resserrés pour équivaloir à la retraite qu'éprouve le mortier, par l'évaporation de la quantité d'eau qu'on est obligé d'y mettre pour la faire couler sous toute l'étendue du lit de la pierre. Il est cependant bon à remarquer que ce procédé n'ayant eu lieu que pour les pierres qui forment paremens, les inconvéniens qui en résultent sont moins dangereux pour les parties en fondations, qui forment de très gros massifs, surtout si les pierres du milieu sont posées immédiatement sur le mortier et battues à la hie, parce que les retraites et les empatemens font qu'il n'y a guère que le milieu qui réponde aux constructions supérieures. »

553. On voit, par cette *fig.* 214, que ce premier tambour qui pose sur la base, porte le congé et le filet, et que l'astragale est prise dans le dernier tambour qui supporte le chapiteau ; les lignes ponctuées indiquent le carré de la pierre dans lequel les moulures sont prises.

554. On fait quelquefois aussi des colonnes en trois morceaux seulement ; savoir, un morceau pour le chapiteau, un pour le fût et un pour la base ; mais alors celui du fût est en *délit*, ce qui est un très grand vice de construction ; il y a d'ailleurs très peu de natures de pierres qui soient propres à une construction de ce genre. La pierre de Tonnerre est à peu près la seule convenable, mais alors il est urgent que ces colonnes ne portent rien, ou très peu de chose.

555. Lorsque les colonnes soutiennent des plates-bandes, on passe dans l'assise du chapiteau, dans celle qui porte l'astragale, et même dans celle au-dessous, une ancre en fer C D, qui, passant

dans l'œil E d'une chaîne F G, incrustée dans l'intrados de cette plate-bande, ainsi que nous l'avons dit plus haut, vient s'accrocher de même aux colonnes qui suivent, ce qui relie ensemble tout le système de la construction; ces ancres s'accrochent encore à d'autres tirans H I incrustés dans les plates-bandes transversales, qui sont elles-mêmes retenues par des ancres semblables. La *fig.* 215, qui est le fragment du plan d'un portique à colonnes, fera comprendre cette disposition.

556. Pour incruster les chaînes dans les plates-bandes, il ne s'agit que de faire une entaille de la grosseur du fer qui la compose, au milieu de la largeur de l'intrados de cette plate-bande, et seulement un peu plus profonde, afin qu'une fois la chaîne posée, on puisse la recouvrir de plâtre ou d'un ciment fin; mais, pour parvenir à l'incrustement des ancres verticaux, on se sert d'un outil aciéré et à pointes de diamant très aiguës, ainsi qu'on le voit *fig.* 216; après avoir amorcé le trou au ciseau, on introduit cet outil en le faisant tomber continuellement de son poids dans l'assise, et en retournant toujours l'outil pour que les pointes se déplacent; on introduit du grès mouillé dans le trou, pour aider à l'opération; la tige de l'outil étant proportionnée à la profondeur du trou qu'on veut faire, il en résulte qu'il pénètre jusqu'au point D, en traversant successivement les deux assises; on appelle ce travail, par analogie, *battre le beurre.*

557. Il y a deux manières de diminuer le fût des colonnes: quelquefois cette diminution ne commence qu'au tiers de la hauteur du fût, et la surface de cette partie du fût qui va en diminuant est engendrée par une ligne courbe dont on donne les principes dans tous les *vignoles*; d'autres fois

cette diminution part en ligne droite depuis le congé de la base jusqu'à celui de l'astragale du chapiteau. Cette dernière, qui est celle des Grecs, est la plus communément usitée maintenant.

558. Quel que soit, de ces deux genres de galber le fût des colonnes, celui qu'on adopte, on prend toujours pour point de départ de ce galbe, la partie supérieure du congé de la base. Supposons donc que la *fig.* 214 est l'épure en grand de la colonne qu'on veut ravaler, on élevera parallèlement à l'axe E H une perpendiculaire I K, à une distance à volonté L M du nu du bas de la colonne, qui pourra être égale, si l'on veut, à la saillie de la base; on prolongera sur cette perpendiculaire I K les projections verticales 1, 2, 3, 4, 5, 6, etc. des lits des tambours jusqu'à leur rencontre avec cette perpendiculaire I K. Ou, si la colonne était d'un seul morceau, on menerait parallèlement à la ligne de terre K N une suite de lignes à distances à volonté, et que l'on prolongerait de même sur la perpendiculaire I K. Cela fait, on taille une quantité d'échantillons, comme *Pl.* 7, *fig.* 149, dont les longueurs A B seront successivement égales à 1, 2, 3, 4, 5, 6, etc., que l'on numérotera pour ne pas les confondre.

559. Cette préparation terminée, on fait descendre un aplomb depuis le haut jusqu'en bas de la colonne ravalée, lequel sera fixé par les deux extrémités à la même distance de la colonne que l'on aura placé sur la ligne perpendiculaire I K; alors on trace sur le fût l'intersection d'un plan vertical, qui passera à la fois, et par cette ligne verticale et par l'axe de la colonne, en marquant successivement les points, qu'on réunira sur une règle; ensuite, on marque sur la colonne les distances des lignes droites prolongées 1, 2, 3, 4, 5, 6, etc., et

on fera de toutes ces distances une cerce avec laquelle, en l'appliquant sur la colonne, on taillera une rigole ou ciselure; appliquant ensuite cette même ligne à plomb de l'autre côté du carré de la base, on répète cette opération, et ainsi de suite pour les quatre côtés. C'est alors qu'au moyen de cerces creuses, égales au moins à un quart de cercle du diamètre de cette colonne, et dont les rayons vont ordinairement d'un joint à l'autre en partant du bas, on achève le ravalement de cette colonne.

560. Dans le cas où les colonnes doivent avoir des cannelures, il ne s'agit, pour les tracer avec la précision nécessaire, que d'en distribuer le nombre et la largeur en haut et en bas du fût, de manière qu'elles se correspondent parfaitement d'aplomb; on tend ensuite un cordeau rougi avec de la sanguine sur les points correspondans haut et bas, qui déterminent les largeurs de ces cannelures, et on le fait battre sur le fût en le pinçant au milieu, de manière qu'il laisse une marque sur toute la hauteur du fût, lesquelles marques on a soin de graver ensuite avec une pointe aciérée, pour qu'elles ne puissent s'effacer.

§. III. DES ENTABLEMENS.

561. Une seule chose est à observer dans l'appareil d'un entablement supporté sur un mur, c'est de donner aux pierres qui forment la corniche, assez de portée sur le mur, ou, en d'autres termes, assez de queue, non seulement pour qu'elles ne fassent pas la bascule en avant, mais encore pour qu'elles aient une stabilité convenable, tant pour se soutenir par leur propre poids, que pour supporter les pieds des chevrons qui viennent quelquefois un peu en dehors de l'aplomb du parement extérieur du mur, ainsi qu'on le voit (*fig.* 217); ce

qui est nécessaire, surtout lorsque l'entablement a beaucoup de saillie. Afin d'éviter un égout trop méplat, la longueur de la queue de chacune des pierres qui composent une corniche doit donc être au moins égale à sa saillie hors du nu du mur; il est toujours plus convenable que cette queue soit égale à l'épaisseur du mur, comme ici à C D; et dans le cas où la plate-forme portant le pied des chevrons dépasserait le nu extérieur, ainsi qu'on le voit à cette même figure, il serait mieux encore que ces assises de corniches puissent dépasser le nu intérieur, comme en E F, si le plancher se trouvait en dessous, et que ces saillies se trouvent dans des greniers, comme il arrive presque toujours.

562. Quand une corniche A est faite en pierre tendre, la cimaise B doit être en pierre dure, autant que la localité le permet, et cette précaution est toujours indispensable lorsque le dessus reste à découvert.

563. La meilleure manière d'appareiller une corniche, c'est de disposer les lits de carrière verticalement, c'est-à-dire que ces lits doivent faire les joints; lorsqu'on les dispose par lits de carrière, comme pour les murs, il arrive souvent que par l'effet de la gelée ou de la pression latérale, des parties de l'arête inférieure du larmier s'écornent et se détachent; cependant, si la pierre est de bonne qualité et bien ébousinée, on peut également faire ces corniches sur les lits de carrière horizontaux, sans beaucoup d'inconvénient; on observera que toutes les assises de la cimaise doivent être cramponnées, afin de former un ensemble, et d'éviter l'écartement que pourrait provoquer soit le tassement inégal des parties inférieures, soit

quelques pièces de la charpente qui tendraient à pousser au vide.

564. Lorsqu'on le croit nécessaire, par exemple, si au lieu d'un comble on a une terrasse, avec balcon en saillie au-dessus de l'entablement, il est bon de cramponner chaque assise de cette corniche avec la dernière assise du mur, ainsi qu'on le voit en G H, parce qu'autrement la charge du balcon et celle des personnes qui viendraient s'y appuyer, se trouvant tout-à-fait en porte à faux sur le plein du mur, pourrait les faire basculer.

565. Nous n'avons rien à dire sur les distributions des joints verticaux, seulement nous recommanderons de faire les corniches et particulièrement les cimaises avec de grands morceaux de pierre, afin d'éviter la multitude de joints; on aura aussi attention, s'il entre des denticules, des modillons ou des consoles dans la décoration de cette corniche, de s'arranger de manière que jamais un de ces joints ne vienne couper une denticule, un modillon ni une console; il faudra toujours le mettre dans le noir des denticules, et dans l'intervalle des modillons.

566. Lorsque l'entablement est supporté sur des colonnes, on fait une suite de plates-bandes dans la hauteur de l'architrave, et la frise par assises horizontales, comme A (*fig.* 218); ou par un second rang de plates-bandes B, dont les sommiers sont posés aplomb des colonnes; quant à l'entablement, il doit toujours être fait comme nous l'avons expliqué ci-dessus. On consultera ce que nous avons dit au numéro 495 sur les moyens de relier ces plates-bandes au moyen de crampons en Z, ou de goujons, et par des ancres et tirans, qui sont toujours nécessaires lorsque les colonnes sont isolées,

et en avant-corps sur le reste du bâtiment, comme au porche de l'entrée principale (*Pl.* 3); de manière que l'entablement soit en retour d'équerre à chaque extrémité.

567. Lorsque l'entablement est de petite dimension, on peut faire la plate-bande de l'architrave et de la frise d'une seule assise, de manière que la corniche pose immédiatement sur la frise; mais alors pour que les sommiers ne se rapprochent pas trop et ne fassent pas un angle trop aigu au sommet, on ne les fera monter que jusqu'à la hauteur de l'architrave, et on fera les premiers claveaux à droite et à gauche en tas de charge, de manière à ce qu'ils viennent se rejoindre au-dessus de ce sommier par un joint vertical qui aura toute la hauteur de la frise.

568. Dans le cas où cette plate-bande est divisée en deux assises, à cause de la grande hauteur de la frise et de l'architrave, il faut les relier par des tirans et des ancres; ces tirans doivent être placés entre les deux plate-bandes, et les ancres doivent traverser les deux sommiers, monter dans la corniche et descendre dans la colonne ainsi qu'on le voit en D E F (*fig.* 218); mais si cette frise avait une grande hauteur, il faudrait la former par une suite de berceaux surbaissés, ainsi qu'on le voit dans la *Pl.* 8, *fig.* 184.

§. IV. DES FRONTONS.

569. Ce que nous venons de dire de l'appareil des entablemens peut également s'appliquer aux frontons: nous devons seulement faire observer qu'il faut que les joints A B (*fig.* 119) des pierres qui forment les corniches rampantes soient d'équerre avec la rampe, et que ces joints soient dis-

tribués de manière que les deux pierres qui forment les retours C C, au bas du fronton, portent aussi une partie de la corniche horizontale. Il faut enfin que le morceau du milieu qui est au sommet du fronton commence les deux rampes et fasse clef, comme on voit dans ladite *fig.* 119; il faut que tous ces morceaux soient agraffés ensemble par des crampons, ainsi qu'il a été dit ci-dessus. (563)

570. Si le fronton est soutenu par un mur, il faut toujours qu'il soit appareillé par assises horizontales, s'il n'est pas trop considérable; s'il est supporté par des colonnes, fussent-elles même isolées, on peut l'appareiller de même, et s'il s'agit d'un très grand fronton construit sur des colonnes isolées en avant-corps, comme, par exemple, celui de l'église de Sainte-Geneviève, que nous avons donné (*Pl.* 8, *fig.* 184), on fera des arcs dans l'intérieur pour alléger les constructions. Cette figure fait voir aussi l'ensemble des armatures en fer employées à ce fronton. Nous croyons devoir ici extraire ce qui suit d'un ouvrage de M. Rondelet sur l'église Sainte-Geneviève; cet auteur y donne une idée des précautions à prendre pour toutes les constructions en général, et cet extrait offre une description particulière du fronton de ce monument et de ses armatures.

571. « La solidité d'un édifice, dit M. Rondelet, dépend de trois conditions principales : 1°. de la fermeté du sol; 2°. de la bonne construction des ouvrages établis dessus; 3°. des dimensions à donner aux murs et aux points d'appui, tant par rapport à la charge qu'ils doivent soutenir qu'à cause des efforts auxquels ils pourraient avoir à résister. »

572. D'après ces principes, le premier soin de

l'architecte de Sainte-Geneviève fut de s'assurer du sol, et par les recherches qu'il fit à ce sujet, il reconnut que l'espace que devait occuper son édifice était criblé d'une infinité de puits comblés avec des décombres.

573. « Tous ces puits, dont quelques uns avaient jusqu'à 80 p. de profondeur, furent fouillés de nouveau et remplis en maçonnerie solide, faite en moellons et libages, c'est-à-dire en pierres de taille sans paremens, et dont les lits et joints étaient dressés à la pointe. Ce remplissage eut lieu jusqu'au niveau des plus basses fondations qui se trouvent environ à 20 p. au-dessous du pavé de la place.

574. « Après cette première opération qui remédiait à toutes ces excavations, on égalisa le fond, qui se trouva un bon sable, dont on fit usage pour le mortier employé dans la maçonnerie des fondemens. Sur toute la superficie de ce fond, bien nivelé et battu, on posa quatre assises de libages à bains de mortier et battues à la hie. C'est sur ce massif général qu'on traça le plan de l'édifice, afin de mieux observer les retraites et les empatemens qu'il était à propos de donner aux murs et points d'appui, à l'effet de leur procurer plus d'assiette.

575. « Les fondemens de tous les murs et massifs furent construits en libages. Au-dessus de toutes les colonnes isolées on éleva des piliers de 6 p. en carré, en pierres de taille, avec des paremens rustiqués qui formaient des liaisons sur tous les sens; et, afin d'entretenir et de lier ces piliers les uns avec les autres, on construisit dans les intervalles, des murs en moellons de 3 p. d'épaisseur. Quoique ces murs fussent posés sur le massif général, ils furent érigés sur deux assises

de pierres taillées en voussoirs, formant ensemble un double arc renversé.

576. « Le motif de ces arcs était d'étendre l'effort de la pression provenant de la charge des piliers sur une plus grande surface, c'est-à-dire sur toute celle où portent les arcs. Ce moyen a été imaginé afin d'éviter de fonder un mur continu sous des points d'appui isolés, placés dans une même direction : mais comme ici les piliers sont érigés sur un massif en pierres de taille, composé de quatre assises, on peut regarder cette précaution de l'architecte comme surabondante.

577. « Outre les murs en moellons qui reliaient les piliers servant de fondemens aux colonnes, on remplit encore en maçonnerie le vide carré qu'ils laissaient entre eux.

578. « On observa surtout le plus grand soin à construire le massif général sous les quatre piliers du dôme. Il fut exécuté tout en libages posés à bain de mortier et battus à la hie; chaque assise fut posée en retraite, afin de procurer plus d'empatement, surtout à l'intérieur, où l'on présumait que la plus forte pression devait se faire.

579. « Dans le vide circulaire qui restait au milieu de ce massif, on construisit deux autres murs concentriques, réunis par des voûtes en moellons avec des chaînes de pierres.

580. « Enfin, sous les colonnes isolées qui sont autour du dôme, au lieu de piliers, on construisit des murs en libages, qui se relient avec les massifs des piliers du dôme et ceux des pans coupés, formés par les murs extérieurs de l'édifice. Les vides entre ces murs furent remplis en maçon-

nerie de moellons jusqu'au principal sol de l'édifice.

581. « Le surplus des murs en fondations et des massifs, tant des nefs latérales que de la nef d'entrée et du grand porche, ne fut d'abord monté que jusqu'à environ 12 p. au-dessous du sol principal; à cette hauteur on remblaya en terre toutes les parties qui ne l'avaient pas été en maçonnerie de moellons, et on établit une distribution de murs pour relier tous les massifs et points d'appui correspondans avec ceux du haut, à l'effet de former des caveaux voûtés sous chaque entre-colonnement. L'espace répondant au milieu de ces nefs fut divisé en trois berceaux sur la largeur, qui se continuent dans toute leur longueur.

582. « Les voûtes sous le grand porche consistent en une voûte principale qui occupe toute la partie du milieu, et à chaque extrémité, en deux berceaux qui se recroisent sous le vide des entre-colonnemens. Tout autour, sous les marches du perron, règne une galerie voûtée en arc rampant. Toutes ces voûtes sont en moellons piqués avec des chaînes en pierres de taille, ainsi que les parties de murs qui ne répondent pas aux murs et points d'appui du haut.

583. « Tous les libages employés aux constructions que l'on vient de décrire ont été tirés des carrières d'Arcueil, de la meilleure qualité, posés bien de niveau sur calles, en bonne liaison, de manière qu'ils forment harpe de tous côtés dans les murs et massifs de moellons qui les environnent.

584. « Toutes les pierres de taille formant parement à l'extérieur, jusqu'à vingt pieds d'éléva-

tion au-dessus du sol du rez-de-chaussée, sont tirées du fond de Bagneux; les entrepreneurs avaient acheté les carrières afin d'employer constamment la même pierre; pour n'avoir que la partie la plus dure de cette pierre, on a réduit les assises à 11° d'épaisseur, en observant de finir de poser chaque assise dans toute l'étendue avant d'en recommencer une nouvelle, afin que le tassement se fît également.

585. « Après que toutes les voûtes des caveaux souterrains furent formées, et qu'on eut élevé tous les murs et points d'appui du bas, à la hauteur du sol et des nefs, on remplit les reins des voûtes en bonne maçonnerie de moellons et mortier, pour former un arrasement général.

586. « Sur cete superficie bien de niveau, on traça de nouveau le plan de l'édifice, en observant des retraites ou empatemens tout autour des murs massifs et points d'appui en fondation, afin de donner plus d'assiette et de stabilité aux parties supérieures. La construction de ces parties continua à se faire avec les mêmes procédés et les mêmes soins jusqu'à 4 à 5 p. au-dessus du sol pour les murs extérieurs. Ce fut à cette époque, c'est-à-dire en septembre de l'année 1764, que Louis XV posa la première pierre d'un des piliers du dôme. Cette cérémonie, qui se fit avec beaucoup d'éclat, éveilla la jalousie de quelques personnes contre l'architecte de ce monument; on lui reprocha que la taille des pierres revenait à plus de soixante livres la toise carrée; ce qui était quatre fois plus cher que dans les bâtimens ordinaires.

587. « On le força, pour ainsi dire, de donner cette taille à la tâche banale des ouvriers. Ce moyen vicieux eut lieu pour toutes les parties de l'édifice,

jusqu'à la hauteur des chapiteaux des colonnes. Les inconvéniens qui en sont résultés sont que toutes les parties qui n'étaient point apparentes, telles que les lits et joints, furent faites à la hâte, mal dégauchis, et avec des flaches. On était obligé, pour poser ces pierres, de les échafauder sur des cales plus ou moins épaisses pour contenter l'aplomb des paremens et le niveau des assises. Comme c'est la construction des piliers du dôme qu'il est le plus important de connaître, je vais joindre ici un détail qui m'a été communiqué par un constructeur habile, qui était alors employé comme tailleur de pierre et compagnon, du temps de ces travaux.

588. « La pose des assises des piliers du dôme se commençait ordinairement par la grande face, d'abord par le tambour d'une des colonnes engagées, ensuite par le pilastre, en continuant ainsi jusqu'à l'autre colonne. Toutes les pierres étaient posées sur des cales de deux lignes d'épaisseur, du côté du parement, placées à environ trois pouces de l'arête, et par derrière sur des cales ou des coins plus ou moins épais, selon que les pierres étaient plus ou moins démaigries. Le ficheur commençait son opération par jeter de l'eau sous la pierre pour l'arroser dans toute son étendue, et en chasser la poussière. Après avoir filassé le joint du parement, il formait un godet en mortier le long du joint de derrière, dans lequel il versait une quantité de coulis proportionnée à la grandeur de la pierre, pour faciliter l'introduction du mortier jusqu'à l'autre extrémité; ensuite il finissait par remplir son joint avec du mortier ordinaire qu'il poussait dessous avec la fiche, jusqu'à ce que la pierre fît un mouvement tendant à la soulever et à la déranger, ce qui lui indiquait qu'elle était assez fichée. Cette opération se continuait avec

assez de facilité pour toutes les pierres de la grande face et de celles en retour; mais il n'en était pas de même de la troisième face, surtout lorsque les pierres avaient beaucoup de queue, ce qui était alternativement indispensable pour former liaison dans le pilier. Alors le poseur commençait à mettre les plus fortes pierres du côté où le pilier avait le plus d'épaisseur, et finissait son assise par l'endroit où il était le plus mince. D'après cet exposé, on sent que le fichage des pierres de cette dernière face n'était pas aussi facile que celui des deux autres : le défaut d'espace ne permettant pas de faire jouer la fiche par le travers de la pierre, on était alors réduit à la ficher par le bout ; enfin, lorsque le poseur arrivait à la dernière pierre formant clausoir, qui était plus ou moins longue, suivant le joint de dessous qu'elle devait recouvrir pour former liaison, après l'avoir placée sur ses cales, comme il se trouvait serré de tous côtés, on était réduit à remplir le joint de lit et les joints montans avec du simple coulis : on le faisait plus ou moins clair, selon la grandeur de la pierre et celle des joints.

589. « Quant au vide qui restait dans le milieu, lorsque les pierres des paremens étaient posées, on les remplissait avec des libages taillés exprès pour la place ; les plus forts étaient posés sur cales et fichés, les moyens étaient posés sur mortier et battus à la hie : les joints montans de tous les libages étaient coulés ou remplis au mortier, suivant leur largeur.

590. « Lorsque le remplissage était fini, un tailleur de pierre procédait au dérasement du tas, c'est-à-dire du dessus de l'assise, et finissait par démaigrir le dessus du lit des pierres qui ne l'avaient pas été au chantier.

« Voilà exactement la manière dont chaque assise du pilier du dôme a été construite et mise en place. On a employé les mêmes procédés pour toutes les autres parties de l'édifice qui furent construites dans le même temps. »

591. « Sur la fin de 1770, lorsque je fus chargé, par feu Soufflot, de tous les détails relatifs à la construction, les colonnes du porche de l'entrée et les murs extérieurs de l'édifice étaient élevés jusqu'au-dessus de l'astragale.

592. « Dans l'intérieur, l'entablement était posé aux piliers du dôme, ainsi que trois assises au-dessus formant socle. Tous les chapiteaux des colonnes isolées étaient en place, ainsi que la partie de l'architrave formant sommier.

593. « Il s'agissait alors de poser les chapiteaux des grandes colonnes du porche, et de faire les plates-bandes et les voûtes. La grande portée des unes et des autres, joint au peu de résistance des colonnes, avait déjà fait essayer plusieurs projets dont on n'était pas content. La difficulté était non-seulement de contenir la poussée des plates-bandes, mais de les construire de manière à former une espèce d'enrayure, qui, loin de pousser, pût soutenir les efforts de la grande voûte du milieu du porche et des plafonds.

594. « L'idée de feu Soufflot était d'élégir les parties au-dessus des plates-bandes par des arcs dont il fallait encore contenir la poussée. Après y avoir bien réfléchi, je trouvai qu'il était possible de détruire un effort par l'autre, en suspendant, pour ainsi dire, une partie de chaque plate-bande aux voussoirs inférieurs de l'arc en décharge placé au-dessus. Pour mieux faire comprendre ce méca-

nisme, je fis un modèle à pouce pour pied, qui fut accepté, et je fus chargé de suivre l'exécution. L'appareil est disposé de manière que les sommiers de chaque plate-bande ont une double coupe qui les rend communs à l'arc et à cette plate-bande ; le derrière des deux premiers voussoirs de cet arc, posé sur chaque sommier, forme un joint d'aplomb dans lequel sont placées deux ancres de fer ; à ces ancres sont enfilés de droite et de gauche deux étriers de même matière, qui s'accrochent à un T, réunissant les sept claveaux du milieu de la plate-bande par le moyen d'un fort boulon à écrou qui les traverse tous ; il résulte de cet arrangement que la poussée de l'arc ne peut agir sans soulever les sept claveaux du milieu de la plate-bande, et détruire par conséquent la poussée.

595. « Outre ce moyen, les claveaux des plates-bandes sont encore soutenus par deux rangs de T enfilés par des barres qui passent sur leurs extrados, et par une forte chaîne dans le milieu. Chaque barre qui enfile le T est soutenue dans sa portée par deux étriers qui s'accrochent à d'autres barres placées sur l'extrados des arcs. Toutes ces barres sont reliées, au bout les unes des autres, par des emmanchemens, et arrêtées à leurs extrémités par des ancres pour former chaîne. Tous ces moyens réunis forment une enrayure capable de soutenir l'effort des voûtes de l'intérieur, disposées d'ailleurs de manière à en avoir peu. La grande voûte du milieu, qui a 58 pieds 6° de diamètre au droit des arcs doubleaux, sur 18 pieds de hauteur de cintre, va en diminuant d'épaisseur, depuis la naissance jusqu'au milieu où elle n'a que 8°, ce qui affaiblit beaucoup la poussée. Comme la partie du milieu de cette voûte a peu de courbure, on l'avait surhaussée d'environ 3°, croyant qu'au décintrement elle baisserait au moins d'autant ;

mais les butées étaient tellement fixes que cet effet n'a pas eu lieu, et que l'on aperçoit des tribunes ce léger pli, en y faisant attention.

596. « Dans toute cette construction, ainsi que dans toutes celles qui ont été faites depuis, les lits et les joints de pierre n'ont pas été démaigris ; on s'est contenté de les piquer légèrement.

597. « Le moyen employé pour les plates-bandes du portail de l'église Sainte-Geneviève est représenté par la *fig.* 184, *Pl.* 8. Ces plates-bandes ont 5 mètres 279 millimètres de portée (16 p. 3°), et 6 mètres 523 millimètres (21 p. 1°) d'un axe de colonne à l'autre ; leur largeur est de 1 mètre 570 millimètres (4 p. 10°), et 1 mètre 10 centimètres (3 p. 4° 6 l.) de hauteur. Elles sont divisées en 13 claveaux formant trois évidemens A, B, C, à l'intérieur. Les sommiers de ces plates-bandes ont leurs joints inclinés de soixante degrés. Les claveaux sont maintenus par deux rangées de T en fer, portant d'un bout un talon et de l'autre un œil. Les talons sont scellés dans les joints pour servir de goujons, et les œils, qui passent au-dessus de l'extrados, sont enfilés par des barres qui se réunissent pour former chaîne ; outre ces barres et ces T, il y a dans le milieu de la largeur une autre chaîne composée de forts tirans arrêtés aux axes des colonnes. Au lieu d'une double plate-bande, comme dans les exemples précédens, on a construit au-dessus de chacune de ces plates-bandes un arc qui leur sert en même temps de soutien et de décharge ; il est érigé sur les mêmes sommiers que les plates-bandes. Le rayon de cet arc, qui comprend 120 degrés, est de 9 p. 8° (2 mètres 140 millimètres), tandis que celui de l'arc A B, que comprend la plate-bande, est de 22 p.

7 mètres 146 millimètres). L'arc est divisé en treize voussoirs extradossés carrément.

598. « On a placé de chaque côté de cet arc des ancres aplomb C D, E F, auxquels sont accrochés des étriers L M, G H, qui supportent les sept claves du milieu, réunis par un fort boulon r s qui les traverse ; il résulte de cet arrangement qu'en faisant abstraction des chaînes et autres moyens employés pour résister à la poussée des arcs et des plates-bandes, ces efforts se détruisent mutuellement ; car il est évident que la plate-bande ne peut agir qu'en tendant à rapprocher les premiers voussoirs de l'arc auquel elle est suspendue, tandis que, d'un côté, cet arc chargé d'une partie du poids de la plate-bande ne peut céder à cet effort sans soulever la plate-bande à laquelle sont accrochés les étriers qui empêchent les premiers voussoirs de s'écarter.

599. « L'idée de ce moyen est le résultat de plusieurs expériences que j'avais faites, afin de parvenir à connaître la manière dont les voûtes agissent lorsque les pieds-droits sont trop faibles pour résister à l'effort qui en résulte ; j'avais éprouvé qu'en suspendant un poids à l'intérieur d'un arc placé sur des pieds-droits trop faibles, par le moyen d'un fil passant par les joints à une certaine hauteur, la poussée se trouvait supprimée : ce moyen, étudié d'une manière convenable, fut adopté par M. Soufflot, qui m'avait chargé de la direction de toutes les opérations relatives à la construction.

600. « D'après ce procédé, on aurait peut-être pu diminuer beaucoup le nombre des fers employés à cette construction, tels que les T, les barres qui les enfilent et les étriers marqués N. Il suffisait de quelques goujons scellés dans les joints,

afin d'empêcher les claveaux de glisser ou d'agir comme des coins; mais ces moyens surabondans ne tendent qu'à une plus grande solidité. »

§ V. VALEUR DES DIVERSES TAILLES DE PIERRE.

601. Les tailles de paremens rustiqués, comptent pour demi-taille, c'est-à-dire qu'une toise superficielle de cette taille est portée hors ligne dans les mémoires pour une demi-toise, ci. $\frac{1}{2}$

La taille d'un parement layé, ou une face de sciage, mais sans layement, sur le tas, compte toise pour toise, ci. 1

Celles faites d'après des évidemens d'angles sur le chantier. $\frac{1}{4}$

Lorsque ces mêmes tailles sont circulaires comme pour bornes, tambours de colonnes, etc., après épannelage. . . 1

Si l'on n'a point compté d'évidement, ou d'épannelage, ces mêmes tailles circulaires comptent pour. 1 $\frac{1}{2}$

Toutes les doubles tailles pour former pentes, pour balcons, fermetures de cheminées, cuillers en pierre sous les tuyaux des descentes, etc. $\frac{1}{3}$

Les lits et joints terminés. $\frac{1}{2}$

ARTICLE VIII.

Des Perrons et des Escaliers.

602. Autrefois les architectes croyaient faire preuve de talent en composant des choses contournées et bizarres qui s'écartaient tout-à-fait de leur but, et des convenances; le *nec plus ultrà* de l'art con-

sistait alors dans la difficulté vaincue seulement ; de là toutes ces voûtes, ces trompes, ces ressauts, ces escaliers et ces sculptures de mauvais goût, dont on voit encore quelques exemples dans les anciens châteaux et dans certains édifices publics ; mais depuis que l'architecture est rendue à sa simplicité primitive, par suite des nombreuses explorations faites par les artistes sur le sol classique de l'Italie, explorations qui ont donné une nouvelle direction à l'école française, on a proscrit avec raison toutes ces formes tourmentées et ces accessoires sans motifs, qui se ressentaient de la barbarie et de l'ignorance des premiers temps.

603. Les escaliers peuvent être faits de trois manières différentes, en pierre, en charpente ou en menuiserie ; dans les édifices publics, ils sont presque toujours en pierre depuis le bas jusqu'en haut ; dans les hôtels et les maisons considérables, la révolution du rez-de-chaussée au premier étage seulement est en pierre, les étages supérieurs sont en charpente ; dans les bâtimens ordinaires, tout l'escalier est en charpente ; seulement les deux premières marches, que l'on appelle *marches jumelles* parce qu'elles sont prises dans un seul morceau de pierre, lesquelles portent la volute dans laquelle est scellé le pilastre de la rampe, sont faites en pierre ; quelquefois même on ne fait de cette matière que la première marche ; les petits escaliers dérobés, ceux qui conduisent à des belvédères, les escaliers des magasins, des cafés, etc. pour lesquels on a très peu de place et qui exigent une certaine élégance, se font en menuiserie ; les uns sont maintenus entre deux limons, d'autres sont suspendus sur leur coupe.

604. Quant aux perrons, comme ils sont toujours à l'extérieur, on les fait en pierre, quelque-

fois entre deux murs droits, ou à redens, comme celui de la cour (*Pl.* 3 et 4). Quelquefois aussi les marches sont retournées d'équerre à droite et à gauche: du reste la forme des perrons et des escaliers est subordonnée à la localité et au goût de l'architecte. Il y a néanmoins quelques principes à suivre et quelques proportions dont on ne peut pas dévier sans de graves inconvéniens, et à moins qu'on n'y soit absolument forcé par quelques obstacles impossibles à vaincre, et encore n'est-ce jamais que dans les petits escaliers qui ne sont pas d'un service habituel qu'il est permis de dévier de ces principes, les escaliers principaux n'admettant à cet égard aucune modification qui nuirait à l'agrément et à la commodité.

605. La largueur du dessus de la marche, c'est-à-dire, de la face sur laquelle on pose le pied, s'appelle le *giron*; la longueur de la marche prise entre les deux limons, ou depuis le mur jusqu'au limon, s'appelle *emmarchement*.

606. La hauteur et le giron des marches d'un escalier additionnés ensemble, doivent produire autant que possible 18°; l'une de ces mesures pouvant varier, il faut que l'autre varie en sens inverse, c'est-à-dire que si l'on augmente la hauteur, il faut que le giron soit diminué en raison de cette augmentation : la plus grande hauteur que l'on donne aux marches ordinaires est de 6°; le giron aura conséquemment 12° au moins; mais si, comme dans les escaliers d'apparat, on ne donne que 4° $\frac{1}{2}$ ou 5° à la marche, il faut que les girons aient 13° $\frac{1}{2}$ ou 13°. On ne peut pas donner moins de 4° à la hauteur des marches, parce qu'alors, elles ne conserveraient pas assez de solidité; du reste, la hauteur la plus habituelle, celle qui donne le plus de caractère à un escalier et qui

suffit pour la facilité de monter et de descendre, est de 6°.

607. On appelle *marches dansantes* celles qui sont dans les *quartiers tournans*. Autrefois on ne faisait danser les marches qu'à partir du centre du limon courbe, comme on voit en A (*fig.* 220), ce qui ne laissait presque pas de giron au collet B, et ce qui rendait, par conséquent, ces quartiers tournans incommodes et dangereux. Aujourd'hui, et particulièrement lorsque les limons droits ne sont pas d'une grande étendue, presque toutes les marches sont dansantes, c'est-à-dire que celle du milieu ou quelques unes seulement sont *droites*, et conséquemment d'équerre avec ce limon, et que les autres commencent à *danser* graduellement, ce qui laisse un giron convenable au collet, ainsi qu'on le voit en C, même *fig.* 220.

608. Dans les marches droites, le giron est facile à fixer; car si la hauteur de la marche est de 6°, ainsi que nous l'avons dit plus haut, ce giron aura 12° du côté du mur, et 12° également du côté du limon, c'est-à-dire que les rives de ces marches seront parallèles entre elles; mais lorsque les marches sont dans des quartiers tournans, ou en approchent, ce giron devient peu à peu plus grand du côté des murs, et se rétrécit du côté du collet; mais il faut toujours que les 12° obligés passent par une ligne de milieu D E, tracée droite et paralèlle au limon droit, et continuant à tourner dans les quartiers tournans, et par le centre des limons courbes, ainsi qu'on le voit dans la même *fig.* 220.

609. Dans des escaliers de greniers ou autres semblables, où l'emplacement est très exigu, on fait quelquefois des marches de 7° et 7° ½ de hauteur, dont les girons n'ont que 8 à 9°, encore bien

que ces sortes d'escaliers soient très incommodes ; on peut pourtant les faire ainsi lorsqu'ils n'ont point d'importance réelle ; mais ils seraient intolérables pour un service principal.

610. L'emmarchement, ou la longueur des marches d'un escalier, n'est fixé que par son emplacement, par le genre de l'édifice, et par l'importance des appartemens auxquels il conduit, parce que dans l'architecture tout doit être d'accord ; il serait ridicule, par exemple, d'arriver à de vastes galeries, à des salons somptueux par des escaliers de trois pieds de largeur, ou de trouver des appartemens mesquins et d'une petite proportion au premier étage d'un escalier qui aurait 6 à 8 pieds d'émmarchement ; ainsi le goût et le raisonnement doivent suffire pour mettre un escalier en rapport avec la localité qu'il doit desservir.

611. Il en est de même des paliers, qui doivent toujours avoir une largeur proportionnelle avec la longueur des marches, c'est-à-dire, qu'ils doivent avoir au moins la même largeur ; ainsi, si l'emmarchement est de 4 pieds, il est convenable que les paliers aient aussi 4 pieds ; quant aux paliers de repos, leur largeur est déterminée par les limons.

612. On peut ajouter à ces données générales quelques principes de convenances auxquels on pourra ne pas s'assujettir rigoureusement, si la localité, ou quelques circonstances ne le permettent pas.

613. On appelle *rampe* ou *volée* d'escalier une suite non interrompue de marches, laquelle est comprise entre le sol d'où part l'escalier et le premier palier, ou entre deux paliers ; pour que la première volée s'annonce d'une manière convenable,

il faut qu'elle se compose de trois à cinq marches, et toujours autant que possible en nombre impair, ainsi que les autres ; une ou deux ne présenterait qu'une masse pauvre et mesquine, et serait incommode pour la montée ; le plus que doit contenir une volée, est de vingt et une marches sans palier de repos ; il est essentiel aussi que toutes les marches d'un escalier soient parfaitement égales de hauteur et de giron, autrement les personnes qui montent et qui descendent éprouvent un choc désagréable et fatigant.

614. Nous allons donner quelques exemples d'escaliers les plus généralement usités.

Les plus beaux et les plus importans sont les escaliers à rampe droite et à repos entre deux murs, tels que celui du palais de la Bourse et du Tribunal de Commerce, à Paris ; dans les escaliers de cette espèce les marches sont scellées par les deux bouts dans des murs droits et parallèles ; le dessous reste quelquefois apparent, quand ils n'ont que 4 à 5 pieds de largeur, et qu'elles peuvent être faites par conséquent d'un seul morceau de pierre ; mais lorsqu'elles sont d'une grande largeur, elles reposent sur les extrados et les massifs de remplissage des arcs rampans destinés à les recevoir, ainsi qu'on le voit *fig.* 221.

615. Ces escaliers peuvent être à une ou à plusieurs montées, et chaque montée peut avoir une ou plusieurs rampes ou volées ; si le nombre des rampes est un peu considérable, il est convenable de diminuer celui des marches d'une rampe à l'autre, à partir de celui du bas, parce qu'alors plus on se fatigue en montant, et plus souvent on trouve un palier de repos ; ainsi, par exemple, nous supposons que cet escalier ait trois rampes, et que la

première rampe ait dix-neuf marches, la seconde ne devrait en avoir que dix-sept, et la dernière quinze; car il est à remarquer que ces sortes d'escaliers, qui sont d'un fort bel effet, surtout lorsque l'emmarchement est très large, doivent être divisés par volées de marches en nombre impair; il est bon aussi de ne donner à ces marches que $5^{\text{o}} \frac{1}{2}$ de hauteur et par conséquent $12^{\text{o}} \frac{1}{2}$ de giron; alors ils auront un très beau caractère et seront d'une grande facilité pour l'usage.

616. On pourrait multiplier à l'infini les dispositions des escaliers; nous allons seulement offrir quelques exemples parmi ceux qui sont le plus en usage. La *fig.* 222 est un escalier qui se compose de deux rampes, d'un palier intermédiaire à mi-étage et du palier d'arrivée : cette première révolution peut être répétée à chaque étage, soit en conservant la même longueur d'emmarchement, soit en la diminuant graduellement à chaque étage, ce qu'on appelle alors escalier en *entonnoir*.

617. La *fig.* 223 est un escalier à trois rampes par étage avec deux paliers carrés de repos et le palier d'arrivée.

618. Celui *fig.* 224 se compose d'une seule rampe par le bas, par laquelle on arrive à un grand palier de repos qui comprend la largeur totale de la cage, et d'où partent deux rampes égales qui viennent toutes deux aboutir au grand palier d'arrivée. Les escaliers de ce genre ne montent jamais plus haut que le premier étage; ils sont ordinairement destinés à conduire à des appartemens très vastes et très riches, ainsi que celui *fig.* 225, qui diffère de celui-ci seulement en ce que la rampe de départ aboutit à un palier carré duquel partent deux rampes d'équerre en sens contraire,

lesquelles conduisent chacune à un second palier de repos qui reçoivent chacun une rampe qui conduit enfin au grand palier d'arrivée.

619. On voit que dans ces grands escaliers d'apparat, on évite les marches dansantes ou quartiers tournans.

620. La *fig.* 226 est un escalier à noyau carré, qui peut être voûté en vis Saint-Gilles, s'il est construit en pierre : ou bien le dessous des marches peut rester apparent, étant scellées dans les deux murs.

621. La *fig.* 227 est un escalier dans une cage terminée par une partie circulaire; celui *fig.* 228 est un escalier construit suivant la forme d'une cage en trapèze irrégulier.

622. La *fig.* 229 est un escalier entre deux murs cylindriques droits et d'une seule montée; dans ces sortes d'escaliers, qui peuvent conduire à plusieurs étages, les projections horizontales du devant des marches tendent toutes au centre commun du plan des murs; que ces escaliers soient elliptiques, comme *fig.* 230, ou cylindriques, les deux murs doivent toujours en être concentriques; ils peuvent être voûtés à vis Saint-Gilles rondes, s'ils sont en pierre.

623. Quelquefois le mur qui soutient l'about des marches du côté du centre, peut, au lieu de s'élever indéfiniment, se terminer en gradins de la hauteur de deux ou trois marches, et, par conséquent, leurs retraites égales au même nombre de girons, comme on le voit en A, *fig.* 231, ou bien encore former limon, présentant sur le dessus une

surface carrée pour recevoir une rampe, comme on le voit en B, même *fig.*

624. Toutes ces sortes d'escaliers, qu'ils soient à rampe droite ou à rampe courbe, avec ou sans paliers, qu'ils aient une ou plusieurs révolutions, peuvent, s'ils sont en pierre, être *suspendus en vis à jour*.

625. Dans ce cas il n'y a point de limons, ou ces limons sont en coupe et pris dans la masse de la pierre de chaque marche; les faces des marches apparentes en dessous forment ensemble une surface hélicoïde (1) qui se continue dans toute l'étendue de l'escalier, en raison de son emmarchement. La surface cylindrique des têtes apparentes et isolées des marches, doit être toujours concentrique ou parallèle aux faces intérieures des murs de la cage, et, ainsi que nous l'avons déjà dit, les projections horizontales du devant des marches doivent être parallèles aux faces des murs, si la cage est carrée; ou *tendre au centre unique* si la cage est circulaire; ou enfin tendre aux différens centres de l'ovale si cette cage est ovale ou elliptique. Quant à la longueur des marches, elle ne doit jamais dépasser le tiers du diamètre du plan de la cage, lorsque cette cage est circulaire ou elliptique; si elles étaient plus longues, le giron deviendrait trop étroit du côté des têtes ou du centre, et, par conséquent, l'escalier serait très incommode.

(1) L'hélicoïde est un ligne courbe qui se forme en fléchissant l'axe d'une parabole dans un cercle et en donnant ainsi de la divergence aux demi-ordonnées, en d'autres termes, c'est une spirale parabolique.

626. Pour composer un escalier, quel qu'il soit, on n'a que trois problèmes à résoudre ; savoir : 1°. Lorsqu'on a la cage ou l'emplacement qu'il doit occuper, et la hauteur de l'étage auquel il doit conduire étant donnée, trouver la meilleure disposition possible relativement au point du départ et à l'arrivée ; 2°. cette première disposition étant donnée, combiner ces élémens avec l'espace que l'escalier doit occuper en projection horizontale ; 3°. s'il y a plusieurs révolutions ou plusieurs rampes ou *volées* à plomb, ou se croisant les unes sur les autres, calculer les échappées qui conviennent en raison du genre de service auquel cet escalier est assujetti.

627. L'étude d'un escalier, lorsqu'il est un peu compliqué, demande beaucoup d'habitude ; la première chose à faire, c'est de dessiner le plan bien exact de la cage où il doit être placé, en désignant sur ce plan les issues de chaque étage par lesquelles on entre dans cette cage, et par lesquelles on arrive à tous les appartemens de l'étage du départ et de celui d'arrivée ; il faut encore observer s'il n'y a point des issues qui doivent être ménagées au-dessous des marches, soit pour les descentes des caves, soit pour des cours latérales, des cuisines ou autres dépendances ; ensuite, c'est de chercher le nombre des marches qui doivent composer l'escalier projeté. Ce nombre se trouvera naturellement en divisant la hauteur à laquelle il faut monter par celle qu'on voudra donner aux marches, le quotient sera le nombre demandé ; ainsi, par exemple, nous devons composer une révolution d'escalier pour arriver du rez-de-chaussée au premier étage ; le rez-de-chaussée a entre le sol et le plafond, 14 p. 1° 5 l. de hauteur, le plancher bas du premier étage a, y compris le plafond et le parquet, 14° d'épaisseur, ce qui fait en tout 15 p. 3°

5 l. pour la montée de notre étage; nous avons dit plus haut que l'on ne pouvait donner plus de 6° de hauteur à chaque marche, mais que l'on pouvait donner moins; nous diviserons donc la hauteur totale 15 p. 3° 5 l. par 31, qui sera le nombre de marches demandé, et comme 15 p. ne peuvent pas être divisés en 31, nous réduirons ce nombre de pieds en pouces, en les multipliant par 12, ce qui donnera 180, auxquels nous ajouterons les 3° restant, viendra 183°, lesquels divisés par 5, que nous porterons en quotient, il nous restera 28°; et comme 28 ne peuvent pas être divisés par 31, nous subdiviserons de nouveau ces 28° restant par 12, viendra 336 l. auxquelles nous ajouterons encore les 5 l. de la hauteur, 15 p. 3° 5 l., et nous aurons 341 l., lesquelles toujours divisées par 31, nombre des marches, nous donneront 11 au quotient; ainsi chacune de nos trente et une marches aura 5 ° 11 l. de hauteur.

628. Si la quantité fractionnaire était trop minime au-dessus de 6° de hauteur, et qu'elle ne donne, par exemple, que une ou deux lignes en plus de ces 6°, il vaudrait mieux les ajouter à la hauteur des marches, que de faire ces marches trop basses, et que cette quantité fractionnaire ne donne, par exemple, que 5° et quelques lignes.

629. Après avoir trouvé le nombre des marches, il restera à diviser ce nombre en autant de parties que l'escalier devra avoir de rampes, et on fixera la largeur des paliers, en observant toutefois que le giron de la marche palière étant compris dans cette dernière largeur, il faudra, pour chaque rampe, un giron de moins qu'il n'y a de hauteur de marche; ensuite on multipliera le nombre des girons de chaque rampe par la largeur d'un seul, ce qui donnera l'étendue horizontale de chacune de ces

rampes; ayant réuni toutes ces étendues auxquelles on ajoutera les largeurs des paliers, on aura l'étendue totale de l'escalier. On placera ensuite sur le plan la première marche du bas, qu'on appellera *ligne de départ*, et à partir de cette ligne on tracera successivement, et à la suite les uns des autres, la longueur de la première rampe, la largeur du premier palier, la longueur de la seconde rampe, et ainsi de suite, le tout en suivant le contour de la ligne ponctuée, ainsi que nous l'avons indiqué à la *fig.* 220.

630. Le plan étant ainsi disposé, l'appareilleur fait une épure en grand sur un enduit de mur, ainsi qu'une coupe de hauteur, sur laquelle il trace toutes les projections; il établit ensuite des panneaux de tête, et fait débiter et tailler sa pierre en raison de son épure.

631. Lorsque les marches portent une moulure sur le devant, comme dans tous les escaliers intérieurs, cette moulure, qui a 15 à 18 lignes de saillie, n'apporte aucun changement dans la disposition générale de l'escalier, puisque l'on porte cette saillie en avant de chaque marche, soit en projection horizontale, soit en profil.

632. Dans les marches en pierre, il est bon de faire des refeuillemens, comme on les voit (*fig.* 232), pour que les marches ne se déplacent point; l'encastrement (*fig.* 233) serait bien pour un perron à découvert, afin d'empêcher les eaux pluviales de filtrer au travers des joints.

633. Les marches en pierre d'un escalier étant taillées, on les pose immédiatement les unes sur les autres sans aucune cale, et bien de niveau sur la longueur, en ayant soin de leur donner environ

une ligne de pente dans le sens du giron ; si le dessous de l'escalier est voûté, il faut faire avec beaucoup de soin les reins des voûtes et les araser bien de niveau ; on coule ensuite chaque marche à mesure qu'on la pose ; l'appareilleur doit, dans tous les cas, tracer les hauteurs de ces marches dans la cage afin d'être sûr d'arriver juste.

634. Quant aux escaliers en charpente, ils sont toujours supposés sur un mur d'échiffre bien fondé, construit en pierre ou en moëllons, sur lequel est placé, à la hauteur du sol du rez-de-chaussée, un parpin en pierre qui supporte le patin dans lequel est assemblé le premier limon ; les marches sont assemblées dans les limons d'environ un pouce ; chaque pièce de ces limons est maintenue et réunie par un boulon à vis et à clavette, et à chaque volée est un boulon d'écartement placé dans le sens de la longueur des marches, afin de serrer ensemble les marches et les deux limons, si l'escalier est isolé ; et si, au contraire, il est adossé à un mur, ce boulon y est scellé ainsi que les marches. Les *fig.* 234, 235 et 236 sont des angles et perrons pour montrer les disproportions des joints en raison de la forme.

635. Il serait impossible de donner dans ce Manuel, une théorie complète de la construction des escaliers. Les appareilleurs et les charpentiers qui se livrent à ce travail, en font une étude particulière, suivent des cours, consultent les ouvrages qui ont traité spécialement de ce sujet ; ouvrages qui sont eux-mêmes très volumineux et qu'il serait impossible d'analyser ici avec succès. (*Voyez* les *Manuels du Menuisier* et *du Charpentier.*)

ARTICLE IX.

De la poussée et résistance des corps.

636. La résistance des corps est en raison de leur densité et de leur tenacité, selon la position et la direction de la force qui leur est opposée : cette force exerçant son action, soit par le choc, soit en poussant ou en tirant, ou enfin par la compression, il serait intéressant, pour toutes les personnes qui s'occupent de construction, de connaître la résistance exacte et précise que peuvent opposer les différens solides qui en font partie; mais, quoiqu'en théorie, des mathématiciens et des savans du plus grand mérite se soient occupés, avec quelques succès, de calculer les résistances positives et négatives, la nature même des substances sur lesquelles ils ont opéré n'étant pas toujours homogène, et tant de causes physiques modifiant la conformation et l'action de la matière, les résultats qu'ils ont obtenus n'offrent encore rien d'assez exact pour que la pratique puisse s'en emparer aveuglément, et nous avons sous les yeux un exemple bien récent de cette vérité : le pont des Invalides ne pouvait être confié à un théoricien plus profondément instruit que M. Navier, et nous savons quel résultat il a obtenu; car, à quelque cause étrangère que l'on puisse attribuer cet événement, on ne peut s'empêcher de penser que le savant ingénieur aurait dû prévoir tous les cas fortuits, et assurer la solidité de sa construction, non seulement par les calculs abstraits de la théorie, mais encore par l'application des exemples que pouvaient y ajouter l'expérience et l'observation.

637. Il ne faut pas cependant conclure de ces réflexions que la science soit inutile; les résultats

qu'on en obtient sont toujours très précieux ; mais il ne faut pas non plus donner une entière confiance aux conséquences que l'on en tire. La pratique veut une précision moins rigoureuse ; il faut donc, par prudence, supposer l'effort beaucoup plus considérable qu'il ne l'est en effet, et ajouter, par conséquent, à la force qui, d'après les quantités données par les spéculations mathématiques, serait suffisante pour le neutraliser.

638. Les forces agissent de plusieurs manières, elles tendent quelquefois à rompre les solides qui lui sont opposés, quelquefois à les écraser, ou enfin à les repousser et à les renverser. Ces différens efforts se font en raison de la position respective des corps. Par exemple, une masse de terre élevée fait un effort plus ou moins considérable pour renverser le mur de soutenement qui lui est opposé ; une poutre trop faible rompra sous la charge d'un plancher ou des constructions qui poseraient sur elle ; des assises de pierres trop tendres ou mal ébousinées, ou dont les lits seraient évidés, peuvent s'écraser sous le poids des constructions dont on les charge ; une voûte dont tous les claveaux tendent au centre peuvent écarter les murs sur lesquels les sommiers sont supportés, si ces murs n'ont pas la force convenable pour résister à cette action ; des murs ou une charpente de comble, qui poussent au vide, sont maintenus par des chaînes en fer ; mais ces chaînes rompront bientôt, si elles ne sont pas calculées de manière à neutraliser l'effort de cette construction.

639. Ainsi que nous l'avons dit, on ne peut pas considérer comme homogènes les différentes substances que l'on aurait éprouvées par des expériences et par le secours des calculs. Les bois, par exemple, contiennent des nœuds, des couches

ligneuses plus ou moins serrées. La même essence a plus ou moins de ténacité, en raison de l'âge de l'arbre, du pays, de l'exposition, de la nature du sol qui l'a produit, etc.; le sciage qui tranche ses fibres ligneux peut diminuer une portion de sa force en raison de l'arrangement de ces fibres : le fer a des grains plus ou moins serrés qui dépendent de sa nature primitive et de sa préparation dans les fonderies, et varie, ainsi que tous les autres métaux, par ses degrés de dilatation et de compression. Le marbre et la pierre ont des moyes, des fils et des parties terrasseuses ; enfin, l'état seul de l'atmosphère suffit pour occasionner des variations infinies aux résultats des expériences ; de plus, on observera que la résistance s'affaiblit toujours par la constance d'un effort continu et permanent.

640. On appelle, dans la mécanique, *centre de gravité* d'un corps, le point où l'on suppose réuni tout le poids de ce corps, et où passerait la direction de l'action d'un autre corps sur l'extrémité ou la pointe duquel le premier serait en équilibre.

641. Dans un corps dont toutes les parties sont parfaitement homogènes, le centre de gravité est précisément le centre de la figure de ce corps; mais s'il est plus dense dans quelques unes de ses parties que dans d'autres, le centre de gravité ne peut être au centre de la figure, puisqu'alors, tendant à pencher plus d'un côté que de l'autre, s'il était suspendu ou posé sur une pointe au milieu de la figure, l'équilibre serait rompu, et ce corps finirait par tomber.

642. On appelle *équilibre* l'état d'un corps abandonné à lui-même sur un angle aigu, comme le tranchant d'une lame ou sur une pointe, qui pèse également d'un côté comme de l'autre de cette

pointe ou de cet angle, et reste dans cet état jusqu'à ce qu'une cause étrangère, comme le vent, une secousse ou le dérangement du point d'appui, viennent le troubler; pour qu'un corps reste en équilibre, il faut nécessairement que son centre de gravité soit dans la verticale élevée sur le centre de suspension de ce même corps.

643. Un *levier* est un corps toujours considéré, quelque forme qu'il ait d'ailleurs, comme une droite solide dont on se sert pour vaincre la résistance d'un autre corps : le levier a trois effets bien distincts, savoir : la force agissante, la force résistante et le point d'appui, qui est aussi une force résistante, mais immuable, ou considérée comme telle. Que le levier soit droit, courbe ou coudé, comme on considère toujours le point d'appui fixe et immobile, le point entre celui-ci est le centre du levier comme invariable, et le levier lui-même comme inflexible, trois conditions nécessaires dans la théorie comme dans la pratique : on n'estime toujours la distance au point d'appui que par la ligne droite, qui, partant de ce point, est perpendiculaire à la direction de la force agissante.

644. Pour qu'une puissance agissante, comme AB, *fig.* 241 et 242, soit en équilibre avec la puissance résistante ou le poids C, il faut que cette puissance A ou B, multipliée par sa distance au point d'appui D, que l'on appelle *bras de levier*, soit égale au produit de ce point résistant C, multiplié par son bras de levier, ou de même par la distance de ce point d'appui D au point C, où il agit par sa résistance.

645. Supposons donc le poids C de 30 kilogrammes; que la distance ED soit de 1 décimètre,

et la distance DF de 3 décimètres, il faut que la puissance B soit de 10 kilogrammes ; car en appelant a la distance ED et b celle DF, on aura $b = 3\,a$; et si 30, valeur en kilogrammes de C multipliée par a, est égale à 10, valeur de B en kilogrammes, multipliée par b, on aura

$$30 \times a = 10 \times b, \text{ ou}$$
$$30 \times a = 10 \times 3\,a.$$

Si maintenant on rapproche le poids C en H, à 5 centimètres de distance seulement du point d'appui D, on verra que b vaut alors $6\,a$; par conséquent on aura

$$a \times 30 = 5 \times 6\,a.$$

646. Il en résulte que la puissance agissante B n'aurait plus besoin que de 5 kilogrammes de force pour être en équilibre avec le poids C reporté au point H.

647. Avançons maintenant en A cette puissance agissante B appliquée en G, et supposons que la distance de ce point G au point d'appui D n'est plus que de 2 décimètres, alors b ne vaut plus que $2\,a$, et on a

$$a \times 30 = 2\,a \times 15.$$

Il faut donc ici que la puissance agissante ait 15 kil. de force.

§. I. FORCE ET RÉSISTANCE DES BOIS.

648. Les pièces de bois placées horizontalement sont beaucoup plus fortes lorsqu'elles sont posées de champ, c'est-à-dire, lorsque la plus grande dimension de leur base est verticale, que dans le sens opposé ; il est résulté des expériences faites à ce sujet par les théoriciens les plus instruits, que

les pièces AB et CD (*fig.* 237 et 238) sont égales; mais posées différemment, les rapports des forces de ces pièces sont toujours en raison du *carré de la hauteur* de ces mêmes pièces comparées entre elles, toutes les autres dimensions étant d'ailleurs égales ; ou en raison de *leurs bases multipliées par le carré de la hauteur*, quand leurs longueurs seules sont égales, ou enfin en raison du produit de *leurs bases, multiplié par le carré de la hauteur, et divisé par leurs longueurs*, si aucune de leurs dimensions ne se ressemblent. Ainsi, par exemple, les pièces AB et CD étant égales, ont chacune 12 centimètres sur 22 centimètres; la base 12 multipliée par le carré de sa hauteur 22, donnera 5808, qui représente la résistance de cette pièce.

$$12 \times 22 \times 22 = 5808.$$

649. Maintenant si nous cherchons la résistance de la pièce CD par le même procédé, nous trouverons 3168.

$$22 \times 12 \times 12 = 3168.$$

650. La proposition de ces deux produits prouve que la pièce CD, quoiqu'égale de dimension, de qualité, de contexture, etc., se rompra sous une charge moitié moindre que celle qui ferait céder la pièce AB posée de champ, puisque cette proportion est de $\frac{12}{20}$.

651. Ces deux pièces de bois se briseront aussi sous des fardeaux inégaux, si l'une est posée seulement et isolée sur les deux points d'appui, comme *fig.* 239; si l'autre est parfaitement scellée et maintenue aux deux extrémités dans des appuis qui ne peuvent fléchir ni se soulever, quelque poids qu'ait à supporter la pièce de bois, qui, par conséquent, se rompra nécessairement à l'endroit où se fait tout l'effort, comme ici, *fig.* 240, il est

reconnu que la différence de résistance de ces deux pièces, d'ailleurs égales dans toutes leurs dimensions, et posées l'une comme l'autre, soit sur le champ, soit sur le plat, est comme 2 à 3. Ainsi, si la pièce, *fig.* 240, rompt sous une charge de 3,000 livres, la pièce, *fig.* 239, ne supportera que 2,000 avant de se rompre : nous conseillerons à nos lecteurs de lire, sur cet objet important, le *Traité de la force des bois*, par *Camus de Mézières*, et l'ouvrage plus récent de M. *Girard*, inspecteur des ponts et chaussées. Quant à nous, les bornes de ce Manuel ne nous permettent pas de nous étendre davantage sur ce sujet, et nous pensons que ces deux exemples, que l'on peut appliquer utilement à toutes les dimensions des bois que l'on voudra employer, suffiront pour en calculer très approximativement la force.

§. II. DE LA POUSSÉE DES TERRES.

652. Les substances qui forment les terres sont de différentes natures, comme chacun sait ; il y en a dont les parties ont tellement d'adhérence entre elles, qu'elles peuvent, étant coupées verticalement, se maintenir seules pendant un certain temps ; telles sont les terres franches, argileuses, les glaises, etc. D'autres, au contraire, ont si peu de liaison entre leurs parties, telles que le sable, que, tranchées comme les premières, elles s'écroulent et forment avec la verticale un demi-angle droit ; tout le reste ne pouvant rester en place sans y être retenu par un corps quelconque, on conçoit que ce sont ces dernières qui, tendant le plus à glisser, font conséquemment le plus d'efforts pour renverser le corps qu'on leur oppose ; ainsi (*fig.* 243) est construit un mur A pour résister à l'effort de la portion de terre B C D d'une terrasse qui tend à glisser et à le renverser, il faut, pour que ce mur reste à sa place, que sa propre masse, multipliée par sa force B C de résistance,

soit égale au moins à la masse pesante des terres qui sont comprises dans le triangle B C D, multipliées par leur force de pression, exprimée par BD; et, en supposant que la pesanteur spécifique des deux substances soit la même, et que la hauteur B C soit de 20 mètres, on aura pour valeur des terres du triangle 20 \times 5, moitié de B D = 100, qui, multipliés par 10 représentant les forces avec laquelle elles agissent, donne 1,000 pour l'effort total des terres contre ce mur; et comme la hauteur est 20, comme celle des terres, si, après avoir multiplié cette hauteur par sa force de résistance, qui est de la même valeur puisque cette force indiquée par la perpendiculaire à sa direction, est cette même hauteur 20, on obtient pour résultat 400, que l'on divise par le produit de la masse agissante qui est ici de 1,000, on verra que l'épaisseur de ce mur est de 2 m. 50 c.

653. Ici nous avons raisonné dans l'hypothèse que les substances sont d'une densité égale; mais, comme la pesanteur spécifique de la pierre est à celle des terres ordinaires, à peu près comme 3 est à 2, il s'en suit qu'on peut réduire cette épaisseur de mur à 1 m. 67 c., qui sont les deux tiers de 2 m. 50 c., et qu'il y aurait encore équilibre; mais, ainsi que nous l'avons dit plus haut, il ne suffit pas, en construction, de s'en tenir seulement au résultat que donnent les calculs, la prudence exige au contraire de donner toujours un peu plus de force à la résistance, afin que dans le cas de charge accidentelle, comme ici, par exemple, le gonflement des terres par l'infiltration des eaux, des dépôts de matériaux qui se feraient sur cette terrasse, le passage de grosses voitures, etc., le mur fût en état de se soutenir, il serait donc convenable d'augmenter l'épaisseur mathématiquement juste, de 1 m. 67 c., et de le construire d'environ 2 m. d'épaisseur.

654. On fait ordinairement ces murs en talus du côté opposé à la force agissante, comme ici E F, ou bien on fait des éperons ou contre-forts de distance en distance, comme on le voit au plan *fig.* 243 *bis.*

§. III. POUSSÉE DES VOUTES.

655. Les différences d'action du poids des voûtes sur leurs supports, sont en raison de leurs diverses formes, des diverses natures des matériaux, et d'autres causes accidentelles, ce qui a toujours laissé quelque incertitude dans l'expression précise de la poussée des voûtes; néanmoins comme on connaît mieux la densité de la pierre et les points où cette action de poussée s'exerce, on les a soumis plus facilement au calcul.

656. En général, la rupture a lieu dans les voûtes, à la clef et à peu près au milieu de la douelle ou de l'espace compris entre la clef et la naissance A, comme on le voit *fig.* 244, et si les piliers, les murs ou pieds-droits qui les supportent sont trop élevés ou trop faibles ils éprouveront aussi une rupture à peu près à la hauteur qu'ils auraient dû avoir, comme ici en B.

657. Les voussoirs d'une voûte aboutissant tous à un centre commun, ou même à deux ou trois centres en raison de sa forme, devraient être considérés, s'ils n'avaient pas de liaison entre eux, comme autant de coins tendant à glisser les uns sur les autres, dont la pesanteur spécifique représente une puissance qui donne à chacun d'eux la force de pousser ses deux voisins, et cette force aura d'autant plus d'énergie que les joints de ces voussoirs seront plus perpendiculaires à l'horizon; c'est le résultat de tous ces efforts réunis qui tendent à écarter les

murs qui soutiennent une voûte et que l'on appelle *poussée des voûtes* ; ainsi, pour pouvoir proportionner l'épaisseur des murs ou pieds-droits à l'effort total de cette voûte, il faudrait nécessairement connaître l'action exercée par chaque voussoir, et quand on aurait fait ces calculs, il faudrait encore ajouter quelque chose à leur produit, parce que la maçonnerie n'a pas toujours la perfection qu'on lui suppose, et que des causes accidentelles peuvent augmenter cette action; il faudrait donc parer à cet inconvénient en donnant plus de force aux supports que l'on n'en exige, en effet, dans la construction; mais ces voussoirs étant liés avec un bon mortier, ne font plus, pour ainsi dire, qu'une seule pièce, ainsi on peut se dispenser de calculer l'effort particulier de chacun de ces voussoirs, qui exercerait au surplus une action plus ou moins énergique les uns sur les autres, en raison de leur position et de leur direction ; on peut donc obtenir un résultat satisfaisant en se rappelant, 1°. que la rupture d'une voûte a presque toujours lieu, ainsi que nous l'avons dit plus haut, à la clef et au milieu des reins; 2°. que plus la voûte aura d'épaisseur, plus il y aura de poussée; 3°. que plus les pieds-droits seront élevés, plus il leur faudra donner d'épaisseur ; 4°. que plus une voûte sera surbaissée au-dessous du plein cintre, plus l'effort de la poussée sera considérable, parce que les joints d'une grande partie des voussoirs approcheront davantage de la verticale ; 5°. que par la même raison, plus cette voûte sera élevée au-dessus du plein cintre, moins la poussée aura d'action, puisque la plus grande partie des joints se rapprochera davantage de l'horizontale.

658. Lorsqu'on peut donner aux murs ou aux pieds-droits qui sont destinés à soutenir une voûte un peu de talus à l'extérieur comme A B (*fig.* 245),

ou les contrebuter par un second CD, comme pour les bas côtés d'une église, l'action agissante devient presque nulle, et l'on peut construire alors les supports plus légers.

659. Une chaîne dont les anneaux sont égaux et parfaitement polis, étant suspendue par ses deux extrémités A B (*fig.* 246), s'incline suivant une courbe que l'on appelle *la chaînette*; il est démontré par les calculs faits d'après l'équation de cette courbe, qu'une voûte dont l'intrados suivrait cette forme, étant même de moindre épaisseur que d'autres, serait extrêmement solide, et que par le fait seul de cette courbure elle n'aurait point de poussée. M. Rondelet a fait à cet égard un essai qui paraît décisif; cet auteur rapporte, dans son ouvrage sur l'*Art de bâtir*, qu'il a placé des boules sur une dalle de pierre, de manière que leurs points de contact se trouvaient sur l'axe de la chaînette, et qu'en redressant ensuite cette dalle verticalement il est parvenu à faire tenir les boules en contact en fixant seulement les deux premières aux points A et B de manière à ce qu'elles ne puissent se déranger; on conçoit, par cette expérience, pourquoi cette courbe donne plus de solidité aux voûtes que tout autre.

660. Comme la courbe de la chaînette ne paraît pas très régulière à l'œil, on peut y faire, sans inconvénient, quelques additions : telles, par exemple, que la courbe D E qui lui donnerait alors l'apparence d'un plein cintre, et qui n'ôterait rien à la propriété et à la solidité primitive de cette voûte, mais qui nécessiterait une plus épaisseur de mur pour supporter la saillie A B; à moins que l'on ne veuille, pour éviter cette plus épaisseur, faire un encorbellement F. Ainsi, plus dans la construction des voûtes on approchera de la

courbe de la chaînette, plus elles seront solides et moins sujettes à la poussée.

661. Il est très rare, dans les constructions ordinaires, que des voûtes soient supportées sur des piliers isolés; ce sont toujours des caves dont les berceaux sont doubles ou triples, qui, par conséquent, se contrebutent réciproquement et dont les terres maintiennent les murs et la poussée, et ici on n'a besoin que de l'expérience de la pratique. Ces voûtes sont construites ordinairement en moellons piqués dont les joints tendent au centre, avec des chaînes en pierre de distance en distance, lesquelles sont placées comme points d'appui sous les trumeaux, sous les poutres portant plancher, aux angles des bâtimens et au droit de la jonction des murs de refend avec les murs de face; les portes de ces caves se cintrent aussi souvent en pierre; l'épaisseur que l'on donne le plus communément à ces voûtes est de 18°, et les murs qui les supportent ont 24°. Dans le cas de constructions extraordinaires, qui n'ont lieu que dans les édifices publics, tels que des voûtes extérieures d'un grand diamètre, des dômes ou coupoles, etc., il faudrait avoir recours aux ouvrages dans lesquels on a traité avec plus de succès sur la poussée des voûtes : l'on consulterait alors avec fruit la théorie de MM. *Gauthey*, *de Prony* et *Navier*, et les expériences de M. *Rondelet*.

ARTICLE X.

Des légers ouvrages.

662. Dans la maçonnerie on appelle *légers ouvrages* ou simplement *légers*, tous les ouvrages où le plâtre est employé seul, comme les pigeonnages de tuyaux de cheminées, les crépis et enduits, ou

avec un lattis, comme les plafonds, les aires de planchers, les cloisons et pans de bois, etc.; on compte aussi dans les légers, les hourdis en plâtras et plâtre, les siéges et chausses d'aisances, les fourneaux potagers, les corniches et entablemens en plâtre, les scellemens, lorsqu'ils sont faits avec cette matière et du tuileau, les chaînes et augets pour scellemens de lambourdes; chacun de ces ouvrages est porté dans les mémoires comme valeur en légers, et est évalué en fractions de toise ou mètre superficiel, en raison de l'importance de l'ouvrage, comme on le verra au tableau, p. 274.

663. Tous les légers ouvrages étant faits en plâtre, on ne peut donner aucune théorie à cet égard, la pratique seule et ce que nous avons dit sur les murs, entablemens, etc., suffira : cependant, comme les cheminées peuvent se construire de différentes manières, nous croyons devoir entrer à ce sujet dans quelques détails.

664. Les cheminées se font soit en pierre (ce qui est fort rare), soit en brique (ce qui est la meilleure construction), soit enfin en plâtre; le mortier se liant mieux avec la brique que le plâtre, il faut l'employer lorsqu'on le peut; lorsque les tuyaux sont compris dans l'intérieur des murs, la languette du dossier, c'est-à-dire celle de derrière, se fait en briques de plat, elle a par conséquent 4 pouces d'épaisseur, et la languette de face en briques de champ et n'a par conséquent que 2 pouces, ce qui fait, avec les enduits extérieurs et intérieurs, 3° à 3° 6 l.; lorsque ces tuyaux sont adossés au mur, il est bon de faire toutes les languettes en briques de plat, et seulement celles de refend ou de séparation en briques de champ. Enfin on construit les tuyaux de cheminée en *pigeonnage*. Ce pigeonnage est une languette en plâtre

au panier, de 3 pouces environ d'épaisseur, y compris les enduits des deux côtés ; il faut avoir soin que celui de l'intérieur soit bien fait, parce que plus il est uni, moins la suie s'y attache.

665. Il est essentiel que ces tuyaux soient faits en brique ou en plâtre, s'ils sont adaptés contre les murs ; de faire des tranchées de 1 à 2° de profondeur dans ces murs, avec des trous plus profonds de 8 en 8° environ, pour que ces tuyaux soient bien liaisonnés avec les murs.

666. Les tuyaux dans les maisons ordinaires doivent avoir au moins 18° de large sur 9°.

667. On fait aussi des tuyaux en brique, en fonte ou en poterie, dont l'orifice circulaire n'a pas plus de 9° de diamètre, et ces cheminées plus étroites, sont moins susceptibles de fumer que les autres.

668. On doit proportionner les manteaux de cheminées aux pièces dans lesquelles ils sont faits ; dans les maisons particulières ils ont depuis 3 pieds dans les cabinets, jusqu'à 5 pieds ; dans les salons, dans les palais qui ont de grandes salles, des galeries, on en fait encore de 6 à 8 pieds ; dans les cuisines et offices, l'emplacement règle cette dimension ; tous ces manteaux sont faits en plâtras ou en briques, ou même en pierre, selon l'usage auquel ils sont destinés ; les cheminées ordinaires ont de 3 à 4 pieds de hauteur ; celles des cuisines se font en hottes de 6 à 8 pieds, et on garnit les contre-cœurs en plaques de fonte ; dans les grandes cuisines ces plaques ont quelquefois jusqu'à 1 pouce ou 15 lignes d'épaisseur ; mais lorsqu'elles doivent être exposées à un degré de chaleur très considérable, il ne faut pas les sceller, mais seulement les maintenir avec de fortes barres de

fer, qui laissent libre l'action de la dilatation ; autrement, si elles sont comprimées, elles tendent à se rouler et à se ployer.

669. Les barres de manteaux de toutes les cheminées doivent être en fer ; néanmoins lorsque les hottes sont saillantes, on les fait quelquefois en bois, que l'on revêt au pourtour d'un fort enduit en plâtre, ce qui est défendu par les lois, et particulièrement dans les grandes villes.

670. Les trémies au-devant des foyers doivent être tenues assez larges pour que l'on ne puisse craindre que le feu se communique au plancher ; les lois exigent que dans les cheminées ordinaires il y ait au moins 3 pieds d'isolement du mur, et que les jambages a (*fig.* 247) soient construits dans œuvre des solives d'enchevêtrure, ou qu'une partie au moins excède la rive intérieure ; la trémie est garnie de bandes de trémies b en long et en travers pour maintenir la maçonnerie pleine en plâtras et plâtre, ou, à leur défaut, en recoupe de pierre et mortier, de toute l'épaisseur du plancher, ou enfin en briques ; dans ce dernier cas, les barres de trémies ne sont pas indispensables, mais il faut avoir soin alors de faire faire sur les solives d'enchevêtrure une coupe inclinée a qui sert de coussinet pour adapter les premières briques, afin de pratiquer une petite voûte extrêmement plate b ; il faut maçonner ces voûtes avec du mortier.

671. Lorsqu'on veut faire après coup une cheminée dans une pièce qui n'a pas été destinée d'abord à être chauffée, comme alors il n'y a point de trémie préparée, et que l'âtre par conséquent poserait immédiatement sur le carreau, il faut faire ce qu'on appelle un âtre relevé, avec une épaisseur ou deux de briques de plat, sur lesquelles on pose des petites barres en fer de ca-

rillon pour maintenir une aire et le carrelage au-dessus ; quelquefois, sur les tassots de briques, on met une plaque de fonte unie, ce qui dispense des barres et du carreau ; dans tous les cas il est indispensable d'isoler cet âtre relevé, de manière que l'air puisse circuler librement entre lui et le plancher ; on ferme alors le devant par une galerie découpée à jour, en tôle ou en cuivre, ou par un châssis en toile métallique.

672. Les fourneaux potagers des cuisines sont construits le plus souvent en plâtras et plâtre ; lorsqu'on a distribué les réchauds en fonte dont on veut les garnir, ces réchauds ainsi que le hourdis sont maintenus par des barres de petit fer de carillon, ou seulement par des *fantons* ou *côtes de vaches*, posées tant en largeur qu'en longueur. Dans les grandes cuisines il est bon de les faire en briques et en mortier ; le dessus est carrelé en carreaux de terre cuite ; lorsqu'on veut plus de propreté on les carrelle en carreaux de faïence, en mettant un ou deux rangs de ces carreaux de champ le long des murs : ces fourneaux doivent toujours avoir une paillasse ou cendrier carrelé à la moitié de leur hauteur, pour recevoir les braises ou cendres chaudes qui s'échappent au travers des grilles des réchauds ; le dessous de cette paillasse sert ordinairement de charbonnier ; les jambages qui les supportent sont construits quelquefois en plâtras et plâtre, mais le mieux est de les faire en briques. Ces fourneaux s'établissent toujours sur une hauteur de 2 p. 8 à 9°, et sur une largeur de 2 p. 6° environ ; quant à la longueur elle est proportionnée à l'emplacement, et à l'importance de la maison.

673. Dans les maisons ordinaires, il faut garnir ces fourneaux d'une série de réchauds depuis 4° jusqu'à 11 à 12° carrés, et placer à une extrémité une poissonnière de 15 à 18°.

674. Ces fourneaux sont armés au pourtour de bandes en fer carré, celles du haut est en fer plat qui maintient le carreau; s'ils sont d'une grande dimension, on place une des barres verticales au droit de chaque jambage, et dans les angles, pour plus de solidité.

675. Les fours à cuire le pain et la pâtisserie doivent en général être construits sur un terrain solide ou sur bonnes voûtes; la partie inférieure peut se construire, soit en moellons, soit en pierre ou en briques, mais il faut mettre beaucoup de soin à la partie intérieure appelée chapelle du four, parce que cette partie devant recevoir l'action d'un feu violent, doit être faite de manière à résister à cette action sans se briser ni se fendre : c'est pourquoi on emploie pour les voûtes des fours, le tuileau, que l'on maçonne avec de la terre franche dite terre à four, qui est une argile mêlée d'un peu de sablon; il faut prendre garde qu'il ne s'y trouve des parties calcaires, parce qu'alors elles se vitrifieraient au feu; cette voûte ou chapelle est toujours très surbaissée, l'âtre se fait en carreaux de terre cuite très dure et de très bonne qualité, que l'on maçonne aussi avec cette même terre à four.

676. La loi exige que ces fours soient éloignés des murs, et particulièrement des murs mitoyens, parce qu'autrement il pourrait s'ouvrir des crevasses par où la flamme s'introduirait avant que l'on ne puisse s'en apercevoir; cette distance ou isolement, qui doit être de quelques pouces, s'appelle *le tour du chat*.

677. Il serait inutile, et il n'entre pas d'ailleurs dans notre plan, de parler des fourneaux d'usines, qui ont mille formes adaptées aux divers besoins des fabriques; il suffira de dire qu'en rè-

gle générale, ces fourneaux doivent être fondés autant que possible dans des terrains secs ; que l'intérieur doit en être construit avec des pierres naturelles, des briques ou autres pierres factices en état de résister à l'action d'une grande chaleur ; qu'il faut avoir soin de les armer de bandes de fer en raison de la force et de la continuité du feu qui, tendant à raréfier le peu d'humidité qui est restée dans la maçonnerie, fait effort pour tout détruire ; que par cette raison il faut pratiquer dans l'intérieur de cette maçonnerie, des évents ou petits canaux circulant autour du foyer de chaleur, et donnant continuellement issue à l'air atmosphérique ; dans ces sortes de constructions il est essentiel de faire un bon choix de briques, parce que les unes soutiennent très bien l'action du feu, telles sont les briques de Sarcelle près Paris, tandis que d'autres, dans lesquelles il se trouve du carbonate de chaux (1), y entrent en fusion et s'y vitrifient ; parmi les pierres naturelles il est des roches, des grès, des granits et des schistes très propres à ces constructions, tandis que d'autres se fendent, éclatent et se décomposent ; il faut donc bien étudier et éprouver les matériaux que l'on emploie pour ces sortes de constructions.

678. Voici comme se comptent toutes sortes de légers ouvrages dans les mémoires des entrepreneurs.

TABLEAU DE LA VALEUR DES LÉGERS OUVRAGES.

Les crépis des vieux murs avec hachis des anciens, comptent pour $\frac{1}{6}$ de toise,

(1) *Voyez* le *Manuel de Minéralogie*, par M. Blondeau, qui fait partie de cette Collection.

c'est-à-dire que six toises superficielles de ce travail valent une toise de légers ouvrages, ci. $\frac{1}{6}$

Les crépis et enduits sur mur neuf en moellons. $\frac{1}{4}$

Les hachis, crépis et enduits avec renformis. $\frac{1}{7}$

Les rejointoyemens seuls de vieux murs. $\frac{1}{8}$

Les ravalemens extérieurs en plâtre. . $\frac{1}{3}$

Les échafauds seuls pour des ouvrages très élevés. $\frac{1}{12}$

Les hourdis et recouvrement des deux côtés d'un pan de bois, pour les deux côtés. 1

Cloisons légères hourdées et ravalées des deux côtés. 1

Recouvremens de bois de charpente, comme poteaux, poutres apparentes, sablières, etc. $\frac{1}{2}$

Plafond et lambris sur lattis jointif. 1

Plafonds avec augets entre les solives. 1 $\frac{1}{6}$

Plancher hourdé plein, et plafonné avec aire au-dessus, sans lattis. 1

Idem avec lattis. 1 $\frac{1}{6}$

Trémies de cheminées hourdées en plâtre, y compris plafond et aire. . . . 1 $\frac{1}{3}$

Aire latté jointif. $\frac{1}{3}$

Idem avec entrevoux dessous. . . . $\frac{1}{3}$

Scellemens de lambourdes de parquets avec augets. $\frac{1}{3}$

Idem avec chaines en plâtras et plâtre. $\frac{1}{3}$

Languettes de cheminées pigeonnées. 1

ARTICLE XI.

De la Charpente.

679. Tous les bois que l'on emploie dans les bâtimens doivent avoir quelques années de coupe, afin qu'ils soient dégagés de l'humidité de la sève, autrement, renfermés de suite dans des plâtres, ils s'échauffent et pourrissent bientôt; il faut qu'ils soient de *droits fils*, qu'il n'y ait point de nœuds vicieux qui interrompent leurs filamens; qu'ils ne soient point *roulés*; qu'il n'y ait point d'aubier, parce qu'alors les vers s'y mettent bientôt et s'introduisent peu à peu jusqu'au cœur; qu'ils soient d'une consistance ferme et serrée; enfin il faut éviter le *bois gras*, qui ne vaut jamais rien.

§. I. DES COMBLES EN CHARPENTE.

680. On élevait autrefois les combles à une hauteur excessive, qui employait une quantité considérable de bois, qui chargeait les bâtimens d'un poids énorme, et qui, le plus souvent, percés de grandes lucarnes et d'œil de bœuf contournés de mille manières, produisaient le plus mauvais effet. *Mansard*, qui a le premier senti ce qu'avait de défectueux des combles de cette espèce, a cherché à les corriger, et les a remplacés par ceux qui ont conservé son nom et que l'on appelle *combles brisés en mansardes* (*fig.* 251). Mais ces derniers étant eux-mêmes d'un mauvais goût, il est plus convenable de couronner le bâtiment par un étage en attique, comme on le voit (*pl.* 4), parce que, outre que cet attique ajoute à la décoration, l'étage qu'il contient est carré, et les combles sont moins considérables.

L'usage le plus généralement suivi pour les pen-

tes des combles, est de leur donner en hauteur la moitié de leur largeur au plus, et le tiers au moins lorsqu'ils doivent être couverts en tuiles, et du tiers au quart lorsqu'ils doivent être couverts en ardoise; c'est-à-dire que le comble d'un bâtiment de 30 p. hors œuvre couvert en tuiles, aura 15 p. de hauteur au plus et 10 au moins, et s'il est couvert en ardoise, il aura 10 p. au plus et 7 p. 6° au moins; c'est la proportion que nous avons adoptée pour notre projet de château (*pl.* 4), dont le comble a de largeur 32 p. pris sur les plates-formes au pied des chevrons, et 8 p. de hauteur depuis les semelles traînantes jusqu'au-dessus du faîtage.

681. On ferait un volume entier de la manière de diversifier les dispositions des combles; on en a parlé plus au long dans le *Manuel du Charpentier*, où l'on a indiqué les grosseurs relatives de chaque pièce en raison de leur longueur et de leur usage; en général, l'étude de la charpente, et en particulier celle de la composition des combles sont très importantes dans la pratique, car si l'on emploie des bois trop forts et en trop grande quantité, dans les planchers ou pans de bois, cet excès cause deux sortes de dommages; savoir, que les murs sont trop chargés, et ensuite que cette charpente est plus dispendieuse; si, au contraire, on les met trop faibles, trop espacés, ou que les assemblages aient une mauvaise disposition, les bois fléchissent, et l'ensemble de ces constructions trop légères périt bientôt.

682. Dans les systèmes de combles que l'on adopte, il faut combiner les diverses pièces qui composent les fermes, de manière qu'elles ne poussent pas au vide, parce qu'alors il ferait effort sur les murs, les repousserait et leur donnerait bientôt un sur-plomb qui accélérerait leur chute.

§. II. DES PLANCHERS.

683. On faisait autrefois presque tous les planchers en *bois de brin*; des poutres énormes scellées d'un mur à l'autre supportaient dans toute leur longueur des travées de solives dont les dernières allaient se sceller dans les murs une à une (V. *fig.* 252). Il résultait de cette disposition, que l'on voit au plan *fig.* 253, que les poutres étant chargées dans toute leur longueur, devaient être d'une très grosse proportion relativement à leurs portées, et qu'elles étaient toujours apparentes au-dessous des plafonds, ce qui était choquant et ne pouvait s'adapter à aucune décoration régulière; de plus, les abouts de solives étant scellés dans les murs, il en résultait que ces murs étaient criblés à tous les étages de tranchées et de trous qui les affaiblissaient; il serait d'ailleurs difficile maintenant de trouver dans les forêts, des poutres de 18 à 20° carrés sans aubier, qu'exigerait une portée un peu considérable, parce que tous les bois de cette dimension sont maintenant frappés du marteau de l'État, et conservés pour les besoins de la marine; et comme ce n'est qu'avec des permissions spéciales obtenues très difficilement que l'on peut enlever quelques morceaux pour des cas extraordinaires, il ne serait pas possible de s'en procurer pour tous les usages des bâtimens particuliers, si les planchers étaient encore faits d'après ce système; de plus, ils seraient d'un prix énorme, parce que les bois qui dépassent 12 ou 15° d'équarrissage sont moitié plus chers et quelquefois plus. On ne se sert donc maintenant de bois d'un fort équarrissage que pour des poitraux et des noyaux d'escalier.

684. Dans la *fig.* 254, qui représente le cabinet du plan du château (*pl.* 3), on verra la manière

dont on dispose maintenant les planchers : celui-ci se compose de quatre solives d'enchevêtrure a, scellées dans les murs, dans lesquelles sont assemblés six chevêtres b, qui sont chevauchés ainsi qu'on le voit, afin que les solives de remplissage aient à peu près la même longueur, et que les tenons de ces chevêtres ne se trouvent pas en face les uns des autres, parce qu'alors les mortaises, faites pour les recevoir, affaibliraient trop les enchevêtrures.

685. Ces pièces sont faites en bois de brin de 8 à 9° carrés ; les solives de remplissage c sont en bois de sciage, posées de champ : elles ont dans ce plancher 3° d'épaisseur et 7 à 8° de hauteur, et sont espacées de 12° de milieu en milieu, ce qui laisse 9° de vide entre chacune d'elles.

686. Lorsque les chevêtres b s'éloignent du mur, il faut placer le long de ce mur des faux chevêtres d.

687. On voit par cette disposition, 1°. que les solives d'enchevêtrure qui remplacent les poutres d'autrefois, au lieu d'être chargées dans toute leur longueur, ce qui exigeait des pièces énormes, supportent tout le fardeau des travées à leurs extrémités seulement ; 2°. que les solives de remplissage étant posées de champ, acquièrent beaucoup plus de force, ainsi que nous l'avons démontré, n° 648 et suiv. ; 3°. que ces enchevêtrures, ainsi que les travées de remplissage, sont entièrement noyées dans l'épaisseur du plancher ; car en supposant que ces pièces principales aient 9° de hauteur, si l'on ajoute 3° pour l'aire et le carreau, et 1° pour le plafond, on aura 13° d'épaisseur sans aucune saillie au-dessous.

688. Les assemblages des chevêtres dans les enchevêtrures étant susceptibles d'échapper, on place aux jonctions *e* des étriers en fer plat (*fig.* 255) qui embrassent le chevêtre et viennent se poser à talons coudés sur la face du dessus de l'enchevêtrure, et s'y fixer au moyen de quatre clous faits exprès pour cet usage.

689. Les planchers d'un étage se relient ensuite tous ensemble par des plates-bandes en fer *f*, portant un petit talon à chaque extrémité. Ces plates-bandes sont encastrées dans les pièces principales, ainsi que leurs talons, et toujours en face les unes des autres, afin que ces planchers ne fassent ensemble qu'un corps : ici, par exemple, tous les planchers peuvent se maintenir et se relier par ce moyen, mais aux extrémités extérieures, côté du boudoir et du cabinet de toilette, il faut que ces plates-bandes portent un œil pour recevoir une ancre que l'on incruste dans l'épaisseur des murs latéraux, comme on le voit en *g*.

690. Lorsque les solives ont une trop grande portée, on place entre chacune d'elles des bouts de bois ou étrésillons *a* (*fig.* 255), en faisant une petite entaille dans chacune de ces solives vers le milieu, ou, si l'on en veut mettre deux rangs, aux deux tiers ; il faut que ces étrésillons entrent de force ; ils bandent alors les solives les unes avec les autres, et n'en forment plus, pour ainsi dire, qu'un corps.

691. On peut aussi lierner toutes ces solives par une lierne *a* (*fig.* 257) que l'on pose en travers par-dessus, en l'entaillant à moitié de l'épaisseur du bois au droit de chaque solive, et ensuite on fixe cette lierne au moyen de chevilles en fer ou en bois *b*, ou d'un boulon en fer *c* passant au travers

de chaque solive; mais alors il faut observer que les trous qu'on est obligé de faire endommagent ces solives et les affaiblissent; les étrésillons dont nous venons de parler valent mieux par cette raison, et parce qu'ils ne dépassent point comme les liernes le dessus des solives.

692. On doit toujours, autant qu'il est possible, porter les enchevêtrures sur les murs de refend, autrement elles diminuent la solidité des murs de face.

§. III. DES PANS DE BOIS.

693. Nous avons peu de chose à dire des pans de bois dont on fait usage pour les principales distributions d'un bâtiment, et quelquefois aussi en remplacement des murs de face dans les localités où la pierre et le moellon sont rares, et aussi pour gagner du terrain, les pans de bois n'ayant que 8 à 9°, et la moindre épaisseur des murs devant être de 18°.

694. Il est défendu à Paris d'élever des pans de bois sur les faces des rues, et il n'est dérogé à cette défense que dans des cas extraordinaires.

695. Pour que les pans de bois ne poussent pas au vide, et qu'ils se lient avec les autres constructions, on place au droit des planchers, des tirans et des ancres en fer, qui, étant maintenus sur ces planchers, viennent s'accrocher aux deux extrémités, et toujours d'équerre avec les façades, ce qui est très essentiel pour que le tirage s'opère d'une manière directe; on les garnit aussi d'équerres dans les angles, lesquelles équerres a (*fig.* 258) embrassent le poteau cornier et les deux sablières en retour. A chaque joint de sablière on place des

plates-bandes *b*, et il faut avoir soin de poser ces fers au fur et à mesure de la construction.

696. Les pans de bois montent ordinairement de fond, c'est-à-dire qu'ils commencent au rez-de-chaussée où la sablière basse *c* est posée sur un rang de parpins en pierre *d*, qui sont eux-mêmes soutenus par une petite fondation en moellons *e*, ainsi qu'on le voit, même *fig*. 258.

697. Lorsqu'on veut soulager un intervalle de pans de bois, soit parce qu'il y a un vide dessous, soit pour toute autre cause, on place des décharges obliques *f*, de manière cependant à ne pas gêner les ouvertures de portes ou de croisées; alors le pan de bois est supporté sur les deux points d'appui *g h*, et l'intervalle de *g* à *h* est tout-à-fait soulagé. Ce serait aussi le cas de placer ces mêmes décharges si l'on avait à supporter à l'étage supérieur au point *i* un fardeau considérable.

§. IV. DES ESCALIERS.

698. Le *Manuel du Charpentier* donne les détails nécessaires pour la construction des escaliers en charpente, auxquels nous ne pourrions appliquer ici que les principes généraux des escaliers en pierre, que nos lecteurs trouveront pages 244 et suiv.

ARTICLE XII.

De la Couverture.

§. I. DE L'ARDOISE.

699. Il y a plusieurs manières de couvrir les bâtimens; la plus en usage dans les grandes villes et surtout à Paris, est la couverture en ardoise: on n'y emploie que celle d'Angers, dite *grande carrée*

et quelquefois de la *quartelette*, dont les dimensions sont plus petites : ces ardoises s'attachent avec au moins deux clous, sur de la volige, et on laisse 4° du pureau dans les combles ordinaires ; lorsqu'ils sont plats, on ne laisse que 3° 6 l. et même 3°; on sait que le *pureau* est la partie de l'ardoise apparente.

700. Il vaut mieux employer de la volige étroite pour ces sortes de couvertures, parce que trop large elle se coffine à la chaleur, et soulève la couverture : les faîtages, les arêtiers, les noues des couvertures en ardoise se font en plomb ; cependant lorsqu'on veut économiser cette matière, on peut employer pour les faîtages, des faîtières en tuiles de Bourgogne, ou les faîtières à bourlets, d'invention récente ; on peut aussi faire des tranchis aux arêtiers et aux noues inclinées : tous les filets et solins se font en plâtre, et les égouts, pour plus de solidité, se font en tuiles de Bourgogne, que l'on peint en noir à l'huile par-dessous, et sur les épaisseurs apparentes, pour éviter la disparate choquante que produirait la différence des couleurs.

§. II. DE LA TUILE.

701. La deuxième sorte de couverture se fait en tuiles. Il y a de la tuile du petit moule et du grand moule : les meilleures sont celles de Bourgogne et de Montereau. On n'emploie que celles dites du grand moule à Paris : elles s'accrochent sur de la latte de cœur de chêne, clouée sur les chevrons, de manière à laisser aussi 4° de pureau. Les égouts se forment de deux, trois, et jusqu'à cinq rangs de tuiles ; lorsqu'ils sont basculés, les faîtages se font en tuiles faîtières.

702. Dans ces sortes de couvertures les noues

se font en mêmes tuiles ou en nouettes; néanmoins lorsqu'elles sont trop plates, il est nécessaire d'y employer du plomb : les arêtiers, solins et filets, se font en plâtre dans les pays où l'on peut s'en procurer, ou en mortier de chaux et sable. Il y a diverses autres sortes de tuiles, telles que les tuiles creuses, qui ressemblent aux faîtières, dont les unes sont posées sur la partie convexe, les autres recouvrant chacune les deux bords des deux rangs à droite et à gauche, comme on le voit *fig.* 249.

703. On fait aussi des couvertures en tuiles en S, qui font à peu près le même effet, comme *fig.* 250; mais ces sortes de couvertures sont très pesantes, et par conséquent ne doivent s'employer que quand on n'a pas de tuiles plates.

§. III. BITUMES.

704. On couvre aussi à Paris depuis quelque temps des bâtimens et des terrasses en bitume; mais ces ouvertures exigent beaucoup de précautions, cette matière ayant l'inconvénient de se fondre à l'action du soleil ou de se fendre.

§. IV. DES DALLES.

705. On couvre aussi en dalles de pierre dure et mince, que l'on pose avec une pente de 2 ou 3° par toise, sur une aire en plâtre ou en mortier, et dont on remplit les joints avec du mastic de Dihl ou autre équivalent.

§. V. PLOMB ET ZINC.

706. On emploie aussi différens métaux pour les couvertures : celui que l'on préfère est le plomb,

à cause de sa facilité à se dilater et à se resserrer à l'intempérie de l'air, et parce qu'il ne s'oxide presque jamais : on couvre aussi en zinc, ce qui est dangereux en cas d'incendie, parce que ce métal se disperse en étincelles lorsqu'il entre en fusion; enfin on a couvert quelques bâtimens en cuivre.

§. VI. PAILLE, CHAUME, JONC.

707. Dans les campagnes on fait des couvertures en paille, en chaume ou en jonc, ce qui consiste simplement à attacher avec des liens de même substance la paille ou le jonc sur les perches placées au travers des chevrons pour le recevoir : les ouvriers qui font ces sortes de couvertures ne font ordinairement que cela, et suivent les usages du pays.

ARTICLE XIII.

De la Menuiserie.

708. L'art de la menuiserie est un des plus importans de la construction, et celui qui exige les ouvriers les plus soigneux, à cause de tous les objets de décorations qui sont confiés aux menuisiers. Ayant un Manuel spécial pour cette profession, nous nous dispenserons d'entrer dans les détails de tous les objets qu'elle embrasse, et nous donnerons seulement quelques notions générales.

§. I. DES BOIS.

709. Le chêne et le sapin sont à peu près les seuls bois que l'on emploie dans la menuiserie; néanmoins, dans des cas extraordinaires, pour des portes, des armoires, des meubles qui doivent être polis à la cire, on se sert d'autres bois indigènes,

tels que le hêtre, le tilleul, le noyer, l'orme, l'érable, etc., ainsi que des bois étrangers, tels que l'acajou, les satinés et autres. Les bois de chêne ordinaires se nomment bois *français;* les bois des Vosges dits de *Hollande* leur sont bien supérieurs : quant aux bois de sapin, il en vient de presque tous les départemens.

710. En général, les bois destinés aux ouvrages de menuiserie doivent être choisis; il faut qu'ils soient doux et pleins, sans gerçure, nœuds vicieux ni aubier, afin que, lorsqu'ils sont dressés et corroyés, les arêtes soient franches et vives, et que les moulures que l'on y pousse puissent être faites avec soin et propreté.

711. La menuiserie exige un grand nombre d'assemblages par tenons et mortaises, rainures et languettes, ou autres; il faut que ces assemblages, ainsi que les réunions d'onglets, soient faits avec beaucoup de précision pour que l'ouvrage ait la perfection requise.

712. Les principaux ouvrages de menuiserie sont les portes, les croisées et leurs volets, et les contrevents; les persiennes et les jalousies; les combles dits à la *Philibert Delorme;* les lambris et armoires; les cloisons, les planchéages et parquets; les escaliers, etc.

§. II. CROISÉES, VOLETS, PERSIENNES, CONTREVENTS.

713. La dimension des croisées est toujours en raison de la hauteur des étages: on doit avoir soin seulement de laisser 5 à 6° entre l'arête du plafond d'embrasement, et le dernier membre des

corniches intérieures, afin de pouvoir poser la tringle ou la cantonnière des rideaux.

714. Dans les grands étages, la hauteur des croisées est de deux fois et même deux fois et demie leur largeur; dans les entresols elles sont souvent carrées, ainsi que dans les attiques, où elles sont quelquefois oblongues, ainsi qu'on le voit à la façade, planche 4.

715. On donne aux croisées ordinaires de 3 p. 6°, à 4 p. de largeur; leurs dormans ont 18 à 21 l., les châssis 15 à 18; dans les palais, et même dans les appartemens d'apparat, elles ont quelquefois 5 à 6 p. de largeur. Il faut que les dormans de celles-ci aient de 30 l. à 3° d'épaisseur, et les châssis de 21 à 27 l.; les volets qui sont assemblés à petits cadres, élégis dans les battans, doivent aussi avoir des épaisseurs proportionnées à leur hauteur.

716. Les persiennes sont composées d'un bâtis dans lequel viennent s'assembler des lattes inclinées et à quelque distance les unes des autres; quelquefois une portion de ces lattes est mobile, et particulièrement celles qui se trouvent à la hauteur de l'œil; alors elles sont montées sur une crémaillère à tourillons, qui les fait mouvoir de manière à les fermer entièrement, puisqu'elles sont disposées à recouvrement les unes sur les autres, et à les ouvrir entièrement, en les tournant en sens inverse. Ces persiennes se font toujours en bois de chêne élité; on les place quelquefois dans des dormans qui s'appliquent à l'extérieur des baies des croisées; mais le plus souvent elles sont placées simplement dans des feuillures disposées dans la maçonnerie pour les recevoir.

717. Lorsque la croisée est grande et contient

un entresol, la persienne ouvrant alors en deux portions sur la hauteur, et ayant une partie dormante au droit de l'épaisseur du plancher, il est indispensable qu'elle soit dans un bâtis dans lequel s'assemble cette partie dormante, ainsi qu'une autre à hauteur d'appui, comme on le fait quelquefois : les battans et traverses des persiennes doivent avoir au moins 15 l. d'épaisseur si elles sont de petite dimension ; de 18 jusqu'à 21 l. si elles sont plus grandes. Les dormans, quand il y en a, sont de la même épaisseur ; on peut leur donner quelques lignes de plus.

718. Lorsqu'on fait des contrevents au rez-de-chaussée à la place des persiennes, comme ces contrevents sont destinés à la sûreté intérieure, il faut les faire en bois de chêne de 15 l., emboîtés haut et bas avec clefs dans les joints, ainsi que pour les portes d'écuries ou autres extérieures. On remplace souvent l'emboîture du bas par une barre à queue qui se pourrit moins.

§. III. DES ESCALIERS.

719. Quant aux escaliers, nous nous abstiendrons d'en parler, d'abord par la raison que les escaliers en menuiserie ne sont que très accessoires dans cette profession, et ne se font que dans des endroits où l'emplacement est très exigu ; en second lieu, qu'il faudrait un traité spécial pour en parler ex professo, et enfin parce que le *Manuel du Menuisier*, qui vient de paraître, offre sur ce sujet des notions satisfaisantes, ainsi que sur tous les ouvrages accessoires qui dépendent de cette intéressante partie du bâtiment.

§. IV. DES PORTES COCHÈRES ET AUTRES.

720. Les principales portes sont les portes cochères. Pour qu'elles soient solides, on prend les principaux bâtis dans des *battans de porte cochère*, qui ont 4° d'épaisseur, et dont la largeur est en raison de la grandeur de la porte. Ces battans reçoivent des cadres dans lesquels sont embrevés des panneaux de 15 l. d'épaisseur au moins ; souvent le parement de l'intérieur est uni ou arasé ; il faut toujours ménager un guichet dans un des ventaux, et l'architecte doit s'arranger, lors de la composition des panneaux, pour que cette ouverture ne coupe point les moulures ni le champ d'une manière désagréable.

721. On fait aussi des portes charretières composées de bâtis et d'écharpes recouverts de planches corroyées et rainées seulement, sans autre moulure qu'une baguette sur la rive des planches.

722. Ces sortes de portes doivent avoir au moins 8 p. de largeur dans les tableaux ; et les feuillures ayant 3", il en résulte qu'elles auront au moins 8 p. 6°. Quant à la hauteur, elle n'est point déterminée ; mais la proportion la plus agréable est de une fois et demie à deux fois sa largeur. Lorsqu'elles sont élevées, on prend un entresol dans la hauteur de ces portes, et conséquemment cette partie est dormante : on fait aussi pour l'entrée des jardins des portes à claire-voie, qui peuvent se diversifier à l'infini, selon le caractère qu'on veut leur donner, et le goût de l'architecte.

723. Les portes intérieures des appartemens sont ou des portes pleines ou des portes vitrées, et enfin des portes à placard à petits ou à grands cadres ;

les portes pleines se placent dans les endroits qui exigent plus de solidité, et dans les lieux qui n'ont besoin d'aucune décoration; on les fait, soit en chêne emboîté avec clefs dans les joints, soit en sapin emboîté haut et bas : aux portes d'écuries ou autres, exposées aux injures de l'air, on remplace l'emboîture du bas par une barre chanfreinée en saillie au parement intérieur et assemblée à queue d'aronde ; il faut que ces portes d'écuries aient 3 p. à 3 p. 6° de large sur 7 p. de hauteur ; elles doivent être en chêne de 15 à 18 l. Quant aux portes arasées d'intérieur, qui se placent ordinairement dans les passages ou dégagemens, et sur lesquelles le papier des pièces passe souvent, ce qui les fait nommer *portes perdues*, elles ne doivent avoir que 27 à 30° de largeur au plus, sur 6 p. 3° de hauteur.

724. Quant aux portes vitrées, elles se placent ordinairement aux cabinets d'alcoves, aux entrées de vestibules, aux devantures de boutiques et aux cloisons vitrées : ces portes peuvent être arasées avec un panneau plein par le bas, ou à glace, ou enfin à petits ou à grands cadres.

725. Enfin, pour les grands appartemens, comme au plan du rez-de-chaussée du château (*Pl.* 3), on fait des portes à deux venteaux, et toutes de la même dimension, afin qu'elles soient symétriques entre elles, puisqu'elles sont en face les unes des autres ; pour les palais, ces portes doivent avoir 6 p. de large sur 10 à 11 p. de hauteur ; mais il faut alors que les pièces soient très grandes, car l'architecte doit toujours proportionner les portes, les lambris, les cheminées, et tous les autres accessoires, à la dimension des salles, des salons, des antichambres, des chambres et des cabinets. Dans les maisons ordinaires, comme le château planche 3, ces

portes à deux venteaux doivent avoir 4 p. sur 8 à 9 de hauteur, et on peut les couronner d'une frise et d'une corniche en menuiserie ou en maçonnerie. La largeur et l'épaisseur des chambranles doivent être proportionnées à la grandeur des portes ; les embrasemens en menuiserie doivent toujours suivre, quant aux panneaux, les hauteurs de ceux de la porte auxquels ils appartiennent ; les battans et traverses de ces portes ont ordinairement 15 l. d'épaisseur, et les panneaux se font en bois de 9 l. ou en feuillet : quelquefois ces panneaux sont à glace aux deux paremens, et l'on y ajoute des grands cadres rapportés.

§. V. DES LAMBRIS ET ARMOIRES.

726. Il y a deux sortes de lambris, savoir : les lambris d'appui, qui ne garnissent les murs, les pans de bois et cloisons des pièces, que depuis le sol jusqu'à 2 à 3 pieds de hauteur, en raison de l'élévation du plancher supérieur, lesquels sont couronnés par une cimaise ; on les fait unis avec clefs dans les joints et barres derrière, ou à panneaux à glaces à petits ou à grands cadres ; alors toute la partie des murs qui reste entre la cimaise de ce lambris et la corniche est tendue en papier sur toile, en étoffe ou autrement.

727. Les lambris de hauteur remplacent ces tentures, c'est-à-dire que la menuiserie assemblée à cadres par compartimens de panneaux et de pilastres, monte depuis la cimaise de lambris d'appui jusqu'à la corniche.

728. Les bâtis des lambris ont ordinairement 12 à 15 l. d'épaisseur, les panneaux se font en feuillet de chêne, et le parement de derrière est toujours brut : on a soin, particulièrement dans les

endroits humides, de les faire peindre par derrière, soit avec du bitume, soit avec de grosses couleurs à l'huile : souvent, pour plus de précautions, on maroufle les panneaux en grosse toile pour les empêcher de se fendre.

729. On doit avoir attention de ne pas poser ces lambris aussitôt après la construction des murs, parce qu'alors ils renferment l'humidité, qui, ne pouvant plus s'échapper, fait fendre, gonfler et éclater tous les panneaux; c'est par cette raison que l'on n'enduit pas ordinairement les murs qui doivent les recevoir : on se contente de les rejointoyer et de laisser le moellon apparent, ou, si on le recouvre, ce n'est que d'un gros crépis fait avec de la mouchette.

730. Lorsqu'on fait des lambris de hauteur, on embrève les parquets de glace dans des bâtis, afin que tout ne fasse qu'un corps.

731. Les armoires font souvent partie des lambris de hauteur ; elles servent à cacher la saillie des tuyaux de cheminée; le double parement se fait à glace ou à bouvement simple; lorsqu'elles sont sous tenture, on les fait en bâtis de sapin d'un pouce, et mêmes panneaux à l'intérieur, mais arasées du côté de la pièce, pour recevoir la toile et le papier : il faut avoir soin, dans l'un et l'autre cas, que ces armoires ouvrent immédiatement au-dessus de la cimaise pour celles en hauteur, et entre cette cimaise et la plinthe, lorsqu'elles sont dans le lambris d'appui.

§. VI. DES COMBLES EN MENUISERIE.

732. Les combles en menuiserie dits à la *Philibert Delorme*, parce que cet architecte célèbre les

a construits ainsi le premier, sont très légers, susceptibles d'être exécutés sur un très grand diamètre ; ils se forment d'un assemblage de fermes serrées et composées de courbes ou hémicycles doubles, ou même triples, en planches de sapin dressées et blanchies en gros pour être appliquées les unes sur les autres. Lesdites fermes sont espacées de 18° à 2 p. de l'une à l'autre, maintenues à leur place et réunies par des liernes aussi en sapin, qui passent dans des mortaises, et qui sont serrées par des chevilles. Le *Manuel du Menuisier* de notre collection, donne les détails de ces sortes de combles, les seuls dont les menuisiers soient chargés.

§. VII. DES CLOISONS.

733. Les distributions accessoires des appartemens se composent de poteaux et traverses, et d'huisseries de 3° carrés en chêne, dressés et corroyés avec une feuillure au droit des ouvertures de portes, et une double nervure du côté opposé pour recevoir le bout de la latte. Ces cloisons portent des traverses hautes et bases clouées au plafond et assujetties sur le carreau, et des entretoises au milieu ; si l'appartement est un peu élevé, il faut deux rangs d'entretoises ; les remplissages se font en sapin de bateau refendu.

734. Ces cloisons sont lattées des deux côtés en lattes de chêne de 4° en 4°, et hourdées comme les pans de bois, mais en plâtras minces, et recouvertes des deux côtés d'un enduit en plâtre qui affleure les bois.

735. Lorsque l'on veut donner beaucoup de légèreté à ces sortes de cloisons, on laisse le milieu vide et on latte chaque côté jointif ; on les nomme

alors *cloisons creuses*, et chaque côté compte pour l'entier de léger.

736. Pour former des cabinets d'alcôves ou autres, on fait aussi des cloisons en bois de sapin blanchi des deux côtés, assemblées à rainures et languettes arrêtées haut et bas dans les coulisses, et barrées d'une barre en chêne dans le milieu de leur hauteur, lorsqu'elles sont un peu élevées; et comme cette barre est tout-à-fait saillante, il faut la chanfreiner et la poser du côté le moins apparent. On peut aussi, pour déguiser une partie de son épaisseur, y faire deux rainures et assembler à languettes les abouts des planches, qui alors seront coupées en deux sur la hauteur.

737. On fait aussi des cloisons à *plats-joints* ou à *claire-voie* pour les séparations de caves, de magasins, etc.; on emploie pour celles-ci du bois de bateau de la dernière qualité.

§. VIII. DES PLANCHERS ET PARQUETS.

738. Les planchers en menuiserie se font ordinairement en bois de chêne, surtout au rez-de-chaussée; les plus simples se font de toute la largeur des planches, les joints de rive dressés et posés à plat-joint : le mieux est de les assembler à rainures et à languettes; mais ces planches, conservées dans toute leur largeur, travaillent, se coffinent et se déjettent; c'est pourquoi on planchéie les appartemens en frises de 4° de largeur, que l'on pose soit à l'anglaise, c'est-à-dire les joints en bois de bout contrarié, soit en épi, ce que l'on appelle *point de Hongrie* : ce point de Hongrie se fait ordinairement en chêne de 11 l. et de 15 l. pour les rez-de-chaussée; on coupe la planche de six

pieds en deux sur la longueur, et quelquefois en trois, ce qui augmente le prix de façon.

739. Les parquets sont ordinairement composés de feuilles carrées à compartimens, de 3 p. carrés environ, que l'on pose avec des frises au pourtour; les bâtis de ces feuilles portent des rainures; et les frises, des languettes pour les assembler. Ces feuilles de parquets doivent être faites en chêne parfaitement sec; les panneaux et les colifichets se font en merrain; les bâtis ont 15 à 21 l. d'épaisseur, en raison de l'emplacement auquel ils sont destinés, les plus épais devant toujours être placés dans les rez-de-chaussée. On fait aussi d'autres parquets en feuilles, et d'autres dits parquets sans fin, selon des dessins donnés.

740. On fait aussi, dans les appartemens de grande importance, des parquets à compartimens et à dessins avec plates-bandes au pourtour, avec des étoiles ou rosaces riches au milieu. Ces sortes de parquets se font en bois exotiques et indigènes de toutes espèces, et sont plaqués et collés sur un premier plancher en chêne parfaitement dressé.

741. Pour la pose des planchers et des parquets, on dispose quelquefois le dessus des solives exactement de niveau, afin d'éviter l'épaisseur et la dépense des lambourdes; néanmoins, comme ces sortes de planchers sont très sonores lorsqu'ils sont vides, il faudrait qu'ils fussent hourdés pleins: alors l'économie disparaît, mais on a toujours l'avantage de gagner l'épaisseur de l'aire et celle des lambourdes, qui sont ensemble de 5 à 6°; on fait donc communément une aire sur les solives; on pose des lambourdes en chêne de 3° carrés au droit des joints du parquet; ces lambourdes sont scellées parfaitement de niveau, en plâtras et en plâtre,

et elles reçoivent les parquets ou planchers qui y sont cloués, non pas, comme autrefois, d'une manière apparente, avec des broches ou clous sans tête qui ressortaient souvent et qui blessaient le pied, mais seulement dans les languettes et avec des clous d'épingles que l'on repousse avec des chasse-pointes.

742. Il est essentiel, lorsqu'on pose des parquets, que les lignes des joints ou les diagonales soient, autant que possible, parallèles aux murs : dans les points de Hongrie surtout, il faut que la pointe ou le milieu du rang soit précisément au milieu des portes principales; s'il est chevauché, il faut que les retours soient précisément en face du milieu des chambranles de cheminées. Si l'on peut régulariser ainsi les milieux de croisées, la disposition générale n'en sera que plus agréable.

ARTICLE XIV.

De la Serrurerie.

743. Le fer est, de tous les métaux, celui qui rend le plus de services dans les ouvrages de bâtimens; non seulement il est indispensable pour en assurer la solidité, mais il sert aussi à leur décoration.

744. Il est bien essentiel de choisir la qualité de fer propre à chaque genre d'ouvrage : s'il est destiné, par exemple, à porter un fardeau considérable, il doit résister par sa seule force d'inertie : il faut donc, dans ce cas, du fer dur et fort; si, au contraire, il doit résister à des efforts de tirage qui tendent à rompre sa tenacité et sa puissance de cohésion, comme les tirans et les chaînes de murs, il faut alors employer du fer doux.

745. Quoique dans le *Manuel du Serrurier* les différens ouvrages de serrurerie soient détaillés, nous ne pouvons nous dispenser de donner ici quelques notions générales sur les qualités et les défauts de ce métal, qui prend différens noms en raison des formes qu'on lui donne sous le martelage ou au laminoir, et en raison de sa dureté et de sa ductilité.

746. On appelle *fer fort* ou *dur* celui dont la cassure offre un grain gris, assez uniforme et entremêlé de quelques fils tendineux, qu'on appelle *nerfs*. Cette qualité, qui résiste plus par sa force d'inertie que par sa cohésion, est propre aux ferrures de grosse dimension, telles que pivots de portes cochères, poteaux ou colonnes pour mettre sous les poitraux qui ont de grandes portées, linteaux, bandes de trémies, etc.

747. Le fer doux ou nerveux, que l'on appelle aussi *fer mou*, est celui qui se casse difficilement, qui est gris, comme le précédent, dans sa cassure, mais qui, en se déchirant, pour ainsi dire, laisse voir toutes les fibres qui le composent. Ce fer doux a une grande puissance de cohésion ; c'est aussi celui que l'on doit employer pour des chaînes, tirans, ou plates-bandes qui doivent résister à des efforts de portée ou de poussée.

748. On appelle aussi fer cassant à chaud ou rouvrain, un fer pailleux qui a beaucoup de gerçures et de découpures à sa surface. Ce fer est pliant et malléable à froid ; mais il se fend ou se rompt quand il dépasse le rouge cerise ; lorsqu'au contraire les grains de la mie sont gros et brillans, il y a moins de cohésion entre ses parties : on l'appelle alors fer cassant à froid.

749. Les fers qu'on emploie à Paris viennent de Suède, d'Allemagne et d'Espagne; ces contrées en fournissent de très bonnes qualités; il en vient aussi de quelques départemens de la France, dont les meilleurs sont tirés des départemens de la Nièvre, de l'Indre et du Cher, et de plus médiocre de l'Orne, de la Sarthe, de l'Eure, de la Côte-d'Or, de la Haute-Marne, de la Meuse, de la Haute-Saône, etc.

750. On donne, dans les fonderies et dans les fenderies, diverses formes au fer, soit par le moyen du martelage, soit par la pression des cylindres et des rondelles. Le plus petit fer refendu ainsi s'appelle *fanton* ou *côte de vache* : on appelle, en général, ces fers qui ont cédé à l'effort des rondelles, *fer refendu*; celui qui est passé sous le cylindre est ordinairement très doux, c'est celui qu'on appelle *fer coulé de Berry*.

751. Le fer prend aussi le nom de *fer plat* ou *fer carré*. Le plus petit des fers carrés est *le carillon*. Ces fers carrés sont propres aux barres de languettes, trémies et manteaux de cheminées, barres et barreaux carrés, ancres des tirans, etc.

752. Les fers plats sont employés pour étriers, harpons, plates-bandes, tirans, etc.

753. On appelle *fer battu* celui qui, par le martelage d'un martinet, a été étendu dans tous les sens pour le rendre méplat et lui donner une superficie assez considérable relativement à son épaisseur; on le passe ensuite au laminoir; tels sont la tôle et le fer-blanc.

754. Enfin, au moyen des filières, on réduit le fer en tringles de différens diamètres et en fils

plus ou moins fins : on appelle ceux-ci *fers ronds*. Depuis le plus fort diamètre jusqu'à 12 l., ils sont employés pour barreaux de grilles ; on les appelle tringles depuis cette dimension jusqu'à 3 à 4 l. de diamètre ; et enfin au-dessous ce sont des *fils de fer* qui portent chacun un numéro en raison de leur grosseur.

755. On appelle aussi *fer estampé* un petit fer plat et large, et on l'appelle *bandelette* lorsqu'il n'a que 3 l. d'épaisseur sur 6 à 8 l. de large : on fait aussi toutes sortes de clous qui servent à presque toutes les professions du bâtiment.

756. Il est bien essentiel d'empêcher le fer que l'on introduit dans l'intérieur des constructions, et particulièrement dans la pierre, de se convertir en oxide, c'est-à-dire de se rouiller, parce qu'alors sa solidité et sa tenacité diminue en raison de l'oxidation qu'il éprouve, et qui finit non seulement par le détruire lui-même, mais qui produit un gonflement qui fait bientôt éclater les objets qui le recèlent, et bouleverser, par conséquent, ce qu'il était destiné à lier ou à soutenir : c'est pourquoi il faut, dans ce cas, l'enduire de bitume ou d'un corps gras quelconque, qui le préserve de l'oxidation.

757. Les fontes de fer, que l'on appelle simplement fontes, sont de deux qualités, savoir : la *fonte douce*, qui est ordinairement grise, parce qu'elle contient une assez grande quantité de charbon : cette qualité a plus de tenacité que la seconde, et se laisse assez facilement travailler ; elle peut se percer à froid et se limer ; la *fonte aigre* est beaucoup plus dure et presque impossible à travailler : elle ne contient presque pas de charbon, elle est très fragile et cassante. On fait, en fer fondu, des pla-

ques et garnitures de cheminées et de poëles, des réchauds et poissonnières pour les cuisines, des tuyaux de descente et chausses d'aisances et de conduites d'eau, des bornes, etc.

758. Le fer se réduit aussi en acier de différentes natures, et l'acier est d'autant meilleur qu'il s'éloigne davantage des qualités du bon fer; car, le meilleur fer est celui qui contient le plus de nerf, et le meilleur acier est au contraire celui qui n'en présente aucun dans sa cassure, dont le grain est le plus fin, le plus égal et le plus homogène possible. Il y a trois sortes d'acier, savoir: *l'acier naturel,* qui s'obtient à la forge par les mêmes procédés que l'on emploie pour avoir du fer fort; *l'acier de cémentation,* qui provient de l'introduction de barres de fer, de la meilleure qualité possible, dans des caisses remplies de poussier de charbon, qu'on expose ensuite à un feu violent long-temps soutenu; et enfin *l'acier fondu,* qui n'est autre chose que de l'acier naturel ou de l'acier de cémentation coulé ou fondu dans un creuset.

759. Outre les ouvrages en fonte, les gros fers et les clous nécessaires dans un bâtiment, le serrurier fournit aussi la quincaillerie ou serrurerie proprement dite, qui comprend la généralité des objets que l'on peut faire en fer ou en acier, tant pour la solidité que pour la sûreté et la décoration. Les articles de quincaillerie sont innombrables: les principaux et les plus en usage sont les serrures de toutes espèces, de toutes grandeurs, depuis 15 l. jusqu'à 8 à 9°, à tour et demi, à pêne dormant, à pêne fourchu ou de sûreté, à étoquiaux, à bascule, etc.; les becs-de-canne, les équerres, les T, les loquets et loqueteaux; les verroux à ressorts, à placards, à demi-placards, les gâches de toute espèce, les pivots et bourdonnières avec

leurs crapaudines, les targettes, les charnières, couplets, fiches et broches à boutons, à vases, de brisures, etc.; les pentures et leurs gonds, les espagnolettes avec leurs poignées, supports, pannetons, contre-pannetons; les sonnettes, leurs mouvemens, conduits, ressorts de rappel, etc., dont le *Manuel du Serrurier* donne de plus grands détails.

760. Nous avons parlé, dans les principes généraux de construction, des gros ouvrages en fer nécessaires à retenir les écartemens et les poussées, et à lier ensemble toutes les parties d'un édifice quelconque; ce que nous aurions à dire ne tient plus à la solidité, mais seulement à la sûreté intérieure et à la décoration. Ces objets, qui sont à l'infini et qui dépendent presque tous de la quincaillerie, n'entrant pas dans notre sujet, nous renverrons donc nos lecteurs au *Manuel du Serrureir* qui vient d'être publié.

761. Il en est ainsi de la peinture, de la poêlerie, et enfin de toutes les autres professions accessoires qui tiennent au bâtiment, et auxquelles le même libraire destine des Manuels spéciaux.

CHAPITRE IV.

LOIS, COUTUMES ET ORDONNANCES CONCERNANT LES BATIMENS.

Il ne suffit pas aux personnes qui se livrent à l'art de la construction, de connaître les principes de cet art; il est très important qu'ils joignent à ces connaissances-pratiques, celles des lois et ordonnances qui régissent la matière : autrement ils seraient souvent en contradiction avec ces lois, et alors les agens préposés par l'autorité pour veiller à leur exécution, feraient démolir tout ce qui ne serait pas conforme à leurs dispositions.

Ces lois étant fondées, les unes sur des motifs d'utilité générale, les autres sur les droits réciproques des propriétaires, si l'on veut éviter les désagrémens et les procédures qu'entraîneraient nécessairement des constructions qui froisseraient les droits des voisins, il faut que l'architecte et l'entrepreneur de bâtimens soient familiers avec les réglemens qui établissent d'une manière positive les obligations de chacun.

C'est pourquoi nous avons cru indispensable de présenter ici un extrait des lois, ordonnances et décisions qu'il est indispensable de connaître lorsque l'on dirige des constructions.

§. I. DES ALIGNEMENS.

Il n'est guère d'endroits où l'on ne soit assujetti à certains réglemens, lorsqu'on veut construire ou planter sur les rives d'une voie publique, soit rue,

soit grand chemin, soit chemin vicinal; lorsqu'il s'agit de le faire sur les rues ou grands chemins, c'est au préfet du département que l'on doit s'adresser, en lui présentant une pétition à ce sujet ; s'il est question d'un chemin vicinal, c'est au maire de la commune.

Les alignemens sont de deux espèces, savoir: les alignemens de séparation entre des propriétés particulières, et les alignemens en rapport avec l'intérêt général.

On doit, lorsqu'on veut construire, consulter la *la loi du 16 septembre 1807*, qui prescrit la marche à suivre à cet égard. Lorsqu'un propriétaire fait volontairement démolir sa maison, ou lorsqu'il est forcé de la démolir pour cause de vétusté, il n'a droit à une indemnité *que pour la valeur du terrain délaissé*, si l'alignement qui lui est donné par les autorités compétentes le force à reculer sa construction. (*Art.* 5o.)

Les maisons et bâtimens dont il serait nécessaire de faire démolir et d'enlever une portion pour cause d'utilité publique légalement reconnue, seront acquis en entier, si le propriétaire l'exige, sauf à l'administration publique ou aux communes à revendre les portions de bâtimens ainsi acquises, et qui ne seront pas nécessaires pour l'exécution du plan. La cession par le propriétaire à l'administration publique ou à la commune, et la revente, seront effectuées d'après un décret rendu au conseil d'état, sur le rapport du ministre de l'intérieur, dans les formes prescrites par la loi. (*Art.* 51.)

Dans les villes, les alignemens pour l'ouverture de nouvelles rues, pour l'élargissement des anciennes qui ne font point partie d'une grande route, ou pour tout autre objet d'utilité publique, sont donnés par les maires, conformément au plan dont

les projets ont été adressés aux préfets, transmis avec leur avis au ministre de l'intérieur, et arrêtés au conseil d'état.

En cas de réclamation de tiers intéressés, il sera de même statué en conseil d'état sur le rapport du ministre de l'intérieur. (*Art.* 52.)

Au cas où, par les alignemens arrêtés, un propriétaire pourrait recevoir la faculté de s'avancer sur la voie publique, il sera tenu de payer la valeur du terrain qui lui sera cédé; dans la fixation de cette valeur, les experts auront égard à ce que le plus ou le moins de profondeur du terrain cédé, la nature de la propriété, le reculement du reste du terrain bâti ou non bâti loin de la nouvelle voie, peut ajouter ou diminuer de valeur relative pour le propriétaire.

Au cas où le propriétaire ne voudrait pas acquérir, l'administration publique est autorisée à le déposséder de l'ensemble de sa propriété, en lui payant la valeur telle qu'elle était avant l'entreprise des travaux; la cession et la revente seront faites comme il a été dit en l'article 51 ci-dessus. (*Art.* 53.)

Lorsqu'il y aura lieu en même temps à payer une indemnité à un propriétaire pour terrains occupés, et à recevoir de lui une plus value pour des avantages acquis à ses propriétés restantes, il y aura compensation jusqu'à concurrence, et le surplus seulement, selon les résultats, sera payé au propriétaire ou acquitté par lui. (*Art.* 54.)

§. II. GARANTIE; PRÉCAUTIONS A PRENDRE POUR LA SOLIDITÉ.

Les bâtimens et la solidité de leur construction sont considérés d'une importance telle, qu'il en a été établi une garantie dont sont passibles les construc-

teurs; et en effet celui qui a l'intention de faire bâtir, n'est point obligé d'avoir les connaissances indispensables pour s'apercevoir, pendant le cours même des travaux, si l'on y emploie les matériaux convenables, et s'ils sont disposés ainsi qu'il est nécessaire pour en obtenir l'effet désirable; au lieu que celui qui se livre à l'entreprise des constructions, doit indispensablement avoir ces connaissances, autrement il peut être taxé de se mêler d'un état auquel il ne connaît rien, ou d'avoir voulu tromper; car les inconvéniens plus ou moins graves qui peuvent résulter des malfaçons ou de mauvais matériaux, prennent leur source, ou dans l'ignorance, ou dans l'inattention du constructeur: or, comme l'effet n'en est pas moins le même et aussi préjudiciable aux intérêts de celui qui a placé sa confiance dans ce constructeur, sa responsabilité doit être la même. Les Romains, non seulement avaient déterminé un certain laps de temps, pendant lequel on pouvait juger de la solidité ou des défauts des constructions, mais encore les entrepreneurs des constructions, qui avaient employé leur art et leur connaissance à tromper le public et les particuliers, étaient exclus de la société civile, et quelquefois même fouettés, rasés et bannis, toutefois après avoir reconstruit à leurs frais et dépens les ouvrages défectueux.

Le laps de temps qui était fixé pour cette garantie ou responsabilité était de quinze ans pour les édifices publics, et de dix ans pour les bâtimens particuliers, à partir du jour où la construction était censée complétement achevée.

En France, le temps fixé pour cette garantie par les articles 1792 et 2270 du Code civil, est de dix ans, sans établir la différence entre les édifices publics et les bâtimens particuliers; en conséquence, les architectes, entrepreneurs, maçons, les char-

pentiers, etc., sont garans pendant dix ans de la durée de leur ouvrage; c'est pourquoi, si dans le cours de dix années postérieures à la réception dudit ouvrage, il se trouve des défauts considérables dans la maçonnerie ou la charpenterie, l'entrepreneur dont ils sont le fait est tenu de les réparer à ses frais, et de tenir compte des indemnités auxquelles ces défauts peuvent avoir donné lieu; il ne pourrait même s'exempter de cette garantie, quand il prouverait que son ouvrage est conforme aux plans et devis, parce qu'avant tout il doit être exécuté selon les règles de l'art et de la solidité; il ne pourrait pas davantage s'autoriser du vice du sol qu'il ne connaissait pas, ni du travail de ses ouvriers, puisque l'article 1792 s'exprime sur le premier cas, et l'article 1797 répond à l'autre objection. Voici comment s'exprime le Code civil à ce sujet:

Le propriétaire d'un bâtiment est responsable du dommage causé par sa ruine, lorsqu'elle est arrivée par suite du défaut d'entretien ou par le vice de sa construction. (Code civil, *art.* 1386.)

Si l'édifice construit à prix fait, périt en tout ou en partie par le vice de la construction, même par le vice du sol, les architectes et entrepreneurs en sont responsables pendant dix ans. (*Id.* 1792.)

Le maître peut résilier, par sa seule volonté, le marché à forfait, quoique l'ouvrage soit commencé, en dédommageant l'entrepreneur de toutes ses dépenses, de tous ses travaux, et de tous ceux qu'il aura pu gagner dans cette entreprise. (*Id.* 1794.)

L'entrepreneur répond du fait des personnes qu'il emploie. (*Id.* 1797.)

Après dix ans, l'architecte et les entrepreneurs

sont déchargés de la garantie des gros ouvrages qu'ils ont faits ou dirigés. (*Id.* 2270.)

On voit, par ce dernier article, que l'entrepreneur ne peut pas se regarder comme libéré de sa garantie, même après la réception qui a été faite de son ouvrage, ni par jugement rendu sur rapport d'experts, avant la prescription de dix ans, parce que le procès-verbal de réception n'a pu porter que sur la présomption, d'après ce qui est visible, que les conditions établies sont remplies, et que les ouvrages sont faits suivant les règles de l'art : or, cette présomption se trouve détruite par la démonstration que procure l'événement ; mais comme c'est du jour de cette réception que date le commencement des dix années, il est important pour l'entrepreneur de faire fixer cette date par une réception faite, soit de gré à gré, en remettant les clefs au propriétaire qui, prenant possession de sa chose, en annonce la réception, soit en la faisant constater par experts ou par un acte authentique quelconque.

Quant aux précautions à prendre relativement à la *solidité*, un *jugement du maître général des bâtimens, du* 29 *octobre* 1685, s'exprime ainsi sur les murs en fondation : Depuis le bon et solide fond jusqu'au rez-de-chaussée des rues ou cours, seront construits avec moellons et libage de bonne qualité, bien ébousinés, les lits et joints piqués et élevés d'arases et liaisons jusqu'au rez-de-chaussée ; lesquels murs en fondation seront maçonnés avec chaux et sable, et d'épaisseur suffisante pour l'élévation qu'il y aura au-dessus, observant d'y mettre des parpins et boutisses le plus qu'il se pourra.

Il est pareillement ordonné que le mortier soit fait et composé de bon sable graveleux, dans le-

quel mortier il entrera les deux tiers de sable, et l'autre tiers de chaux éteinte.

Les murs qui seront élevés au-dessus du rez-de-chaussée, avec moellons et mortier de chaux et sable, seront de pareille qualité que ceux des fondations ci-dessus, en y observant les retraites ou empatemens au rez-de-chaussée, ainsi qu'il est d'usage.

Ainsi le mur de fondation, qui aura deux pieds (65 cent.) d'épaisseur, portera au rez-de-chaussée un mur de 18° (49 cent.), lequel sera posé au milieu de l'épaisseur du premier, de manière à laisser déborder celui-ci de trois pouces (8 cent.) de chaque côté.

Il ne sera fait ni construit de gros murs en fondation, maçonnés avec plâtre.

Quant aux murs que l'on construira avec moellons et plâtre au-dessus du rez-de-chaussée, on observera de même de piquer et tailler les moellons par assises et liaisons, ainsi qu'aux murs faits avec moellons et mortier de chaux et sable, vulgairement appelés de *limosinerie*, dont le plâtre que l'on emploie à la construction desdits murs sera passé au crible ou panier. Défense d'en user autrement à l'avenir, à peine d'amende contre les ouvriers contrevenans, et de démolition de leur ouvrage.

Et pour plus grande solidité auxdits murs élevés en plâtre au-dessus du rez-de-chaussée, on pourra placer, au-dessus dudit rez-de-chaussée, une ou deux assises de pierre de bonne qualité, et principalement aux murs de pignons.

Par le réglement du 1er juillet 1712, il est dit : Ordonnons qu'à l'avenir, dans la construction de tous les bâtimens, les entrepreneurs, ouvriers et

autres qui s'y trouveront employés, seront tenus, à l'égard de la maçonnerie qui se fera sur les pans de bois, outre la latte qui s'y doit mettre de 4 en 4°, suivant les réglemens, d'y mettre des clous de charrettes, de bateaux et chevilles de fer en quantité, et enfoncés suffisamment pour soutenir les entablemens, plinthes, avant-corps, et autres saillies.

Pour les murs de face de bâtimens qui se construiront avec moellons et plâtre, ou mortier de chaux et sable, outre les moellons en saillie dans lesdites plinthes et entablemens, aussi suivant les réglemens, ils seront pareillement tenus d'y mettre des fentons de fer aussi en quantité suffisante pour soutenir lesdites plinthes et entablemens, avant-corps et autres saillies.

Et quant aux bâtimens qui se construiront en pierres de taille, les entablemens porteront le parpin du mur, outre la saillie; et au cas que la saillie de l'entablement soit si grande qu'elle puisse emporter la bascule du derrière, ils seront tenus d'y mettre des crampons de fer pour les retenir dans le mur de face au-dessous.

Le tout à peine, contre chacun des contrevenans, entrepreneurs, abusans et mesurans de l'art de maçonnerie, de demeurer garans et responsables, en leurs propres et privés noms, des dommages et intérêts des parties, sans préjudice de plus grandes peines, s'il y échet, et de rétablir à leurs frais et dépens, et sans répétition contre les propriétaires, les bâtimens où se trouveront lesdites malfaçons.

Il est défendu à tous architectes, entrepreneurs, maçons, charpentiers et autres ouvriers travaillant à la construction des maisons et bâtimens,

même aux propriétaires faisant travailler à la journée, de faire construire aucun pan de bois sur rue et autres endroits, sans que les poteaux, fonrant lesdits pans de bois, ne soient ruellés, tamponnés et espacés plus de 9 à 10° (25 à 27 cent.) d'entrevoux, et lattés avec lattes de cœur de chêne, de 3° en 3° (8 cent.). (*Réglement du 13 octobre 1724.*)

Défendons à notre grand-voyer de permettre qu'il soit fait aucunes saillies, avances et pans de bois aux bâtimens neufs, ni ouvrages qui puissent conforter, conserver et soutenir celles qui existent aux bâtimens anciens.

Ni qu'il soit fait aucun encorbellement en avance pour porter aucun mur, pan de bois ou autres choses en saillie, et porter à faux sur lesdites rues; ainsi faire le tout continuer aplomb depuis le rez-de-chaussée.

Pareillement avons défendu et défendons de faire préaux ni aucuns jardins en saillie aux hautes fenêtres, à peine d'amende de dix livres contre les contrevenans. (*Édit de décembre 1607.*)

N'est loisible à un voisin de mettre ou faire mettre, et loger les poutres et solives de sa maison dans le mur d'entre son voisin et lui, si ledit mur n'est mitoyen. (*Cout. de Paris*, art. 206.)

Il n'est loisible à un voisin de mettre ou faire mettre, et asseoir les poutres de sa maison dans le mur mitoyen d'entre lui et son voisin, sans y faire faire et mettre jambes parpaignes ou chaînes et corbeaux suffisans de pierres de taille pour porter lesdites poutres, en rétablissant ledit mur; toutefois, pour les murs des champs, il suffit y mettre matière suffisante. (*Idem*, art. 207.)

Aucun ne peut percer le mur d'entre lui et son

voisin, pour y mettre et loger les poutres de sa maison, que jusqu'à l'épaisseur de la moitié dudit mur, et au point du milieu, en rétablissant ledit mur, en mettant ou faisant mettre jambes, chaînes et corbeaux comme dessus. (*Idem*, 208.) (*Voyez* plus loin l'art. 657 du Code civil, qui annulle cette défense.)

On doit, pour certaines constructions, laisser des distances entre les murs, ou établir des contre-murs.

Voici les règles à suivre à cet égard :

Celui qui fait creuser un puits ou une fosse d'aisance près d'un mur mitoyen ou non ;

Celui qui veut y construire cheminée ou âtre, forge, four ou fourneau,

Y adosser une étable,

Ou établir contre ce mur un magasin de sel ou amas de matières corrosives,

Est obligé à laisser la distance prescrite par les réglemens ou usages particuliers sur ces objets, ou à faire les ouvrages prescrits par les mêmes réglemens et usages, pour éviter de nuire au voisin. (*Cout.*, art. 674.)

Nul ne peut faire fossés à eau ou cloaque, s'il n'y a six pieds (2 mèt.) de distance en tous sens des murs appartenans au voisin, ou mitoyens. (*Cout. de Paris*, art. 217.)

Qui fait étable contre un mur mitoyen doit faire un contre-mur de 8° (21 cent.) d'épaisseur, de hauteur jusqu'au rez-de-mangeoire. (*Id.*, art. 188.)

Qui veut faire cheminées et âtres contre le mur mitoyen doit faire contre-mur de tuilots ou autre chose suffisante de demi-pied (16 cent.) d'épaisseur. (*Id.*, 189.)

Observation. Maintenant les plaques de fonte

dont on fait usage dispensent de la construction de ces contre-murs.

Qui veut faire forge, four ou fourneau contre le mur mitoyen, doit laisser demi-pied (16 cent.) de vide et intervalle entre deux, du mur du four ou forge, et doit être ledit mur d'un pied (32 cent.) d'épaisseur. C'est ce qu'on appelle le tour du chat. (*Id.*, 190.)

Qui veut faire aisances de privés ou puits contre un mur mitoyen, doit faire un contre-mur d'un pied (32 cent.) d'épaisseur, et où il y a de chacun côté puits, ou bien puits d'un côté et aisances de l'autre, suffit qu'il y ait quatre pieds (1 m. 30 c.) de maçonnerie d'épaisseur entre deux, comprenant les épaisseurs des murs d'une part et d'autre, mais entre deux puits, suffisent trois pieds (environ un mètre) pour le moins. (*Cout. de Paris*, art. 191.)

Celui qui a place, jardin ou autre lieu vide, qui joint immédiatement au mur d'autrui ou mur mitoyen, et y veut labourer et fumer, il est tenu de faire contre-mur de demi-pied (16 cent.) d'épaisseur; et s'il y a terres jettisses, il est tenu de faire contre-mur d'un pied (32 cent.) d'épaisseur. (*Id.*, art. 192.)

Tout propriétaire doit établir des toits de manière que les eaux pluviales s'écoulent sur son terrain ou sur la voie publique; il ne peut les faire verser sur le fonds de son voisin. (*Code civil*, art. 681.)

L'*Édit du mois de décembre* 1607 fait défense à toutes personnes de faire creuser aucune cave sous les rues; néanmoins un arrêt du conseil d'état, du 3 août 1685, permet aux propriétaires, dont une partie des maisons aurait été prise pour for

mer ou élargir les rues, de conserver la jouissance des caves, qui, par l'effet du rétrécissement des maisons, se trouveraient sur la voie publique, si d'ailleurs il était reconnu qu'elles fussent voûtées avec solidité.

Nul ne peut, sans autorisation, élever aucune habitation ni creuser un puits, à moins de cent mètres des nouveaux cimetières transférés hors des communes, en vertu des lois et réglemens.

Les bâtimens existans ne peuvent également être restaurés ni augmentés sans autorisation.

Les puits peuvent, après visite contradictoire d'experts, être comblés, en vertu d'ordonnance du préfet du département, sur la demande de la police légale. (*Décret du 7 mars 1808.*)

§. III. PRÉCAUTIONS PARTICULIÈRES POUR PRÉVENIR LES INCENDIES.

L'*Ordonnance du lieutenant de police de Paris, du 26 janvier* 1672, ordonne 1°. qu'à l'avenir, tant aux bâtimens neufs qu'en tous rétablissemens de maisons, il sera fait des enchevêtrures au-dessous de tous âtres et foyers de cheminées, de quelque grandeur que puissent être lesdites cheminées et maisons où elles seront faites.

2°. Que, pour lesdits âtres et foyers, il sera laissé 4 pieds d'ouverture au moins (1 mètre 30 cent.) et 3 pieds de profondeur (98 cent.), depuis le mur jusqu'au chevêtre, qui portera les solives.

3°. Qu'il y aura $6°$ (16 cent.) de recouvrement de plâtre de toutes parts, tant auxdits chevêtres qu'aux solives d'enchevêtrure, et que, pour soutenir et porter ledit recouvrement, les chevêtres et solives d'enchevêtrure seront garnis suffisamment de chevilles de fer de 6 à 7° (16 à 19 cent.)

de longueur, et de clous de bateaux; en sorte qu'après le recouvrement il puisse rester pour les tuyaux des cheminées au moins 3 pieds (98 cent.) d'ouverture dans œuvre, et 9 à 10° (24 à 27 cent.) de largeur aux tuyaux, aussi dans œuvre.

4°. Seront faites pareilles enchevêtrures dans tous les étages à l'endroit des tuyaux de cheminées, de 4 pieds (1 mètre 30 cent.) d'ouverture, à la réserve néanmoins de la profondeur, qui ne sera que de 16° (40 cent.) seulement, depuis le mur jusqu'au chevêtre, et lequel chevêtre sera recouvert de plâtre de 5 à 6° (13 à 16 cent.), en sorte qu'il se trouve 9 à 10° (24 à 27 cent.) de la largeur dudit tuyau.

5°. Que les languettes des cheminées qui seront faites de plâtre auront 2° 6 l. (7 cent.) d'épaisseur au moins, en toute leur élévation.

6°. Qu'en tous bâtimens neufs seront laissés des moellons sortant du mur pour faire liaison de jambages des cheminées, et où ils ne pourraient être laissés, seront employés des clous de fer hachés à chaud, de longueur au moins de 9° (24 cent.), et ne seront pour ce employés, tant auxdits bâtimens neufs qu'aux rétablissemens, aucunes chevilles ou fentons en bois.

Seront tenus, tous maçons ou charpentiers de cette ville, d'observer la présente ordonnance, à peine de 500 liv. d'amende, et d'être responsables de toutes les pertes et dommages qui en pourraient arriver, même de tous les frais des rétablissemens nécessaires, en cas de contravention.

Comme aussi seront tous les propriétaires de cette ville, faisant travailler à la journée, tenus d'observer pareillement ladite ordonnance, et ce, sous les mêmes peines, et de prison à l'égard des compagnons et ouvriers qui auront été par eux employés.

mer ou élargir les rues, de conserver la jouissance des caves, qui, par l'effet du rétrécissement des maisons, se trouveraient sur la voie publique, si d'ailleurs il était reconnu qu'elles fussent voûtées avec solidité.

Nul ne peut, sans autorisation, élever aucune habitation ni creuser un puits, à moins de cent mètres des nouveaux cimetières transférés hors des communes, en vertu des lois et réglemens.

Les bâtimens existans ne peuvent également être restaurés ni augmentés sans autorisation.

Les puits peuvent, après visite contradictoire d'experts, être comblés, en vertu d'ordonnance du préfet du département, sur la demande de la police légale. (*Décret du 7 mars 1808.*)

§. III. PRÉCAUTIONS PARTICULIÈRES POUR PRÉVENIR LES INCENDIES.

L'*Ordonnance du lieutenant de police de Paris, du 26 janvier* 1672, ordonne 1°. qu'à l'avenir, tant aux bâtimens neufs qu'en tous rétablissemens de maisons, il sera fait des enchevêtrures au-dessous de tous âtres et foyers de cheminées, de quelque grandeur que puissent être lesdites cheminées et maisons où elles seront faites.

2°. Que, pour lesdits âtres et foyers, il sera laissé 4 pieds d'ouverture au moins (1 mètre 30 cent.) et 3 pieds de profondeur (98 cent.), depuis le mur jusqu'au chevêtre, qui portera les solives.

3°. Qu'il y aura 6° (16 cent.) de recouvrement de plâtre de toutes parts, tant auxdits chevêtres qu'aux solives d'enchevêtrure, et que, pour soutenir et porter ledit recouvrement, les chevêtres et solives d'enchevêtrure seront garnis suffisamment de chevilles de fer de 6 à 7° (16 à 19 cent.)

de longueur, et de clous de bateaux ; en sorte qu'après le recouvrement il puisse rester pour les tuyaux des cheminées au moins 3 pieds (98 cent.) d'ouverture dans œuvre, et 9 à 10 ° (24 à 27 cent.) de largeur aux tuyaux, aussi dans œuvre.

4°. Seront faites pareilles enchevêtrures dans tous les étages à l'endroit des tuyaux de cheminées, de 4 pieds (1 mètre 30 cent.) d'ouverture, à la réserve néanmoins de la profondeur, qui ne sera que de 16° (40 cent.) seulement, depuis le mur jusqu'au chevêtre, et lequel chevêtre sera recouvert de plâtre de 5 à 6° (13 à 16 cent.), en sorte qu'il se trouve 9 à 10° (24 à 27 cent.) de la largeur dudit tuyau.

5°. Que les languettes des cheminées qui seront faites de plâtre auront 2° 6 l. (7 cent.) d'épaisseur au moins, en toute leur élévation.

6°. Qu'en tous bâtimens neufs seront laissés des moellons sortant du mur pour faire liaison de jambages des cheminées, et où ils ne pourraient être laissés, seront employés des clous de fer hachés à chaud, de longueur au moins de 9° (24 cent.), et ne seront pour ce employés, tant auxdits bâtimens neufs qu'aux rétablissemens, aucunes chevilles ou fentons en bois.

Seront tenus, tous maçons ou charpentiers de cette ville, d'observer la présente ordonnance, à peine de 500 liv. d'amende, et d'être responsables de toutes les pertes et dommages qui en pourraient arriver, même de tous les frais des rétablissemens nécessaires, en cas de contravention.

Comme aussi seront tous les propriétaires de cette ville, faisant travailler à la journée, tenus d'observer pareillement ladite ordonnance, et ce, sous les mêmes peines, et de prison à l'égard des compagnons et ouvriers qui auront été par eux employés.

Enjoignons en outre très expressément à tous propriétaires ou locataires des maisons, de faire tenir nettes les cheminées des lieux qu'ils habitent, à peine de 100 liv. d'amende contre ceux qui se trouveront habiter les maisons ou chambres dans les cheminées desquelles le feu aura pris, faute d'avoir été nettoyées, encore qu'aucun autre accident ne s'en fût suivi.

Ordonnance de police du 16 *février* 1735. Art. 1. Très expresses inhibitions et défenses sont faites, conformément à d'autres ordonnances des 26 janvier 1672 et 11 avril 1698, à tous maçons, charpentiers, compagnons et manœuvres, de faire aucuns manteaux et tuyaux de cheminées, adossés contre des cloisons de maçonnerie et charpenterie, de poser des âtres de cheminées sur les solives des planchers, et de placer des bois dans les tuyaux, lesquels ils construiront de manière que les enchevêtrures et solives soient à la distance de 3 p. des gros murs, en sorte que les passages desdites cheminées aient environ 10 ou 12° de largeur et 3 pieds de long, et ce, non compris la charge de plâtre, tant sur les solives, chevêtres et autres bois, qui sera de 6°, en sorte qu'il n'en puisse arriver aucun incendie, le tout à peine de 100 fr. d'amende, et de tous dépens, dommages et intérêts. Pourront, les compagnons et journaliers, être emprisonnés en cas de contravention.

Art. 2. Les propriétaires sont tenus d'empêcher les contraventions à l'article ci-dessus, à peine de pareille amende.

Art. 20. Ordonnons que tous maçons, charpentiers, couvreurs, plombiers et autres ouvriers artisans, seront tenus, à la réquisition des officiers de police, de se transporter à l'instant sur les lieux où sera l'incendie, avec les ustensiles nécessaires pour

éteindre le feu, à peine de 500 francs d'amende contre chacun.

Art. 21. Disons que l'ordonnance du 25 février 1716 sera exécutée, et qu'en conséquence l'inspecteur des pompes sera tenu de faire poser régulièrement aux coins des rues, des affiches de six mois en six mois, indicatives des lieux où les pompes sont déposées, des noms et demeures des gardiens desdites pompes.

D'après une *ordonnnance du bureau des finances de Paris, du 18 août 1667*, les propriétaires sont tenus, sous peine de 150 liv. d'amende, de faire couvrir les pans de bois de leurs bâtimens de lattes, de clous et de plâtre, tant en dedans qu'en dehors, en telle manière qu'ils soient en état de résister au feu.

§. IV. SUR L'ÉTABLISSEMENT DES MANUFACTURES, DITES INSALUBRES.

Décret du 15 octobre 1810. Art. 1. A compter de la publication du présent décret, les manufactures et ateliers qui répandent une odeur insalubre ou incommode, ne pourront être formés sans une permission de l'autorité administrative : ces établissemens seront divisés en trois classes.

La première classe comprendra ceux qui doivent être éloignés des habitations particulières.

La seconde, les manufactures et ateliers dont l'éloignement des habitations n'est pas rigoureusement nécessaire, mais dont il importe néanmoins de ne permettre la formation qu'après avoir acquis la certitude que les opérations qu'on y pratique sont exécutées de manière à ne pas incommoder les propriétaires du voisinage, ni à leur causer des dommages.

Dans la troisième classe, seront placés les établissemens qui peuvent rester sans inconvénient

auprès des habitations, mais qui doivent rester sous la surveillance de la police.

Art. 2. La permission nécessaire pour la formation des manufactures et ateliers, compris dans la première classe, sera accordée avec les formalités ci-après, par un décret rendu en notre Conseil d'État;

Celle qu'exigera la mise en activité des établissemens compris dans la seconde classe, le sera par les préfets, sur l'avis des sous-préfets.

Les permissions pour l'exploitation des établissemens placés dans la dernière classe, seront délivrées par les sous-préfets, qui prendront préalablement l'avis des maires.

Art. 3. La permission pour les manufactures et fabriques de première classe ne sera accordée qu'avec les formalités suivantes :

La demande en autorisation sera présentée au préfet, et affichée par son ordre dans toutes les communes, à cinq kilomètres de rayon.

Tout particulier sera admis à présenter ses moyens d'opposition.

Les maires des communes auront la même faculté.

Art. 4. S'il y a des oppositions, le Conseil de préfecture donnera son avis, sauf la décision du Conseil d'État.

Art. 5. S'il n'y a pas d'opposition, la permission sera accordée, s'il y a lieu, sur l'avis du préfet et le rapport de notre ministre de l'intérieur.

Art. 6. S'il s'agit de fabrique de soude, ou si la fabrique doit être établie dans la ligne des douanes, notre directeur général des douanes sera consulté.

Art. 7. L'autorisation de former des manufactures

et ateliers compris dans la seconde classe, ne sera accordée qu'après que les formalités suivantes auront été remplies.

L'entrepreneur adressera d'abord sa demande au sous-préfet de son arrondissement, qui la transmettra au maire de la commune dans laquelle on projette de former l'établissement, en le chargeant de procéder à des informations de *commodo* et *incommodo*. Ces informations terminées, le sous-préfet prendra sur le tout un arrêté qu'il transmettra au préfet. Celui-ci statuera sauf le recours à notre Conseil d'État par toutes parties intéressées.

S'il y a opposition, il y sera statué par le Conseil de préfecture, sauf le recours au Conseil d'État.

Art. 8. Les manufactures et ateliers ou établissemens portés dans la troisième classe ne pourront se former que sur la permission du préfet de police à Paris, et sur celle du maire dans les autres villes.

S'il s'élève des réclamations contre la décision prise par le préfet de police ou les maires, sur une demande en formation de manufacture ou d'atelier compris dans la troisième classe, elles seront jugées au Conseil de préfecture.

Art. 9. L'autorité locale indiquera le lieu où les manufactures et ateliers compris dans la première classe pourront s'établir, et exprimera sa distance des habitations particulières. Tout individu qui ferait des constructions dans le voisinage de ces manufactures et ateliers après que la formation en aura été permise, ne sera plus admis à en solliciter l'éloignement.

Art. 10. La division en trois classes des établissemens qui répandent une odeur insalubre ou incommode, aura lieu conformément au tableau an-

nexé au présent décret. Elle servira de règle toutes les fois qu'il sera question de prononcer sur des demandes en formation de ces établissemens.

Art. 11. Les dispositions du présent décret n'auront point d'effet rétroactif : en conséquence, tous établissemens qui sont aujourd'hui en activité, continueront à être exploités librement, sauf les dommages dont pourront être passibles les entrepreneurs de ceux qui préjudicient aux propriétés de leurs voisins; les dommages seront arbitrés par les tribunaux.

Art. 12. Toutefois, en cas de graves inconvéniens pour la salubrité publique, la culture ou l'intérêt général, les fabriques et ateliers de première classe qui les causent, pourront être supprimés, en vertu d'un décret rendu en notre Conseil d'Etat, après avoir entendu la police locale, pris l'avis des préfets, et reçu la défense des manufacturiers ou fabricans.

Art. 13. Les établissemens maintenus par l'art. 11 cesseront de jouir de cet avantage, dès qu'ils seront transférés dans un autre emplacement, ou qu'il y aura une interruption de six mois dans leurs travaux. Dans l'un et l'autre cas, ils entreront dans la catégorie des établissemens à former, et ils ne pourront être remis en activité qu'après avoir obtenu, s'il y a lieu, une nouvelle permission.

NOMENCLATURE DES MANUFACTURES, ÉTABLISSE-MENS ET ATELIERS RÉPANDANT UNE ODEUR IN-SALUBRE OU INCOMMODE, DONT LA FORMATION NE POURRA AVOIR LIEU SANS UNE PERMISSION DE L'AUTORITÉ ADMINISTRATIVE.

Établissemens et Ateliers qui ne pourront plus être formés dans le voisinage des habitations particulières, et pour la création desquels il sera nécessaire de se pourvoir de l'autorisation du Ministre de l'Intérieur.

Amidonniers.
Artificiers.
Bleu de Prusse.
Boyaudiers.
Charbon de terre épuré.
Charbon de bois épuré.
Chiffonniers.
Colle-forte.
Cordes à instrumens.
Cretonniers.
Equarissage.
Eau forte, acide sulfurique, etc.
Suif brun.
Ménagerie.
Minium.
Fours à plâtre.
Fours à chaux.
Porcheries.
Poudrette.
Rouissage du chanvre.
Sel ammoniac.
Soude artificielle.
Taffetas et toiles vernis.
Tueries.
Tourbe carbonisée.
Triperies.
Échaudoirs.
Cuirs vernis.
Cartonniers.
Fabriques de vernis.
Fabriques d'huile de pieds ou de cornes de bœuf.

D'ARCHITECTURE.

Établissemens et Ateliers dont l'éloignement des habitations n'est pas rigoureusement nécessaire, mais dont il importe néanmoins de ne permettre la formation qu'après avoir acquis la certitude que les opérations qu'on y pratique sont exécutées de manière à ne pas incommoder les propriétaires du voisinage, ni à leur causer des dommages. Pour former ces établissemens, l'autorisation du préfet sera nécessaire.

Blanc de céruse.
Chandeliers.
Corroyeurs.
Couverturiers.
Dépôt de cuirs verts.
Distilleries d'eau-de-vie.
Fonderie de métaux.
Affinage des métaux au fourneau à manche.
Suif en branche.
Noir d'ivoire.
Noir de fumée.
Plomberies.
Plomb de chasse.
Salles de dissection.
Fabriques de tabac.
Taffetas cirés.
Vacheries.
Teinturiers.
Hongroyeurs.
Mégissiers.
Pompes à feu.
Blanchiment de toiles par l'acide muriatique oxigéné.
Les filatures de soie.

Établissemens et Ateliers qui peuvent rester sans inconvéniens auprès des habitations particulières, et pour la formation desquels il sera nécessaire de se munir d'une permission du sous-préfet.

Alun.
Boutons.
Brasseries.
Ciriers.
Colle de parchemin et d'amidon.
Cornes transparentes.
Caractères d'imprimerie.
Doreurs sur métaux.
Papiers peints.
Savonneries, etc.
Vitriol.

Ordonnance du Roi, du 14 janvier 1815.

Art. 1. A compter de ce jour, la nomenclature jointe à la présente ordonnance servira seule de règle pour la formation des établissemens répandant une odeur insalubre ou incommode.

Art. 2. Le procès-verbal de formation de *commodo* et *incommodo*, exigé par l'art. 7 du décret du 15 octobre 1810, pour la formation des établissemens compris dans la seconde classe de la nomenclature, sera pareillement exigible, en outre de l'affiche de demande, pour la formation de ceux compris dans la première classe.

Il n'est rien innové aux autres dispositions de ce décret.

Art. 3. Les permissions nécessaires pour la formation des établissemens compris dans la troisième classe seront délivrées dans les départemens, conformément aux art. 2 et 8 du décret du 15 octobre 1810, par les sous-préfets, après avoir pris préalablement l'avis des maires et de la police locale.

Art. 4. Les attributions données aux préfets et aux sous-préfets, par le décret du 15 octobre 1810, relativement à la formation des établissemens répandant une odeur insalubre ou incommode, seront exercées par notre directeur général de la police dans toute l'étendue du département de la Seine, et dans les communes de Saint-Cloud, de Meudon et de Sèvres, du département de Seine-et-Oise.

Art. 5. Les préfets sont autorisés à faire suspendre la formation ou l'exercice des établissemens nouveaux qui n'ayant pu être compris dans la nomenclature précitée, seraient cependant de nature

à y être placés. Ils pourront accorder l'autorisation d'établissement pour tous ceux qu'ils jugeront devoir appartenir aux deux dernières classes de la nomenclature, en remplissant les formalités prescrites par le décret du 15 octobre 1810, sauf, dans les deux cas, à en rendre compte à notre directeur général des manufactures et du commerce.

PREMIÈRE CLASSE.

Établissemens et ateliers qui ne pourront plus être formés dans le voisinage des habitations particulières, et pour la création desquels il sera nécessaire de se pourvoir d'une autorisation de Sa Majesté, accordée en Conseil d'État.

Acide nitrique (eau-forte) (fabrication de l').
Acide pyroligneux (fabrique d'), lorsque les gaz se répandent dans l'air sans être brûlés.
Acide sulfurique (fabrique de l'), affinage de métaux au fourneau à coupelle ou au fourneau à réverbère.
Amidonniers.
Artificiers.
Bleu de Prusse (fabrique de), lorsqu'on n'y brûlera pas la fumée et le gaz hydrogène sulfuré.
Boyaudiers.
Cendre gravelée (fabrique de), lorsqu'on laisse répandre la fumée en dehors.
Cendres d'orfèvres (traitement des) par le plomb.
Chanvre (rouissage du) en grand par son séjour dans l'eau.
Charbon de terre (épurage du) à vases ouverts.
Chaux (fours à) permanens.
Colle forte (fabrique de).
Cordes à instrumens (fabrique de).
Cretonniers.

Cuirs vernis (fabrique de).
Équarrissages.
Échaudoirs.
Encre d'imprimerie (fabrique d').
Fourneaux (hauts).
Les établissemens de ce genre ne seront autorisés qu'autant que les entrepreneurs auront rempli les formalités prescrites par la loi du 21 avril 1810.
Glaces (fabriques de).
Goudron (fabrique de).
Huile de pieds de bœuf (fabrique d').
Huile de poisson (fabrique d').
Huile de térébenthine et huile d'aspic (distilleries en grand d').
Huile rousse (fabrique d').
Litharge (fabrication de la).
Massicot (fabrique de).
Ménageries.
Minium (fabrication du).
Noir d'ivoire et noir d'os (fabrique de), lorsqu'on n'y brûle pas la fumée.
Orseille (fabrication de l').
Plâtre (fours à) permanens.
Pompes à feu ne brûlant pas la fumée.
Porcheries.
Poudrettes.
Rouge de Prusse (fabriques de) à vases ouverts.
Sel ammoniac *ou* muriate d'ammoniac (fabrication de) par le moyen de la distillation des matières animales.
Soufre (distillation du).
Suif brun (fabrication du).
Suif en branche (fonderie du) à feu nu.
Suif d'os (fabrication du).
Sulfate d'ammoniac (fabrication du) par le moyen de la distillation des matières animales.
Sulfate de cuivre (fabrication du) au moyen du soufre et du grillage.

Sulfate de soude (fabrication du) à vases ouverts.
Sulfures métalliques (grillage des) en plein air.
Tabac (combustion des côtes du) en plein air.
Taffetas cirés (fabrique de).
Taffetas et toiles vernis (fabrication des).
Tourbe (carbonisation de la) à vases ouverts.
Tripiers.
Tuileries dans les villes dont la population excède dix mille âmes.
Vernis (fabrique de).
Verre, cristaux et émaux (fabrique de).

Indépendamment des formalités prescrites par le décret du 15 octobre 1810, la formation des fabriques de ce genre ne pourra avoir lieu qu'après que les agens forestiers en résidence sur les lieux auront donné leur avis sur la question de savoir si la reproduction des bois dans le canton, et les besoins des communes environnantes, permettent d'accorder la permission.

DEUXIÈME CLASSE.

Établissemens et Ateliers dont l'éloignement des habitations n'est pas rigoureusement nécessaire, mais dont il importe néanmoins de ne permettre la formation qu'après avoir acquis la certitude que les opérations qu'on y pratique seront exécutées de manière à ne pas incommoder les propriétaires du voisinage, ni à leur causer des dommages.

Pour former ces établissemens, l'autorisation du préfet sera nécessaire, sauf, en cas de difficulté, ou en cas d'opposition de la part des voisins, le recours à notre Conseil d'État.

Acier (fabrique d').
Acide muriatique (fabrique de l') à vases clos.
Acide muriatique oxigéné (fabrication de l').

Acide pyroligneux (fabriques d') lorsque les gaz sont brûlés.

Ateliers à enfumer les lards.

Blanc de plomb ou de céruse (fabrication de).

Bleu de Prusse (fabriques de) lorsqu'elles brulent leur fumée et le gaz hydrogène sulfuré, etc.

Cartonniers.

Cendres d'orfèvres (traitement des) par le mercure et la distillation des amalgames.

Cendres gravelées (fabrication des) lorsqu'on brûle la fumée.

Chamoiseurs.

Chandeliers.

Chapeaux (fabriques de).

Charbon de bois fait à vases clos.

Charbon de terre épuré, lorsqu'on travaille à vases clos.

Châtaignes (dessication et conservation des).

Chiffonniers.

Cire à cacheter (fabriques de).

Corroyeurs.

Couverturiers.

Cuirs verts (dépôts de).

Cuivre (fonte et laminage de).

Eau-de-vie (distilleries d').

Faïence (fabriques de).

Fondeurs en grand, au fourneau à réverbère.

Galons et tissus d'or et d'argent (brûleries en grand des).

Genièvre (distilleries de).

Goudron (fabriques de) à vases clos.

Hareng (saurage du).

Hongroyeurs.

Huiles (épuration des) au moyen de l'acide sulfurique.

Indigoteries.

Liqueurs (fabrication des).

Maroquiniers.

Mégissiers.
Noir de fumée (fabrication du).
Noir d'ivoire et noir d'os (fabrication des) lorsqu'on brûle la fumée.
Or et argent (affinage de l') au moyen du départ et du fourneau à vent.
Os (blanchîment des) pour les éventaillistes et boutonniers.
Papiers (fabriques de).
Parcheminiers.
Pipes à fumer (fabrication des).
Plomb (fonte de) et laminage de ce métal.
Poëliers-fournalistes.
Porcelaine (fabrication de la).
Potiers de terre.
Rouge de Prusse (fabriques de) à vases clos.
Salaisons (dépôts de).
Sel ou muriate d'étain (fabrication du).
Sucre (raffineries de).
Suif (fonderies de) au bain-marie ou à la vapeur.
Sulfate de soude (fabrication du) à vases clos.
Sulfate de fer et de zinc (fabrication de) lorsqu'on forme ces sels de toutes pièces avec l'acide sulfurique et les substances métalliques.
Sulfures métalliques (grillages des) dans les appareils propres à retirer le soufre ou à utiliser l'acide sulfureux qui se dégage.
Tabac (fabriques de).
Tabatières en carton (fabrication des).
Tanneries.
Toiles (blanchîment des) par l'acide muriatique oxigéné.
Tourbe (carbonisation de la) à vases clos.
Tuiles et briqueteries.

TROISIÈME CLASSE.

Établissemens et Ateliers qui peuvent rester sans inconvénient auprès des habitations particulières, et pour la formation desquels il sera néanmoins nécessaire de se munir d'une permission, aux termes des art. 2 et 8 du décret du 15 octobre 1810 et de l'art. 3 de la présente ordonnance.

Acétate de plomb (sel de saturne) (fabrication de l').
Batteurs d'or et d'argent.
Blanc d'Espagne (fabriques de).
Bois doré (brûleries de).
Boutons métalliques (fabrication des).
Borax (raffinage du).
Brasseries.
Briqueteries ne faisant qu'une seule fournée en plein air, comme on le fait en Flandre.
Camphre (préparation et raffinage du).
Caractères d'imprimerie (fonderies de).
Cendres (laveurs de).
Cendres bleues ou autres précipités de cuivre (fabrication des).
Chaux (fours à) ne travaillant pas plus d'un mois par année.
Ciriers.
Colles de parchemin et d'amidon (fabrique de).
Corne (travail de la) pour la réduire en feuille.
Cristaux de soude (fabriques de), sous-carbonate de soude cristallisée.
Doreurs sur métaux.
Eau seconde (fabrication de l') des peintres en bâtimens, alcalis caustiques et dissolution.
Encre à écrire (fabriques d').
Essayeurs.
Fer-blanc (fabriques de).

Feuilles d'étain (fabrication des).
Fondeurs au creuset.
Fromages (dépôts de).
Glaces (étamage des).
Laques (fabrication des).
Moulins à l'huile.
Ocre jaune (calcination de l') pour la convertir en ocre rouge.
Papiers peints et papiers marbrés (fabriques de).
Plâtre (fours à) ne travaillant pas plus d'un mois par année.
Plombiers et fontainiers.
Plomb de chasse (fabrication du).
Pompes à feu, brûlant leur fumée.
Potasse (fabriques de).
Potiers d'étain.
Sabots (ateliers à enfumer les).
Salpêtre (fabrication et affinage du).
Savonneries.
Sel de soude sec (fabrication du), sous-carbonate de soude sec.
Sel (raffinerie de).
Soude (fabrication de la) ou décomposition du sulfate de soude.
Sulfate de cuivre (fabrication du) au moyen de l'acide sulfurique et de l'oxide de cuivre, ou du carbonate de cuivre.
Sulfate de potasse (raffinage du).
Sulfate de fer et d'alumine, extraction de ces sels, des matériaux qui les contiennent tout formés, et transformation du sulfate d'alumine en alun.
Tartre (raffinage du).
Teinturiers.
Teinturiers-dégraisseurs.
Tueries dans les communes dont la population est au-dessous de dix mille habitans.
Vacheries dans les villes dont la population excède cinq mille habitans.

Vert-de-gris et verdet (fabrique du).
Viandes (salaison et préparation des).
Vinaigre (fabrication du).

L'accomplissement des formalités établies par le décret du 15 octobre 1810 et par notre présente ordonnance, ne dispense pas de celles qui sont prescrites pour la formation des établissemens qui seront placés dans le rayon des douanes, ou sur une rivière, qu'elle soit navigable ou non : les réglemens à ce sujet continueront à être en vigueur.

§. V. SUR LES MAISONS A DÉMOLIR POUR CAUSE DE PÉRIL IMMINENT.

C'est, d'après la loi du 3 brumaire an IV (25 octobre 1795), au tribunal de paix à appliquer toutes les peines de police municipale, relativement aux chemins, aux alignemens, etc., sur la réquisition des adjoints au maire; mais ce tribunal ne peut être obligé d'appliquer ces peines sur le vu des procès-verbaux de l'autorité administrative. Si celle-ci est tenue de faire appeler devant la première l'individu qu'elle veut faire condamner, ce n'est pas pour que cet individu reste passif, mais bien qu'il soit entendu dans ses moyens de défense : si le juge les trouve fondés, si les faits avancés par l'administration ne sont pas exacts, ou s'il n'en résulte pas les conséquences qu'on en veut tirer, il peut, sans doute, rejeter la demande.

En cela il ne critique pas les actes administratifs proprement dits, il examine seulement si, dans l'espèce, il y a lieu à appliquer les peines qui sont affectées à l'infraction des réglemens de police.

Ainsi l'autorité administrative détermine l'ouverture, la largeur et la direction des chemins; elle arrête, en conséquence, les plans qui devront

être suivis à l'avenir, et d'après lesquels des façades de maisons devront être reculées ; mais elle ne doit ordonner de reculement de ces façades que lorsqu'elles sont dans le cas d'être reconstruites, sans quoi elle met la commune dans l'obligation de payer au propriétaire une indemnité pour la privation prématurée qu'on lui fait éprouver; encore faudrait-il, même en ce cas, qu'elle fît prononcer l'autorité souveraine *sur l'utilité publique*.

Elle peut ordonner la démolition d'un mur qui surplombe de la moitié de son épaisseur ; elle peut aussi ordonner, dans le cas où une façade doit être reculée, qu'elle le sera immédiatement, si le rez-de-chaussée menace ruine, parce que la solidité de la partie supérieure dépend de celle de la partie inférieure; enfin elle peut s'opposer à l'entretien des fondations et du rez-de-chaussée, parce que la jouissance du propriétaire ne doit plus dépendre que de la durée de ces bases, dans l'état où elles se trouvent au moment où le plan général ou particulier est arrêté et *notifié* aux propriétaires.

Mais les droits de l'autorité administrative, à ce sujet, sont subordonnés à des circonstances de *fait* dont elle ne doit pas être juge, si l'existence en est contestée par les propriétaires. Cette autorité détermine ce que l'utilité publique exige qu'il soit fait dans tel cas; l'autorité judiciaire prononce sur la réalité du cas prévu; elle ne prononce rien sur les plans arrêtés par l'autorité administrative, elle déclare seulement que les circonstances qui devaient donner lieu à l'exécution de ces plans, ne sont pas encore réalisées.

Il est toujours indispensable de suivre ce système, puisque les lois qui l'établissent n'autorisent que l'autorité judiciaire à appliquer les amendes

de police encourues par les contrevenans, et que l'autorité administrative ne peut le faire qu'en matière de grande voierie.

Le Conseil de préfecture n'est pas dans le cas même d'être consulté, sur la question de savoir si l'administration municipale peut, ou non, introduire ou défendre une action devant l'autorité judiciaire, au sujet de la demande qu'elle a faite de la démolition ou de la réparation d'un mur ou d'un bâtiment, parce que la loi a classé ces objets parmi ceux de simple police, qu'elle peut déférer aux tribunaux lorsqu'il y a résistance, sans y être préalablement autorisée.

Mais le préfet doit veiller à ce que les maires, par zèle pour la salubrité ou l'embellissement de leurs communes, ne provoquent pas de démolitions prématurées que les juges ne pourraient ordonner. Comme il ne doit être question, dans ces demandes, que de l'exécution de réglemens ou de plans arrêtés par le gouvernement, il doit exiger que les maires, avant d'intenter des poursuites de quelque importance, lui fassent connaître les motifs et les circonstances qui y donnent lieu.

Ainsi, dans le cas où un maire voudrait faire démolir un bâtiment parce qu'un étage supérieur tombe en ruine, le préfet aurait à faire observer à ce maire que la dégradation d'un étage supérieur ne peut être un motif pour condamner les parties inférieures; de ce qu'une façade devra être reculée, il n'en résulte point qu'on ne peut pas entretenir les parties supérieures; car, s'il en était ainsi, du moment où le nouvel alignement serait arrêté, on pourrait interdire au propriétaire tout entretien, même de la couverture établie sur cette façade, et cette doctrine serait attentatoire à la propriété; elle serait contradictoire avec le principe même

qui l'établit, car on n'ajourne la démolition que pour épargner à la commune la nécessité de payer le prix de l'immeuble, et dans la supposition que le propriétaire, n'ayant à le démolir que lorsqu'il tomberait de lui-même en ruine, il subira une petite perte. Mais si l'on hâte cette ruine, en empêchant le propriétaire de soigner même les parties supérieures de la maison, et si, parce qu'elles sont défectueuses vers le toit, on exige qu'il démolisse le tout, on rend illusoire l'ajournement accordé pour la démolition, et l'on rentre ainsi dans l'obligation, 1°. de faire juger par le gouvernement qu'il est nécessaire de détruire sur-le-champ l'édifice; 2°. d'en payer le prix avant d'en commencer la démolition. (*Observations du Ministre de l'intérieur, du 13 février 1806.*)

La législation établie dans ces observations est celle qui existait anciennement, ainsi qu'on le verra par les *déclarations du 18 juillet 1729 et du 18 août 1730*, qui contiennent les dispositions suivantes :

1°. Les commissaires de la voirie doivent avoir une attention particulière, chacun dans leur quartier, pour être instruits des maisons et bâtimens, de tout ce qui pourrait, par sa chute, nuire à la voie publique, où il y aurait quelque péril.

2°. Aussitôt qu'ils en ont avis, ils doivent se transporter sur les lieux, et dresser procès-verbal de ce qu'ils ont remarqué.

3°. L'autorité ayant la police de la ville, fait assigner, sans retard, à la requête du commissaire du gouvernement près le tribunal civil, les propriétaires.

4°. Les assignations sont données au propriétaire; en cas d'absence, dans la maison menaçant

péril, au principal locataire, et à défaut à l'un des locataires.

5°. Le tribunal ordonne la visite des lieux par experts.

6°. Si le propriétaire comparaît et ne dénie pas le péril, il est condamné à le faire cesser dans un temps donné.

7°. S'il nie le péril, il peut nommer un expert; à défaut, celui du tribunal procède seul.

8°. S'il a nommé un expert, et que celui-ci soit d'avis différent, le tribunal nomme un tiers expert.

9°. Le péril étant constaté, le propriétaire est condamné à employer des ouvriers dans le délai fixé pour le faire cesser. S'il ne s'y conforme pas, les juges ordonnent qu'il en sera mis à la diligence de l'autorité ayant la police. Ils sont payés sur les matériaux, même sur le fonds de la maison.

10°. Dans le cas où le péril est très urgent, l'autorité ayant la police, peut ordonner provisoirement ce qu'elle juge absolument nécessaire pour la sûreté publique.

11° et 12°. Les jugemens du tribunal sont sujets à l'appel, mais ils peuvent être exécutés provisoirement.

Il y a lieu à démolition d'un bâtiment,
1°. Lorsque c'est par vétusté que l'une ou plusieurs jambes étrières, trumeaux ou pieds-droits sont en mauvais état;
2°. Lorsque le mur de face sur rue est en surplomb de moitié de son épaisseur, dans quelque état que se trouvent les jambes étrières, les trumeaux et pieds-droits;

3°. Si le mur sur rue est à fruit, ou qu'il ait occasionné sur la face opposée un surplomb égal au fruit de la face sur rue;

4°. Chaque fois que les fondations sont mauvaises, quand il ne se serait manifesté dans la hauteur du bâtiment aucun fruit ou surplomb;

5°. S'il y a un bombement égal au surplomb; néanmoins, si ce bombement ne se manifeste que dans les étages supérieurs, tels que l'on puisse les réparer en conservant moitié des étages inférieurs, et sans toucher à ces derniers, on permet alors le rétablissement des étages supérieurs, à la charge de ne point conforter ceux conservés : on suit, en pareil cas, les mêmes règles que si l'on demandait à exhausser un bâtiment.

Ces ordonnances royales ont été maintenues provisoirement par l'art. 29 de la loi du 22 juillet 1791, et aucune loi postérieure n'y a dérogé; seulement les attributions des diverses autorités ont été modifiées par les réglemens subséquens, qui, du reste, ne changent rien à leurs dispositions.

§. VI. SUR LES MURS MITOYENS.

Les murs mitoyens sont ceux qui partagent les héritages entre particuliers : ces murs sont souvent la source de procès entre les voisins; c'est pourquoi il est à propos d'expliquer, autant qu'il est possible, les moyens d'éviter les contestations qui en naissent. Il faut premièrement donner une idée juste de la position de ces murs, et pour cela, il faut imaginer une ligne droite ou un plan passant dans le milieu desdits murs, que l'on peut appeler leur centre : cette ligne doit répondre en toutes ses parties à celle qui sépare immédiatement lesdits héritages, c'est-à-dire qu'il faut que l'épaisseur des dits murs soit prise également de chaque côté

sur chacun des héritages, à moins qu'il n'y ait nécessité de leur donner plus d'épaisseur d'un côté que de l'autre, comme quand les terres sont plus hautes d'un côté que de l'autre, ou quand il y a plus de charge à porter d'un côté par la plus grande élévation d'un bâtiment. Dans tous ces cas, il faut que celui qui a besoin de plus d'épaisseur que l'ordinaire, prenne cette épaisseur sur sa propriété.

L'épaisseur ordinaire des murs mitoyens doit être de 15 à 18 pouces. Il faut que la ligne du milieu de ces murs soit exactement aplomb, afin qu'ils ne soient pas plus inclinés d'un côté que de l'autre, et que si l'on veut diminuer de leur épaisseur par le haut, cette diminution soit égale de chaque côté.

Quand on veut construire un mur mitoyen à neuf, ou en rétablir un ancien, il faut que chacun des voisins à qui appartient le mur nomme de son côté un expert d'office, pour en donner l'alignement, afin d'éviter les contestations qui en pourraient arriver par la suite, s'il n'était pas fait dans les limites respectives des deux propriétés. Chaque voisin intéressé donne alors un pouvoir à son expert : ensuite on procède audit alignement par une déclaration et une description de l'emplacement sur lequel ledit mur est assis et posé ; par exemple, si c'est un mur à construire à neuf sur des héritages qui n'ont point eu d'autre séparation qu'une haie ou un fossé, etc., il faut demeurer d'accord de la ligne qui doit fixer la séparation desdits héritages, en faire une figure sur une feuille particulière, pour joindre à la minute, ou la faire sur la minute même, et marquer sur cette figure toutes les choses qui sont proche et attenant ledit alignement, afin de faire connaître par l'acte, que l'on a observé tout ce qui était né-

cessaire. Il faut ensuite faire tendre une ligne sur le sol, et d'un bout à l'autre, où doit être donné l'alignement, pour connaître si la ligne de séparation desdits héritages est une ligne droite, ce qu'il faut faire autant qu'il est possible ; mais, s'il y a des plis et des redents, il les faut observer et les marquer sur la figure, pour en faire mention dans le rapport. Ces plis et ces redents occasionnent souvent des contestations entre les voisins ; c'est pourquoi cet objet mérite d'être bien examiné.

Après avoir bien reconnu la ligne de séparation des héritages, soit d'une ou de plusieurs lignes droites, formant des angles qu'on appelle plis et coudes ou redents, il faut donner l'alignement en question de l'un des particuliers ou voisins. Supposant que la ligne de séparation soit droite d'un bout à l'autre, et que l'on soit convenu de l'épaisseur que doit avoir le mur mitoyen, après avoir fait le procès-verbal et la description des lieux, il faut s'expliquer en ces termes : *Et après avoir tendu une ligne d'un bout à l'autre du côté d'un tel voisin, nous avons reconnu que lesdits héritages étaient séparés d'un droit alignement sans plis ni coudes, et pour donner icelui alignement à tel bout, nous avons fait une marque en forme de croix sur telle pierre ou moellon* (ou autre chose prochaine qui ne puisse pas être remuée); *lequel mur sera posé à tant de centimètres d'intervalle et de distance d'icelle croix*, et pourchassera (c'est le mot ancien) *son épaisseur du côté de l'autre voisin.*

Il faut remarquer ladite épaisseur, et en faire autant à l'autre bout dudit mur, à peu près à même distance ; car il est mieux que les repères soient parallèles au mur ou le mur parallèle aux repères ; cela n'est pourtant pas absolument nécessaire. L'on prend ces distances pour vérifier si le mur a été bien posé suivant le rapport, ce que les experts

doivent revenir vérifier sur les lieux, quand le mur est fait, pour voir si l'on n'a rien changé aux repères.

Aux anciens murs que l'on veut abattre en tout ou en partie, il y a beaucoup de précautions à prendre pour les reconstruire, et pour voir les termes sur lesquels on doit donner l'alignement; car souvent les murs sont corrompus partout; mais il faut toujours s'attacher aux marques que l'on peut avoir au droit du sol ou un peu au-dessous, car c'est l'endroit qui doit tout régler, étant supposé ne pouvoir pas changer, et si l'on ne trouvait pas encore son compte, il faut prendre le dessus des retraites du pied du mur. Ces termes se peuvent connaître par quelques pierres ou moellons dont les paremens ne seront pas déversés, et pour qu'il n'y eût pas une de ces marques qui fût douteuse, il faut avoir recours aux fondemens, pour en tirer les conséquences les plus justes qu'on pourra, ce qui peut se faire en découvrant plusieurs endroits qui n'auront pas été remués, y faire tendre des lignes, et y faire tomber des aplombs pour trouver la vérité.

Quand on n'abat pas entièrement les murs mitoyens, à cause qu'ils ne sont endommagés qu'en certains endroits, comme jusqu'à une certaine hauteur, on les fait par reprises ou ce qu'on appelle *par épaulées*; ce qui se fait par le moyen des chevalemens et étaiemens sur chaque plancher; l'on abat ensuite ce qui se trouve déversé et corrompu aussi bas qu'il est besoin; l'on en donne l'alignement, comme il a été dit, en marquant l'ancienne épaisseur du mur qu'il faut prendre au rez-de-chaussée, pour en faire mention dans le rapport, afin de rétablir le mur sur la même épaisseur.

Pour parvenir à la connaissance de ce qui peut

être bon ou mauvais dans ces murs, afin d'en conserver ou d'en abattre ce qui est nécessaire, il faut faire percer les planchers de fond en comble en plusieurs endroits, pour y passer un fil aplomb le long desdits murs, et voir si en les relevant sur l'alignement que l'on aura donné, le haut se pourra conserver, ce qu'on appelle *recueillir*, c'est-à-dire, que ce haut soit dans sa première situation ; ce qui est bien rare, car il y a toujours quelque chose à dire, mais on ne laisse pas de conserver ce qui peut l'être. C'est pourquoi les experts disent en pareil cas dans leurs rapports, que *ledit mur sera élevé jusqu'où l'ancien pourra être recueilli, si recueillir se peut*. Cela n'est exprimé qu'en termes indéfinis, afin de ne pas répondre d'une hauteur fixe, si l'on est obligé de monter plus haut.

On doit bien expliquer, dans le rapport, combien chacun des particuliers voisins sera tenu de payer pour sa part et portion du mur mitoyen, suivant la coutume ; car il y a bien des choses à observer, et voici à peu près les cas qui peuvent arriver, et qui ne sont que tacitement expliqués dans la *coutume*.

Premièrement, à l'égard des fondemens des murs, personne ne peut se dispenser, sous quelque prétexte que ce soit, de les fonder sur une terre ferme et solide, qui n'ait point encore été remuée, ce qu'on appelle *terre neuve* reconnue pour solide ; car il y en a qui n'exigeant qu'un mur de clôture, et d'autres en ayant besoin pour porter un bâtiment, l'un ne voudra pas fonder si bas que l'autre, parce qu'il n'a pas une si grande charge à élever ; mais il faut absolument fonder sur une terre ferme, quelque mur que ce soit. Il est vrai que si celui qui veut faire un bâtiment ne se contente pas du solide qu'il faut pour faire un mur ordinaire, et qu'il veuille fouiller plus bas pour des caves ou au-

tres choses, il doit faire ce surplus à ses frais : tout cela doit être réglé par la prudence et la justice des experts.

A l'égard de la plus épaisseur et de la qualité desdits murs, celui qui n'a besoin que d'un mur de clôture n'y est point obligé quand il ne veut pas se faire payer des charges; mais s'il s'en veut faire payer, il est obligé de contribuer pour sa moitié à toute la dépense, depuis la bonne terre jusqu'à hauteur de clôture, ou de celle qu'il hébergera. Si celui qui n'a eu d'abord besoin que d'un mur de clôture simplement, et n'est point entré dans la dépense de la plus valeur et de la plus épaisseur dudit mur, veut ensuite bâtir et s'héberger contre ledit mur, il faut qu'il rembourse celui qui l'a fait bâtir pour porter un bâtiment, non seulement pour la plus valeur de la meilleure qualité et de la plus épaisseur, mais même pour la terre qu'il aura prise de son côté, suivant l'estimation des experts.

Si le même, qui n'a eu besoin d'abord que d'un mur de clôture, a contribué pour sa part et portion de la plus valeur et de la plus épaisseur, et a donné sa part de la terre pour la plus épaisseur, il doit avoir les charges de six toises l'une, de ce qui sera bâti au-dessus de lui; mais s'il veut à la suite bâtir et s'héberger contre ledit mur, il doit rendre la somme qu'il a reçue des charges de ce qu'il occupera seulement; s'il voulait élever plus haut que son voisin, non seulement il doit rendre toute la somme des charges qu'il aura reçues, mais il doit payer celles de la hauteur qu'il aura élevée plus que son voisin ; si enfin le premier a bâti des caves au-dessous des fondations d'un mur ordinaire, celui qui a bâti à la suite, et qui veut se servir du mur desdites caves, doit payer sa part et portion dudit mur en ce qu'il occupera au-dessous de sa fondation.

On peut, sur ces principes, connaître dans tous les cas la justice qu'il faut rendre aux particuliers sur le fait des murs mitoyens; car il est presque impossible de rapporter toutes les circonstances qui peuvent arriver : c'est pourquoi il faut laisser le re e à la prudence des experts.

Voici les articles de la *Coutume de Paris* et du Code civil, qui régissent cet objet important, ainsi que les fossés mitoyens :

Si aucun veut bâtir contre un mur non mitoyen, faire le peut, en payant la moitié tant dudit mur que fondation d'icelui, jusqu'à son héberge, ce qu'il est tenu de payer auparavant que rien démolir ni bâtir; en l'estimation duquel mur est comprise la valeur de la terre sur laquelle ledit mur est fondé et assis, au cas que celui qui a fait le mur l'ait tout pris sur son héritage. (*Cout. de Paris*, art. 194.)

Il est loisible à un voisin de hausser à ses dépens le mur mitoyen d'entre lui et son voisin si haut que bon lui semble, sans le consentement de sondit voisin, s'il n'y a titre au contraire, en payant les charges, pourvu toutefois que le mur soit suffisant pour porter le surhaussement; s'il n'est suffisant, faut que celui qui veut rehausser le fasse fortifier, et se doit prendre l'épaisseur de son côté. (*Id.* 195.)

Si le mur est bon pour clôture et de durée, celui qui veut bâtir dessus et démolir ledit mur ancien, pour n'être suffisant pour porter son bâtiment, est tenu de payer entièrement les frais; en ce faisant, ne paiera aucunes charges; mais s'il s'aide du mur ancien, il paiera les charges. (*Id.* 196.)

Les charges sont de payer et rembourser par celui qui se loge et héberge, sur et contre le mur

mitoyen, de six toises l'une (de 12 mètres, deux ou un sixième) de ce qui sera bâti au-dessus de 10 p. (3 mèt. 25 centimètres). (*Id.* 197.)

Il est loisible à un voisin se loger ou édifier au mur commun et mitoyen d'entre lui et son voisin, si haut que bon lui semblera, en payant la moitié dudit mur mitoyen, s'il n'y a titre au contraire. (*Id.* 198.)

Les maçons ne peuvent toucher ni faire toucher à un mur mitoyen pour le démolir, percer et rétablir, sans y appeler les voisins qui y ont intérêt, par une simple signification seulement, et ce, à peine de tous dépens, dommages et intérêts, et rétablissement dudit mur (1). (*Id.* 203.)

Il est loisible à un voisin percer ou faire percer et démolir le mur commun et mitoyen d'entre lui et son voisin, pour se loger et édifier, en le rétablissant dûment à ses dépens, s'il n'y a titre au contraire, en le dénonçant toutefois au préalable à son voisin, et est tenu de faire incontinent et sans discontinuation ledit rétablissement. (*Id.* 204.)

Il est loisible à un voisin contraindre ou faire contraindre par justice son autre voisin à faire ou faire refaire le mur ou édifice commun, pendant et corrompu entre lui et sondit voisin, et d'en payer sa part chacun selon son héberge, et pour telle part et portion que lesdites parties ont et peuvent avoir audit mur et édifice mitoyen. (*Id.* 205.)

Tous murs séparant cours et jardins sont réputés mitoyens, s'il n'y a titre contraire, et celui qui veut bâtir nouveau mur ou refaire l'ancien corrompu,

(1) La signification doit être faite par huissier, afin qu'on n'en prétende pas cause d'ignorance, à moins qu'on n'y ait consenti à l'amiable et par écrit.

peut faire appeler son voisin pour contribuer au bâtiment ou réfection dudit mur; ou bien lui accorder lettre, que ledit mur soit tout sien. (*Id.* 211.)

Dans les villes et dans les campagnes, tout mur servant de séparation entre bâtimens jusqu'à l'héberge, ou entre cours et jardins, et même entre enclos dans les champs, est présumé mitoyen, s'il n'y a titre ou marque contraire. (*Code civil*, 653.)

Il y a marque de non mitoyenneté lorsque la sommité est droite et aplomb de son parement d'un côté, et présente de l'autre un plan incliné.

Lors encore qu'il n'y a que d'un côté, ou un chaperon ou des filets et corbeaux de pierre qui y auraient été mis en bâtissant le mur.

Dans ce cas, le mur est censé appartenir exclusivement au propriétaire, du côté duquel sont l'égout ou les corbeaux et filets de pierre. (*Id.* 654.)

La réparation et la reconstruction du mur mitoyen sont à la charge de tous ceux qui y ont droit, et proportionnellement au droit de chacun. (*Id.* 655.)

Cependant tout copropriétaire d'un mur mitoyen peut se dispenser de contribuer aux réparations et reconstructions, en abandonnant le droit de mitoyenneté, pourvu que le mur mitoyen ne soutienne pas un bâtiment qui lui appartienne. (*Id.* 656.)

Tout copropriétaire peut faire bâtir contre un mur mitoyen, et y faire placer des poutres ou solives dans toute l'épaisseur du mur, à cinquante-quatre millimètres (deux pouces) près, sans préjudice du droit qu'a le voisin de faire réduire à l'ébauchoir la poutre jusqu'à la moitié du mur, dans e cas où il voudrait lui-même asseoir des poutres

dans le même lieu, ou y adosser une cheminée. (*Code civil*, 657.)

Tout propriétaire peut faire exhausser le mur mitoyen, mais il doit payer seul la dépense de l'exhaussement, les réparations d'entretien au-dessus de la hauteur de la clôture commune, et en outre l'indemnité de la charge en raison de l'exhaussement et suivant la valeur. (*Id.* 658.)

Le voisin est reçu, quand bon lui semble, à demander moitié du mur bâti sur le fonds de son voisin, en remboursant moitié dudit mur et fonds d'icelui. (*Cout. de Paris*, 212.)

Le voisin qui n'a pas contribué à l'exhaussement, peut en acquérir la mitoyenneté en payant la moitié de la dépense qu'il a coûté, et la valeur de la moitié du sol fourni pour l'excédant d'épaisseur, s'il y en a. (*Code civil*, 660.)

Tout propriétaire joignant un mur, a de même la faculté de le rendre mitoyen en tout ou en partie, en remboursant au maître du mur la moitié de sa valeur, ou la moitié de la valeur de la portion qu'il veut rendre mitoyenne, et moitié de la valeur du sol sur lequel le mur est bâti. (*Id.* 661.)

Les filets doivent être faits (1) accompagnés de pierre, pour connaître que le mur est mitoyen ou à un seul. (*Cout. de Paris*, 214.)

(1) On termine le plus souvent un mur de clôture par un chaperon à deux pentes, avec un filet ou mouchette pendante et larmier de part et d'autre, s'il est mitoyen; et ce chaperon se fait en une seule pente, avec ou sans filet du côté de celui à qui le mur appartient, quand il est à un seul. Ce larmier ne se fait pas toujours avec pierres, mais souvent en plâtre sur moellon, etc. Quand il n'existe point de chaperon, il est difficile de prononcer

Si le mur mitoyen n'est pas en état de supporter l'exhaussement, celui qui veut l'exhausser, doit le faire reconstruire en entier à ses frais, et l'excédant d'épaisseur doit se prendre de son côté. (*Code civil*, 659.)

L'un des voisins ne peut pratiquer dans le corps d'un mur mitoyen aucun enfoncement, ni y appliquer ou appuyer aucun ouvrage sans le consentement de l'autre, ou sans avoir, à son refus, fait régler par experts les moyens nécessaires pour que le nouvel ouvrage ne soit pas nuisible aux droits de l'autre. (*Id.* 662.)

Chacun peut contraindre son voisin ès ville et faubourgs, prévôté et vicomté de Paris, à contribuer pour faire faire clôture, faisant séparation de leurs maisons, cours et jardins ès dites ville et faubourgs, jusqu'à la hauteur de 10 p. de haut du rez-de-chaussée compris le chaperon. (*Cout. de Paris*, 209.)

Lorsque les différens étages d'une maison appartiennent à divers propriétaires, si les titres de propriété ne règlent pas le mode de réparations et reconstructions, elles doivent être faites ainsi qu'il suit.

Les gros murs et le toit sont à la charge de tous

si le mur est ou n'est pas mitoyen, à moins qu'il n'y ait titre écrit. Il est des pays où l'on pratique dans les murs des espèces de petites niches du côté de chaque propriétaire, pour indiquer la mitoyenneté; on appelle ces niches des potelles, dont la profondeur étant de toute l'épaisseur qui appartient à celui du côté duquel elle se trouve, fait connaître la ligne de séparation : aussi ces potelles ne se font-elles pas au droit les unes des autres, parce qu'il en résulterait une ouverture au mur.

les propriétaires, chacun en proportion de la valeur de l'étage qui lui appartient.

Le propriétaire de chaque étage fait le plancher sur lequel il marche.

Le propriétaire du premier étage fait l'escalier qui y conduit; le propriétaire du second étage fait, à partir du premier, l'escalier qui conduit chez lui, et ainsi de suite. (*Code civil*, 664.)

Lorsqu'on reconstruit un mur mitoyen ou une maison, les servitudes actives et passives se continuent à l'égard du nouveau mur ou de la nouvelle maison, sans toutefois qu'elles puissent être aggravées, et pourvu que la construction se fasse avant que la prescription soit acquise. (*Id.* 665.)

Tous fossés entre deux héritages sont présumés mitoyens, s'il n'y a titre ou marque du contraire. (*Id.* 666.)

Il y a marque de non mitoyenneté lorsque la levée ou le rejet de la terre se trouve d'un côté seulement du fossé. (*Id.* 667.)

Le fossé est censé appartenir exclusivement à celui du côté duquel le rejet se trouve. (*Id.* 668.)

Le fossé mitoyen doit être entretenu à frais communs. (*Id.* 669.)

Toute haie qui sépare des héritages est réputée mitoyenne, à moins qu'il n'y ait qu'un seul des héritages en état de clôture, ou s'il n'y a titre ou possession suffisante au contraire. (*Id.* 670.)

Il n'est permis de planter des arbres de haute tige qu'à la distance prescrite par les réglemens particuliers actuellement existans, ou par les usages constans et reconnus, et, à défaut de réglemens et usages, qu'à la distance de deux mètres de la ligne séparative des deux héritages, et à la distance d'un

demi-mètre pour les autres arbres et haies voisines. (*Id.* 671.)

Le voisin peut exiger que les arbres et haies plantés à une moindre distance, soient arrachés.

Celui sur la propriété duquel avancent les branches des arbres du voisin peut contraindre celui-ci à couper ces branches.

Si ce sont les racines qui avancent sur son héritage, il a le droit de les y couper lui-même. (*Id.* 672.)

Les arbres qui se trouvent dans la haie mitoyenne sont mitoyens comme la haie; et chacun des deux propriétaires a droit de requérir qu'ils soient abattus. (*Id.* 673.)

§. VII. DES VUES SUR LES VOISINS.

En mur mitoyen, ne peut l'un des voisins, sans l'accord ou le consentement de l'autre, faire faire fenêtres ou trous pour vues, en quelque manière que ce soit, à verre dormant ni autrement. (*Cout. de Paris*, 199.)

Toutefois si aucun a mur à lui seul appartenant, joignant sans moyen à l'héritage d'autrui, il peut, en icelui mur, avoir fenêtres, lumières ou vues aux us et coutumes de Paris; c'est à savoir de 9 p. (2 m. 93 cent.) de haut au-dessus du rez-de-chaussée et terre, quant au premier étage, et quant aux autres étages de 7 p. (2 m. 26 cent.) au-dessus du sol de l'étage. (*Id.* 200.)

Fer maillé est treillis, dont les trous ne peuvent être que de 4° (105 mil.) en tous sens, et verre dormant est verre attaché et scellé en plâtre, qu'on ne peut ouvrir. (*Id.* 201.)

Aucun ne peut faire vues droites sur son voisin

ni sur places à lui appartenantes, s'il n'y a 6 p. (2 mèt.) de distance. (*Id*. 202.)

L'un des voisins ne peut, sans le consentement de l'autre, pratiquer dans le mur mitoyen aucune fenêtre ou ouverture, en quelque manière que ce soit, même à verre dormant. (*Code civil*, 675.)

Le propriétaire d'un mur non mitoyen, joignant immédiatement l'héritage d'autrui, peut pratiquer dans ce mur des jours ou fenêtres à fer maillé et verre dormant.

Ces fenêtres doivent être garnies d'un treillis de fer, dont les mailles auront 1 décimètre (environ 3° 8 l.) d'ouverture au plus, et d'un châssis à verre dormant. (*Id*. 676.)

Ces fenêtres ou jours ne peuvent être établis qu'à 26 décim. (8 p.) au-dessus du plancher ou sol de la chambre qu'on veut éclairer, si c'est au rez-de-chaussée, et à 19 décim. (6 p.) au-dessus du plancher pour les étages supérieurs. (*Id*. 677.)

On ne peut avoir des vues droites ou fenêtres d'aspect, ni balcons ou autres semblables saillies sur l'héritage clos ou non clos de son voisin, s'il n'y a 19 décim. (6 p.) de distance entre le mur où on les pratique et ledit héritage. (*Id*. 678.)

On ne peut avoir des vues par côté ou obliques sur le même héritage s'il n'y a 6 décimètres (2 p.) de distance. (*Id*. 679.)

La distance dont il est parlé dans les articles précédens, se compte depuis le parement extérieur du mur où l'ouverture se fait, et, s'il y a balcons ou autres semblables saillies, depuis leur ligne extérieure jusqu'à la ligne de séparation des deux propriétés. (*Id*. 680.)

ARTICLE II.

Des servitudes.

§. I. DES DROITS SUR LES PROPRIÉTÉS EN GÉNÉRAL.

Quiconque a le sol appelé *l'étage du rez-de-chaussée d'aucun héritage*, il peut et doit avoir le dessus et le dessous du sol, et peut édifier par-dessus et par-dessous, et y faire puits, aisemens et autres choses licites, s'il n'y a titre contraire. (*Cout. de Paris*, art. 187.)

La propriété du sol emporte la propriété du dessus et du dessous.

Le propriétaire peut faire au-dessus toutes les plantations et constructions qu'il juge à propos, sauf les exceptions établies au titre *des servitudes ou services fonciers*.

Il peut faire au-dessous toutes les constructions et fouilles qu'il jugera à propos, et tirer de ces fouilles tous les produits qu'elle peut fournir, sauf les modifications résultant des lois et réglemens relatifs aux mines, et des lois et réglemens de police. (*Code civil*, art. 552.)

Toutes constructions, plantations et ouvrages sur un terrain ou dans l'intérieur, sont présumés faits par le propriétaire, à ses frais et lui appartenir, si le contraire n'est prouvé; sans préjudice de la propriété qu'un tiers pourrait avoir acquise ou pourrait acquérir par prescription, soit d'un souterrain sous le bâtiment d'autrui, soit de toute autre partie du bâtiment. (*Id.* 553.)

Le propriétaire du sol, qui a fait des constructions, plantations et ouvrages avec des matériaux qui ne lui appartenaient pas, doit en payer la va-

leur; il peut aussi être condamné à des dommages et intérêts, s'il y a lieu; mais le propriétaire des matériaux n'a pas le droit de les enlever. (*Id.* 554.)

Lorsque les plantations, constructions et ouvrages ont été faits par un tiers et avec ses matériaux, le propriétaire du fonds a droit ou de les retenir ou d'obliger ce tiers à les enlever.

Si le propriétaire du fonds demande la suppression des plantations et constructions, elle est aux frais de celui qui les a faites, sans aucune indemnité pour lui; il peut même être condamné à des dommages et intérêts, s'il y a lieu, pour le préjudice que peut avoir éprouvé le propriétaire du fonds.

Si le propriétaire préfère conserver ces plantations et constructions, il doit le rembourser de la valeur des matériaux et du prix de la main-d'œuvre, sans égard à la plus ou moins grande augmentation de valeur que le fonds a pu recevoir. Néanmoins, si les plantations, constructions et ouvrages ont été faits par un tiers évincé qui n'aurait pas été condamné à la restitution des fruits, attendu sa bonne foi, le propriétaire ne pourra demander la suppression desdits ouvrages, plantations et constructions, mais il aura le choix ou de rembourser la valeur des matériaux et du prix de la main-d'œuvre, ou de rembourser une somme égale à celle dont le fonds a augmenté de valeur. (*Id.* 555.)

§. II. SERVITUDES QUI DÉRIVENT DE LA SITUATION DES LIEUX.

Les fonds inférieurs sont assujettis, envers ceux qui sont plus élevés, à recevoir les eaux qui en découlent naturellement, sans que la main de l'homme y ait contribué.

Le propriétaire inférieur ne peut point élever de digue qui empêche cet écoulement.

ARTICLE II.

Des servitudes.

§. I. DES DROITS SUR LES PROPRIÉTÉS EN GÉNÉRAL.

Quiconque a le sol appelé *l'étage du rez-de-chaussée d'aucun héritage*, il peut et doit avoir le dessus et le dessous du sol, et peut édifier par-dessus et par-dessous, et y faire puits, aisemens et autres choses licites, s'il n'y a titre contraire. (*Cout. de Paris*, art. 187.)

La propriété du sol emporte la propriété du dessus et du dessous.

Le propriétaire peut faire au-dessus toutes les plantations et constructions qu'il juge à propos, sauf les exceptions établies au titre *des servitudes ou services fonciers*.

Il peut faire au-dessous toutes les constructions et fouilles qu'il jugera à propos, et tirer de ces fouilles tous les produits qu'elle peut fournir, sauf les modifications résultant des lois et réglemens relatifs aux mines, et des lois et réglemens de police. (*Code civil*, art. 552.)

Toutes constructions, plantations et ouvrages sur un terrain ou dans l'intérieur, sont présumés faits par le propriétaire, à ses frais et lui appartenir, si le contraire n'est prouvé; sans préjudice de la propriété qu'un tiers pourrait avoir acquise ou pourrait acquérir par prescription, soit d'un souterrain sous le bâtiment d'autrui, soit de toute autre partie du bâtiment. (*Id.* 553.)

Le propriétaire du sol, qui a fait des constructions, plantations et ouvrages avec des matériaux qui ne lui appartenaient pas, doit en payer la va-

leur; il peut aussi être condamné à des dommages et intérêts, s'il y a lieu; mais le propriétaire des matériaux n'a pas le droit de les enlever. (*Id.* 554.)

Lorsque les plantations, constructions et ouvrages ont été faits par un tiers et avec ses matériaux, le propriétaire du fonds a droit ou de les retenir ou d'obliger ce tiers à les enlever.

Si le propriétaire du fonds demande la suppression des plantations et constructions, elle est aux frais de celui qui les a faites, sans aucune indemnité pour lui; il peut même être condamné à des dommages et intérêts, s'il y a lieu, pour le préjudice que peut avoir éprouvé le propriétaire du fonds.

Si le propriétaire préfère conserver ces plantations et constructions, il doit le rembourser de la valeur des matériaux et du prix de la main-d'œuvre, sans égard à la plus ou moins grande augmentation de valeur que le fonds a pu recevoir. Néanmoins, si les plantations, constructions et ouvrages ont été faits par un tiers évincé qui n'aurait pas été condamné à la restitution des fruits, attendu sa bonne foi, le propriétaire ne pourra demander la suppression desdits ouvrages, plantations et constructions, mais il aura le choix ou de rembourser la valeur des matériaux et du prix de la main-d'œuvre, ou de rembourser une somme égale à celle dont le fonds a augmenté de valeur. (*Id.* 555.)

§. II. SERVITUDES QUI DÉRIVENT DE LA SITUATION DES LIEUX.

Les fonds inférieurs sont assujettis, envers ceux qui sont plus élevés, à recevoir les eaux qui en découlent naturellement, sans que la main de l'homme y ait contribué.

Le propriétaire inférieur ne peut point élever de digue qui empêche cet écoulement.

Le propriétaire supérieur ne peut rien faire qui aggrave la servitude du fonds inférieur. (*Code civil*, 640.)

Celui qui a une source dans son fonds peut en user à sa volonté, sauf le droit que le propriétaire du fonds inférieur pourrait avoir acquis par titre ou par prescription. (*Id.* 641.)

La prescription, dans ce cas, ne peut s'acquérir que par une jouissance non interrompue pendant l'espace de 30 années, à compter du moment où le propriétaire du fonds inférieur a fait et terminé des ouvrages apparens destinés à faciliter la chute et le cours de l'eau dans sa propriété. (*Id.* 642.)

Le propriétaire de la source ne peut en changer le cours, lorsqu'il fournit aux habitans des communes, village ou hameau, l'eau qui leur est nécessaire; mais si les habitans n'en ont pas acquis ou prescrit l'usage, le propriétaire peut réclamer une indemnité, laquelle est réglée par experts. (*Id.* 643.)

Celui dont la propriété borde une eau courante autre que celle qui est déclarée dépendante du domaine public par l'article 538, au titre *de la distribution des biens*, peut s'en servir à son passage pour l'irrigation de ses propriétés.

Celui dont cette eau traverse l'héritage, peut même en user dans l'intervalle qu'elle y parcourt, mais à la charge de la rendre, à la sortie de ses fonds, à son cours ordinaire. (*Id.* 644.)

S'il s'élève une contestation entre les propriétaires auxquels ces eaux peuvent être utiles, les tribunaux, en prononçant, doivent concilier l'intérêt de l'agriculture avec le respect dû à la propriété, et, dans tous les cas, les réglemens

particuliers et locaux sur le cours et l'usage des eaux doivent être observés.

Un particulier peut avoir besoin, pour la fertilisation de terrains attenant à une commune, des eaux qui coulent dans quelques unes des rues de cette commune.

Le conseil municipal peut, par une délibération approuvée par le préfet, autoriser cette prise d'eau, et la confection, aux frais du demandeur, des aqueducs nécessaires pour les diriger vers ses propriétés.

Cette concession n'est pas dans le cas d'être autorisée par une loi, parce qu'elle n'a pas pour objet une propriété dont la commune ne puisse disposer que dans cette forme. (*Avis du Conseil d'État.*)

La concession peut être gratuite, comme elle peut être faite moyennant une redevance quelconque en faveur de la commune.

Les droits d'autrui doivent être réservés pour le cas où il en existerait, et le concessionnaire rendu garant de toute action qui pourrait s'élever au sujet de la concession.

Ce concessionnaire doit ne pouvoir changer la direction des aqueducs qu'en vertu de l'autorisation de l'administration municipale. La première direction doit également être déterminée ou approuvée par cette administration. (*Édit du mois de décembre* 1607.)

Tout propriétaire peut obliger son voisin au bornage de leurs propriétés contiguës. Le bornage se fait à frais communs. (*Code civil*, 646.)

Tout propriétaire peut clore son héritage, sauf l'exception portée en l'article 682. (*Id.* 647.)

Le propriétaire qui veut se clore, perd son droit au parcours et vaine pâture, en proportion du terrain qu'il y soustrait. (*Id.* 648.)

Le propriétaire dont les fonds sont enclavés, et qui n'a aucune issue sur la voie publique, peut réclamer un passage sur les fonds de son voisin pour l'exploitation de son héritage, à la charge d'une indemnité proportionnée au dommage qu'il peut occasionner. (*Code civil*, 682.)

Le passage doit régulièrement être pris du côté où le trajet est le plus court du fonds duquel il est accordé. (*Id.* 683.)

Néanmoins, il doit être fixé dans l'endroit le moins dommageable à celui sur le fonds duquel il est accordé. (*Id.* 684.)

L'action en indemnité, dans le cas prévu par l'article 682, est prescriptible; et le passage doit être continué, quoique l'action en indemnité ne soit plus recevable. (*Id.* 685.)

§. III. COMMENT S'ACQUIÈRENT OU S'ÉTABLISSENT LES SERVITUDES.

Droit de servitude ne s'acquiert par longue jouissance, quelle qu'elle soit, sans titre, encore que l'on ait joui par cent ans; mais la liberté se peut réacquérir contre le titre de servitude par trente ans, entre âgés et non privilégiés. (*Cout. de Paris*, art. 186.)

Il est permis aux propriétaires d'établir sur leurs propriétés, ou en faveur de leurs propriétés, telles servitudes que bon leur semble, pourvu néanmoins que les services établis ne soient imposés ni à la personne ni en faveur de la personne, mais seulement à un fonds et pour un fonds, et pourvu que ces services n'aient d'ailleurs rien de contraire à l'ordre public.

L'usage et l'étendue des servitudes ainsi établies,

se règlent par le titre qui les constitue; à défaut de titre, par les règles ci-après. (*Code civil*, 686.)

Les servitudes sont établies ou pour l'usage des bâtimens, ou pour celui des fonds de terre.

Celles de la première espèce s'appellent *urbaines*, soit que les bâtimens auxquels elles sont dues soient situés à la ville ou à la campagne.

Celles de la seconde espèce se nomment *rurales*. (*Id.* 687.)

Les servitudes sont ou continues ou discontinues.

Les servitudes continues sont celles dont l'usage est ou peut être continuel, sans avoir besoin du fait actuel de l'homme : tels sont les conduites d'eau, les égouts, les vues et autres de cette espèce.

Les servitudes discontinues sont celles qui ont besoin du fait actuel de l'homme pour être exercées: tels sont les droits de passage, puisage, pacage et autres semblables. (*Id.* 688.)

Les servitudes sont apparentes ou non apparentes.

Les servitudes apparentes sont celles qui s'annoncent par des ouvrages extérieurs, tels qu'une porte, une fenêtre, un aqueduc.

Les servitudes non apparentes sont celles qui n'ont pas de signe extérieur de leur existence; comme, par exemple, la prohibition de bâtir sur un fonds, ou de ne bâtir qu'à une hauteur déterminée. (*Id.* 689.)

Les servitudes continues et apparentes s'acquièrent par titre, ou par la possession de trente ans. (*Id.* 690.)

Les servitudes continues non apparentes et les servitudes discontinues, apparentes ou non apparentes, ne peuvent s'établir que par titres.

La possession, même immémoriale, ne suffit pas pour les établir, sans cependant qu'on puisse attaquer aujourd'hui les servitudes de cette nature, déjà acquises par la possession dans les pays où elles pouvaient s'acquérir de cette manière. (*Id.* 691.)

Quand un père de famille met hors ses mains partie de sa maison, il doit spécialement déclarer quelles servitudes il retient sur l'héritage qu'il met hors ses mains, ou quelles il constitue sur le sien : les faut. nommément et spécialement déclarer, tant pour l'endroit, grandeur, hauteur, mesure, qu'espèce de servitude, autrement toutes constitutions générales de servitudes, sans les déclarer comme dessus, ne valent. (*Cout. de Paris*, art. 215.)

Destination de père de famille, vaut titre quand elle est ou a été par écrit, et non autrement. (*Id.* 216.)

La destination du père de famille vaut titre à l'égard des servitudes continues et apparentes. (*Code civil, art.* 692.)

Il n'y a destination du père de famille que lorsqu'il est prouvé que les deux fonds actuellement divisés ont appartenu au même propriétaire, et que c'est par lui que les choses ont été mises dans l'état duquel résulte la servitude. (*Id.* 693.)

Si le propriétaire de deux héritages, entre lesquels il existe un signe apparent de servitude, dispose de l'un des héritages sans que le contrat contienne aucune convention relative à la servitude, elle continue d'exister activement ou passivement en faveur du fonds aliéné et sur le fonds aliéné. (*Id.* 694.)

Le titre constitutif de la servitude, à l'égard de

celles qui ne peuvent s'acquérir par la prescription, ne peut être remplacé par un titre recognitif de la servitude, et émané du propriétaire du fonds asservi. (*Id.* 695.)

Quand on établit une servitude, on est censé accorder tout ce qui est nécessaire pour en user.

Ainsi la servitude de puiser de l'eau à la fontaine d'autrui emporte nécessairement le droit de passage. (*Id.* 696.)

§. IV. SERVITUDES ÉTABLIES PAR LA LOI.

Les servitudes établies par la loi ont pour objet l'utilité publique ou communale, ou l'utilité des particuliers. (*Code civil*, 649.)

Celles établies pour l'utilité publique ou communale ont pour objet le marchepied le long des rivières navigables ou flottables, la construction ou réparation des chemins, et autres ouvrages publics ou communaux. (*Id.* 650.)

Tout ce qui concerne cette espèce de servitude est déterminé par des lois ou des réglemens particuliers.

La loi assujettit les propriétaires à différentes obligations l'un à l'égard de l'autre, indépendamment de toute convention. (*Id.* 651.)

Partie de ces obligations est réglée par les lois sur la police rurale; les autres sont relatives aux murs et aux fossés mitoyens, au cas où il y a lieu à contre-mur, aux vues sur la propriété du voisin, à l'égout des toits, au droit de passage. (*Id.* 652.)

§. V. DROITS DU PROPRIÉTAIRE DU FONDS AUQUEL LA SERVITUDE EST DUE.

Celui auquel est due une servitude a droit de faire tous les ouvrages nécessaires pour en user et pour la conserver. (*Code civil*, art. 697.)

Ces ouvrages sont à ses frais et non à ceux du propriétaire du fonds assujetti, à moins que le titre d'établissement de la servitude ne d:se le contraire. (*Id.* 698.)

Dans le cas même où le propriétaire du fonds assujetti est chargé par le titre de faire à ses frais les ouvrages nécessaires pour l'usage ou la conservation de la servitude, il faut toujours s'affranchir de la charge, en abandonnant le fonds assujetti au propriétaire du fonds auquel la servitude est due. (*Id.* 699.)

Si l'héritage pour lequel la servitude a été établie vient à être divisé, la servitude reste due pour chaque portion, sans néanmoins que la condition du fonds assujetti soit aggravée.

Ainsi, par exemple, s'il s'agit d'un droit de passage, tous les copropriétaires seront obligés de l'exercer par le même endroit. (*Id.* 700.)

Le propriétaire du fonds débiteur de la servitude ne peut rien faire qui tende à en diminuer l'usage ou à le rendre plus incommode.

Ainsi, il ne peut changer l'état des lieux, ni transporter l'exercice de la servitude dans un endroit différent de celui où elle a été primitivement assignée.

Mais cependant, si cette assignation primitive était devenue plus onéreuse au propriétaire du fonds assujetti, ou si elle l'empêchait d'y faire des réparations avantageuses, il pourrait offrir au

propriétaire de l'autre fonds un endroit aussi commode pour l'exercice de ses droits, et celui-ci ne pourrait pas le refuser. (*Id.* 701.)

De son côté, celui qui a un droit de servitude ne peut en user que suivant son titre, sans pouvoir faire, ni dans le fonds qui doit la servitude, ni dans le fonds à qui elle est due, de changement qui aggrave la condition du premier. (*Id.* 702.)

§. VI. COMMENT LES SERVITUDES S'ÉTEIGNENT.

Les servitudes cessent lorsque les choses se trouvent en tel état qu'on ne peut plus en user. (*Code civil, art.* 703.)

Elles revivent si les choses sont rétablies de manière qu'on puisse en user, à moins qu'il ne se soit écoulé un espace de temps suffisant pour faire présumer l'extinction de la servitude, ainsi qu'il est dit à l'art. 707. (*Id.* 704.)

Toute servitude est éteinte lorsque le fonds à qui elle est due, et celui qui la doit, sont réunis dans la même main. (*Id. art.* 705.)

La servitude est éteinte par le non-usage pendant trente ans. (*Id.* 706.)

Les trente ans commencent à courir, selon les diverses espèces de servitudes, ou du jour où l'on a cessé d'en jouir, lorsqu'il s'agit de servitudes discontinues, ou du jour où il a été fait un acte contraire à la servitude, lorsqu'il s'agit de servitudes continues. (*Id.* 707.)

Le mode de la servitude peut se prescrire comme la servitude même, et de la même manière. (*Id.* 708.)

Si l'héritage en faveur duquel la servitude est établie appartient à plusieurs par indivis, la jouis-

sance de l'un empêche la prescription à l'égard de tous. (*Id.* 709.)

Si parmi les copropriétaires il s'en trouve un contre lequel la prescription n'ait pu courir, comme un mineur, il aura conservé le droit de tous les autres. (*Id.* 710.)

Toutes les actions, tant réelles que personnelles, sont prescrites par trente ans, sans que celui qui allègue cette prescription soit obligé d'en rapporter un titre, ou qu'on puisse lui opposer l'exception déduite de la mauvaise foi. (*Id.* 2262.)

ARTICLE III.

Expropriation pour cause d'utilité publique.

Extrait de la loi du 16 septembre 1807. Lorsque, par l'ouverture de nouvelles rues, par la formation de places nouvelles, par la construction de quais ou par tous autres travaux publics généraux, départementaux ou communaux, ordonnés ou approuvés par le gouvernement, des propriétés privées auront acquis une notable augmentation de valeur, ces propriétés pourront être chargées de payer une indemnité, qui pourra s'élever jusqu'à la valeur de la moitié des avantages qu'elles auront acquis ; le tout sera réglé par estimation dans les formes déjà établies par la présente loi, jugé et homologué par la commission qui aura été nommée à cet effet. (*Art.* 30.)

Les indemnités pour paiement de plus value seront acquittées au choix du débiteur, en argent ou en rentes constituées, à 4 p. cent net, ou en délaissement d'une partie de la propriété, si elle est divisible : ils pourront aussi délaisser en entier les fonds, terrains ou bâtimens dont la plus

value donne lieu à l'indemnité, et ce, sur l'estimation réglée d'après la valeur qu'avait l'objet avant l'exécution des travaux desquels la plus value aura résulté.

Il n'y aura lieu qu'au droit fixe d'un franc pour l'enregistrement de l'acte de mutation de propriété.

Les indemnités dues auront privilége sur toute la plus value, à la charge seulement de faire transcrire le décret qui aura déclaré qu'il y avait lieu à l'application des deux articles précédens, et la décision de la commission, dans le bureau des hypothèques de la situation des biens. (*Id. art.* 31.)

Lorsque, pour exécuter un desséchement, l'ouverture d'une nouvelle navigation, un pont, il sera question de supprimer des moulins et autres usines, de les déplacer, modifier, ou de réduire l'élévation de leurs eaux, la nécessité en sera constatée par les ingénieurs des ponts et chaussées. Le prix de l'estimation sera payé par l'État lorsqu'il entreprend les travaux; lorsqu'ils sont entrepris par des concessionnaires, le prix de l'estimation sera payé avant qu'ils puissent faire cesser le travail des moulins et usines.

Il sera d'abord examiné si l'établissement ne soumet pas les propriétaires à voir démolir leurs établissemens sans indemnité, si l'utilité publique le requiert. (*Id. art.* 48.)

Les terrains nécessaires pour l'ouverture des rues, la formation des places et autres travaux reconnus d'une utilité générale, seront payés à leurs propriétaires, et à dire d'experts, d'après leur valeur, avant l'entreprise des travaux, et sans nulle augmentation du prix d'estimation. (*Id. art.* 49.)

Les terrains occupés pour prendre les matériaux

nécessaires aux routes ou aux constructions publiques, pourront être payés aux propriétaires comme s'ils eussent été pris pour la route même.

Il n'y aura lieu à faire entrer dans l'estimation la valeur des matériaux à extraire, que dans les cas où l'on s'emparerait d'une carrière déjà en exploitation; alors lesdits matériaux seront évalués d'après leur prix courant, abstraction faite de l'existence et des besoins de la route pour laquelle ils seraient pris, ou les constructions auxquelles on les destine. (*Id. art.* 55.)

Les experts, pour l'évaluation des indemnités relatives à une occupation de terrains, dans les cas prévus au présent titre, seront nommés, pour les objets de travaux de grande voirie, l'un par les propriétaires, l'autre par le préfet; et le tiers expert, s'il en est besoin, sera de droit choisi par l'ingénieur en chef du département : lorsqu'il y aura des concessionnaires, un expert sera nommé par le propriétaire, un par le concessionnaire, et le tiers-expert par le préfet. (*Id. art.* 56.)

Le contrôleur et le directeur des contributions donneront leur avis sur le procès verbal d'expertise qui sera soumis, par le préfet, à la délibération du conseil de préfecture; le préfet pourra, dans tous les cas, faire faire une nouvelle expertise. (*Id. art.* 57.)

Nota. La loi du 7-11 septembre 1790 avait commis le juge de paix pour évaluer les indemnités dues, et lorsqu'il y avait contestation sur leur quotité.

Les indemnités pour plus value, dues à raison des travaux déjà entrepris, et spécialement des travaux de desséchement, seront réglées d'après les dispositions de la présente loi. Des réglemens d'administration publique statueront sur la possibilité et le mode d'application à chaque cas ou en-

treprise particulière ; et alors l'organisation et l'intervention de la commission spéciale seront toujours nécessaires. (*Id. art.* 58.)

Toutes les lois antérieures cesseront d'avoir leur exécution, en ce qui serait contraire à la présente. (*Id. art.* 59.)

Des Indemnités.

Dans tous les cas où l'expropriation sera reconnue et jugée légitime, et où les parties ne resteront discordantes que sur le montant des indemnités dues aux propriétaires, le tribunal fixera la valeur de ces indemnités, eu égard aux baux actuels, aux contrats de vente passés antérieurement, et néanmoins aux époques les plus récentes, soit des mêmes fonds, soit des fonds voisins de même qualité, aux matrices des rôles et à tous autres documens qu'il pourra réunir. (*Loi du* 8 *mars* 1810, *art.* 16.)

Si ces documens se trouvent insuffisans pour éclairer le tribunal, il pourra nommer d'office un ou trois experts : leur rapport ne liera point le tribunal, et ne vaudra que comme renseignement. (*Id. art.* 17.)

Dans le cas où il y aurait des tiers intéressés à titre d'usufruitier, de fermier ou de locataire, le propriétaire sera tenu de les appeler avant la fixation de l'indemnité, pour concourir, en ce qui les concerne, aux opérations y relatives, sinon il restera seul chargé envers eux des indemnités que ces derniers pourraient réclamer. (*Id. art.* 18.)

Les indemnités des tiers intéressés ainsi appelés ou intervenans, seront réglées en la même forme que celles dues aux propriétaires.

Avant l'évaluation des indemnités, et lorsque

le différent ne portera point sur le fond même de l'expropriation, le tribunal pourra, selon la nature et l'urgence des travaux, ordonner provisoirement la mise en possession de l'administration : son jugement sera exécutoire. (*Id. art.* 19.)

Du Paiement.

Tout propriétaire dépossédé sera indemnisé conformément à l'art. 545 du Code civil. (*Voyez* cet article, page 364 ci-après.)

Si des circonstances particulières empêchent le paiement actuel de tout ou partie de l'indemnité, les intérêts en seront dus à compter du jour de la dépossession, d'après l'évaluation provisoire ou définitive de l'indemnité, et payés de six en six mois, sans que le paiement du capital puisse être retardé au-delà de trois ans, si les propriétaires n'y consentent. (*Id. art.* 20.)

Lorsqu'il y aura des intérêts échus et non payés par l'administration débitrice, ou lorsque le capital ou partie du capital de l'indemnité n'aura pas été remboursé dans les trois ans ou dans les termes du contrat, les propriétaires ou autres parties intéressées pourront remettre à l'administration des domaines, en la personne de son directeur dans le département de la situation des biens, un mémoire énonciatif des sommes à eux dues, accompagné des titres à l'appui : cette remise sera constatée par le récépissé du directeur ou par exploit d'huissier.

Si, dans les trente jours qui suivront, le paiement n'est pas effectué, les propriétaires ou autres parties intéressées pourront traduire l'administration des domaines devant le tribunal, pour y être condamnée à leur payer les sommes à eux dues, à l'acquit de l'administration en retard, et sauf le recouvrement exprimé en l'art. 24. (*Id. art.* 21.)

Avant qu'il soit statué sur l'action récursoire dirigée contre l'administration des domaines, le procureur du Roi pourra requérir, pour en instruire le garde des sceaux, ministre de la justice, un ajournement d'un à deux mois, qui devra, en ce cas, être prononcé par le tribunal. (*Idem*, *art.* 22.)

Si, durant cet ajournement, nulle mesure administrative n'a été prise pour opérer le paiement, le tribunal prononcera après l'expiration du délai. (*Id. art.* 23.)

Lorsque l'administration des domaines aura, par suite des condamnations prononcées contre elle en exécution des dispositions ci-dessus, déboursé ses propres deniers à l'acquit d'autres administrations, elle se pourvoira devant le gouvernement, qui lui en procurera le recouvrement ou lui en tiendra compte, le tout ainsi qu'il appartiendra. (*Id. art.* 24.)

Nul ne peut être contraint de céder sa propriété, si ce n'est pour cause d'utilité publique et moyennant une juste et préalable indemnité. (*Code civil*, *art.* 545.)

L'expropriation pour cause d'utilité publique s'opère par l'autorité de la justice. (*Art.* 1er *de la loi du* 8 *mars* 1810.)

Les tribunaux ne peuvent prononcer l'expropriation qu'autant que l'utilité en a été constatée dans les formes établies par la loi. (Art. 2 *ibid.*)

Ces formes consistent :
1°. Dans l'ordonnance du Roi, qui seul peut ordonner des travaux publics ou achats de terrains ou édifices à des objets d'utilité publique ;
2°. Dans l'acte du préfet, qui désigne les loca-

lités ou territoires sur lesquels les travaux doivent avoir lieu, lorsque cette désignation ne résulte pas de l'ordonnance même, et dans l'arrêté ultérieur par lequel le préfet détermine les propriétés particulières auxquelles l'expropriation est applicable. (Art. 3 *ibid.*)

Cette application ne peut être faite à aucune propriété particulière qu'après que les parties intéressées ont été mises en état d'y fournir leurs contredits. (Art. 4 *ibid.*)

La décision rendue, la propriété privée entre dans le domaine public, et dès-lors toute hypothèque est purgée. Les inscriptions, s'il en existe, ne peuvent valoir que comme oppositions sur le prix ou indemnité.

En conséquence, chaque propriétaire dépossédé doit, pour recevoir le paiement de sa propriété, rapporter un certificat du conservateur des hypothèques, portant qu'il n'existe point d'inscriptions : s'il y a des créanciers, le prix de la propriété sera distribué à ceux dont les droits seront légalement établis et jusqu'à concurrence de leurs créances, ou conformément aux cas prévus par le Code civil. (*Avis du grand-juge, ministre de la justice, du 4 thermidor an* XIII, *23 juillet* 1805).

ARTICLE IV.

Établissement et entretien du pavé des rues et des routes.

L'ordonnance de police du 25 *février* 1669. — Fait défense aux entrepreneurs et adjudicataires du pavé d'employer du pavé qui ne soit de sept à huit pouces en tous sens; leur enjoint de l'assimiler et de

le mettre en bonne liaison à joints carrés, sans laisser plus de six lignes de joint, tant en bout qu'en rive, et de mettre sous la forme dudit pavé trois pouces de sable neuf au moins; de conduire les pentes des ruisseaux également, ayant au moins trois lignes de pente par toise, et les revers des rues, quatre pouces au plus.

Fait défense de faire aucun trou dans le chemin de terre, étant à côté ou aux environs des chaussées des banlieues, le tout à peine de 50 livres d'amende contre les entrepreneurs, et de 15 livres contre les paveurs.

Il est également défendu aux ouvriers paveurs de désemparer les ateliers et de passer au service d'autres entrepreneurs sans permission de celui qui les emploie, ni d'abandonner leur ouvrage, à peine de 15 livres d'amende.

Premier pavé des rues. — Cette partie d'administration des communes, se divise en *premier établissement du pavé*, et en *réparation* ou *entretien*.

La loi du 11 frimaire an VII. (1er décembre 1798) a réglé que l'entretien du pavé serait à la charge des revenus municipaux.

Mais aucune loi n'a réglé les devoirs des particuliers ou des communes, relativement au premier établissement du pavé des rues; dans cette circonstance on ne peut que recourir à la jurisprudence qui s'est formée sur ce point pour la ville de Paris.

L'art. 2 de l'ordonnance royale de novembre 1539, porte : « Toutes personnes quelconques, « de quelque état qu'elles soient, *feront paver à pente* « *raisonnable*, et entretenir le pavé en bon état, et les « rues nettes. » Postérieurement, le parlement prononça le contraire relativement à l'établissement du premier pavé, etc. Le législateur crut devoir en faire une obligation spéciale aux propriétaires, au

lieu de les rappeler à cet égard à un principe posé et reconnu.

On est donc fondé à croire qu'aucune loi n'a réglé positivement cette partie, la jurisprudence ne présentant rien de certain, jusqu'à ce que l'autorité judiciaire prononçât l'obligation à la charge des propriétaires et dont le pouvoir administratif ne s'est écarté que dans des cas particuliers : on voit par le bail de l'entreprise du pavé de Paris, passé le 15 février 1730, pour neuf années, qu'il n'est plus question de l'établissement du premier pavé, ni de l'entretien à la charge des propriétaires.

Pour se former une opinion fixe sur cet objet, il est besoin de s'arrêter aux différentes considérations qui ont déterminé la décision des parlemens.

Celle qui a amené le parlement de Paris à charger de cette dépense les seigneurs hauts-justiciers (la perception par eux, à leur profit, des droits de voirie), existe contre les communes qui seules perçoivent actuellement tous les droits de ce genre, non seulement à l'égard des marchands et artisans ambulans, mais surtout sur les propriétaires de maisons, à raison des bornes, des saillies, des ouvertures, des seuils, etc.

Le motif invoqué par l'ancien gouvernement pour charger les propriétaires de maisons de la dépense du premier pavé, ne paraît pas suffisant pour légitimer cette obligation ; les propriétaires ont, sans doute, intérêt à avoir des communications faciles avec leurs habitations, et à jouir de la salubrité ; mais cet intérêt est égal pour tous les autres habitans ; ici l'intérêt particulier satisfait à l'intérêt général, comme celui-ci satisfait à l'intérêt particulier ; tous deux commandent l'établissement du premier pavé, mais tous deux ne doivent pas y être

également obligés: en effet, une rue ouverte n'appartient plus ni aux propriétaires du terrain, ni à ceux des maisons qui la bordent, mais à la commune; celle-ci jouit, non seulement de tous les droits de voirie résultant de son ouverture et de l'élévation des bâtimens, mais encore des centimes additionnels aux contributions foncière, mobilière et somptuaire, et aux patentes que produisent les nouvelles habitations, tandis que les propriétaires ne reçoivent de l'établissement du pavé que plus de facilité pour faire valoir leurs habitations, et que la commune profite encore progressivement de l'amélioration de ces propriétés.

Les revenus municipaux sont spécialement destinés à l'établissement et à l'entretien des choses communes, nécessaires ou utiles à tous les citoyens. Rien n'est plus nécessaire à la salubrité d'une ville que le pavage de toutes ses parties intérieures, et rien n'est plus utile à ses habitans.

Ce sont ces motifs qui, sans doute, ont déterminé les législateurs à mettre l'entretien du pavé à la charge des communes; ils rentrent en effet dans le principe *d'utilité publique*, qui a fait mettre à la charge du trésor public et à celle des communes, la confection et l'entretien des chemins nationaux et vicinaux. Il n'y a aucune différence dans l'usage ni dans les effets; les unes comme les autres appartiennent au public, à la communauté; c'est donc à celle-ci à les mettre en état d'être utiles à ce public.

Cependant il paraît juste de distinguer les rues ouvertes par les propriétaires du terrain avec la permission de l'autorité municipale, dans la vue de donner plus de valeur à ce terrain, ou par toute autre raison d'intérêt particulier, de celles ouvertes par l'autorité municipale pour satisfaire le besoin

public; dans le premier cas, la municipalité peut attacher à la permission qu'on lui demande les conditions qu'elle juge nécessaires pour assurer la salubrité et la commodité publiques, à la décharge de la commune.

Mais lorsque l'ouverture de la rue a lieu spécialement pour l'utilité publique, et sur la réquisition de l'autorité administrative, on croit, d'après les motifs déjà énoncés, qu'il ne peut être juste d'obliger les propriétaires riverains à établir le pavé.

Il existe encore d'autres considérations puissantes qui fortifient cette opinion. Si on examine l'effet du système contraire, on remarquera que de certaines rues faisant suite à des grandes routes et devant conséquemment être pavées aux frais de l'État, l'égalité des droits ou des charges serait rompue entre les propriétaires qui borderaient ces rues, et ceux des autres parties de la commune, et que la faveur dont jouiraient les premiers, serait d'autant plus insupportable, qu'ils y réuniraient les autres avantages que procure un passage public, tant à l'exercice de l'industrie qu'à la valeur des immeubles.

La justice distributive serait également violée habituellement entre les propriétaires riverains des autres rues de la commune, soit parce que les revers d'une même rue ne sont pas toujours égaux en largeur, soit parce que ceux des rues ayant une chaussée au milieu, sont généralement plus étroits que ceux que forment le ruisseau au milieu de la rue, et que cependant les propriétés élevées le long de ces rues à chaussées se trouvent situées plus avantageusement et rapportent davantage.

Le système d'établissement du premier pavé aux frais des communes, dans le cas où l'autorité publique fait ouvrir les rues ou les trouve ouvertes, paraîtra d'autant plus raisonnable, si l'on considère

que ces rues ne se trouvent que successivement bordées de maisons, que l'on ne peut exiger d'un seul ou de quelques propriétaires, le pavage de toute la rue, et que cependant ce pavé ne peut s'établir partiellement.

Enfin, qu'une rue de village peut être réunie à la ville, malgré le vœu de ses habitans, et qu'il serait injuste qu'ils se trouvassent obligés de faire une dépense en pavé qui, pour beaucoup de propriétaires, égalerait la valeur de leur maison, au moment même où ils se trouveraient soumis à des droits et à d'autres charges de ville très onéreux pour eux.

L'administration, ou plutôt le conseil des ponts et chaussées, voudrait établir que les rues faisant suite à de grandes routes, ne doivent être confectionnées et entretenues aux frais du gouvernement, que dans une certaine largeur qui peut être moindre que celle du pavé de la rue ; mais ce désir n'est pas raisonnable : d'abord, sous le rapport de l'entretien, la loi ne fait aucune distinction ; d'un autre côté, les rouliers, les voitures publiques parcourent toute la largeur de la rue, et une commune voudrait en intercepter une partie, que l'administration publique s'y opposerait ; d'ailleurs on ne pourrait réparer une seule partie d'une rue, sans, par ce travail même, détruire l'ensemble du pavé et la solidité de la route. On ne doit pas espérer de pouvoir obliger une commune sans argent, à faire en même temps les réparations qui dans ce système seraient à sa charge.

On conclut de la jurisprudence rapportée et des considérations ci-dessus, 1°. que le premier pavé des rues ouvertes pour l'utilité publique doit être à la charge des communes et non des propriétaires de maisons ;

2°. Qu'au surplus, dans le silence de la législation sur la matière, on ne peut forcer les propriétaires de maisons à faire le premier pavé des rues ouvertes pour l'utilité publique;

3°. Que les rues faisant suite aux grandes routes doivent être pavées et entretenues entièrement aux frais de l'administration des ponts et chaussées.

ARTICLE V.

Plantations d'arbres bordant les chemins publics.

Extrait d'un arrêt du Conseil d'État, du 3 mai 1720. Tous les propriétaires d'héritages tenant et aboutissant aux grands chemins et branches d'iceux, seront tenus de les planter d'ormes, hêtres, châtaigniers, arbres fruitiers ou autres arbres, suivant la nature du terrain, à la distance de 30 p. (9 mèt. 75 cent.) l'un de l'autre, et à une toise au moins (1 mèt. 95 cent.) du bord extérieur des fossés desdits grands chemins, et de les armer d'épines, et ce, depuis le mois de novembre jusqu'au mois de mars inclusivement; et si aucuns desdits arbres périssaient, ils seraient tenus d'en planter d'autres dans l'année.

Extrait d'une Ordonnance du Roi du 4 août 1731. Il est défendu de planter aucuns arbres à une moindre distance de 6 p. (1 mèt. 95 cent.) du bord extérieur des fossés à berges, à peine de 500 liv. de dommages et intérêts.

Extrait d'une Ordonnance du Bureau des Finances, du 29 mars 1754. Les propriétaires sont tenus de laisser 30 p. (9 mèt. 75 cent.) au plus, et 18 p. (5 mèt. 85 cent.) au moins de distance d'un arbre à l'autre, et 6 p. (1 mèt. 95 cent.) d'intervalle entre

les arbres et le bord extérieur des fossés ou berges étant le long des chemins, dont l'alignement aura été fixé; de les armer d'épines; de remplacer, avant le 15 janvier de chaque année, ceux qui périront, par d'autres bien droits et de même espèce; de faire labourer tous les ans, à la fin de l'hiver, la terre au mo... sur 4 p. (1 mèt. 30 cent.) en carré autour du pied des jeunes arbres; de les ébourgeonner et entretenir, et de les faire élaguer dans les temps prescrits par les réglemens : à défaut, il y sera pourvu par l'administration, qui délivrera un exécutoire des frais faits, et dont le recouvrement sera poursuivi comme le recouvrement des deniers publics.

ARTICLE VI.

Chemins de halage et constructions sur les rivières.

Les servitudes établies par la loi pour l'utilité publique ou communale, ont pour objet le marchepied le long des rivières navigables ou flottables, la construction ou réparation des chemins et autres ouvrages publics ou communaux. (*Code civil*, art. 650.)

Les propriétaires des héritages aboutissant aux rivières navigables, laisseront le long des bords, 24 p. (7 mèt. 80 cent.) au moins de place en largeur, pour chemin et trait des chevaux, sans qu'ils puissent planter arbres ni tenir clôture ou haies plus près de 30 p. (9 mèt. 75 cent.) du côté que les bateaux se retirent, et 10 p. (3 mèt. 25 cent.) de l'autre bord, à peine de cinq cents livres d'amende, confiscation des arbres, et d'être, les contrevenans, contraints à réparer et remettre les che-

mins en état à leurs frais. (*Édit d'août* 1669, *art.* 7, *tit.* 28.)

Les propriétaires riverains de rivières navigables sont tenus de laisser le long des bords, 8 mèt. (24 p. 8°) pour le trait des chevaux. Les arbres, fossés, murs, ne peuvent être plantés, creusés ou élevés plus près que de 9 mèt. 8 déc. (30 p.) à peine de destruction à leurs frais, et dommages-intérêts, et 1 mèt. 3 décim. (4 p.) le long des rivières et ruisseaux flottables, à bûches perdues, aux mêmes peines.

Nul ne peut en détourner l'eau ni en altérer le cours, par fossés, tranchées, canaux ou autrement, sous les mêmes peines.

On ne peut non plus tirer du sable ou autres matériaux à moins de 11 mèt. 7 déc. (6 t.) des rivages. (*Arrêté du* 13 *nivose an* V, 2 *janvier* 1797.)

Les contraventions mentionnées dans le décret du 4 prairial an XIII, qui ordonne la publication de l'art. 7 du titre 28 de l'ordonnance de 1669, relatif aux chemins de halage dans les départemens de la ci-devant Belgique, seront jugées administrativement, conformément à la loi du 29 floréal an X, et la disposition contraire contenue dans le décret du 4 prairial dernier est révoquée. (*Décret du* 8 *vendémiaire an* XIV, 30 *septembre* 1805, *art.* 1.)

Les dispositions de l'article 7, titre 28 de l'ordonnance de 1669, sont applicables à toutes les rivières navigables du royaume, soit que le gouvernement se soit déterminé depuis, ou se détermine aujourd'hui et à l'avenir à les rendre navigables. (*Décret du* 22 *janvier* 1808, *art.* 1.)

En conséquence, les propriétaires riverains, en quelque temps que la navigation ait été ou soit

établie, sont tenus de laisser le passage pour le chemin de halage. (*Id.*, *art.* 2.)

Il sera payé aux riverains des fleuves ou rivières où la navigation n'existait pas et où elle s'établira, une indemnité proportionnée au dommage qu'ils éprouveront; et cette indemnité sera évaluée conformément aux dispositions de la loi du 16 septembre dernier. (*Id. art.* 3.)

L'administration pourra, lorsque le service n'en souffrira pas, restreindre la largeur des chemins de halage, notamment quand il y aura antérieurement des clôtures en haies vives, murailles ou travaux d'arts, ou des maisons détruites. (*Id. art.* 4.)

Il est défendu à tous mariniers, voituriers par eau et conducteurs de trains, de faire passer leurs bateaux et trains de bois par les arches dans lesquelles on travaille aux piles, crèches et radiers, et à tel autre ouvrage que ce puisse être; de faire aucun dommage aux bâtardeaux, ponts de service, cintres, pieux, échafauds et autres préparatifs pour lesdits ouvrages, à peine de 300 fr. d'amende, outre le dédommagement des entrepreneurs à dire d'experts. (*Ordonnance du* 27 *juillet* 1723.)

Nul ne peut faire moulins, bâtardeaux, écluses, gords, pertuis, murs, plans d'arbres, amas de pierres, de terres, de fascines, ni autres édifices, ou empêchemens nuisibles au cours de l'eau, dans les fleuves et rivières navigables et flottables, ni même y jeter aucunes ordures, immondices, ou les amasser sur les quais ou rivages, à peine d'enlèvement aux frais de ceux qui les auront faits ou causés, et de 500 fr. d'amende, même contre les *fonctionnaires publics* qui auront négligé de le faire.

Ceux qui ont fait bâtir des moulins, écluses, vannes, gords et autres édifices, dans l'étendue des fleuves et rivières navigables ou flottables, sans

en avoir obtenu la permission, sont tenus de les démolir, sinon ils le sont à leurs frais et dépens.

Il est défendu à toutes personnes de détourner l'eau des rivières navigables ou flottables, ou d'en affaiblir ou altérer le cours, par tranchées, fossés ou canaux, à peine d'être punies comme usurpatrices, et condamnées aux dépens de réparations. (*Ordonnance du mois d'août* 1669.)

Personne ne peut se servir de l'eau des fleuves et rivières navigables ou flottables, *soit pour l'irrigation de ses propriétés*, soit pour tout autre usage. (*Code civil, art.* 644.)

Les propriétaires riverains sont cependant autorisés à y faire des prises d'eau, *en vertu du droit commun*, sans néanmoins en détourner ni embarrasser le cours d'une manière nuisible au bien général et à la navigation établie. (*Loi du 6 octobre 1791.*)

Toute personne qui désirera établir un pont, une chaussée permanente ou mobile, une écluse ou usine, un bâtardeau, moulin, digue ou autre obstacle quelconque au libre cours des eaux, dans les rivières navigables ou flottables, dans les canaux d'irrigation ou de desséchement généraux, devra donner sa demande motivée et circonstanciée au préfet du département du lieu de l'établissement projeté. Le préfet, après avoir examiné la pétition, en ordonnera le renvoi au maire de la commune, à l'ingénieur ordinaire de l'arrondissement, et à l'inspecteur de la navigation, partout où il y en aura d'établi. Le maire aura à examiner les convenances locales et l'intérêt des propriétaires riverains ; et afin d'obtenir à cet égard tous les renseignemens, et de mettre les intéressés à même de former leurs réclamations, il donnera l'affiche et fera afficher la pétition à la porte principale de la

maison commune ; cette affiche devra demeurer posée pendant l'espace de vingt jours, avec invitation aux citoyens qui auraient des observations à proposer, de les faire à la mairie dans lesdits vingt jours, ou au plus tard dans les trois jours qui suivront l'expiration du délai de l'affiche.

Le maire y ajoutera ensuite ses observations; et indépendamment de la précaution ci-dessus indiquée, il ne négligera aucune des connaissances qu'il pourra acquérir par lui-même, soit par son transport sur les lieux, soit par la réunion des propriétaires d'héritages riverains et de ceux des usines inférieures et supérieures, soit enfin par le concours des ingénieurs et inspecteurs, s'ils peuvent être réunis au maire par le sous-préfet.

Si l'ingénieur opère séparément, afin de le faire en plus grande connaissance de cause, il attendra l'expiration des délais indiqués et la formation des observations du maire, qui lui seront remises avec toutes les pièces par le sous-préfet, auquel le maire les aura adressées. Il examinera par les règles de l'art les inconvéniens ou les avantages de l'établissement, et pesera sous ce rapport la valeur des objections qui auront pu être faites. Lorsqu'il n'y aura pas d'inspecteur de la navigation dans l'arrondissement, il s'aidera des observations des mariniers instruits, sur l'effet que pourra produire, quant à l'action des eaux, l'établissement projeté, et prescrira la manière dont cet établissement devra se faire, ainsi que l'étendue et la proportion des vannes, écluses, déversoirs, etc.; il fera du tout un plan qu'il joindra à son rapport. La formation du plan sera aux frais de la partie requérante.

L'inspecteur de la navigation se concertera autant que possible avec l'ingénieur ordinaire, qui, dans tous les cas, devra lui donner communication

des pièces; il examinera l'objet sous le rapport de la navigation; il pourra faire son rapport de la navigation, séparément : cependant, lorsque l'ingénieur et l'inspecteur seront d'accord, rien n'empêchera que la rédaction ne soit commune; dans ce dernier cas, il sera formé une double minute, dont l'une restera entre les mains de l'inspecteur, et l'autre en celles de l'ingénieur. Toutes ces pièces seront remises au sous-préfet, qui les adressera au préfet, avec son avis.

L'ingénieur en chef donnera son avis sur le rapport de l'ingénieur ordinaire.

Quant à l'inspecteur de la navigation, soit qu'il opère seul ou divisément, il devra toujours adresser une expédition de son rapport au bureau de la navigation, indépendamment de celle qu'il remettra pour le préfet.

Aussitôt la clôture des visites et rapports, toutes les pièces seront remises au préfet pour former son arrêté motivé, lequel, par une disposition expresse, portera surséance d'exécution jusqu'à l'intervention de la sanction du gouvernement.

Conformément à l'arrêté du 29 floréal an VI, tous les arrêtés d'autorisation des préfets devront contenir

1°. L'obligation expresse aux ingénieurs de surveiller immédiatement l'exécution des travaux indiqués aux plans et devis;

2°. Celle au cessionnaire de faire à ses frais, après les travaux achevés, constater leur état par un rapport de l'ingénieur, dont une expédition sera déposée aux archives de la préfecture, et l'autre adressée au ministre de l'intérieur;

3°. D'insérer la clause expresse que dans aucun temps, ni sous aucun prétexte, il ne pourra être

prétendu indemnités, dommages, ni dédommagemens par les concessionnaires ou ceux qui les représenteront, par suite des dispositions que le gouvernement jugerait convenable de faire pour l'avantage de la navigation, du commerce ou de l'industrie, sur les cours d'eau où seront situés les établissemens.

L'arrêté du préfet étant formé il sera adressé au ministre de l'intérieur pour, d'après l'examen, être homologué, s'il y a lieu.

Faute par le requérant de se conformer exactement aux dispositions de l'arrêté de concession qu'il aura obtenu, l'autorisation sera révoquée, et les lieux remis au même état où ils étaient auparavant à ses frais. Il en sera usé de même dans le cas où le concessionnaire, après avoir exécuté fidèlement les conditions qui lui auront été imposées, viendrait par la suite à former quelqu'entreprise sur le cours d'eau, ou changer l'état des lieux sans s'y être fait autoriser.

Anciens établissemens. Les mêmes règles que celles ci-dessus prescrites pour les nouveaux établissemens, auront lieu toutes les fois qu'on voudra changer de place les anciens, ou y faire quelque innovation importante. On observera de plus, à l'égard de ceux-ci, d'examiner les titres de jouissance, pour connaître si ces titres se trouvent avoir été confirmés, d'après la discussion qui doit en être faite en exécution des dispositions de l'arrêté du 19 ventose. (*Instruction du 19 thermidor an* vi. *6 août 1798. Sur les formalités à remplir à l'effet d'obtenir l'autorisation exigée par l'art. 9 de l'arrêté du 19 ventose même année.*)

ARTICLE VII.

Des baux et locations.

L'objet de cet article fait continuellement le sujet de contestations et de procès entre les propriétaires et les locataires; aussi nous nous étendrons un peu sur les difficultés sans nombre qui se présentent souvent. Nous consulterons à cet égard les légistes qui ont traité plus particulièrement cette matière, devenue si importante dans les relations civiles.

Nous prévenons nos lecteurs que le classement des paragraphes nous a forcé de citer plusieurs fois les mêmes articles de lois et du code. Nous avons pensé que ces articles n'étant souvent analysés que très succinctement, et même seulement indiqués, le texte n'en serait pas chargé, et que cela éviterait des recherches.

§. I. LOCATION DE BIENS DE VILLE ET BAUX A FERME.

Le contrat de louage est de deux sortes, celui des choses et celui des ouvrages.

Celui qui s'oblige à faire jouir l'autre s'appelle *locateur*, ou *bailleur*, ou *propriétaire*, ou *principal locataire*; et celui qui prend la jouissance s'appelle *preneur*, *locataire* ou *sous-locataire*, lorsque ce sont des biens de ville qui sont loués, et *fermier*, lorsque ce sont des biens de campagne.

Le contrat qui se gouverne par les seules règles du droit naturel est un contrat *consensuel*, étant formé par le seul consentement des parties, et il est *synallagmatique* lorsqu'il contient des engagemens réciproques contractés entre les parties; mais il est *communicatif* quand chacune se propose de re-

cevoir autant qu'elle donne, soit une somme d'argent, soit une valeur, etc., pour une jouissance de lieu ou de chose louée. On passe des baux à ferme pour le travail ou le service, ou à cheptel pour les biens ruraux.

Dans les meubles ou choses mobilières compris dans un contrat de louage, sont toujours exceptés les objets qui se consomment par l'usage qu'on en fait, tels que l'argent comptant, le blé, le vin, l'huile, les fruits, etc., attendu qu'il est de la nature du contrat de louage que le locateur conserve la propriété de la chose dont le locataire n'a que la jouissance et l'usage.

Mais les chevaux, les voitures, les tapisseries, les livres et autres meubles, aussi-bien que des maisons, des prés, des bois, des terres labourables, etc., sont compris dans les choses louées.

Le loyer verbal se manifeste par l'occupation, par le preneur ou locataire, lequel emporte nécessairement la preuve du consentement du bailleur ou locateur qui a livré les lieux et en a remis les clefs.

L'usage à Paris et dans quelques pays est que la location verbale s'opère par une remise de pièce de monnaie, appelée *denier à Dieu*, parce qu'elle est donnée (communément) pour les pauvres ou pour le portier de la maison, et que, lorsqu'elle est acceptée, elle sert de titre si, dans les vingt-quatre heures, l'un ou l'autre des deux contractans ne s'est pas dédit en renvoyant ou reprenant le *denier à Dieu*. (POTHIER, n°. 391.)

Si la location verbale n'a encore eu aucune exécution, et que l'une des parties la nie, la preuve n'en peut être reçue par témoins. (*Art.* 1715 *du Code civil.*) La cour de cassation (section civile) a décidé qu'on ne pouvait point appliquer au contrat de louage l'art. 1341 du Code civil, qui admet

la preuve au-dessous de 150 fr.; que l'art. 1715 contenait une exception à cet art. 1341. (*Arrêt du 12 mars 1816. Affaire Bonnet contre Froidevaux et Bouquet.*)

Les locations verbales ne sont point sujettes à enregistrement, alors même qu'elles sont reconnues et constatées, soit en justice et ailleurs. (*Arrêts de la Cour de Cassation* (section civile), les 1er, 12 et 17 *juin* 1811.)

La location par écrit sous seing-privé est sujette à l'enregistrement, et conséquemment il doit être écrit sur papier timbré, sans pouvoir couvrir les empreintes des timbres, sous peine d'amende de 15 f. (*Lois du* 13 *brumaire an* VII, *art.* 12, 21 *et* 26; *du* 22 *frimaire même année, art.* 15 *et* 69, §. 3, *et du* 27 *ventose an* IX, *art.* 8.)

Le droit d'enregistrement des baux à ferme ou à loyer, et des sous-baux, subrogations, cessions et rétrocessions de baux, réglé par l'art. 69 de la loi du 22 frimaire an VII, devait être payé un franc par cent francs sur le montant des deux premières années, et à 25 cent. par cent francs sur celui des autres années; ce droit est réduit, par l'art. 8 de la loi du 27 ventose an IX, à 75 cent. pour les deux premières années, et reste à 25 cent. par cent francs sur le montant des années suivantes.

Et, suivant l'art. 9, le droit d'enregistrement des *cautionnemens* de baux à ferme ou à loyer est de moitié de celui fixé par l'art. 8.

Sont assujettis au droit d'un franc par cent francs les baux à ferme ou à loyer d'une seule année.

A ces droits, il faut ajouter le *décime par franc* établi à titre de subvention de guerre par la loi du 6 prairial an VII : la loi du 28 avril 1816 n'ayant rien changé à ces dispositions.

Aux termes des articles 41 et 42 de la loi du 22

frimaire an VII, aucun bail sous signature privée ne peut être mentionné dans un acte judiciaire ni produit en justice sans être enregistré, à peine contre les officiers ministériels et publics de 5o fr. d'amende, et de répondre personnellement du droit.

Un bail sous signature privée n'a de date que du jour où il est enregistré. Si l'acte ou bail sous signature privée contient des conventions synallagmatiques ou obligatoires de part et d'autre, il doit être fait double, et contenir sur chaque original ou double la mention expresse qu'il est fait double. (*Code civil, art* 1325 *et* 1328.)

Un locataire a droit de sous-louer et même de céder son bail, à moins que cette faculté lui soit interdite : cette clause est toujours de rigueur (*Id. art.* 1717.)

Le propriétaire peut demander la résiliation du bail lorsque le locataire sous-loue malgré la défense qui lui est faite par la clause du contrat. (*Arrêt de la Cour de Cassation, section civile, du* 12 *mai* 1817.)

Le temps pour lequel on peut louer n'est point limité, puisqu'on peut faire des baux à vie et des baux emphytéotiques, ou de 99 ans.

Si le locataire d'une maison ou d'un appartement continuait sa jouissance après l'expiration du bail par écrit, sans opposition de la part du bailleur, il serait censé les occuper aux mêmes conditions, etc. (*Code civil, art.* 1759.)

L'usage à Paris est qu'on fasse des baux pour 3, 6 ou 9 années; mais si la location est verbale, elle est censée faite pour une année, le prix se stipulant toujours pour une année.

Les quatre termes ordinaires par lesquels on louent commencent au 1er janvier, au 1er avril, au 1er juillet et au 1er octobre.

Dans plusieurs localités, on n'a qu'un terme dans les baux des maisons, lesquels commencent et finissent : celui des maisons de ville, à la Saint-Jean, et celui pour la campagne, à la Toussaint. (POTHIER, n°. 29) Alors c'est l'usage des différens pays qu'il faut consulter. Au surplus, rien ne s'oppose à ce qu'il soit dérogé aux usages par les conventions, à moins que la loi ne prescrive des règles dont on ne peut s'écarter. (*Voir* les articles du *Code civil*, 1429, 1430, 1718, et le *Traité de la Communauté*, par LEBRUN, n°. 43.)

Le bail d'*un appartement meublé* est censé fait à l'année, quand il a été fait à tant par an; au mois, quand il a été fait à tant par mois; au jour, s'il a été fait à tant par jour. Si rien ne constate que le bail soit fait à tant par an, par mois ou par jour, la location est censée faite suivant l'usage des lieux. (*Art.* 1758 *du Code civil.*)

Quant au bail des meubles pour garnir une maison entière, un corps de logis entier, une boutique, etc. (*Voir l'art.* 1757 *du Code civil*), ces meubles doivent répondre pendant tout le temps du bail de la sûreté des loyers. (POTHIER, *Traité du Contrat de louage*, n°. 241 et suiv.)

Le bail, sans écrit, d'un fonds rural, est censé fait pour le temps qui est nécessaire, afin que le preneur recueille tous les fruits de l'héritage affermé. (*Art.* 1774 *du Code civil.*) Si les terres labourables sont partagées en trois soles ou saisons, comme en Beauce ou en Brie, le bail est censé fait pour trois ans; et lorsqu'elles ne le sont qu'en deux, comme dans le Val de Loire, le bail est censé fait pour deux années. (*Pothier*, n. 28.) Celui pour les héri-

tages ruraux cesse à l'expiration du temps qu'il fixe (*art.* 1775 *du Code civil*), et il n'est pas nécessaire de donner ou recevoir congé comme dans les loyers de maisons. (*Id. art.* 1776.)

Le bail des biens de campagne ou ruraux cesse de plein droit à l'expiration du terme fixé, lorsqu'il a été fait par écrit, sans qu'il soit nécessaire de donner congé. (*Code civil, art.* 1737.)

Celui qui cultive sous la condition d'un partage de fruits avec le bailleur, ne peut ni sous-louer ni céder, si la faculté ne lui en a été expressément accordée par le bail. (*Code civil, art.* 1763.)

En cas de contravention, le propriétaire a droit de rentrer en jouissance, et le preneur est condamné aux dommages-intérêts résultant de l'inexécution du bail. (*Id. art.* 1764.)

Si, dans un bail à ferme, on donne aux fonds une contenance moindre ou plus grande que celle qu'ils ont réellement, il n'y a lieu à augmentation ou diminution de prix pour le fermier, que dans le cas et suivant les règles exprimés au titre *de la vente*. (*Id. art.* 1765.)

Si le preneur d'un héritage rural ne le garnit pas des bestiaux et des ustensiles nécessaires à son exploitation, s'il abandonne la culture, s'il ne cultive pas en bon père de famille, s'il emploie la chose louée à un autre usage que celui auquel elle a été destinée, ou, en général, s'il n'exécute pas les clauses du bail, et qu'il en résulte un dommage pour le bailleur, celui-ci peut, suivant les circonstances, faire résilier le bail.

En cas de résiliation provenant du fait du preneur, celui-ci est tenu des dommages et intérêts, ainsi qu'il est dit en l'art. 1764. (*Id. art.* 1766.)

Tout preneur de bien rural est tenu d'engranger dans les lieux à ce destinés d'après le bail. (*Id. art.* 1767.)

Le preneur d'un bien rural est tenu, sous peine de tous dépens, dommages et intérêts, d'avertir le propriétaire des usurpations qui peuvent être commises sur les fonds.

Cet avertissement doit être donné dans le même délai que celui qui est réglé en cas d'assignation, suivant la distance des lieux. (*Id. art.* 1768.)

Si le bail est fait pour plusieurs années, et que, pendant la durée du bail, la totalité de la moitié d'une récolte au moins soit enlevée par des cas fortuits, le fermier peut demander une remise du prix de la location, à moins qu'il ne soit indemnisé par les récoltes précédentes.

S'il n'est pas indemnisé, l'estimation de la remise ne peut avoir lieu qu'à la fin du bail, auquel temps il se fait une compensation de toutes les années de jouissances.

Et cependant le juge peut provisoirement dispenser le preneur de payer une partie du prix, en raison de la perte soufferte. (*Id. art.* 1769.)

Si le bail n'est que d'une année, et que la perte soit de la totalité des fruits, ou au moins de la moitié, le preneur sera déchargé d'une partie proportionnelle du prix de la location.

Il ne pourra prétendre aucune remise, si la perte est moindre de moitié. (*Id. art.* 1770.)

Le fermier ne peut obtenir de remise lorsque la perte des fruits arrive après qu'ils sont séparés de la terre, à moins que le bail ne donne au propriétaire une quotité de la récolte en nature, auquel

cas le propriétaire doit supporter sa part de la perte, pourvu que le preneur ne fût pas en demeure de lui délivrer sa portion de la récolte.

Le fermier ne peut également demander une remise lorsque la cause du dommage était existante et connue à l'époque où le bail a été passé. (*Id. art.* 1771.)

Le preneur peut être chargé des cas fortuits par une stipulation expresse. (*Id. art.* 1772.)

Cette stipulation ne s'entend que des cas fortuits ordinaires, tels que grêle, feu du ciel, gelée ou coulure.

Elle ne s'entend point des cas fortuits extraordinaires, tels que les ravages de la guerre ou une inondation auxquels le pays n'est pas ordinairement sujet, à moins que le preneur n'ait été chargé de tous les cas fortuits, prévus ou imprévus. (*Id. art.* 1773.)

Le bail, sans écrit, d'un fonds rural, est censé fait pour le temps qui est nécessaire, afin que le preneur recueille tous les fruits de l'héritage affermé.

Ainsi le bail à ferme d'un pré, d'une vigne ou de tout autre fonds dont les fruits se recueillent en entier dans le cours de l'année, est censé fait pour un an.

Le bail des terres labourables, lorsqu'elles se divisent par soles ou saisons, est censé fait pour autant d'années qu'il y a de soles. (*Id. art.* 1774.)

Le bail des héritages ruraux, quoique fait sans écrit, cesse de plein droit à l'expiration du temps pour lequel il est censé fait, selon l'article précédent. (*Id. art.* 1775.)

Si, à l'expiration des baux ruraux écrits, le preneur reste et est laissé en possession, il s'opère un nouveau bail dont l'effet est réglé par l'art. 1774. (*Id. art.* 1776.)

Le fermier sortant doit laisser à celui qui lui succède dans la culture, les logemens convenables et autres facilités pour les travaux de l'année suivante, et réciproquement le fermier entrant doit procurer à celui qui sort les logemens convenables et autres facilités pour la consommation des fourrages et pour les récoltes restant à faire.

Dans l'un et l'autre cas, on doit se conformer à l'usage des lieux. (*Id. art.* 1777.)

Le fermier sortant doit aussi laisser les pailles et engrais de l'année, s'il les a reçus lors de son entrée en jouissance; et quand même il ne les aurait pas reçus, le propriétaire pourra les retenir, suivant l'estimation. (*Id. art.* 1778.)

Lorsque les bois taillis d'un domaine sont partagés en plusieurs coupes dont il s'en fa·· une tous les ans, et que le bail n'exprime pas un temps limité, il est censé fait pour autant d'années qu'il y a de coupes. (POTHIER, n. 28.)

Pour un étang qu'on ne pêche que tous les trois ans, il n'est affermé que pour trois ans, si un bail ne le livre pour plus de temps.

La convention du prix des loyers étant libre entre le bailleur, le propriétaire et le preneur, ou le locataire, tous sont maîtres de stipuler celui qu'ils veulent. Le Code civil dit: On peut louer ou par écrit ou verbalement. (*Art.* 1714.)

Si le bail fait sans écrit n'a encore reçu aucune exécution, et que l'une des parties le nie, la preuve ne peut être reçue par témoins, quelque

modique qu'en soit le prix, et quoiqu'on allègue qu'il y a eu des arrhes donnés.

Le serment peut seulement être déféré à celui qui nie le bail. (*Code civil art.* 1715.)

Lorsqu'il y aura contestation sur le prix du bail verbal dont l'exécution a commencé, et qu'il n'existera point de quittance, le propriétaire en sera cru sur son serment, si mieux n'aime le locataire demander l'estimation par experts, en quel cas les frais de l'expertise restent à sa charge, si l'estimation excède le prix qu'il a déclaré. (*Id. art.* 1716.)

Le prix peut être payé ou en numéraire métallique en entier, ou en numéraire en partie, et en grains et denrées en partie, ou en totalité en grains, ou en denrées de telle nature, ou en bestiaux de telle espèce, ou même en travaux et services, et cette convention est au choix des contractans. (POTHIER, n°. 39 et 40.)

Dans les tacites réconductions ou continuations de locations, le bail cessant à l'expiration des baux écrits, le locataire est censé les occuper aux mêmes conditions, et il faut pour l'expulser un nouveau congé. (*Code civil, art.* 1738 *et* 1759.)

Les loyers prescriptibles par cinq ans, à partir de l'expiration du bail (*art.* 2277 *du Code civil*), ne sont pas mis à couvert de la prescription par la tacite réconduction. (*Arrêt de la cour de cassation, du* 25 *octobre* 1813.)

Lorsqu'il y a un congé signifié, le preneur, quoiqu'il ait continué sa jouissance, ne peut invoquer la tacite réconduction, et la caution donnée par le bail ne s'étend pas aux obligations résultant de la prolongation. (*Code civil, art.* 1739, 1740, 1774 *et* 1776.)

§. II. BAUX A CHEPTEL.

Le bail à cheptel est un contrat par lequel l'une des parties donne à l'autre un fonds de bétail pour le garder, le nourrir et le soigner, sous les conditions convenues entre elles. (*Art.* 1800, *Code civil.*)

On distingue quatre sortes de cheptels : 1°. cheptel simple ou ordinaire;

2°. Cheptel à moitié;

3°. Cheptel donné au fermier; dit *cheptel de fer.* (*Code civil, Art.* 1801 à 1830.)

Enfin le 4° est une espèce de contrat improprement appelé *cheptel.* (*Code civil, art.* 1831.)

Pothier regarde le cheptel des porcs comme usuraire ou trop onéreux au preneur. Ils n'autorise que celui des bêtes à laine, des chèvres, des bœufs, des vaches, des chevaux et des jumens; mais l'art. 1804 du Code rejette cette opinion, et adopte la disposition de la coutume du Nivernais qui autorisait le cheptel de toute espèce de bétail. (*V.* Pothier *dans son traité des cheptels*, n° 21.)

Pour l'estimation qui se fait à la fin du bail, *voir* Pothier dans le même traité, n° 66; pour la coutume du Berry, *ibid.* n° 30; et pour les dommages et intérêt qu'un bailleur peut demander suivant le préjudice qu'il aurait éprouvé, *Code civil, art.* 1766.

Pour l'obligation que contracte le bailleur, de faire jouir du cheptel le preneur pendant la durée du bail, *V.* Pothier, n° 32.

Pourquoi le preneur est tenu à des dommages et intérêts (Pothier, n° 35), et pourquoi il ne peut être tenu de représenter les peaux des moutons mangés ou dévorés par les loups. (*Id.* n° 52.)

Pour le droit de suite ou revendication du bailleur. (POTHIER, n° 40 à 52.)

Pour ce qu'on appelle *cheptel de fer*, consultez POTHIER, n° 65, et le *Code civil*, art. 1821 *et suivans*, ainsi conçus :

Ce cheptel est celui par lequel le propriétaire d'une métairie la donne à ferme à la charge qu'à l'expiration du bail le fermier laissera des bestiaux d'une valeur égale au prix de l'estimation de ceux qu'il aura reçus. (*Code civil*, art. 1821.)

L'estimation du cheptel donné au fermier ne lui en transfère pas la propriété, mais néanmoins le met à ses risques. (*Id.* 1822.)

Tous les profits appartiennent au fermier pendant la durée de son bail, s'il n'y a convention contraire. (*Id.* 1823.)

Dans les cheptels donnés au fermier, le fumier n'est point dans les profits personnels des preneurs, mais appartient à la métairie, à l'exploitation de laquelle il doit être uniquement employé. (*Id.* 1824.)

La perte même totale, et par cas fortuit, est en entier pour le fermier, s'il n'y a convention contraire. (*Id.* 1825.)

A la fin du bail, le fermier ne peut retenir le cheptel en en payant l'estimation originaire; il doit en laisser un de valeur pareille à celui qu'il a reçu.

S'il y a du déficit, il doit le payer; et c'est seulement l'excédant qui lui appartient. (*Id.* 1826.)

Si le cheptel périt en entier sans la faute du colon, sa perte est pour le bailleur. (*Id.* 1827.)

On peut stipuler que le colon délaissera au bailleur sa part de la toison à un prix inférieur à la valeur ordinaire.

Que le bailleur aura une plus grande part du profit.

Qu'il aura la moitié des laitages.

Mais on ne peut pas stipuler que le colon sera tenu de toute la perte. (*Id.* 1828.)

Ce cheptel finit avec le bail à métairie.(*Id.* 1829.)

Il est d'ailleurs soumis à toutes les règles du cheptel simple. (*Id.* 1830.)

Le preneur avertit le bailleur de la tonte des moutons. (POTHIER, n° 39.)

La discussion au conseil d'état dans la séance du 9 nivose an 12, relativement à la perte qui doit être supportée en commun, contredit le principe posé par Pothier dans son n° 53. (*Cheptel.*)

La cour royale de Poitiers a jugé dans le cheptel simple, que la perte survenue sans la faute du preneur, et par cas fortuit, est commune entre le bailleur et le preneur. (*Arrêt du 2 frimaire an* x.)

Pour ce qui concerne le partage ou le paiement du prix du cheptel, *Voy.* POTHIER, n°s 54, 55, 57, 58.

Le preneur d'un *cheptel de fer*, n'est pas privé du droit d'en distraire quelques parties pour ses opérations commerciales, dans le cours de la jouissance, et ses créanciers ne peuvent être empêchés conséquemment de les saisir et faire vendre, tant que le fonds du cheptel ne s'en trouve point aliéné de manière à compromettre les intérêts du bailleur. (*Arrêt de la Cour de Cassation, sect. civ., du 8 décembre* 1806.)

Le fermier peut vendre à son profit le croît des bestiaux. (POTHIER, n° 69.)

En quoi le fermier doit supporter la perte,

quand même le déficit serait arrivé par des cas de force majeure et sans sa faute. (POTHIER, n° 67.)

Sur les conventions dont est susceptible un contrat improprement appelé cheptel.(POTHIER, n°71 et suivans.)

§. III. BAUX A VIE ET EMPHYTÉOTIQUES.

Le bail à vie est celui par lequel un propriétaire cède la jouissance d'un bien, soit d'une maison, soit d'une terre, pour la vie d'une personne, après la mort de laquelle ce bien doit retourner au propriétaire ou à ses héritiers.

Le bail emphytéotique est celui par lequel un propriétaire cède à quelqu'un la jouissance d'un terrain, à la charge d'y bâtir; ou d'une maison, à la charge de la reconstruire et rétablir en entier ou avec les changemens jugés nécessaires; ou d'un héritage, à la charge de le cultiver et améliorer, pour un prix en argent payable chaque année, ou pour des rétributions en grains et denrées, et avec telles conditions que les parties veulent établir, sous l'obligation qu'après le temps de l'emphytéose expiré, la jouissance du terrain et des bâtimens y construits, ou rebâtis, ou du fonds amélioré, retournera au propriétaire qui en a fait bail, ou à ses héritiers.

Les baux à vie étant passibles du droit proportionnel de 4 p. % aux termes de l'art. 69, §. 7, n° 2, de la loi du 22 frimaire an VII, il importe peu que le bail à vie ait eu tout son effet. Il suffit qu'il ait donné lieu au droit de 4 p. %, dès l'instant que la convention dont il fait partie a été arrêtée, et que ce droit ait été exigé en temps utile, pour que la contrainte décernée le soit valablement. (*Arrêt de la Cour de Cassation du 25 novembre 1808, affaire des*

sieurs *Godin et Matherat, contre la régie de l'enregistrement.*)

Le preneur à vie est comparé à l'usufruitier; ses droits sont déterminés par les art. 582 et 599 du *Code civil*, et ses obligations le sont par les art. 600, 605, 606, 607, 608, 613 et 614 du même Code.

La vente de la chose baillée à vie ne ferait aucun changement dans le droit du preneur, et l'acquéreur serait tenu de maintenir la jouissance, le bail à l'égard du preneur étant une investiture pour toute sa vie, sous les seules obligations portées au contrat, et il est une aliénation temporaire de la part du bailleur. L'art. 2059 du *Code civil*, sur le stellionat, pourrait lui être appliqué, à moins toutefois qu'il ne vendît que la nue propriété, qui lui appartient toujours.

A la fin du bail à vie, les héritiers du preneur sont obligés de remettre les choses dans l'état où il les a reçues. Le bailleur et ses héritiers sont tenus de maintenir les baux dont la durée n'excède pas celle des neuf années pour lesquelles le mari ou le tuteur peuvent en faire (art. 1429 et 1430); autrement ils peuvent être réduits. (*Id.* 595.)

Le preneur à bail emphytéotique n'ayant qu'une possession précaire, ne peut jamais acquérir par la prescription le bien qui lui est loué. (*Code civil*, art. 2236.)

Le preneur doit remplir exactement les engagemens qu'il a contractés. (*Art.* 1764, 1766, cités page 384.)

Dans le bail à vie, le défaut de paiement de la redevance pendant trois années donne droit au bailleur de demander la résiliation du bail.(Ferrière, *au mot emphytéose.*)

Les biens donnés à emphytéose doivent aussi

être et sont susceptibles d'hypothèque. (*Code civil*, art. 2118.

§. IV. DISPOSITIONS COMMUNES A TOUS LES BAUX.

Si, pendant la durée du bail, la chose louée est détruite en totalité par cas fortuit, le bail est résilié de plein droit. (*Code civil*, art. 1722; POTHIER, n° 74, et DOMAT, *section* 3, n° 3.)

Le contrat de louage se résout par la perte de la chose louée. Il se résout aussi par le défaut respectif du bailleur et du preneur de remplir leurs engagemens. (*Code civil*, art. 1741.)

Il n'est point résolu par la mort du bailleur. (*Id.* 1742.)

Si le bailleur vend la chose louée, l'acquéreur ne peut expulser le fermier ou locataire, à moins de clauses expresses. (*Id.* 1743.)

L'inexécution des conventions donne lieu contre celui qui est en défaut, à des dommages et intérêts. (*Id. art.* 1146 à 1155.)

Un propriétaire peut, en faisant un bail de sa maison ou de ses biens ruraux, stipuler qu'en cas de vente l'acquéreur pourra anéantir le bail et renvoyer le locataire ou fermier; mais si le propriétaire qui vend la chose louée ne s'est point réservé l'expulsion par l'acquéreur, celui-ci ne peut rien changer au bail authentique (*Art.* 1743, *Code civil*). Si, indépendamment de l'expulsion d'un locataire, on a négligé de stipuler dans le bail sur les dommages et intérêts, le bailleur est tenu d'indemniser le fermier ou le locataire. (*Art.* 1744, 1745, 1746 et 1747.)

Lorsque l'acquéreur veut user de la faculté ré-

servée par le bail d'expulser le fermier ou locataire, en cas de vente, il est tenu d'avertir au temps d'avance usité dans le lieu pour les congés. (*Id.* 1748.)

Les fermiers ou les locataires ne peuvent être expulsés qu'ils ne soient payés par le bailleur, ou, à son défaut, par le nouvel acquéreur, des dommages et intérêts. (*Id.* 1749.)

Pour prétendre à l'indemnité, il faut que le locataire ait un bail comme le veut la loi. (*Id.* 1750.)

L'acquéreur à pacte de rachat ne peut user de la faculté d'expulser le preneur, jusqu'à ce que par l'expiration du délai fixé pour le réméré, il devienne propriétaire incommutable. (*Id.* 1751.)

Le locataire qui ne garnit pas la maison de meubles suffisans peut être expulsé, à moins qu'il ne donne des sûretés capables de répondre du loyer. (*Id.* 1752.)

Le sous-locataire n'est tenu envers le propriétaire que jusqu'à concurrence du prix de sa sous-location, dont il peut être débiteur au moment de la saisie, et sans qu'il puisse opposer des paiemens faits par anticipation.

Les paiemens faits par le sous-locataire, soit en vertu d'une stipulation portée en son bail, soit en conséquence de l'usage des lieux, ne sont pas réputés faits par anticipation. (*Id.* 1753.)

Les réparations locatives ou de menu entretien dont le locataire est tenu, s'il n'y a clause contraire, sont celles désignées comme telles par l'usage des lieux; et, entre autres, les réparations à faire :

Aux âtres, contre-cœurs, chambranles et tablettes des cheminées;

Au récrépiment du bas des murailles des appartemens, et autres lieux d'habitation, à la hauteur d'un mètre;

Aux pavés et carreaux des chambres lorsqu'il y en a seulement quelques uns de cassés;

Aux vitres, à moins qu'elles ne soient cassées par la grêle ou autres accidens extraordinaires et de force majeure, dont le locataire ne peut être tenu;

Aux portes, croisées, planches de cloison ou de fermeture de boutique, gonds, targettes et serrures. (*Id.* 1754.)

Aucune des réparations réputées locatives n'est à la charge des locataires, quand elles ne sont occasionnées que par vétusté ou force majeure. (*Id.* 1755.)

Lorsqu'un bail à loyer contient la clause expresse que le locataire ne pourra céder son bail à personne, et qu'il sera tenu d'occuper par lui-même les lieux, ce locataire ne peut, lorsqu'il ne veut plus occuper, contraindre le locateur a résilier son bail ou à souffrir qu'il soit loué. Il en est de même lorsque le locataire offre au locateur de louer *lui-même* à d'autres personnes, et de lui payer à titre de dommages-intérêts ce qui manquerait au prix du nouveau bail pour être égal à celui du bail primitif, qui serait résilié, parce qu'alors il ne serait pas vrai que la clause de ne pas sous-louer fût toujours de rigueur. (*Arrêt de la Cour de Cassation, du 26 février 1812.*)

Le bailleur peut demander la résiliation du bail lorsque le premier sous-loue, malgré la défense qui lui en est faite par la clause de son contrat. (*Arrêt de la même Cour, du 12 mai 1817.*)

La maintenue de la jouissance perd son effet, si le propriétaire en passant le bail s'était réservé le

droit de renvoyer le locataire pour occuper lui-même sa maison, et viendrait effectivement l'occuper. (*Code civil*, art. 1761.)

Lorsqu'il a été convenu, dans le contrat de louage, que le bailleur pourra venir occuper sa maison, celui-ci doit signifier un congé aux époques déterminées par la loi et suivant l'usage des lieux. (*Id.* 1762.)

Pour les cas où il y a lieu à augmentation ou diminution du prix, et qui fixent la quotité, *au titre de la vente*, voir les art. du Code civil de 1616 à 1623.

La saisie-gagerie est faite en la même forme que la saisie-exécution; le saisi peut être constitué gardien, et, s'il y a des fruits, elle est faite dans la forme établie : (*De la saisie des fruits pendans par racines, ou de la saisie-brandon*, art. 821, *Code de Procédure civile*.)

La saisie-brandon ne peut être faite que dans les six semaines qui précèdent l'époque ordinaire de la maturité des fruits, et elle doit être précédée d'un commandement de payer, avec un jour d'intervalle. (*Art.* 625, *Code de procédure civile*.)

§. V. QUELLES PERSONNES PEUVENT INTERVENIR DANS LES BAUX.

Les personnes qui peuvent passer des baux sont : la femme séparée de biens par son contrat de mariage; celle qui a obtenu sa séparation soit de corps et de biens, soit de biens seulement, et qui en a repris la libre administration (*art.* 1449 et 1536, *Code civil*), et celle qui est mariée sous le régime dotal et qui s'est réservé des biens *paraphernaux*, ayant l'administration et la jouissance de ces biens (*art.* 1576, *Code civil*); la femme marchande

publique. (*Art. 4 et 5 du Code de Commerce*, *et 220 du Code civil.*)

La femme autorisée par son mari, etc. (*Art. 217, 218, 221, 224, 225 et 1125, Code civil.*)

Le mari à qui la femme a donné procuration pour administrer ses biens *paraphernaux*, avec charge de lui rendre compte des fruits (*art. 1577, Code civil*); et enfin le mari administrateur des biens de la communauté et des biens personnels de sa femme. (*Articles 421 et 428 du même Code.*)

Le mineur émancipé peut aussi passer des baux dont la durée n'excède point neuf années (*art. 481, Code civil*), quoique nul mineur ne peut faire le commerce avant dix-huit ans et sans être émancipé. (*Art. 2 du Code de Commerce.*)

Pour les mandataires (voir les *art. 1988, 1989 et 1990, Code civil*).

En ce qui concerne les tuteurs (*art. 450, 1429, 1430 et 1718, Code civil.*)

Quant à l'interdit (*art. 509 et 513, Code civil*).

Les administrateurs des hospices et des établissemens publics qui sont des mandataires généraux de ces établissemens, peuvent passer des baux. (*Art. 1712, Code civil, et décret du 12 août 1807.*)

Un héritier chargé d'administrer les biens d'une succession, peut faire des baux des biens de cette succession, n'excédant pas un terme convenable, et relatifs aux époques des ventes de ces biens.

L'usufruitier peut affermer les biens dont il a l'usufruit. (*Art. 595, 631 et 634, Code civil.*)

Le sourd-muet qui ne sait ni lire ni écrire, et

donnant des marques d'intelligence pour ses affaires, ne doit pas être interdit et pourvu d'un tuteur; mais il peut être pourvu d'un conseil judiciaire (*Arrêt de la Cour d'appel de Lyon, du 14 janvier 1812*); donc peut passer des baux, le sourd-muet qui sait lire et écrire, et qui est en état de gérer ses affaires.

§. VI. DES USUFRUITIERS.

L'usufruitier n'est tenu qu'aux réparations d'entretien.

Les grosses réparations demeurent à la charge du propriétaire, à moins qu'elles n'aient été occasionnées par le défaut de réparations d'entretien, depuis l'ouverture; auquel cas l'usufruitier en est aussi tenu. (*Code civil, art.* 605.)

Les grosses réparations sont celles des gros murs et des voûtes, le rétablissement des poutres et des couvertures entières;

Celui des digues et des murs de soutenement et de clôture aussi en entier;

Toutes les autres réparations sont d'entretien. (*Id.* 606.)

Ni le propriétaire ni l'usufruitier ne sont tenus de rebâtir ce qui est tombé de vétusté, ou ce qui a été détruit par cas fortuit. (*Id.* 607.)

L'usufruitier est tenu, pendant sa jouissance, de toutes les charges annuelles de l'héritage, telles que les contributions et autres qui, dans l'usage, sont censées charges des fruits. (*Id.* 608.)

§. VII. DES CONGÉS.

Le congé est un avertissement que le propriétaire ou le principal locataire donne au locataire ou

sous-locataire, qu'il doit sortir à *telle* époque des lieux à lui loués, ou que le locataire, ou le sous-locataire, donne au propriétaire ou au principal locataire, qu'il en veut sortir à *telle* époque.

Le congé se rattache nécessairement au bail dont il opère la résolution, et il doit être conséquemment régi par les mêmes principes ou les mêmes usages. (*Arrêt de la Cour de Cassation, du* 12 *mars* 1816.)

Les congés sont ou ne sont pas nécessaires, suivant la manière dont le contrat de louage a été formé, par bail écrit ou sans bail écrit; par bail écrit ils ne sont pas nécessaires, la location cessant de plein droit à l'expiration du terme fixé; sans bail écrit ils sont nécessaires pour la faire cesser.

Ils ont des formes différentes, soit qu'ils soient acceptés à l'amiable, soit qu'il faille les faire donner par huissier.

Ils se donnent à des époques qui varient suivant la nature et le taux des locations.

Lorsque le bail a été fait sans écrit, le congé est donné suivant l'usage des lieux (*art.* 1736, *Code civil*), et lorsqu'il a été fait par écrit, le bail cesse de plein droit à son expiration (*art.* 1737, *Id.*)

Quant à l'expiration des baux écrits, lorsque le preneur reste et est laissé en possession, il s'opère un nouveau bail. (*Art.* 1738, *Id.*) Le preneur, quoiqu'il ait continué sa jouissance, ne peut invoquer la tacite réconduction. (*Art.* 1739, *Id.*) Le locataire ne pourrait donc pas exciper de la tolérance du propriétaire, parce qu'une grâce que l'on obtient n'établit pas un droit (*Id., art.* 2232); et ne pourrait prétendre qu'il lui soit donné un nouveau congé. (*Art.* 1739.)

Lorsqu'il s'agit d'une contestation survenue entre

le locataire et le propriétaire, que le délai fixé par le congé se trouve expiré sans exécution, le tribunal peut proroger d'office la durée du bail, et conséquemment accorder au locataire un nouveau délai pour sortir des lieux, jusqu'au terme suivant à Paris, et jusqu'à telle autre époque déterminée dans les villes où il faut donner congé six mois ou un an d'avance. (*Cour de Cassation*, 23 *février* 1814.)

Par une autre disposition du même arrêt, il est dit que la déclaration d'un usage local appartient exclusivement aux tribunaux territoriaux; en conséquence, leur décision sur les délais usités pour les congés ne peut donner ouverture à cassation.

Un congé verbal qui n'a été suivi d'aucune exécution, ne peut être prouvé par témoins, quelque modique que soit le loyer. (*Arrêt de la Cour de Cassation précité.*)

Combien le propriétaire devrait être contrarié s'il ne voulait plus que son locataire continuât de posséder les lieux par lui occupés: *Voyez* POTHIER *sur la tacite réconduction*, ibid., n°s 342 et 375, *et les art*. 1737, 1739 *du Code civil*, qui ont aboli la tacite réconduction; l'art. 1738 du même Code, qui l'a fait revivre; l'art. 4, section 2 du titre I de la loi des 28 septembre et 6 octobre 1791 portant : *La tacite réconduction n'aura plus lieu à l'avenir en bail à ferme ou à loyer des biens ruraux*; les art. 1774 et 1776 du Code qui règlent l'effet quand elle a lieu.

La tacite réconduction n'est pas productive du droit d'enregistrement, n'opérant qu'un bail verbal suivant les art. 1738 et 1776 du Code civil, et les simples jouissances verbales ni les locations verbales ne pouvant être soumises au droit d'enre-

gistrement. (*Arrêt de la Cour de Cassation*, section *civile*, des 12 et 17 juin 1811, *déjà cité*.)

Les obligations s'éteignent par la novation : pour savoir comment la novation s'opère dans le nouveau contrat entre le propriétaire et le locataire, consultez les *art.* 1234 *et* 1271 *à* 1281 *du Code civil.*

Si le locataire d'une maison ou d'un appartement continue sa jouissance après l'expiration du bail. (*Code civil, art.* 1759, *déjà cité.*)

Si un locataire, après son bail expiré, a continué de jouir par tacite réconduction, il est réputé avoir commencé un nouveau bail à l'expiration de chaque terme établi suivant l'usage des lieux. (*Arrêt de la Cour de Cassation*, du 25 octobre 1813.)

Le bailleur ne peut résoudre la location, encore qu'il déclare vouloir occuper par lui-même. (*Code civil, art.* 1761 *et* 1762.)

Le locataire qui ne garnit pas la maison de meubles suffisans, peut être expulsé. (*Id. art.* 1752.)

Les art. 1724, 1729 et 1741 déterminent les cas où il y a lieu à la résiliation du bail.

Pour le cas de résiliation de la part du locataire. (*Id. art.* 1760.)

S'il a été convenu lors du bail qu'en cas de vente l'acquéreur pourrait expulser le locataire. (*Id. art.* 1744 *et* 1750.)

Sur l'indemnité à payer au locataire. (*Id. art.* 1743 *à* 1750.)

De l'acquéreur à pacte de rachat. (*Id. art.* 1751.)

Lorsque rien ne constate que le bail d'un appartement meublé soit fait à tant par an, par mois ou par jour, la location est censée faite suivant l'usage des lieux. (*Id. art.* 1758.)

Le congé se donne et se reçoit communément à l'amiable; alors il se fait par écrit sous seing privé entre le locataire et le propriétaire.

Pouvant être produit en justice, il faut qu'il soit sur papier timbré.

Étant un acte synallagmatique et consensuel, parce que le consentement des deux parties est requis, et qu'il contient des engagemens réciproques du propriétaire de laisser sortir et du locataire de sortir à l'époque déterminée, il doit être fait double, daté et signé.

L'acceptation du congé par le propriétaire se met souvent sur la quittance du locataire, et le locataire a la preuve du consentement du propriétaire.

Le propriétaire n'a pas la même preuve, puisqu'elle est sur la quittance donnée au locataire; mais à moins que le locataire ne voulût payer deux termes et soustraire la quittance, le propriétaire la retrouverait également sur la quittance où il l'a écrite, en exigeant l'exhibition de cette quittance.

En matière de location, un congé verbal qui n'a été suivi d'aucune exécution, ne peut pas être prouvé par témoins, quelque modique que soit le loyer. (*Affaire précitée.*)

S'il y avait commencement de déménagement, la preuve pourrait être admise : c'est là la conséquence à tirer de l'*arrêt du* 12 *mars* 1816, dont il est question.

Lorsqu'un locataire a cédé son bail et que le ces-

sionnaire a fait connaître la cession au propriétaire par acte notifié, c'est au cessionnaire, s'il est en possession, que le bailleur doit signifier les actes de congé. (*Arrêt de la Cour de Nismes, du* 26 *frimaire an* XI.)

Lorsqu'une maison ou un domaine affermé appartient à plusieurs propriétaires par indivis, le congé peut être donné par un seul pour le tout. (*Arrêt de la Cour de Cassation, du* 15 *pluviose an* XII.)

Si, étant absent, le propriétaire n'a laissé aucun fondé de pouvoir, ou que personne ne soit encore chargé de gérer et administrer ses biens, ou si, étant décédé, il n'a laissé aucun héritier et qu'il n'y ait point encore de curateur nommé à sa succession vacante, une notification de congé faite à son dernier domicile, ou affichée à la principale porte de l'auditoire du tribunal, conformément aux articles 68 et 69 *du Code de Procédure civile*, le serait valablement. *Un arrêt de la Cour de Cassation, du 3 septembre* 1811, a jugé qu'une personne décédée, dont le domicile n'est pas connu, pouvait être assignée à son dernier domicile.

Les longueurs des délais pour les congés se règlent sur le taux et la nature des lieux loués, et même sur la qualité des locataires.

Pour les logemens jusqu'à 400 fr., les congés peuvent se donner à six semaines ; au-dessus de 400 fr. à trois mois, si ce sont des habitations. A quelque somme qu'ils s'élèvent, fût-ce à 10,000 fr. l congé à trois mois suffit. Mais si ces logemens sont des corps de logis entiers, ou des maisons entières, les congés doivent être donnés à six mois. Il en est de même pour les boutiques donnant sur la rue ou sur un passage public (six mois), quelque modique que soit le prix de la location. Si les locataires sont des commissaires de police ou des maîtres et maîtresses d'école ou de pensions, les con-

gés doivent encore être donnés à six mois, n'importe le prix du loyer.

Il faut que les délais de six semaines, trois mois, et six mois soient pleins. Ceux de six semaines, le 14 du second mois du terme courant (moitié du terme courant).

La déclaration d'un usage local appartient exclusivement aux tribunaux territoriaux. (*Arrêt précité, du* 23 *février* 1814.)

Il y a une question qui n'a pas encore été décidée judiciairement : c'est celle de savoir si le sou par franc qu'il est d'usage à Paris de donner au portier des maisons fait partie du loyer, afin de connaître si un propriétaire qui reçoit intégralement 400 fr. de loyer non compris le sou pour franc qu'il fait payer pour le portier, et qu'il reçoit lui-même, a encore le droit de donner congé à six semaines ou s'il n'est pas tenu de ne le donner qu'à trois mois, puisqu'un congé ne serait plus valable à six semaines, si le prix du loyer se trouvait de 401 fr., et qu'il faudrait qu'il fût donné à trois mois au lieu de six semaines.

Les congés produisent un effet certain, c'est de résoudre la location, lorsqu'ils sont valablement donnés, ou quoique non valablement donnés, lorsqu'ils sont acceptés par ceux à qui ils sont donnés.

Par suite du congé, le propriétaire peut contraindre le locataire à sortir à l'époque qui est fixée, ou le locataire contraindre le propriétaire à le laisser sortir à cette époque, des lieux à lui loués.

Le huitième ou le quinzième jour auquel on doit sortir étant arrivé, et à l'heure de midi, au plus tard, les réparations étant faites, on paye le loyer, s'il ne l'a pas encore été ; on justifie de la quit-

tance de son imposition personnelle, de sa patente, on remet les clefs en état, et l'on sort.

Si le propriétaire, ou le principal locataire, s'oppose à la sortie, le locataire l'assigne *en référé* devant le juge tenant les référés, pour voir dire que le propriétaire sera tenu de le laisser sortir et que, en cas de résistance de sa part, le locataire sera autorisé à s'assister de gens à hautes armes, tant et jusqu'à ce que force demeure à justice.

Si, au contraire, c'est le locataire qui refuse de sortir le huitième ou le quinzième jour, à midi, et qu'il ne veuille pas ouvrir les portes, le propriétaire ou principal locataire l'assigne *en référé* devant le juge, qui ordonne son expulsion et permet même, en cas de refus d'ouverture des portes, de les faire ouvrir par un serrurier en présence du commissaire de police, ou du maire, ou de l'adjoint et de deux témoins, en la manière accoutumée.

§. VIII. DES OBLIGATIONS RÉCIPROQUES DES PROPRIÉTAIRES, ET DES LOCATAIRES ET FERMIERS.

L'obligation du propriétaire est renfermée dans celle qu'il contracte par le contrat de louage, de faire jouir le locataire de la chose qu'il lui a louée pendant toute la durée du bail. (*Code civil*, *art.* 1721.)

Aux termes de la loi, aucun trouble ne peut donc être apporté par le propriétaire à la jouissance du locataire à moins de l'habitation par ledit propriétaire et des réparations prévues par la loi; mais s'il en arrive, le propriétaire ou ses héritiers sont obligés d'en garantir ou indemniser le locataire. Cette obligation est une des clauses d'un contrat de louage; et les héritiers ne sont tenus à indemniser qu'à raison de leur part et portion dans la succession.

Il y a deux sortes de troubles qui peuvent être apportés par des tiers à la jouissance du locataire: les premiers sont par voies de fait, et les seconds, par actions judiciaires.

Ceux par voies de fait arrivent lorsque des malfaiteurs pénètrent dans des maisons ou des jardins, ou brisent les portes, percent les murs et volent les effets ou marchandises du locataire, ou que des laboureurs font paître leurs troupeaux dans les prés de la métairie donnée à ferme : dans ce cas le propriétaire n'est pas garant de ces troubles. (*Code civil*, art. 1725.)

Ceux par actions judiciaires arrivent lorsque des tiers forment contre le locataire ou prennent des demandes en justice tendantes à ce que le locataire délaisse l'héritage qu'il tient et dont le demandeur prétend être le propriétaire ou l'usufruitier; ou à ce qu'il souffre l'exercice de quelque droit de servitude que le demandeur soutient avoir sur l'héritage. (Voir les *art.* 1726 et 1727, *Id.*)

L'action de garantie se trouve dans POTHIER, *du Contrat de louage*, n° 91; et pour l'exception de garantie, voir le même auteur, n°s 95 à 105.

La maintenue du locataire dans la jouissance de la chose louée, jusqu'à la fin du bail, est une obligation du propriétaire, et cette obligation passe à ses héritiers comme la jouissance à ceux du locataire. Le contrat de louage n'est point résolu par la mort du bailleur, ni par celle du preneur. (*Art.* 1742, *Code civil.*) POTHIER ayant posé en principe que cette règle reçoit exception, voir ses numéros 314 et suivans.

L'obligation passe aussi à la femme du bailleur relativement aux baux qu'il a faits de ses biens con-

formément aux art. 1429 et 1430, *Code civil*. Mais cette maintenue peut recevoir des atteintes, ou du temps, ou des événemens, ou des conventions, ou du fait même des parties.

La rentrée du propriétaire dans sa maison ne peut être regardée comme trouble, lorsqu'il se conforme à l'*art.* 1762 *du Code civil*.

Le propriétaire ne peut faire aucuns changemens dans la chose louée sans le consentement du locataire, qui seraient des troubles à la jouissance de celui-ci, en ce qu'ils tendraient à diminuer sa jouissance ou à la lui rendre moins commode.

Les réparations urgentes à faire à la chose louée ne peuvent être mises au nombre des troubles. (*Première et seconde partie de l'art.* 1724, *Code civil*.)

Le prix du bail sera diminué à proportion du temps et de la partie dont le locataire *aura été privé* à dater du jour où les travaux ont commencé. (DOMAT, *section* 2 *du louage*, n° 14; POTHIER, nos 89 et 94.)

Lorsqu'il y a urgence pour les réparations, le locataire doit seulement être déchargé du loyer de la partie de la maison dont il n'a pas eu la jouissance. (POTHIER, n° 77, et DOMAT, n° 14.)

Si les réparations rendent inhabitable l'habitation d'un locataire, il faut faire résilier son bail. (*Troisième et dernière partie de l'art.* 1724, *Code civil.*)

Voyez sur l'obligation du propriétaire ou bailleur d'entretenir la chose en état de servir à l'usage pour lequel elle a été louée, POTHIER, *Contrat de louage*, nos 110 et 168.

A l'égard de la non garantie de la part du pro-

priétaire, des troubles par simples voies de fait, et l'obligation du fermier d'y défendre lui-même, etc. Voir POTHIER, n^{os} 81 et 91.

Lorsque le locataire a cédé à un autre ou à d'autres, tout ou partie de la maison qui lui a été louée, il prend la qualité de *principal locataire*, et ceux à qui il a loué, celle de *sous-locataires*.

Le principal locataire ne peut introduire dans la maison des personnes d'un état prohibé, etc. (*Art.* 1728, 1729 *du Code civil, et art.* 410 *du Code pénal.*)

Le bailleur doit faire à la chose louée, pendant la durée du bail, toutes les réparations qui peuvent devenir nécessaires, autres que les locatives. (*Code civil, art.* 1720.)

Si les réparations à faire étaient très considérables, que le propriétaire ne se mît pas en devoir de les faire, et que le locataire ne fût pas en état d'en faire les avances, ce locataire pourrait obtenir la résolution ou l'annulation du bail, et même des dommages-intérêts, toutes les obligations de faire telle ou telle chose se résolvant en dommages-intérets, quand celui qui en est tenu s'y refuse. (POTHIER, *Contrat de louage*, n^{os} 105, 106 et 107, et *Traité des Obligations*, n° 169.)

Les vices que le propriétaire est tenu de garantir sont, par exemple, si, dans la maison louée, il y avait une écurie infectée de la morve, où les chevaux périssent; une cave qui fût submergée dans les grosses eaux, ou toutes les fois qu'il pleut; un puits qui manquât d'eau dans certains temps de l'année, ou dont l'eau fût corrompue; ou s'il manquait de lieux d'aisance; ou si, dans la prairie louée pour y faire paître des bestiaux, il y crois-

sait des herbes qui empoisonnassent ces bestiaux et les fissent mourir, ce seraient là des vices qui empêcheraient entièrement l'usage de la chose louée.

En matière de meubles, si le locateur avait loué des vaisseaux ou tonneaux pour y mettre le vin à la vendange, et que ces vaisseaux ou ces tonneaux fussent d'un bois poreux qui ne pût contenir le vin, ou de douves infectes qui fissent gâter le vin, ce seraient des vices qui en empêcheraient entièrement l'usage, et que le locateur serait tenu de garantir au locataire, lors même qu'il ignorerait ou non ces vices. (POTHIER, n^{os} 109 à 115.)

Lorsque le locataire a pris connaissance des lieux, et qu'il a été prévenu par le propriétaire des vices apparens au temps du contrat, et qu'il n'a point été détourné par eux de prendre les lieux ou les choses à location, le propriétaire ne peut être contraint à garantie. S'il s'agissait de l'incommodité du soleil, celle du vent dans certains temps, d'une odeur désagréable, d'un bruit provenant d'un établissement voisin, de la fumée d'une ou plusieurs cheminées, le propriétaire ne pourrait pas davantage être tenu à garantie contre ces vices, par le locataire; mais ce dernier pourrait exercer action en garantie contre le propriétaire, si le propriétaire ne faisait point mettre en état les cheminées qui fument. (*Arrêts du Parlement de Paris*, des 18 septembre 1766 et 7 juillet 1767.)

Si les propriétaires peuvent se soustraire à l'action de faire faire les réparations pour empêcher les cheminées de fumer, ils ne peuvent obliger les locataires à rendre leurs appartemens en meilleur état qu'ils ne les ont reçus.

L'action qui naît de la garantie de la chose

louée, ferait obtenir la résolution du contrat de louage, et la décharge des loyers, etc. (POTHIER, nos 116 et 117.)

Les dépenses que le locataire aurait faites dans la maison louée devraient lui être remboursées, indépendamment des dommages et intérêts qui lui seraient dus, si ces dépenses était indispensables; mais il en serait autrement des dépenses seulement utiles qu'il y aurait faites. (POTHIER, n° 131.)

Pour les diverses obligations telles que celle de ne rien dissimuler de la connaissance qu'il a de la chose louée, le locateur qui aurait empêché le locataire de prendre cette chose à loyer s'il les eût connues, ou du moins de la prendre pour un prix aussi cher; celle de ne pas louer la chose au-dessus du juste prix, et celle d'indemniser le locataire des dépenses *nécessaires* qu'il a faites à la chose, et qui étaient à la charge du propriétaire. Voyez POTHIER, nos 98 et 99.

Les réparations à la charge du propriétaire sont encore celles à faire, 1°. aux voûtes, aux murs de refend, aux poutres, aux poutrelles, aux lambourdes, aux planchers, aux pans de bois de refend portant planchers, aux escaliers, aux toits et couvertures, aux murs de clôture;

2°. Aux manteaux et souches de cheminées, aux murs, voûtes et planchers de fourneaux potagers, aux murs, voûtes de dessous, et tuyaux de fond appartenant à la maison;

3°. Aux aires de plâtre des appartemens et des escaliers qui ne sont point carrelés;

4°. Aux marches de pierre cassées par le tassement ou le fléchissement des murs qui les portent;

5°. Aux plates-bandes de pierre, au pourtour des murs, cassés par les charges de plâtre qu'on a mises dessus en enduisant les murs contre lesquels

elles sont posées, ou par les lambris posés dessus à force;

6°. Aux pavés des grandes cours ou écuries;

7°. Aux portes, fenêtres, fermetures, volets des appartemens, châssis, panneaux de menuiserie, lambris, parquets, vitres cassées par la grêle ou autres accidens de force majeure, pavés, carreaux, tuyaux, de fer ou de plomb, ou en grès, et généralement à tous les objets de maçonnerie, menuiserie, serrurerie, qui ont été brisés, détériorés, endommagés par vétusté, ou par cas fortuit, ou force majeure.

Le curement des puits et celui des fosses d'aisances sont à la charge du bailleur ou propriétaire, s'il n'y a clause contraire par le bail. (*Code civil, art.* 1756.)

Le propriétaire est tenu de faire les embellissemens au lieu loué, tels qu'il s'y serait engagé dans le bail, comme des réparations à sa charge; la convention ferait loi à cet égard. (*Id. art.* 606.)

Le locataire peut être reçu à empêcher le propriétaire de faire des réparations nécessaires, mais qui ne sont point urgentes. (POTHIER, n° 79, *et* DOMAT, n° 14.)

Les obligations d'un locataire sont celles d'user de la chose louée en bon père de famille, et de ne point l'employer à d'autres usages que ceux auxquels il la destinait en la prenant à loyer; il doit en payer le prix convenu à chaque terme consenti; il doit aussi garnir la chose louée, de meubles et effets suffisans pour répondre du loyer, veiller, pendant la durée de son bail, à ce qu'il ne soit fait aucune usurpation sur la chose louée, et il doit avertir le propriétaire de celles qui se feraient.

Le locataire répond des pertes, torts ou préju-

dices occasionnés par lui ou par les personnes de sa maison, et il doit payer les impôts et acquitter les charges imposées par son bail. Il doit aussi souffrir les réparations urgentes à faire, et faire faire celles locatives, et également entretenir le bail jusqu'à sa fin. Il est enfin tenu de remettre la chose louée, ou les lieux, dans l'état où il les a reçus.

L'ordre établi par le Code est, qu'il faut que le locataire ait usé de la chose louée, surtout d'une maison, d'un appartement, avant qu'il soit obligé de payer, à moins qu'il ne consente à payer d'avance. (1)

Le locataire est obligé de faire ramoner les cheminées où il fait du feu, pour prévenir les incendies.

Il doit ménager les meubles qui garnissent son appartement, les ustensiles qui dépendent d'une manufacture ou usine, éviter de dégrader les lieux où ces ustensiles sont situés.

Lorsque ce sont des terres et des vignes, le locataire doit les façonner, les fumer, les provigner, en temps et saisons convenables.

Le mauvais usage par le locataire, ou l'emploi par lui de la chose à usage autre que celui pour lequel elle lui a été louée, pourrait emporter la résiliation du bail.

Si un locataire voulait faire d'un appartement destiné à l'habitation, ou une usine, ou une manufacture, ou un cabaret, lorsqu'il a déclaré au propriétaire, en louant l'appartement, ne faire aucun état, et que le propriétaire a pensé qu'il n'en serait fait véritablement qu'un appartement, le propriétaire pourrait demander la résiliation du bail. Il en serait de même si, d'un rez-de-chaussée

(1) *Voyez* les art. 522, 525, 1134, 1239, 1242, 1243, 1247, 1248, 1728 et 1729 *du Code civil.*

qui a toujours servi de magasin, de boutique ou de chambre à loger, le locataire voulait en faire une écurie ou une étable.

L'aubergiste qui prend une auberge à loyer, est obligé de l'entretenir comme auberge pendant tout le temps de son bail, sinon il est tenu envers son locateur des dommages et intérêts qu'il souffre de ce que la maison n'a pas été entretenue comme auberge : ces dommages et intérêts consistent en ce que la maison en est dépréciée; le locataire, en n'entretenant pas la maison comme auberge, donne occasion à ceux qui avaient coutume d'y loger, de se pourvoir d'une autre auberge; l'auberge n'étant plus fréquentée, est par là dépréciée, et ne peut plus se louer à l'avenir pour un prix aussi considérable.

Le locataire peut bien faire dans le logement qui lui est loué, tel changement de distribution qui lui convient, et qui n'exige point de démolitions importantes, parce que ce n'est pas là changer la destination des lieux, et qu'il sera tenu de les rendre à la fin du bail comme il les a reçus, mais il ne le pourrait sans le consentement exprès du propriétaire; de même que pour des changemens ou augmentations qui nécessiteraient de percer des murs, des planchers, abattre des refends, démolir des cheminées, changer des escaliers, couper des poutres ou soliveaux, faire des constructions nouvelles sur celles existantes, parce qu'alors il ferait des changemens contraires à la destination des lieux, et il encourrait la résiliation du bail avec dommages et intérêts.

Le locataire encourrait les mêmes peines, si dans un jardin il changeait les distributions, détruisait les allées sablées, abattait les berceaux, arrachait les arbres et arbustes pour les remplacer par d'autres, si le propriétaire n'y avait point consenti dans son bail; enfin, tout changement un peu impor-

tant ne peut avoir lieu, si on n'a le consentement formel du propriétaire et par écrit.

Tout locataire ne peut faire de la maison louée un usage contraire à l'honnêteté et à l'intérêt public, comme d'en faire un lieu de prostitution, un lieu de rassemblement de voleurs ou une maison de jeux prohibés, sans s'exposer à être condamné à sortir sous vingt-quatre heures de la maison, malgré qu'il y eût un bail pour plusieurs années passé devant notaire.

Quant au paiement du loyer, le propriétaire ne peut être contraint de recevoir autre chose que celle qui lui est due, quoique la valeur de la chose offerte soit égale ou même plus grande. Le locataire ne peut point forcer son propriétaire à recevoir par à-comptes le paiement de son loyer. Si le prix du loyer est en denrées ou marchandises, le locataire n'est pas tenu de les donner de la meilleure espèce, à moins d'une convention expresse; mais il ne peut les offrir de la plus mauvaise; si le paiment se fait en argent, il doit l'être en espèces au cours à l'époque du paiement, et non au cours qu'elles avaient à l'époque où le bail a été fait.

Lorsque les termes ou époques pour le paiement sont convenus, c'est à ces termes ou époques que le paiement doit être fait, et tel qu'il est stipulé dans le bail; les conventions légalement formées tiennent lieu de loi à ceux qui les ont faites.

Si une opposition était formée entre les mains du locataire, il ne pourrait point payer qu'il ne lui ait été fait une signification de main-levée de l'opposant ou un jugement qui l'autorisât à payer, à peine d'être exposé à payer deux fois, mais sauf son recours contre celui qui aurait reçu la première fois (*Code civil*, 1242); toutefois cette opposition ne le dispense pas de payer les contributions dues par le propriétaire, lorsqu'on les lui réclame. (*Loi du 12 novembre 1808.*)

Le paiement du loyer, lorsqu'il n'est pas fait mention dans le bail où il doit être fait, doit s'opérer au domicile du locataire. (*Art.* 1247 *du Code civil*). Les frais du paiement sont à la charge du locataire, ainsi que le papier pour la quittance. (*Id. art.* 1248.) Le paiement qui serait fait à quelqu'un qui n'aurait pas pouvoir de recevoir pour le propriétaire serait valable, si le propriétaire le ratifiait ou qu'il en eût profité (*Id. art.* 1239); mais si la procuration donnée à un fondé de pouvoir avait été révoquée et la révocation signifiée, le paiement ne serait pas valable. (*Art.* 2004 *et* 2005 *du même Code.*)

Lorsque des poursuites sont commencées, l'huissier porteur des pièces est apte à recevoir, et sa quittance vaut celle du propriétaire poursuivant; si celui-ci était en faillite, le paiement des loyers doit être fait aux agens et syndics des créanciers (*Code de Commerce, art.* 463 *et* 492); mais les paiemens faits entre l'ouverture de la faillite et le jugement qui en a fixé l'époque, ne doivent pas être rapportés à la masse. (*Arrêt de la Cour de Cassation, section des requêtes, du* 16 *mai* 1815.)

Le propriétaire décédé laisse à ses héritiers son avoir, et c'est à celui d'entre eux chargé des recouvremens que le paiement des loyers doit être fait; et en cas de succession vacante, c'est au curateur à la succession vacante. (*Code civil, art.* 803 *et* 813.)

Lorsque le propriétaire est absent, le locataire peut payer à la personne chargée par la justice d'administrer ses biens (*Code civil, art.* 112 *et* 120); mais s'il avait vendu sa propriété, et que l'acquéreur eût notifié son contrat d'acquisition au locataire, c'est à cet acquéreur qu'il doit payer ses loyers, et s'il fallait demander ce paiement en

justice, le locataire en doit les intérêts. (*Id. art.* 115.)

De la remise ou diminution du prix que doit obtenir le locataire ou preneur.

Le locataire ne doit les loyers que lorsqu'il entre en jouissance de la chose louée et que le propriétaire lui en a remis les clefs ; mais s'il les offrait et que la maison ou l'appartement soit inhabitable par suite d'un ouragan arrivé avant la mise en jouissance, ou par d'autres causes, le locataire peut refuser de recevoir les clefs ; et s'il était constaté que la chose louée n'est pas exploitable, le locataire n'en devra les loyers que du jour où la chose est mise en bon état. Le locataire peut même demander à être déchargé du bail pour se pourvoir ailleurs, n'étant pas obligé de rester sans habitation en attendant que les réparations soient faites, sauf le droit que le propriétaire a de le loger dans une autre maison en attendant que ces réparations fussent faites. (POTHIER, *du Contrat de louage*, nos 145 *et* 147.)

Si un locataire ne pouvait entrer dans la maison qu'il doit occuper parce qu'elle est assiégée ou occupée par les ennemis ou infectée de la peste, il doit être déchargé des loyers.

Quand un locataire est forcé de déloger d'une maison qui menace ruine, il ne doit les loyers que jusqu'au jour de son déménagement, après toutefois qu'il a obtenu un jugement qui ordonne que l'état de la maison sera constaté, et que l'imminence du danger reconnue, nécessite son déménagement. (POTHIER, nos 148, 149.) Il n'obtient qu'une diminution proportionnelle du prix de son loyer, s'il n'a été privé que d'une partie de son logement à cause des réparations de plus de qua-

rante jours (*Code civil*, art. 1724, et POTHIER, n° 150); mais il ne peut de son autorité retenir les loyers parce qu'il aurait été privé d'une partie de son habitation, il faut qu'il obtienne un jugement qui le décharge de ce prix proportionnel et qui ordonne la restitution de ce prix, si le propriétaire les lui avait fait payer avant ce jugement.

Le bail autorise le propriétaire à demander au locataire le prix de tous les termes échus, si ce dernier n'en rapporte point les quittances, parce que des titres seuls peuvent détruire des titres existans; cependant, si le paiement se faisait par quartier, par semestre ou par année et que le locataire rapportât les quittances des trois derniers termes, la présomption serait qu'il a payé les précédens, un propriétaire ne pouvant pas être censé avoir donné trois quittances à la fois des derniers termes échus, lorsqu'il pouvait lui en être dû d'antérieurs; il s'élèverait conséquemment contre le propriétaire une fin de non-recevoir pour le paiement des loyers antérieurs qu'il voudrait répéter. (POTHIER, n°s 184 et 187.)

Le locataire qui veut se libérer, lorsqu'il veut déménager, et que le propriétaire refuse de recevoir le prix des loyers dus, parce qu'il se serait élevé des contestations, peut faire des offres réelles de la somme qu'il doit, et sur le nouveau refus du propriétaire, consigner la somme. (*Art.* 1257 *et suivans du Code civil.*)

Le loyer des maisons et le prix de ferme des biens ruraux se prescrivent par cinq ans. (*Code civil*, art. 2277.)

Le locataire par bail peut se défendre par la prescription de cinq années, si le propriétaire ou ses représentans voulaient demander le paiement d'anciens loyers; mais il ne le pourrait valable-

ment s'il avait donné quelque reconnaissance de sa dette, ou s'il lui avait été signifié assignation, commandement ou saisie, et même une citation qui interrompt de droit la prescription. (*Art.* 2244 à 2248, *Code civil.*)

Le fermier a, comme le propriétaire, des obligations imposées aux locataires en général.

Ces obligations sont : 1°. de garnir la ferme de bestiaux et ustensiles nécessaires à son exploitation ;

2°. De laisser au fermier sortant les logemens convenables pour placer les récoltes à faire ;

3°. De cultiver en bon père de famille, et de ne point employer la chose louée à un autre usage que celui auquel elle est destinée ;

4°. De ne point abandonner la culture ;

5°. De ne point sous-louer lorsqu'il partage les fruits avec le propriétaire ;

6°. D'engranger dans les lieux à ce destinés ;

7°. D'exécuter les clauses du bail ;

8°. D'avertir le propriétaire des usurpations commises sur les fonds ;

9°. De payer les fermages aux époques convenues ;

10°. De faire les réparations locatives aux maisons et bâtimens ruraux ;

11°. De laisser en sortant les pailles et grais de l'année ;

12°. De remettre les bâtimens ruraux dans l'état où il les a reçus, et de remettre les clefs.

Le fermier peut être contraint à garnir la métairie des meubles aratoires et des bestiaux pour la faire valoir ; enfin, il s'ensuit qu'il doit avoir tout ce qui est nécessaire pour la culture. (POTHIER, n° 204.)

Le bailleur peut résilier le bail si le preneur

d'un héritage rural ne le garnit pas des bestiaux et ustensiles nécessaires à son exploitation. (*Art.* 1766, *Code civil*, et POTHIER, n° 318.

Dans les pays où les propriétaires fournissent les bestiaux et les instrumens aratoires, le fermier les reçoit d'après un état dressé entre lui et le propriétaire, et il est tenu de les remettre à la fin du bail comme il les a reçus, à peine d'y être contraint par corps. (*Code civil*, art. 2062.)

L'obligation du fermier entrant, lui est imposée par réciprocité de celle imposée à celui sortant. (*Id. art.* 1777.)

Le fermier d'une vigne doit la bien façonner, la bien fumer, la bien entretenir d'échalas, la provigner, comme s'il cultivait sa propre vigne.

Le fermier d'une métairie doit pareillement bien façonner les terres en saison convenable, avoir les bestiaux convenables, et en quantité suffisante pour l'exploiter. (POTHIER, n° 190; DOMAT, sect. 5, n° 1.)

S'il augmentait la récolte au préjudice du fonds sans le consentement du propriétaire, celui-ci pourrait le faire condamner à des dommages-intérêts. (BOURJON, *Droit commun de la France*.)

Si c'était un droit de pêche, un droit de chasse qui fût affermé, le fermier devrait se conformer aux lois concernant la chasse et la pêche.

Le fermier de terres labourables ne peut les planter de safran sans le consentement du propriétaire. (POTHIER, n° 89.)

Si le preneur abandonne la culture, et qu'il en résulte un dommage pour le bailleur, celui-ci peut résilier le bail. (*Code civil*, art. 1766. DOMAT, sect. 2, n° 8, et sect. 5, n° 9.)

Si un fermier quitte les lieux par crainte de quelque péril, par exemple, de l'approche de l'ennemi, on jugera par sa conduite, dans les circonstances, s'il devra être tenu des loyers et du dommage, ou s'il devra en être déchargé. (DOMAT, *id.*, n° 7.)

Celui qui cultive, sous la condition d'un partage de fruits avec le bailleur, ne peut ni sous-louer ni céder. (*Code civil*, art. 1763.)

En cas de contravention, le propriétaire a droit de rentrer en jouissance. (*Id. art.* 1764.)

Un fermier principal de plusieurs domaines est privé de la faculté de sous-louer un seul des héritages qu'il tient à ferme, comme de substituer quelqu'un à sa place dans la totalité du bail, lorsqu'il s'est interdit le droit de sous-louer tout ou partie des objets affermés. (*Arrêt de la Cour de Cassation, du* 12 *mai* 1817.)

Le propriétaire est privilégié sur les meubles que ferait enlever sans son consentement le locataire, pour le prix de ses loyers, mais il faut qu'il fasse sa révendication en temps utile et dans les formes voulues.

L'art. 2102 du Code civil n'accordant que quarante jours pour la revendication, s'il s'agit du mobilier qui garnit une ferme, et quinze jours seulement lorsqu'il est question des meubles qui garniraient une maison, il faudrait qu'elles fussent faites dans ces délais, à peine d'y être déclarées non-recevables, et de voir prononcer la nullité de la saisie de revendication.

Si le preneur d'un héritage rural n'exécute pas les clauses du bail, et qu'il en résulte un dommage pour le bailleur. (Voir le *Code civil*, art. 1764 et 1766.)

Relativement aux voitures que le fermier peut être obligé de faire, des matériaux pour les réparations des bâtimens de la métairie. (*Voir* Pothier, n°s 205, 224. — *Code civil*, art. 1234, 1242, 1243, 1764 *et* 1766. — *Art.* 819 *du Code de Procéd. civile.*)

Les fermiers des héritages de campagne, à l'égard des bâtimens qu'ils occupent, sont tenus des mêmes réparations auxquelles sont obligés les locataires. (Pothier, n°s 219 à 224. — Desgodets, *Lois des bâtimens.*)

Sur les réparations locatives dont les fermiers des différentes espèces d'héritages doivent être tenus, il faut s'en rapporter aux usages des lieux. (Pothier, n° 225.)

Le fermier sortant doit laisser les pailles et engrais de l'année. (*Art.* 1778 *du Code civil.* Pothier, n° 190.)

Le fermier est censé avoir reçu tous les bâtimens d'exploitation en bon état. (*Art.* 1730 *et* 1731 *du Code civil.*)

Sur l'obligation de remettre les bâtimens ruraux dans l'état où ils ont été reçus, et sur la *remise des clefs.* (*Code civil*, art. 1341, 1347, 1348, 1730, 1731 *et* 1732. — Pothier, n°s 197, 200. — Desgodets, *Lois des bâtimens.*)

Le fermier peut sous-louer si la faculté ne lui en a pas été interdite. (*Art.* 1717, 1720, 1722, 1723, 1726, 1727, 1741 *et* 1763 *du Code civil.—Arrêt de la Cour de Cassation, du* 12 *mai* 1817. — Pothier, n°s 277 à 307.)

Les obligations du locataire sont d'user de la chose louée, de veiller à sa conservation, de répondre des torts et préjudices occasionnés à cette chose par lui ou les personnes de sa maison, tels

que sa femme, ses enfans, ses serviteurs ou servantes, ses ouvriers, ses pensionnaires, ses hôtes, ses sous-locataires même. (DOMAT, tit. 4, sect. 2, n° 5; POTHIER, n° 193.)

Des pertes ou dégradations qui arrivent pendant la jouissance du locataire, et desquelles il répond. (*Code civil*, art. 1732 et 1735.)

Si le locataire surchargeait les planchers et les voûtes de marchandises trop pesantes. (*V.* BOURJON, *Droit commun de la France.*)

Quelles sont les pertes dont le locataire n'est pas responsable? (*Code civil*, art. 1755. — POTHIER, n° 221.)

Pourquoi il est tenu des pertes et dommages que ses ennemis auraient pu causer à la chose louée dans le dessein de nuire. (*Voyez* DOMAT, *sect.* 2, n° 6; POTHIER, n° 195.)

Le locataire répond de l'*incendie* arrivé chez lui ou chez son sous-locataire. (*Art.* 1733 *et* 1735 *du Code civil*. — POTHIER, n° 194; DOMAT, sect. 2, n° 5.)

Le ramonage des cheminées est à la charge des locataires, etc. (*Code civil*, art. 1734. — POTHIER, n° 222.)

Le propriétaire d'une maison réduite en cendres, par suite d'un incendie qui a commencé par la maison de son voisin, doit prouver que l'incendie a eu lieu par la négligence ou l'imprudence de ce dernier, pour être admis à réclamer contre lui des dommages-intérêts, parce que c'est une règle générale que celui qui demande la réparation d'un dommage doit prouver que celui contre lequel il poursuit cette réparation lui a causé du

dommage, soit par son fait volontaire, soit par son imprudence, soit par négligence. (*Arrêt de la Cour royale de Rouen, du 27 août* 1819.)

Les impôts dont sont tenus les locataires, consistent dans la contribution personnelle, la contribution des portes et fenêtres, et pour les marchands et négocians, la patente, auxquelles il faut joindre les centimes additionnels, les dix centimes par franc pour l'impôt de guerre et l'imposition commerciale, lorsqu'elle a lieu.

Le recours accordé par la loi du 4 frimaire an VII, aux propriétaires des maisons contre les locataires particuliers, pour le remboursement de la contribution des portes et fenêtres, leur donne trente ans pour former leur réclamation. (*Arrêt de la Cour de Cassation, section civile, rendu le* 26 *octobre* 1814.)

L'art. 5 de cette loi du 4 frimaire an VII, porte que : « Ne sont point soumises à l'impôt des portes et fenêtres celles servant à éclairer ou aérer les granges, bergeries, étables, greniers, ainsi que toutes les ouvertures du comble ou toiture des maisons habitées. » Une décision du ministre des finances, du 27 vendémiaire an IX, a ajouté que : « N'y sont pas soumises les ouvertures sans vitres de boutiques et magasins. » L'art. 19 de la loi du 19 mars 1803, porte que les propriétaires des manufactures ne sont taxés que pour les fenêtres de leur habitation personnelle et celles de leurs concierges. (*Voyez*, pour les autres exceptions, l'art. 5 de la même loi et une décision du ministre des finances du 5 nivose an IX.)

Les *charges de police*, telles que balayage, arrosage, illuminations, tentures, etc., doivent être accomplies par le locataire, qu'il en soit ou non fait mention dans le bail.

Aux termes de l'art. 147 de la loi du 4 frimaire an VII, sur la *contribution foncière*, tous fermiers ou locataires sont tenus de payer à l'acquit des propriétaires et usufruitiers la contribution foncière pour les biens qu'ils auront pris à ferme ou à loyer.

Une saisie-arrêt formée par un tiers sur le propriétaire, ne suspendrait pas le paiement de la contribution foncière, qui est privilégiée comme tous les revenus de l'État. (*Loi du 12 novembre* 1808.)

Le locataire doit souffrir l'exécution des réparations *urgentes*, et ne peut s'y opposer. (*Art.* 1724, *Code civil*. — POTHIER, n^{os} 77 et 79; DOMAT, section 2, n° 14.)

Les grosses réparations sont indiquées à l'art. 606, *Code civil*, et à qui elles sont imputées. (Voyez aussi GOUPIL, *dans ses notes sur* DESGODETS, *lois des bâtimens*.)

Dans les réparations locatives sont comprises les réparations qui proviennent de la faute des locataires ou de leurs gens. (POTHIER, n° 219.)

Pour savoir quelles sont, en général, les réparations locatives, voir *l'art*. 1754 *du Code civil*, et POTHIER n° 220, 221 et 222.

Pour les réparations locatives qui ne sont point à la charge des locataires, voyez *art*. 1755 *du Code civil*.

Pour les tuyaux de fer ou de plomb qui se trouvent en dehors d'une maison et qui sont volés la nuit, voyez *Code civil*, art. 1730.

Pour le curement des puits et celui des fosses d'aisances non à la charge du locataire, voyez art. 1756 *du Code civil*.

Pour ce à quoi sont tenus plusieurs locataires

qui ont en commun la jouissance d'un escalier, *art.* 1733, 1734 et suivans *du Code civil*; et Pothier, n°ˢ 223 et 224.)

Le locataire est obligé d'entretenir son bail jusqu'à l'expiration du temps pour lequel il lui a été fait. (*Art.* 1742, *Code civil*; Pothier, n° 314 et suiv.)

Le bail fait par écrit ne cesse qu'à l'expiration du terme fixé. (*Code civil*, *art.* 1736 *et* 1737.)

Le bail ne se résout ni par la mort du bailleur, ni par la vente de la chose louée. (*Code civil*, *art.* 1722, 1741, 1742 *et* 1743.)

Pourquoi le locataire peut faire résilier le bail dans le cas de réparations. (*Code civil*, *art.* 1721, 1724. Pothier, n°ˢ 320 et 321.)

A quoi le locataire est tenu, en cas de résiliation par sa faute. (*Art.* 1760, *Code civil.*)

Lorsque le locataire disparaît, le propriétaire n'a pas le droit de faire ouvrir les lieux de son autorité privée, même en présence de témoins; il doit présenter une requête au président du tribunal, et ce magistrat ordonne l'ouverture par un serrurier, en présence d'un commissaire de police ou du maire de la commune, ou de son adjoint, qui dresse procès-verbal, etc.; mais, en cas d'urgence, le propriétaire peut directement requérir du commissaire de police l'ouverture des lieux.

Le locataire qui doit quitter les lieux est obligé de les laisser voir aux personnes qui se présentent pour les louer. (*Code civil*, *art.* 1749 *et* 1760.)

Toutefois il y a à observer que le propriétaire ne pourrait pas exiger que le locataire les laissât voir

ou trop tôt le matin, ou trop tard le soir, jamais avant ni après le jour. Les heures d'ailleurs peuvent être relatives à la nature de la location, et, jusqu'à un certain point, au sexe et à l'âge avancé du locataire; tout ce qu'exige la décence serait toujours avantageusement réclamé par lui. Il est aussi d'usage de laisser les clefs au propriétaire ou à ses préposés le jour, lorsqu'on s'absente de chez soi.

La dernière obligation du locataire est de rendre la chose louée en bon état. (POTHIER, n° 197, et *art.* 1730 *du Code civil.*)

S'il n'a pas été fait d'état de lieux, le locataire est présumé les avoir reçus en bon état, et, en cas de contestations et suivant la valeur, le locataire est admis à la preuve testimoniale jusqu'à 150 fr. (*Code civil*, *art.* 1341, 1347, 1348 *et* 1731.)

Le propriétaire prouve de la même manière qu'il existait tels objets, et que le locataire les a détruits, sauf la preuve contraire de ce dernier : la garantie est indiquée *art.* 1732, *Code civil.*

L'obligation du locataire de remettre les lieux dans l'état où il les a reçus, lui impose celle de faire disparaître les changemens qu'il a faits, et de reconstruire les lieux tels qu'ils étaient lorsqu'il a loué, à moins que le propriétaire ne consente à les reprendre tels qu'ils sont, et à payer l'estimation des travaux qu'il reconnaît comme avantageux à son local. (Voyez DESGODETS, *Lois des bâtimens ;* BOURJON, *Droit commun de la France*, et DENISARD et DEFERRIÈRE.)

Lorsque les détériorations ont nécessité arbitrage dans la chose remise au propriétaire. (V. POTHIER, n° 200.)

Le droit du locataire est un droit qui passe à

ses héritiers comme toutes les autres créances y passent.

Ce droit peut aussi se céder à des tiers, à moins qu'il y en ait une interdiction absolue par le bail.

Le preneur a le droit de sous-louer et même de céder son bail à un autre, si cette faculté ne lui est pas interdite. (*Code civil, art.* 1717.)

Le preneur d'une maison qui s'est interdit le droit de céder son bail, mais qui ne s'est point interdit celui de sous-louer, conserve la faculté de sous-louer une partie de sa maison, surtout s'il n'en change pas la destination. (*Arrêt de la Cour royale d'Angers, du* 17 *mars* 1817.)

Les cas, les causes et les distinctions d'accorder au fermier une remise du prix de sa location, sont établis *articles* 1769, 1770 *et* 1771 *du Code civil;* — POTHIER, nos 153 à 159; — DOMAT, *section* 5, nos 4, 5 et 6.

Dans quels cas le fermier ne peut obtenir de remise. (POTHIER, nos 155 et 164; — DOMAT, *section* 5, n° 3.)

Comment le preneur (fermier) peut être chargé des cas fortuits par une stipulation expresse. (*Art.* 1772, 1773 *du Code civil*, et DOMAT, *section* 4, n° 56. *Voyez* aussi POTHIER, nos 153 et 178.)

Le fermier qui n'est pas chargé des cas fortuits ne peut demander, à la fin de son bail, une remise de partie du prix de la location pour cause de cas fortuits, qu'autant qu'il les a légalement fait constater au fur et à mesure qu'ils sont arrivés, ou du moins à une époque où, laissant encore des traces, ils étaient susceptibles d'être reconnus.

(*Arrêt de la Cour de Cassation, section des requêtes, du 25 mai 1808.*)

Le locataire a droit à une diminution proportionnée sur le prix de son bail, s'il a été troublé dans sa jouissance. (*Code civil*, art. 1726.)

Le preneur est cité en justice pour se voir condamner au délaissement de la chose louée, ou à souffrir l'exercice de quelque servitude. (*Art.* 1727.)

Le preneur est tenu de deux obligations principales : d'user de la chose louée en père de famille, et de payer le prix du bail aux termes convenus. (*Art.* 1728.)

Si le bail a été fait sans écrit, on observe les délais fixés par l'usage des lieux. (*Art.* 1736.)

Lorsque le bail a été fait par écrit, il cesse de plein droit à l'expiration, sans qu'il soit nécessaire de donner congé. (*Art.* 1737.)

Lorsqu'il y a congé signifié, le preneur ne peut invoquer la tacite réconduction. (*Art.* 1739.)

La caution donnée pour le bail ne s'étend pas aux obligations résultant de l'obligation. (*Art.* 1740.)

Si le locataire n'apporte point de meubles, comme le demande l'art. 1752 du Code civil, le maître de l'hôtel ou locateur peut exiger que, suivant l'usage, il paie toujours d'avance la moitié du prix de sa location, c'est-à-dire, de quinze jours, si la durée de la location est d'un mois. La remise d'effets en assez grande quantité serait une sûreté qui repousserait le paiement d'avance.

Le maître de l'hôtel ou locateur ne peut pas changer la destination des lieux pendant sa location ; il ne pourrait même pas y faire des embellissemens, fût-ce à ses frais, à moins qu'il ne les fît du gré ou consentement du locateur, parce que ceux qu'il voudrait faire pourraient ne pas convenir au locateur, etc.

S'il employait la chose louée à un autre usage, etc. (*Code civil*, art. 1729.)

Le locataire répond des dégradations ou des pertes qui arrivent pendant sa jouissance ; il répond de l'incendie, etc. ; et il est tenu des dégradations par le fait des personnes de sa maison. (*Code civil*, art. 1732, 1733 et 1735.)

Il est tenu de remettre, à la fin de sa location, tous les meubles et tous les objets qui lui ont été confiés, sur la quotité desquels le maître de l'hôtel garni pourrait obtenir la preuve par témoins.

Il est assujetti par l'usage à remettre au maître de la maison la clef de son logement toutes les fois qu'il sort.

Le locataire qui ne paie pas les loyers aux termes fixés par l'usage des lieux, s'expose aux poursuites du propriétaire, qui peut le faire assigner lorsque la location est verbale ou que le bail n'est que sous seing privé, et qui peut lui faire un commandement et une saisie-exécution, lorsque le bail est notarié et en forme exécutoire.

Si le locataire laisse passer jusqu'à trois termes à Paris, où ils sont courts, sans payer, il s'expose à voir résilier le bail, soit sous signature privée, soit notarié. A défaut de paiement d'un terme, s'il n'y a pas de bail, il s'expose à se voir donner

congé par le propriétaire. L'usage est que le propriétaire en attende au moins deux, mais il n'y est pas obligé.

Un arrêt de la Cour de Poitiers, du 31 juillet 1806, a jugé que, lorsque le locataire restait deux termes sans payer, le propriétaire pouvait le faire assigner pour avoir le paiement de ces deux termes échus et de celui qui courait, et faire prononcer la résiliation du bail faute d'en remplir les conditions.

Les propriétaires et principaux locataires de maisons ou biens ruraux, soit qu'il y ait bail, soit qu'il n'y en ait pas, peuvent, un jour après le commandement, et sans permission du juge, faire saisir-gager, pour loyers et fermages échus, les effets et fruits dans lesdites maisons ou bâtimens ruraux et sur les terres. Ils peuvent même faire saisir-gager à l'instant, en vertu de la permission qu'ils auront obtenue, sur requête du président du tribunal civil. Ils peuvent aussi saisir les meubles qui garnissaient la maison ou la ferme, lorsqu'ils ont été déplacés sans leur consentement; et ils conservent sur eux le privilége, pourvu qu'ils en aient fait la revendication conformément à l'art. 2102 du Code civil. (*Code civil*, art. 819.)

Les effets des sous-fermiers et sous-locataires garnissant les lieux occupés, et les fruits des terres qu'ils sous-louent, peuvent être saisis-gagés pour les loyers et fermages dus par le locataire ou fermier de qui ils tiennent; mais ils obtiennent main-levée en justifiant qu'ils ont payé sans fraude, et sans qu'ils puissent opposer des paiemens faits par anticipation. (*Code de Procédure civile*, art. 820.)

L'art. 162 de la *Coutume de Paris*, portait : « S'il

« y a des sous-locataires, peuvent être pris leurs
« biens pour le loyer et charge du bail du locataire
« direct ou principal locataire, et néanmoins leur
« seront rendus en payant le loyer pour leur occu-
« pation. »

Un arrêt de la Cour de Cassation, du 2 avril 1806, a décidé que l'art. 2102 du Code civil n'a pas établi en principe général que tous les meubles qui garnissent la maison (même ceux du sous-locataire), sont le gage des loyers dus au propriétaire, que les droits respectifs du propriétaire et du sous-locataire sont réglés par l'art. 1753 du même Code.

Le propriétaire a le droit, à peine de résiliation du bail, d'exiger du locataire tombé en faillite ou en état de déconfiture, une caution hypothécaire pour la sûreté des loyers, lors même que ce locataire offre de garnir les lieux de meubles suffisans. (*Arrêt de la Cour de Cassation, section des requêtes, du 16 décembre 1807*, rendu, vu les articles 1188, 1613, 1655, 1741 et 1752 du *Code civil*.)

Le privilége du propriétaire ne s'étend point sur l'argent, l'argenterie, les pierreries, les bijoux, les billets, les obligations, parce que ce ne sont point des meubles qui garnissent les lieux loués.

Sont créances privilégiées des propriétaires les loyers et fermages des immeubles sur les fruits de la récolte de l'année, et sur le prix de tout ce qui garnit la maison louée ou la ferme, et de tout ce qui sert à l'exploitation de la ferme.

Les autres créanciers du locataire ont le droit de relouer la maison pour le restant du bail, et de faire leur profit des baux ou fermages. (*Code civil*, art. 2102.)

Indépendamment des poursuites directes que le propriétaire peut exercer contre le locataire en

retard de payer le prix de ses loyers, il peut encore en exercer d'indirectes, telles que la saisie-arrêt ou opposition entre les mains des débiteurs de son locataire, conformément aux articles 557 et 558 du Code de Procédure civile, et des saisies-gageries de ses meubles et effets, conformément aux articles 819 et suivans du même Code.

Le même privilége a lieu pour les réparations locatives. (Même art. 2102.)

Si la situation des affaires du locataire lui faisait encourir la saisie et la vente de ses meubles et effets par d'autres créanciers que le propriétaire, celui-ci ne pouvant s'opposer qu'à la distribution du prix, au préjudice des loyers auxquels il a droit, ne pourrait que former opposition au prix de la vente. Les créanciers du saisi, pour quelque cause que ce soit, même pour loyers, ne peuvent former opposition que sur le prix de la vente. (*Art.* 609 *du Code de Procédure civile.*)

Pour mettre l'acquéreur à l'abri des baux supposés, le bail sous seing privé n'a, à l'égard des tiers, de date que du jour de son enregistrement.

Un acquéreur à qui il n'a été vendu une maison ou une ferme qu'avec faculté de réméré, jusqu'à l'expiration du temps pendant lequel peut s'exercer le réméré, n'est point un acquéreur incommutable; et d'un moment à l'autre il peut être dépossédé par le vendeur. (*Code civil*, art. 1751.)

La loi qui veut défendre l'acquéreur et le mettre à l'abri de baux supposés, veut aussi que le locataire puisse être défendu contre les ventes simulées ou frauduleuses.

Un locataire d'une maison ou d'une ferme d'un prix très considérable de loyer (15 ou 20,000 fr.) a un grand intérêt de n'être point expulsé par une

collusion entre un vendeur et un acquéreur factice. Dans ce cas, le locataire ou le fermier qu'on veut évincer par la force de la vente de la chose louée est fondé à opposer la nullité de la vente, et à combattre contre la simulation, la fraude et le dol.

ARTICLE VIII.

Du privilége.

On entend par privilége, en fait d'immeubles, le droit accordé par la loi ou par convention, de prélever sur cet immeuble ou sur son rapport, avant tout autre, une certaine valeur pécuniaire dont cet immeuble est la garantie ou le gage. D'après cette définition, on voit que ce privilége n'offre rien qui répugne à l'ordre civil.

On distingue trois espèces de priviléges; savoir: celui de *convention*, que le propriétaire de l'immeuble établit volontairement; celui d'*obligation*, que la loi impose en raison des contributions que doit payer cet immeuble; et celui *naturel*, ou qui revient de droit à celui qui a contribué à l'amélioration, et pour ainsi dire à l'existence réelle ou productive de cet immeuble. Nous n'avons à parler que de la première espèce.

Le privilége de convention est l'action qu'on peut exercer sur le propriétaire d'un immeuble qui, n'ayant point les fonds suffisans pour en payer la valeur totale, convient que celui qui lui cède cet immeuble reste son créancier pour la somme qu'il ne paie pas, et pour gage ou sûreté de laquelle somme il laisse à ce cédant le privilége de prélever de préférence ladite somme sur le prix de cet immeuble, dans le cas où il viendrait à éprouver une mutation. La même chose arrive si,

au lieu que ce soit le vendeur qui ne reçoit point cette somme, c'est au contraire une tierce personne qui la donne à ce vendeur, et par là se trouve substituée en son lieu et place, et devient privilégiée sur ledit immeuble pour la valeur de ladite somme; ou si enfin ce bien appartenant en totalité au propriétaire, il emprunte une somme pour y faire des améliorations, faire bâtir dessus, et en constituant un privilége en faveur du prêteur, qu'on appelle alors *bailleur de fonds*.

Par exemple, on veut acquérir une propriété foncière, un immeuble dont la valeur surpasse d'un quart la somme dont on peut disposer; il faut y renoncer, ou trouver quelqu'un qui ajoute le quart. Mais cette personne exige une garantie pour sûreté de la somme qu'il prête, et pour cela il faut qu'elle soit inscrite dans le contrat de vente de l'objet qu'on acquiert, et par là, sans avoir la jouissance du quart de cet objet, le prêteur a cependant la certitude qu'il ne sera pas revendu sans qu'on ne rembourse d'abord la somme qu'il a fournie pour compléter sa valeur et dont il devient le gage: c'est là ce qu'on appelle *privilége*; de même que celui qui, ayant un terrain vague sur lequel il veut faire bâtir, n'ayant point la totalité des sommes qu'il lui faut pour élever les constructions qu'il désire, emprunte l'excédant dont il a besoin, assure la créance de celui qui lui prête, en établissant une redevance sur la propriété même, et cette redevance peut être établie avec privilége; il en est encore de même pour les entrepreneurs qui travaillent à cette construction, lorsqu'ils prennent les précautions convenables.

Voici ce qu'on lit dans l'*Encyclopédie*, par ordre des matières, article *jurisprudence*, relativement aux architectes et aux entrepreneurs:

« Le privilége des entrepreneurs et ouvriers sur

le prix des bâtimens qu'ils construisent ou établissent, est si équitable, si naturel, qu'il n'a jamais été révoqué en doute; il n'y a eu de difficultés que sur les conditions et formalités préalables pour en assurer l'effet et prévenir la fraude. On a vu quelquefois les ouvriers réclamer, par une connivence répréhensible avec le propriétaire, un privilége pour le montant d'ouvrages dont ils étaient déjà payés, et frustrer par là des créanciers légitimes et anciens, ou leur faire préférer de nouveaux prêteurs par des emprunts qu'on supposait employés à payer les entrepreneurs.

« Les craintes variant suivant les circonstances, la jurisprudence a varié aussi; tantôt on a exigé, pour opérer le privilége des ouvriers, qu'il y eût des devis et marchés; tantôt on a admis le privilége sans ce préalable, qui n'a paru nécessaire que dans le cas de la subrogation d'un prêteur au privilége de ces mêmes entrepreneurs.

« Il était donc du devoir des magistrats de chercher quelque voie qui, en empêchant la fraude ou la rendant moins praticable, ne mît pas cependant des entraves trop gênantes à l'exercice d'un privilége reconnu juste et digne d'être maintenu.

« Après les conférences tenues à ce sujet par MM. les commissaires du parlement, en 1766, la cour, toutes les chambres assemblées, a arrêté et ordonné que les architectes, entrepreneurs, maçons et autres ouvriers, pour édifier, construire ou réparer des bâtimens quelconques, ne pourront prétendre être payés par privilége et préférence à d'autres créanciers, du prix de leurs ouvrages, sur celui des bâtimens qu'ils auront édifiés, reconstruits ou réparés à l'avenir, à compter du jour de la publication du présent arrêt, qu'autant que, par un expert nommé d'office par le juge ordinaire, à la requête du propriétaire, il aura été préalablement dressé procès-verbal à l'effet de

constater l'état des lieux, relativement aux ouvrages que le propriétaire déclarera avoir dessein de faire, et que les ouvrages, après leur perfection, auront été reçus par un expert pareillement nommé d'office par ledit juge, à la requête soit du propriétaire, soit des ouvriers collectivement ou séparément en présence les uns des autres, ou eux dûment appelés par une simple sommation, desquels ouvrages ladite réception sera faite par ledit expert, par un ou plusieurs procès-verbaux, suivant l'exigence des cas, lequel expert énoncera sommairement les différentes natures d'ouvrages qui auront été faits, et déclarera s'ils ont été exécutés suivant les règles de l'art; permet au juge ordinaire de nommer, suivant sa prudence, pour ledit procès verbal de réception, le même expert qui aura fait la première visite; ordonne pareillement qu'à l'avenir ceux qui auront prêté des deniers pour payer ou rembourser les ouvriers des constructions, reconstructions et réparations par eux faites, ne pourront prétendre à être payés par privilége et préférence à d'autres créanciers, qu'autant que, pour lesdites constructions, réparations, les formalités ci-dessus prescrites auront été observées; que les actes d'emprunts auront été passés par-devant notaires et avec minutes, et feront mention que les sommes prêtées sont pour être employées auxdites constructions, reconstructions et réparations, ou au remboursement des ouvriers qui les auront faites, et que les quittances des paiemens desdits ouvrages porteront déclaration et subrogation au profit de ceux qui auront prêté leurs deniers, lesquelles quittances seront passées par-devant notaires, et dont il y aura minutes, sans qu'il soit nécessaire de devis et marché, ni d'autres formalités que celles ci-dessus prescrites. »

D'après l'article 7 d'une ordonnance de 1673, ti-

tre 1er, tous les entrepreneurs, marchands et ouvriers, sans distinction, travaillant en bâtimens, sont tenus de demander leur paiement un an après l'entier achèvement de leurs travaux ou livraison de leurs fournitures; cet article est conçu comme il suit:

Les marchands en gros et en détail et les maçons, charpentiers, couvreurs, serruriers, vitriers, plombiers, paveurs et autres de pareilles qualités, sont tenus de demander paiement dans l'an après la délivrance. (*Ord. de* 1673, *titre* 1er, *art.* 7.)

Après quoi il est dit:
Voulons le contenu ès articles ci-dessus avoir lieu, si ce n'est qu'avant l'année il y eût un compte arrêté, sommation ou interpellation judiciaire, cédule, obligation ou contrat. (*Id. art.* 9.)

Pourrons néanmoins, les marchands et ouvriers, déférer le serment à ceux auxquels la fourniture aura été faite, les assigner et les faire interroger; et à l'égard des veuves, tuteurs de leurs enfans, héritiers ou ayans-cause, leur faire déclarer s'ils savent que la chose est due, encore que l'année soit expirée. (*Id. art.* 10.)

De là il résulte que les fournisseurs, entrepreneurs et ouvriers de tous états, concernant le bâtiment, sont obligés de produire leurs mémoires avant le dernier jour de l'année qui s'est écoulée depuis l'entier achèvement de leurs ouvrages, non seulement pour en être payés ou en assurer le paiement, mais aussi pour en faire vérification avant qu'il n'y ait eu de changemens, ou des altérations d'opérées, en cas que ces objets fussent donnés en location.

Mais il est dit, article 2271 du Code civil : *Que l'action des ouvriers et gens de travail, pour le paiement de leurs journées, fournitures et salaires, se prescrit par six mois.*

Il est donc important, pour ne point éprouver de prescription, de produire son mémoire le plus tôt possible et avant les six mois, en indiquant en tête de ce mémoire l'époque de la confection et de l'achèvement des travaux, ainsi que la date de la remise dudit mémoire; et dans le cas où l'on a des difficultés ou des tracasseries à craindre, soit en raison de mineurs, soit en raison des personnes avec lesquelles on a affaire, il est bon de l'établir sur papier timbré, et de le faire signifier dans les délais convenables.

Quand il est question de vérifier un mémoire, il est convenable de le faire quand on a encore les objets qui le composent tout récens, pour ainsi dire, dans la tête, au lieu qu'après un certain laps de temps ils peuvent être sortis de l'idée.

Souvent aussi il n'est pas possible de produire, vérifier, régler et arrêter les mémoires d'un bâtiment considérable dans le courant de l'année qui suit son entière confection; mais on peut faire constater l'époque de la remise par un accusé de réception, au refus duquel il faut faire signifier.

Ci-après sont les articles du Code civil qui traitent du privilége.

Les créanciers privilégiés sur les immeubles sont:
1°. Le vendeur, sur l'immeuble vendu, pour le paiement du prix.

S'il y a plusieurs ventes successives dont le prix soit dû en tout ou en partie, le premier vendeur est préféré au second, le deuxième au troisième, et ainsi de suite.

2°. Ceux qui ont fourni les deniers pour l'acquisition d'un immeuble, pourvu qu'il soit authentiquement constaté, par l'acte d'emprunt, que la somme était destinée à cet emploi, et par la quit-

tance du vendeur, que ce paiement a été fait des deniers empruntés.

3°. Les cohéritiers sur les immeubles de la succession, pour la garantie des partages faits entre eux, et des soulte ou retour de lots.

4°. Les architectes, entrepreneurs, maçons et autres ouvriers employés pour édifier, reconstruire ou réparer les bâtimens, canaux, ou autres ouvrages quelconques, pourvu néanmoins que, par un expert nommé d'office par le tribunal de première instance, dans le ressort duquel les bâtimens sont situés, il ait été dressé préalablement un procès-verbal, à l'effet de constater l'état des lieux relativement aux ouvrages que le propriétaire déclarera avoir dessein de faire, et que les ouvrages aient été, dans les six mois au plus de leur perfection, reçus par un expert également nommé d'office.

Mais le montant du privilége ne peut excéder les valeurs constatées par le second procès-verbal, et il se réduit à la plus-value existante à l'époque de l'aliénation de l'immeuble, et résultant des travaux qui y ont été faits.

5°. Ceux qui ont prêté les deniers pour payer ou rembourser les ouvriers, jouissent du même privilége, pourvu que cet emploi soit authentiquement constaté par l'acte d'emprunt et par la quittance des ouvriers, ainsi qu'il a été dit ci-dessus pour ceux qui ont prêté les deniers pour l'acquisition d'un immeuble. (*Code civil, art.* 2103.)

Les priviléges qui s'étendent sur les meubles et les immeubles, sont énoncés en l'article 2101. (*Id.* 2104.)

Lorsqu'à défaut de mobilier, les privilégiés énoncés se présentent pour être payés sur le prix d'un immeuble, en concurrence avec les créan-

ciers privilégiés sur l'immeuble, les paiemens se font dans l'ordre qui suit :

1°. Les frais de justice et autres énoncés en l'article 2101;

2°. Les créances désignées en l'article 2103. (*Id.* 2105.)

Entre les créanciers, les priviléges ne produisent d'effet, à l'égard des immeubles, qu'autant qu'ils sont rendus publics par inscription sur les registres du conservateur des hypothèques, de la manière déterminée par la loi, et à compter de la date de cette inscription, sous les seules exceptions qui suivent. (*Id.* 2106.)

Sont exceptées de la formalité de l'inscription, les créances énoncées en l'article 2101. (*Id.* 2107.)

Les architectes, entrepreneurs, maçons et autres ouvriers employés pour édifier, reconstruire ou réparer les bâtimens, canaux ou autres ouvrages, et ceux qui ont, pour les payer et rembourser, prêté les deniers dont l'emploi a été constaté, conservent par la double inscription faite, 1°. du procès-verbal qui constate l'état des lieux, 2°. du procès-verbal de réception, leur privilége à la date de l'inscription du premier procès-verbal. (*Id.* 2110.)

Les créanciers et légataires qui demandent la séparation du patrimoine du défunt, conformément à l'article 878 au titre *des Successions*, conservent, à l'égard des créanciers, des héritiers ou représentans du défunt, leur privilége sur les immeubles de la succession, par les inscriptions faites à chacun de ces biens, dans les six mois à compter de l'ouverture de la succession.

Avant l'expiration de ce délai, aucune hypothèque ne peut être établie avec effet sur ces biens,

par les héritiers ou représentans, au préjudice de ces créanciers ou légataires. (*Id.* 2111.)

Les cessionnaires de ces diverses créances privilégiées, exercent tous les mêmes droits que les cédans, en leur lieu et place. (*Id.* 2112.)

ARTICLE IX.

Des expertises.

Les expertises, en fait de propriétés foncières, ont lieu pour déterminer les mitoyennetés et les alignemens entre les propriétés, ou le bon ou mauvais état d'un mur mitoyen, ou enfin l'état des servitudes ; elles ont lieu pour l'établissement des priviléges légaux ou pour l'évaluation des immeubles ; et, comme il a déjà été dit, les réglemens de mémoires sont aussi des expertises, puisqu'il est question d'évaluer le prix des objets portés en demande dans un mémoire ; et pour savoir comment elles doivent être faites, il suffit de consulter le mot *expertise* dans le formulaire du Code de Procédure civile, et les titres 8, 13 et 14 de ce Code qui ont remplacé les art. 184 et 185 de la Coutume de Paris, qui s'expriment ainsi :

En toutes matières sujettes à visites, les parties doivent convenir en jugement de jurés ou experts et gens à ce connaissant, qui feront leur serment par-devant le juge, et doit être le rapport apporté en justice, pour, en jugeant le procès, y avoir tel égard que de raison, sans qu'on puisse demander amendement. Peut néanmoins le juge ordonner autre ou plus ample visitation être faite, s'il y échet ; et où les parties ne conviennent de personne, le juge en nomme d'office. (*Coutume de Paris*, art. 184.)

Et sont tenus, lesdits jurés ou experts et gens à ce connaissant, faire et rédiger par écrit, et signer la minute du rapport, sur le lieu et par avant qu'en partir, et mettre à l'instant ladite minute ès-mains du clerc qui les assiste ; lequel est tenu, dans vingt-quatre heures après, de livrer ledit rapport aux parties qui l'en requièrent. (*Id.* 185.)

Voici les articles du Code de Procédure civile qui régissent maintenant cette matière.

Lorsqu'il s'agira, soit de constater l'état des lieux, soit d'apprécier la valeur des indemnités et dédommagemens demandés, le juge de paix ordonnera que le lieu contentieux sera visité par lui, en présence des parties. (*Code de Procédure civile*, art. 41.)

Si l'objet de la visite ou de l'appréciation exige des connaissances qui soient étrangères au juge, il ordonnera que les gens de l'art, qu'il nommera par le jugement, feront la visite avec lui et donneront leur avis : il pourra juger sur le lieu même, sans désemparer. Dans les causes sujettes à appel, procès-verbal de la visite sera dressé par le greffier, qui constatera le serment prêté par les experts. Le procès-verbal sera signé par le juge, par le greffier et par les experts ; et, si les experts ne savent ou ne peuvent signer, il en sera fait mention. (*Même Code*, art. 42.)

Dans les causes non sujettes à appel, il ne sera point dressé de procès-verbal ; mais le jugement énoncera les noms des experts, la prestation de leur serment, et le résultat de leur avis. (*Id.* art. 43.)

Le tribunal pourra, dans le cas où il le croira nécessaire, ordonner que l'un des juges se transportera sur les lieux ; mais il ne pourra l'ordon-

ner dans les matières où il n'échoit qu'un simple rapport d'experts, s'il n'en est requis par l'une ou par l'autre des parties. (*Id.* 295.)

Le jugement commettra l'un des juges qui y auront assisté. (*Id.* 296.)

Sur la requête de la partie la plus diligente, le juge-commissaire rendra une ordonnance qui fixera les lieu, jour et heure de la descente; la signification en sera faite d'avoué à avoué, et vaudra sommation. (*Id.* 297.)

Le juge-commissaire fera mention, sur la minute de son procès-verbal, des jours employés aux transport, séjour et retour. (*Id.* 298.)

L'expédition du procès-verbal sera signifiée par la partie la plus diligente aux avoués des autres parties; et, trois jours après, elle pourra poursuivre l'audience sur un simple acte. (*Id.* 299.)

La présence du ministère public ne sera nécessaire que dans le cas où il sera lui-même partie. (*Id.* 300.)

Les frais de transport seront avancés par la partie requérante, et par elle consignés au greffe. (*Id.* 301.)

Lorsqu'il y aura lieu à un rapport d'experts, il sera ordonné par un jugement, lequel énoncera clairement les objets de l'expertise. (*Id.* 302.)

L'expertise ne pourra se faire que par trois experts, à moins que les parties ne consentent qu'il soit procédé par un seul. (*Id.* 303.)

Si, lors du jugement qui ordonne l'expertise, les parties se sont accordées pour nommer les experts, le même jugement leur donnera acte de la nomination. (*Id.* 304.)

Si les experts ne sont pas convenus par les parties, le jugement ordonnera qu'elles seront tenues d'en nommer dans les trois jours de la signification ; sinon, qu'il sera procédé à l'opération par les experts qui seront nommés d'office par le même jugement.

Ce même jugement nommera le juge-commissaire qui recevra le serment des experts convenus ou nommés d'office : pourra néanmoins le tribunal ordonner que les experts prêteront le serment devant le juge de paix du canton où ils procéderont. (*Id.* 305.)

Dans le délai ci-dessus, les parties qui se seront accordées pour la nomination des experts, en feront leur déclaration au greffe. (*Id.* 306.)

Après l'expiration du délai ci-dessus, la partie la plus diligente prendra l'ordonnance du juge, et fera sommation aux experts nommés par les parties ou d'office, pour faire leur serment, sans qu'il soit nécessaire que les parties y soient présentes. (*Id.* 307.)

Les récusations ne pourront être proposées que contre les experts nommés d'office, à moins que les causes n'en soient survenues depuis la nomination et avant le serment. (*Id.* 308.)

La partie qui aura des moyens de récusation à proposer, sera tenue de le faire dans les trois jours de la nomination, par un simple acte, signé d'elle ou de son mandataire spécial, contenant les causes de récusation et les preuves, si elle en a, ou l'offre de les vérifier par témoins : le délai ci-dessus expiré, la récusation ne pourra être proposée, et l'expert prêtera serment au jour indiqué par la sommation. (*Id.* 309.)

Les experts pourront être récusés par les motifs

pour lesquels les témoins peuvent être reprochés. (*Id.* 310.)

La récusation contestée sera jugée sommairement à l'audience, sur un simple acte, et sur les conclusions du ministère public; les juges pourront ordonner la preuve par témoins, laquelle sera faite dans la forme ci-après prescrite pour les enquêtes sommaires. (*Id.* 311.)

Le jugement sur la récusation sera exécutoire. (*Id.* 312.)

Si la récusation est admise, il sera d'office, par le même jugement, nommé un nouvel expert ou de nouveaux experts à la place de celui ou de ceux récusés. (*Id.* 313.)

Si la récusation est rejetée, la partie qui l'aura faite sera condamnée en tels dommages et intérêts qu'il appartiendra, même envers l'expert, s'il le requiert; mais, dans ce dernier cas, il ne pourra demeurer expert. (*Id.* 314.)

Le procès-verbal de prestation de serment contiendra indication, par les experts, du lieu et des jour et heure de leur opération.

En cas de présence des parties ou de leurs avoués, cette indication vaudra sommation.

En cas d'absence, il sera fait sommation aux parties, par acte d'avoué, de se trouver aux jour et heure que les experts auront indiqués. (*Id.* 315.)

Si quelque expert n'accepte point la nomination, ou ne se présente point, soit pour le serment, soit pour l'expertise, aux jour et heure indiqués, les parties s'accorderont sur-le-champ pour en nommer un autre à sa place, sinon la nomination pourra être faite d'office par le tribunal.

L'expert qui, après avoir prêté serment, ne

remplira pas sa mission, pourra être condamné par le tribunal qui l'avait commis à tous les frais frustratoires, et même aux dommages-intérêts, s'il y échet. (*Id.* 316.)

Le jugement qui aura ordonné le rapport, et les pièces nécessaires, seront remis aux experts; les parties pourront faire tels dires et réquisitions qu'elles jugeront convenables : il en sera fait mention dans le rapport; il sera rédigé sur le lieu contentieux, ou dans le lieu et aux jour et heure qui seront indiqués par les experts.

La rédaction sera écrite par un des experts, et signée par tous; s'ils ne savent pas tous écrire, elle sera écrite et signée par le greffier de la justice de paix du lieu où ils auront procédé. (*Id.* 317.)

Les experts dresseront un seul rapport; ils ne formeront qu'un seul avis à la pluralité des voix.

Ils indiqueront néanmoins, en cas d'avis différens, les motifs des divers avis, sans faire connaître quel a été l'avis personnel de chacun d'eux. (*Id.* 318.)

La minute du rapport sera déposée au greffe du tribunal qui aura ordonné l'expertise, sans nouveau serment de la part des experts; leurs vacations seront taxées par le président au bas de la minute, et il en sera délivré exécutoire contre la partie qui aura requis l'expertise, ou qui l'aura poursuivie si elle a été ordonnée d'office. (*Id.* 319.)

En cas de retard ou de refus de la part des experts de déposer leur rapport, ils pourront être assignés à trois jours, sans préliminaire de conciliation, par-devant le tribunal qui les aura commis, pour se voir condamner, même par corps s'il y échet, à faire ledit dépôt; il y sera statué sommairement et sans instruction. (*Id.* 320.)

Le rapport sera levé et signifié à avoué par la partie la plus diligente; l'audience sera poursuivie sur un simple acte. (*Id.* 321.)

Si les juges ne trouvent point dans le rapport les éclaircissemens suffisans, ils pourront ordonner d'office une nouvelle expertise, par un ou plusieurs experts qu'ils nommeront également d'office, et qui pourront demander aux précédens experts les renseignemens qu'ils trouveront convenables. (*Id.* 322.)

Les juges ne sont point astreints à suivre l'avis des experts, si leur conviction s'y oppose. (*Id.* 323.)

ARTICLE X.

Ordonnances et Réglemens particuliers à la ville de Paris.

§. 1. CONSTRUCTIONS SUR LA VOIE PUBLIQUE.

Pour construire sur une rue ou sur une place dans l'intérieur de Paris, on doit adresser une pétition à M. le préfet du département de la Seine, à l'effet d'obtenir l'alignement dont on a besoin pour établir la façade de la maison qu'on a l'intention d'y construire ; cette pétition doit être accompagnée d'un plan, d'une coupe et d'une élévation sur la voie publique de la construction que l'on projette.

Ci-après sont les lois et réglemens successifs qui ont paru sur cet objet, et qui sont utiles à connaître, lorsque l'on compose un projet, pour ne pas s'écarter des dispositions qu'ils prescrivent et des obligations qu'ils imposent.

Il ne peut être, sous quelque prétexte que ce soit, ouvert et formé en la ville et faubourgs de Paris, aucune rue nouvelle qu'en vertu d'une per-

mission de l'autorité municipale approuvée par les autorités administratives supérieures, et lesdites rues nouvelles ne peuvent avoir moins de 30 p. (9 mèt. 75 cent. de largeur) : toutes rues actuelles ayant moins de trente pieds de large doivent être élargies.

Le propriétaire qui a obtenu la permission d'ouvrir une rue sur son terrain, peut en conserver la propriété, c'est-à-dire la soustraire aux droits et à la police de la voirie, en la pavant à ses frais et en la fermant des deux bouts, ou du moins en y établissant des portes ou des grilles prêtes à les fermer. (*Déclaration du* 10 *avril* 1783, *art.* 1er.)

La hauteur des maisons et bâtimens de la ville et faubourgs de Paris, sera, lorsqu'elles seront faites en pan de bois, de 48 p. seulement (15 mèt. 60 cent.), dans les rues de 30 p. (9 m. 75 cent.), y compris les mansardes, attiques, toits et autres constructions quelconques, au-dessus de l'entablement. (*Id.* 5.)

Il est fait défense à tous propriétaires, charpentiers, maçons et autres, de construire et adapter aux maisons et bâtimens situés en la ville et faubourgs de Paris, aucuns bâtimens en saillie et porte-à-faux, sous quelque prétexte que ce soit. (*Id.* 6.)

Il est permis à tous propriétaires de maisons et bâtimens situés à l'encoignure de deux rues d'inégales largeurs, de les reconstruire, en suivant du côté de la rue la plus étroite la hauteur fixée pour la rue la plus large, et ce, dans l'étendue seulement de la profondeur du corps de bâtiment ayant face sur la plus grande rue, que ledit corps de bâtiment soit simple ou double en profondeur; passé laquelle étendue, la partie restante de la maison ayant façade sur la rue la moins large, est assujettie aux hauteurs fixées par l'article premier.

Le tout à peine, contre les propriétaires, d'une amende, de la démolition des ouvrages, et de confiscation des matériaux, et contre les ouvriers, d'une amende. (*Ordonnance de mai 1784.*)

La hauteur des façades des maisons de la ville et faubourgs de Paris, autres que celle des édifices publics, est fixée à raison de la largeur des rues, savoir : dans les rues de 30 p. (10 mèt.) de largeur et au-dessus, à 54 p. (17 mèt. 55 cent.); dans celles de 24 à 29 p. (7 mèt. 80 cent. à 9 mèt. 42 cent.), à 45 p. (14 mèt. 62 cent.) de hauteur; et enfin dans celles ayant moins de 23 p. (7 mèt. 47 cent.), à 36 p. (11 mèt. 70 cent.) de hauteur, le tout mesuré depuis le pavé jusques et compris les corniches ou entablemens, même les corniches d'attiques, ainsi que la hauteur des étages en mansardes qui tiendraient lieu desdits attiques.

Lesdites façades ne peuvent jamais être surmontées que d'un comble de 10 p. d'élévation (3 mèt. 25 cent.) du dessus des corniches et entablement jusqu'à son faîte, pour les corps de logis simples en profondeur ; de 15 p. (4 mèt. 87 cent.) pour les corps de logis doubles. (*Lettres patentes du 25 août 1784.*)

§. II. SAILLIES FIXÉES PAR LA LOI.

Ordonnance du Roi du 24 décembre 1823. — Vu l'ordonnance du bureau des finances de Paris, du 14 décembre 1725, portant détermination des saillies à permettre dans cette ville ;

Vu les lettres patentes du 22 octobre 1733, concernant les droits de voirie ;

Vu les lettres patentes du 31 décembre 1781, ordonnant l'exécution des différens réglemens relatifs à la voirie de Paris ;

Vu le décret du 27 octobre 1808 ;

Sur le compte qui nous a été rendu des accidens multipliés arrivés dans notre bonne ville par la

chute d'entablemens, de corniches et d'auvents en plâtre, et de la difformité, des embarras et des dangers que présente la saillie démesurée des devantures de boutiques, tableaux, enseignes, étalages, bornes et autres objets placés au-devant des murs de face des maisons;

Considérant qu'il est indispensable de prendre des mesures promptes et efficaces, afin de prévenir de nouveaux malheurs, et de remédier aux abus qui se sont introduits par suite de l'inexécution des anciens réglemens;

Notre Conseil d'État entendu,

Nous avons ordonné et ordonnons ce qui suit:

TITRE I^{er}. Art. 1. Il ne pourra à l'avenir être établi, sur les murs de face des maisons de notre bonne ville de Paris, aucunes saillies autres que celles déterminées par la présente ordonnance;

Toute saillie sera comptée à partir du nu du mur au-dessus de la retraite.

TITRE II. Art. 3. Aucune saillie ne pourra excéder les dimensions suivantes:

Pilastres et colonnes en pierre.		
Dans les rues au-dessous de 8 m. de largeur......	0 m.	03 c.
Dans les rues de 8 à 10 m. de largeur.	0	04
Id. de 12 m. de largeur et au-dessus.	0	10

Lorsque les pilastres et les colonnes auront une épaisseur plus considérable que les saillies permises, l'excédant sera en arrière de l'alignement de la propriété, et le nu du mur de face formera arrière-corps à l'égard de cet alignement; toutefois les jambes étrières ou boutisses devront toujours être placées sur l'alignement.

Dans ce cas l'élévation des assises de retraite sera réglée, à partir du sol, savoir:

Dans les rues de 10 mètres de largeur et au-dessous à 0 m. 80 c.
Dans celles de 10 à 12 mètres de largeur, à. 1 00
Dans celles de 12 mètres et au-dessus, à 1 15
 Grands balcons. 0 80
 Herses, chardons, artichauts et fraises 0 80
 Auvents de boutique. 0 80
 Petits auvents au-dessus des croisées. 0 25
 Bornes dans les rues au-dessous de 10 mètres de largeur 0 50
 Bornes dans les rues de 10 mètres et au-dessus. 0 80
 Bancs de pierre aux côtés des portes des maisons 0 60
 Corniches en menuiserie sur boutiques. 0 50
 Abat-jours de croisées, dans la partie la plus élevée. 0 33
 Moulinets de boulanger et poulies. 0 50
 Petits balcons, y compris l'appui des croisées. 0 22
 Seuils, socles. 0 22
 Colonnes isolées en menuiserie. . 0 16
 Colonnes engagées en menuiserie. 0 16
 Pilastres en menuiserie. 0 16
 Barreaux et grilles de boutique . . 0 16
 Appuis de boutiques. 0 16
 Tuyaux de descente ou d'évier. . 0 16
 Cuvettes. 0 16
 Devanture de boutique, toute espèce d'ornement compris. 0 16
 Tableaux, enseignes, bustes, reliefs, montres, attributs, y compris les bordures, supports et points d'appui. . 0 16
 Jalousies. 0 16

Persiennes ou contrevents. 0 m. 11 c.
Appuis de croisées. 0 08
Barres de supports. 0 08

(Les paremens de décorations au-dessus du rez-de-chaussée n'auront que l'épaisseur des bois appliqués au mur).

Lanternes ou transparens avec potence. 0 75
Lanternes ou transparens en forme d'applique. 0 22
Tableaux, écussons, enseignes, montres, éta attributs, y compris les supports es, crochets et points d'appui. 0 16
Appuis de boutiques, y compris les barres et crochets 0 16
Volets, contrevents ou fermetures de boutiques. 0 16

Art. 4. Les saillies déterminées par l'article précédent pourront être restreintes suivant les localités.

TITRE III. *Section* 1. Art. 5. Il est défendu d'établir des barrières fixes au-devant des maisons et de leurs dépendances, quelles qu'elles puissent être, tant dans les rues et places, que sur les boulevards, à moins qu'elles ne soient reconnues nécessaires à la propreté et qu'elles ne gênent point la circulation.

La saillie de ces barrières ne pourra, dans aucun cas, excéder un mètre et demi.

Art. 6. Les propriétaires auxquels il aura été accordé la permission d'établir des barrières, seront obligés de les maintenir en bon état.

Section II. Art. 7. Il ne sera permis de placer des bancs au-devant des maisons, que dans les rues de dix mètres de largeur et au-dessus. Ces bancs se-

ront en pierre, ne dépasseront pas l'alignement de la base des bornes, et seront établis dans toute leur longueur sur maçonnerie pleine et chanfreinée.

Art. 8. Il est défendu de construire des perrons en saillie sur la voie publique.

Les perrons actuellement existans seront supprimés, autant que faire se pourra, lorsqu'ils auront besoin de réparation.

Il ne sera accordé de permission que pour les pas et marches, lorsque les localités l'exigeront. Ces pas et marches ne pourront dépasser l'alignement de la base des bornes. En cas d'insuffisance de cette saillie, le propriétaire rachetera la différence du niveau en se retirant sur lui-même. Néanmoins, les propriétaires des maisons riveraines des boulevards intérieurs de Paris, pourront être autorisés à construire des perrons au-devant desdites maisons, s'il est reconnu qu'ils soient absolument nécessaires, et que les localités ne permettent pas aux propriétaires de se retirer sur eux-mêmes. Ces perrons, quelle qu'en soit la forme, ne pourront, sous aucun prétexte, excéder un mètre de saillie, tout compris, ni approcher à plus d'un mètre de distance de la ligne extérieure des arbres de la contre-allée.

Art. 9. Il est permis d'établir des bornes aux angles saillans des maisons formant encoignure de rue; mais lorsque les encoignures seront disposées en pans coupés de soixante centimètres au moins, et d'un mètre au plus de largeur, une seule borne sera placée au milieu du pan coupé.

Section III. Art. 10. Les permissions d'établir de grands balcons ne seront accordées que dans les rues de dix mètres de largeur et au-dessus, ainsi

que dans les places et carrefours, et ce, d'après une enquête de *commodo et incommodo*.

S'il n'y a point d'opposition, les permissions seront délivrées. En cas d'opposition, il sera statué par le Conseil de préfecture, sauf le recours au Conseil d'État.

Dans aucun cas, les grands balcons ne pourront être établis à moins de six mètres du sol de la voie publique.

Le préfet de police sera toujours consulté sur l'établissement des grands et petits balcons.

Section iv. Art. 11. Il pourra être permis de masquer, par des constructions provisoires ou des appentis, tout renfoncement entre deux maisons, pourvu qu'il n'ait pas au-delà de huit mètres de largeur, et que sa profondeur soit au moins d'un mètre. Ces constructions ne devront, dans aucun cas, excéder la hauteur du rez-de-chaussée, et elles seront supprimées dès qu'une des maisons attenantes subira retranchement.

Il est permis de masquer par des constructions légères, en forme de pan coupé, les angles de toute espèce de retranchement au-dessus de huit mètres de longueur, mais sous la même condition que ci-dessus pour leur établissement et leur suppression.

Art. 12. Il est expressément défendu d'établir des échoppes en bois ailleurs que dans les angles et renfoncemens hors l'alignement des rues et places.

Toutes les échoppes existantes qui ne seront point conformes aux dispositions ci-dessus, seront supprimées lorsque les détenteurs actuels cesseront de les occuper, à moins que l'autorité ne juge nécessaire d'en ordonner plus tôt la suppression.

Section v. Art. 13. Il est défendu de construire

des auvents et corniches en plâtre au-dessus des boutiques. Il ne pourra en être établi qu'en bois, avec la faculté de les revêtir extérieurement de métal; toute autre manière de les couvrir est prohibée.

Les auvents et corniches en plâtre actuellement établis au-dessus des boutiques, ne pourront être réparés. Ils seront démolis lorsqu'ils auront besoin de réparation, et ne seront rétablis qu'en bois.

Section VI. Art. 14. Aucuns tableaux, enseignes, montres, étalages et attributs quelconques, ne seront suspendus, attachés ni appliqués, soit aux balcons, soit aux auvents. Leurs dimensions seront déterminées, au besoin, par le préfet de police, suivant les localités.

Il pourra néanmoins être placé sous les auvents, des tableaux ou plafonds en bois, pourvu qu'ils soient posés dans une direction inclinée.

Tout étalage formé de pièces d'étoffes disposées en draperie et guirlande, et formant saillie, est interdit au rez-de-chaussée. Il ne pourra descendre qu'à trois mètres du sol de la voie publique.

Tout crochet destiné à soutenir des viandes en étalage, devra être placé de manière que les viandes ne puissent excéder le nu des murs de face, ni faire aucune saillie sur la voie publique.

Section VII. Art. 15. A l'avenir, et pour toutes les maisons de construction nouvelle, aucun tuyau de poêle ne pourra déboucher sur la voie publique.

Dans l'année de la publication de la présente ordonnance, les tuyaux de poêle crêtés et autres qui débouchent actuellement sur la voie publique, seront supprimés, s'il est reconnu qu'ils peuvent avoir une issue intérieure. Dans le cas où la suppression ne pourrait avoir lieu, ces mêmes tuyaux seraient élevés jusqu'à l'entablement, avec les pré-

cautions nécessaires pour empêcher l'eau rousse de tomber sur les passans.

Art. 16. Les tuyaux de cheminée en maçonnerie et en saillie sur la voie publique, seront démolis et supprimés lorsqu'ils seront en mauvais état, ou que l'on fera de grosses réparations dans les bâtimens auxquels ils sont adossés.

Les tuyaux de cheminée en tôle, en poterie et en grès, ne pourront être conservés extérieurement sous aucun prétexte.

Section VIII. Art. 17. La permission d'établir des bannes ne sera donnée que sous la condition de les placer à trois mètres au moins au-dessus du sol, dans sa partie la plus basse, de manière à ne pas gêner la circulation. Leurs supports seront horizontaux. Elles n'auront de jours qu'autant que les localités le permettront, et les dimensions en seront déterminées par l'autorité.

Les bannes devront être en toile ou en coutil, et ne pourront, dans aucun cas, être établies sur châssis.

La saillie des bannes ne pourra excéder 1 mètre 50 centimètres.

Dans l'année de la publication de la présente ordonnance, toutes les bannes qui ne seront pas conformes aux conditions exigées plus haut, seront changées, réduites ou supprimées.

Section IX. Art. 18. Les perches et étendoirs de blanchisseuses, teinturiers, dégraisseurs, couverturiers, etc., ne pourront être établis que dans des rues écartées et peu fréquentées, et après une enquête de *commodo et incommodo*, sur laquelle il sera statué comme il a été dit en l'article 10 ci-dessus.

Section X. Art. 19. Les éviers pour l'écoulement

des eaux ménagères seront permis, sous la condition expresse que leur orifice extérieur ne s'élevera pas à plus d'un décimètre au-dessus du pavé de la rue.

Section xi. Art. 20. A l'avenir, et dans toutes les maisons de constructions nouvelles, il ne pourra être établi, en saillie sur la voie publique, aucune espèce de cuvettes pour l'écoulement des eaux ménagères des étages supérieurs.

Dans les maisons actuellement existantes, les cuvettes placées en saillie seront supprimées lorsqu'elles auront besoin de réparation, s'il est reconnu qu'elles peuvent être établies à l'intérieur. Dans le cas contraire elles seront disposées, autant que faire se pourra, de manière à recevoir les eaux intérieurement, et garnies de hausses pour prévenir le déversement des eaux et toute éclaboussure au-dessous.

Section xii. Art. 21. A l'avenir, il ne sera permis aucune construction en encorbellement, et la suppression de celles qui existent aura lieu toutes les fois qu'elles seront dans le cas d'être réparées.

Section xiii. Art. 22. Les entablemens et corniches en plâtre au-dessus de seize centimètres de saillie, seront prohibés dans toutes les constructions en bois.

Il ne sera permis d'établir des corniches ou entablemens, de plus de seize centimètres de saillie, qu'aux maisons construites en pierre ou moellons, sous la condition que ces corniches seront en pierres de taille ou en bois, et que la saillie n'excédera, dans aucun cas, l'épaisseur du mur à la sommité.

On pourra permettre des corniches ou entablemens en bois sur les pans de bois.

Les entablemens ou corniches des maisons actuellement existantes, qui auront besoin d'être

reconstruites en tout ou en partie, seront réduits à la saillie de seize centimètres, s'ils sont en plâtre, et ne pourront excéder en saillie l'épaisseur du mur en sa sommité, s'ils sont en pierre ou bois.

Section XIV. Art. 23. Les gouttières saillantes seront supprimées en totalité dans le délai d'une année, à partir de la publication de la présente ordonnance.

Il ne sera perçu aucun droit de petite voirie pour les tuyaux de descente qui seront établis en remplacement des gouttières saillantes supprimées dans ce délai.

Section XV. Art. 24. Les devantures de boutiques, montres, bustes, reliefs, tableaux, enseignes et attributs fixes, dont la saillie excède celle qui est permise par l'article 3 de la présente ordonnance, seront réduits à cette saillie, lorsqu'il y sera fait quelques réparations.

Dans aucun cas, les objets ci-dessus désignés, qui sont susceptibles d'être réduits, ne pourront subsister, savoir : les devantures de boutiques au-delà de neuf années, et les autres objets au-delà de trois années, à compter de la publication de la présente ordonnance.

Les établissemens du même genre qui sont mobiles, seront réduits dans l'année.

Seront supprimées dans le même délai, toutes saillies fixes placées au-devant d'autres saillies.

Art. 25. Il n'est point dérogé aux dispositions des anciens réglemens concernant les saillies, ni au décret du 13 août 1810, concernant les auvents des spectacles et de l'esplanade des boulevards, en tout ce qui n'est pas contraire à la présente ordonnance.

Art. 26. Notre ministre secrétaire d'état au dé-

partement de l'intérieur est chargé de l'exécution de la présente ordonnance.

Ordonnance de police du 9 juin 1824, pour l'exécution de l'ordonnance royale ci-dessus.

Vu, 1°. l'ordonnance royale du 24 décembre 1823, concernant les saillies sur la voie publique de Paris;

2°. La loi des 16, 24 août 1790, TIT. XI, art. 3, §. 1er;

3°. L'art. 471 du Code pénal, §. 4, 5, 6 et 7;

4°. Les réglemens généraux relatifs à la petite voirie;

5°. L'art. 21 de l'arrêté du gouvernement du 12 messidor an 8 (1er juillet 1800);

Attendu qu'il importe, pour l'exécution de l'ordonnance du 24 décembre, de prescrire les formalités particulières auxquelles doit donner lieu sa publication, ordonnons ce qui suit :

Section 1re. Art. 1. L'ordonnance du Roi du 24 décembre dernier portant réglement sur les saillies, auvents et constructions semblables à permettre dans la ville de Paris, sera imprimée et affichée.

Section II. Art. 2. Il est défendu à tous propriétaires, locataires, entrepreneurs et autres, d'établir, ni de faire établir aucun objet en saillie sur la voie publique, sans en avoir obtenu la permission du préfet de police, pour ce qui concerne la petite voirie.

Art. 3. Les permissions seront délivrées sur les demandes des parties intéressées, après que les droits de petite voirie auront été acquittés.

L'espèce, le nombre et les dimensions des objets à établir devront, autant que faire se pourra, être indiqués dans les demandes. On sera tenu d'y joindre les plans qui seront jugés nécessaires.

Art. 4. Il est défendu d'excéder les limites et les

dimensions fixées par les permissions, et d'établir d'autres objets que ceux qui y seront spécifiés.

Il est enjoint, en outre, de remplir exactement les conditions particulières qui seront exprimées dans les permissions.

Art. 5. Les emplacemens affectés à l'affiche des lois et actes de l'autorité publique ne devront être couverts par aucune espèce de saillie.

Art. 6. Il est défendu de dégrader ni masquer les inscriptions indicatives des rues et des numéros des maisons.

Dans le cas où l'exécution des ouvrages nécessiterait momentanément la dépose des inscriptions des rues, il ne pourra y être procédé qu'avec l'autorisation de M. le préfet de la Seine.

Les numéros des maisons qui auront été effacés ou dégradés à l'occasion des mêmes ouvrages, seront rétablis, en se conformant aux réglemens sur la matière.

Art. 7. Il est également défendu de dégrader ni de déplacer les tentures et boîtes de réverbères de l'illumination publique, ni de rien entreprendre qui puisse empêcher ou gêner le service de l'allumage.

Si l'établissement des saillies nécessitait le déplacement desdites tentures ou boîtes, ce déplacement ne pourra être fait que par l'entrepreneur général de l'illumination, et d'après l'autorisation du préfet de police.

Art. 8. Toute saillie qui ne reposerait pas sur le sol, sera fixée et retenue de manière à prévenir toute espèce d'accident.

Art. 9. Il sera procédé à la vérification et au récolement des saillies par les commissaires de police

des quartiers respectifs, ou par l'architecte-commissaire et les architectes-inspecteurs de la petite voirie, qui dresseront à ce sujet des procès-verbaux ou rapports, qu'ils nous transmettront.

Section III. Art. 10. Toute saillie établie en vertu d'autorisation ne pourra être renouvelée ni réparée, sans la permission du préfet de police, en ce qui concerne la petite voirie.

Les permissions seront délivrées ainsi qu'il est dit à l'art. 3 de la présente ordonnance, et à la charge de se conformer aux dispositions des art. 4, 5, 6, 7 et 8, ce qui sera constaté de la manière prescrite en l'art. 9.

Art. 11. Les propriétaires seront tenus de faire enlever toutes les saillies actuellement existantes qui masquent les inscriptions des rues et les numéros des maisons.

Le remplacement de ces saillies sur d'autres points ne pourra avoir lieu sans une autorisation de la préfecture de police.

Art. 12. Toute saillie actuellement existante et non autorisée, sera supprimée, si mieux n'aiment les propriétaires ou locataires se pourvoir de la permission nécessaire pour la conserver.

Les permissions ne seront accordées que suivant les formalités, et aux mêmes charges et conditions que celles indiquées en la 2ᵉ section de la présente ordonnance.

Art. 13. Il est défendu de repeindre ni faire repeindre aucune saillie sans déclaration préalable au commissaire de police du quartier. A défaut de déclaration, les saillies repeintes seront considérées comme saillies nouvelles, s'il n'y a preuve contraire, et comme telles sujettes au droit.

Section IV. Art. 14. Les perches dont l'établisse

ment sera autorisé seront supprimées sans délai, dans le cas où les impétrans changeraient de domicile ou renonceraient à la profession qui exigeait l'usage de cette saillie.

Il est défendu de déposer sur les perches des linges, étoffes et autres matières tellement mouillées, que les eaux puissent tomber dans la rue.

Art. 15. A l'avenir les lanternes ou transparens ne pourront être suspendus à des potences au moyen de cordes et poulies : ils seront accrochés aux potences par des anneaux et crochets de fer contenus dans des coulisses et arrêtés avec serrure ou cadenas.

Les transparens actuellement munis de cordes et poulies seront établis conformément aux dispositions ci-dessus, lorsqu'ils seront renouvelés.

Art. 16. Les transparens ne seront mis en place que le soir, et seront retirés aux heures où ils cessent d'éclairer.

Art. 17. Il est défendu de suspendre, pendant le jour, aux cordes de transparens, des pierres, plombs ou autres matières pouvant, par leur chute, blesser les passans.

Art. 18. Les bannes ne seront mises en place qu'au moment où le soleil donnera sur les boutiques qu'elles sont destinées à abriter. Elles seront ôtées aussitôt que les boutiques ne seront plus exposées aux rayons du soleil.

Néanmoins les bannes placées au-devant des boutiques sur les quais, places et boulevards intérieurs, pourront être conservées dans le cours de la journée, s'il est reconnu qu'elles ne gênent point la circulation.

Art. 19. Les crochets, tringles, planches et toute saillie servant aux étalages de viandes, for-

més par les marchands bouchers, charcutiers et tripiers, seront enlevés dans le délai d'un mois, à compter de la date de la présente ordonnance.

Art. 20. Les étalages formés de tonneaux, caisses, tables, bancs, châssis, étagères, meubles, et autres objets journellement déposés sur le sol de la voie publique au-devant des boutiques, sont expressément interdits.

Art. 21. Il est défendu d'établir en saillie, sur la voie publique, des décrottoirs au-devant des maisons et boutiques.

Section v. Art. 22. Le pavé de la voie publique dégradé ou dérangé, à l'occasion des établissemens, réparations, changemens ou suppressions de saillies, sera rétabli aux frais des propriétaires, locataires ou entrepreneurs, par l'un des entrepreneurs du pavé de Paris, et non par d'autres, sous la direction de l'ingénieur en chef chargé de cette partie.

Art. 23. Les permissions de petite voirie seront délivrées sans que les impétrans puissent en induire aucun droit de concession de propriété, ni de servitude sur la voie publique, mais à la charge, au contraire, de supprimer ou réduire les saillies au premier ordre de l'autorité, sans pouvoir prétendre aucune indemnité, ni la restitution des sommes payées pour droit de petite voirie.

Art. 24. Les saillies autorisées devront être établies dans l'année, à compter de la date des permissions. Dans le cas contraire, les permissions seront périmées et annulées, et l'on sera tenu d'en prendre de nouvelles.

Art. 25. Les contraventions aux dispositions de l'ordonnance royale et de la présente ordonnance,

seront constatées par des procès-verbaux ou rapports, qui nous seront transmis, pour être pris telle mesure qu'il appartiendra.

Art. 26. Les propriétaires, locataires et les entrepreneurs, sont responsables, chacun pour ce qui les concerne, des contraventions au présent règlement.

Art. 27. Les ordonnances de police contenant des dispositions relatives aux saillies, sous les galeries du Palais-Royal et des rues Castiglione et de Rivoli, sous les piliers des halles, et dans tous les passages ouverts au public sur des propriétés particulières, continueront d'être observées.

Art. 28. Les commissaires de police, le chef de la police centrale, les officiers de paix, l'architecte-commissaire et les architectes-inspecteurs de la petite voirie, et les préposés de la préfecture de police, sont chargés de surveiller et assurer l'exécution de la présente ordonnance.

§. III. CONSTRUCTIONS DES FOSSES D'AISANCES.

Ordonnance de police du 28 octobre 1819.—Art. 1er. L'ordonnance du Roi du 24 septembre 1819, contenant réglement pour les constructions, reconstructions et réparations des fosses d'aisances dans la ville de Paris, sera imprimée et affichée.

Art. 2. Aucune fosse ne pourra être construite, reconstruite, réparée ou supprimée, sans déclaration préalable à la préfecture de police.

Cette déclaration sera faite par le propriétaire ou par l'entrepreneur qu'il aura chargé de l'exécution des ouvrages.

Dans le cas de construction ou de reconstruction, la déclaration devra être accompagnée du

plan de la fosse à construire, et de celui de l'étage supérieur.

Art. 3. La même déclaration sera faite, soit par les propriétaires qui feront établir, dans leurs maisons, les appareils connus sous le nom *de fosses mobiles inodores*, et tous autres appareils que l'administration publique approuverait par la suite, soit par les entrepreneurs de ces établissemens.

Art. 4. Seront tenus à la même déclaration les propriétaires qui voudront combler des fosses d'aisances ou les convertir en caves, ou les entrepreneurs chargés des travaux relatifs à ces comblemens et suppressions.

Art. 5. Il est défendu, même après la déclaration faite à la préfecture de police, de commencer les travaux relatifs aux fosses d'aisances ou à l'établissement d'appareils quelconques, sans avoir obtenu l'autorisation nécessaire à cet effet.

Art. 6 Il est défendu aux propriétaires ou entrepreneurs d'extraire ou faire extraire, par leurs ouvriers ou tous autres, les eaux vaines ou matières qui se trouveraient dans les fosses.

Cette extraction ne pourra être faite que par un entrepreneur de vidanges.

Art. 7. Il leur est également défendu de faire couler dans la rue les eaux claires et sans odeur qui reviendraient dans la fosse, après vidange, à moins d'y être spécialement autorisés.

Art. 8. Tout propriétaire faisant procéder à la réparation ou à la démolition d'une fosse, ou tout entrepreneur chargé des mêmes travaux, sera tenu, tant que dureront la démolition et l'extraction des pierres, d'avoir à l'extérieur de la fosse autant d'ouvriers qu'il en emploiera dans l'intérieur.

Art. 9. Chaque ouvrier travaillant à la démolition ou à l'extraction des pierres, sera ceint d'un bridage dont l'attache sera tenue par un ouvrier placé à l'extérieur.

Art. 10. Les propriétaires et entrepreneurs sont, aux termes des lois, responsables des effets des contraventions aux quatre articles précédens.

Art. 11. Toute fosse, avant d'être comblée, sera vidée et curée à fond.

Art. 12. Toute fosse destinée à être convertie en cave sera curée avec soin. Les joints en seront grattés à vif et les parties en mauvais état réparées, en se conformant aux dispositions prescrites par les art. 6, 7, 8 et 9.

Art. 13. Si un ouvrier est frappé d'asphyxie en travaillant dans une fosse, les travaux seront suspendus à l'instant, et déclaration en sera faite, dans le jour, à la préfecture de police.

Les travaux ne pourront être repris qu'avec les précautions et mesures indiquées par l'autorité.

Art. 14. Tous matériaux provenant de la démolition de fosses d'aisances seront immédiatement enlevés.

Art. 15. Il ne pourra être fait usage d'une fosse d'aisances nouvellement construite ou réparée, qu'après la visite de l'architecte-commissaire de la petite voirie, qui délivrera son certificat, constatant que les dispositions prescrites par l'autorité ont été exécutées.

Toutefois, lorsqu'il y aura lieu à revêtir tout ou partie de la fosse de l'endroit prescrit par le deuxième paragraphe de l'art. 4 de l'ordonnance royale du 24 septembre 1819, il devra être fait, par le même architecte, une visite préalable pour

constater l'état des murs avant l'application de l'enduit.

Art. 16. Tout propriétaire qui aura supprimé une ou plusieurs fosses d'aisances pour établir des appareils quelconques en tenant lieu, et qui par suite renoncerait à l'usage desdits appareils, sera tenu de rendre à leur première destination les fosses supprimées ou d'en faire construire de nouvelles, en se conformant aux dispositions de l'ordonnance du Roi du 24 septembre 1819, et de la présente ordonnance.

Art. 17. Les contraventions seront constatées par des procès verbaux ou rapports qui nous seront transmis sans délai.

Art. 18. Les commissaires de police, l'architecte-commissaire de la petite voirie, l'inspecteur-général de la salubrité et les autres préposés de la préfecture de police, sont chargés de surveiller l'exécution de la présente ordonnance.

Signé, comte ANGLÈS.

Cout. de Paris. Art. 193. Tous propriétaires de maisons en la ville et faubourgs de Paris sont tenus avoir latrines et privés suffisans en leurs maisons.

Décret du 10 mars 1809. Art. 1er. Dans toutes les constructions de maisons neuves qui auront lieu à l'avenir dans notre bonne ville de Paris, il ne pourra être pratiqué ni construit de fosses d'aisances dans d'anciens puits ou puisards, sans refaire les constructions suivant le mode prescrit par le présent réglement.

Art. 2. Les fosses d'aisances ne seront placées, autant que faire se pourra, que sous le sol des caves ayant communication avec l'air extérieur

Art. 3. Aucune fosse d'aisances ne sera pratiquée sous le sol des seconds berceaux de caves, si ces berceaux n'ont une communication immédiate avec l'air extérieur.

Art. 4. Les caves sous lesquelles seront construites les fosses d'aisances devront être assez spacieuses, lorsque l'étendue du terrain le permettra, pour contenir quatre travailleurs et leurs ustensiles.

Art. 5. Lorsqu'il sera pratiqué des fosses sous le sol des premiers berceaux de caves, elles ne pourront être construites que dans un massif de glaise corroyée.

Art. 6. Il est défendu d'établir des compartimens ou divisions dans les fosses.

Art. 7. Le fond des fosses d'aisances sera fait en forme de cuvette, avec des arrondissemens pour effacer les angles du tour avec le fond.

Art. 8. Toutes fosses d'aisances à angles rentrans, carrées ou barlongues, auront tous leurs angles effacés par arrondissemens de 18 à 20 cent. de rayon.

Art. 9. Le fond des fosses sera établi en pavé ordinaire, sur forme de chaux et ciment. Il est défendu d'y employer de la brique.

Art. 10. Les paremens des fosses seront construits en moellons piqués ou pierre de taille, liés à chaux et ciment. Il est défendu d'y employer le plâtre.

Art. 11. La hauteur des fosses, quelle que soit leur capacité, ne pourra être moindre de 2 mèt. sous voûtes.

Art. 12. Les fosses seront fermées par une voûte en plein cintre.

Art. 13. L'ouverture d'extraction des matières sera placée au milieu de la voûte autant que les localités le permettront.

Art. 14. Cette ouverture ne pourra avoir moins d'un mètre en longueur sur 65 cent. en largeur.

Art. 15. Il sera en outre placé à la voûte, du côté opposé à la chute, un tampon mobile dont le diamètre ne pourra être moindre de 50 cent.

Art. 16. Le tuyau de chute sera placé dans une direction verticale; son diamètre intérieur ne pourra être moindre de 30 cent.

Art. 17. Il sera en outre établi parallèlement au tuyau de chute un tuyau d'évent, lequel sera conduit jusqu'à la hauteur des souches des cheminées de la maison ou de celles des maisons contiguës, si elles sont plus élevées.

Art. 18. L'orifice intérieur des tuyaux de chute et d'évent ne pourra être descendu au-dessous des points les plus élevés de l'intrados de la voûte.

Art. 19. Dans toutes les constructions actuellement existantes, toutes les fois qu'il y aura à reconstruire les murs auxquels sont adossés les tuyaux de la chute, le propriétaire sera tenu de faire établir le tuyau d'évent prescrit par l'art. 17 ci-dessus.

Toutes les dispositions ci-dessus sont applicables aux constructions de maisons nouvelles, et ne pourront être appliquées, dans les maisons existantes, qu'aux fosses qui auront besoin de reconstruction, ou aux parties seulement qui seront réparées.

Art. 20. Toutes les fois cependant qu'il sera fait

des réparations à une fosse d'aisances, le propriétaire sera tenu de faire établir à la voûte le tampon prescrit par l'art. 15.

Art. 21. Les fosses actuellement pratiquées dans des puits ou puisards, celles à compartimens ou étranglemens, celles dont la vidange ne peut avoir lieu que par des tuyaux, ne pourront être réparées; elles seront vidées, supprimées et remblayées lorsqu'elles seront hors de service.

Art. 22. Il en sera de même des fosses pratiquées sous le sol des seconds berceaux de caves, lorsqu'elles n'auront aucune communication immédiate avec l'air extérieur.

Art. 23. Les propriétaires des maisons dont les fosses seront supprimées en vertu des deux articles précédens, seront tenus d'en faire construire de nouvelles, conformément aux dispositions prescrites par les articles précédens.

Art. 24. En cas de contravention au présent règlement et de procès-verbaux dressés en conséquence, ou en cas d'opposition de la part des propriétaires aux mesures prescrites par l'administration, il sera procédé, conformément aux formes prescrites, devant les tribunaux de police ou le tribunal civil, selon la nature de l'affaire.

Ordonnance du Roi du 24 septembre 1819. Section 1, Art. 1. A l'avenir, dans aucun des bâtimens publics ou particuliers de notre bonne ville de Paris et de leurs dépendances, on ne pourra employer pour fosses d'aisances, des puits, puisards, égoûts, aquéducs ou carrières abandonnées, sans y faire les constructions prescrites par le présent réglement.

Art. 2. Lorsque les fosses seront placées sous le sol des caves, ces caves devront avoir une communication immédiate avec l'air extérieur.

Art 3. Les caves sous lesquelles seront construites les fosses d'aisances devront être assez spacieuses pour contenir quatre travailleurs et leurs ustensiles, et avoir au moins 2 mètres de hauteur sous voûtes.

Art. 4. Les murs, la voûte et le fond des fosses seront entièrement construits en pierres meulières, maçonnées avec du mortier de chaux maigre et de sable de rivière bien lavé.

Les parois des fosses seront enduites de pareil mortier lissé à la truelle.

On ne pourra donner moins de 30 à 35 centimètres d'épaisseur aux voûtes, et moins de 45 ou 50 centimètres aux massifs et aux murs.

Art. 5. Il est défendu d'établir des compartimens ou divisions dans les fosses, d'y construire des piliers et d'y faire des chaînes ou des arcs en pierres apparentes.

Art. 6. Le fond des fosses d'aisances sera fait en forme de cuvette concave.

Tous les angles intérieurs seront effacés par des arrondissemens de 25 centimètres de rayon.

Art. 7. Autant que les localités le permettront, les fosses d'aisances seront construites sur un plan circulaire, elliptique ou rectangulaire.

On ne permettra point la construction des fosses à angles rentrans, hors le cas où la surface de la fosse serait au moins de quatre mètres carrés de chaque côté de l'angle, et alors il serait pratiqué, de l'un et de l'autre côté, une ouverture d'extraction.

Art. 8. Les fosses, quelle que soit leur capacité, ne pourront avoir moins de 2 mètres de hauteur sous clef.

Art. 9. Les fosses seront couvertes par une voûte

en plein cintre, ou qui n'en différera que d'un tiers de rayon.

Art. 10. L'ouverture d'extraction des matières sera placée au milieu de la voûte, autant que les localités le permettront.

La cheminée de cette ouverture ne devra point excéder 1 mètre 50 centimètres de hauteur, à moins que les localités n'exigent impérieusement une plus grande hauteur.

Art. 11. L'ouverture d'extraction correspondant à une cheminée d'un mètre 50 centimètres au plus de hauteur, ne pourra avoir moins d'un mètre en longueur sur 65 centimètres en largeur.

Lorsque cette ouverture correspondra à une cheminée excédant 1 mètre 50 centimètres de hauteur, les dimensions ci-dessus spécifiées seront augmentées, de manière que l'une de ces dimensions soit égale aux deux tiers de la hauteur de la cheminée.

Art. 12. Il sera placé en outre, à la voûte, dans la partie la plus éloignée du tuyau de chute et de l'ouverture d'extraction, si elle n'est pas dans le milieu, un tampon mobile, dont le diamètre ne pourra être moindre de 50 centimètres. Ce tampon sera en pierre, encastré dans un châssis en pierre et garni dans son milieu d'un anneau en fer.

Art. 13. Néanmoins ce tampon ne sera pas exigible pour les fosses dont la vidange se fera au niveau du rez-de-chaussée, et qui auront sur le même sol, des cabinets d'aisances avec trémie ou siége sans bonde, et pour celles qui auront une superficie moindre de 6 mètres dans le fond, et dont l'ouverture d'extraction sera dans le milieu.

Art. 14. Le tuyau de chute sera toujours vertical.

Son diamètre intérieur ne pourra avoir moins de 25 centimètres, s'il est en terre cuite, et de 20 centimètres, s'il est en fonte.

Art. 15. Il sera établi parallèlement au tuyau de chute un tuyau d'évent, lequel sera conduit jusqu'à la hauteur des souches des cheminées de la maison ou de celles des maisons contiguës, si elles sont plus élevées.

Le diamètre de ce tuyau d'évent sera de 15 centimètres au moins; s'il passe cette dimension, il dispensera du tampon mobile.

Art. 16. L'orifice intérieur des tuyaux de chute et d'évent ne pourra être descendu au-dessous des points les plus élevés de l'intrados de la voûte.

Section II. Art. 17. Les fosses actuellement pratiquées dans des puits, puisards, égouts, cuisines, aquéducs ou carrières abandonnées, seront comblées ou reconstruites à la première vidange.

Art. 18. Les fosses situées sous le sol des caves qui n'auraient point communication immédiate avec l'air extérieur, seront comblées à la première vidange, si l'on ne peut pas établir cette communication.

Art. 19. Les fosses actuellement existantes, dont l'ouverture d'extraction, dans les deux cas déterminés par l'article 11, n'aurait pas et ne pourrait avoir les dimensions prescrites par le même article, celles dont la vidange ne peut avoir lieu que par des soupiraux ou des tuyaux, seront comblées à la première vidange.

Art. 20. Les fosses à compartimens ou étranglemens seront comblées ou reconstruites à la première vidange, si l'on ne peut pas faire disparaitre ces étranglemens ou compartimens, et qu'ils soient reconnus dangereux.

Art. 21. Toutes les fosses des maisons existantes qui seront reconstruites, le seront suivant le mode prescrit par la première section du présent réglement.

Néanmoins le tuyau d'évent ne pourra être exigé, que s'il y a lieu à reconstruire un des murs en élévation au-dessus de ceux de la fosse, ou si ce tuyau peut se placer intérieurement sans altérer la décoration des maisons.

Section III. Art. 22. Dans toutes les fosses existantes, et lors de la première vidange, l'ouverture sera agrandie, si elle n'a pas les dimensions prescrites par l'article 11 de la présente ordonnance.

Art. 23. Dans toutes les fosses dont la voûte aura besoin de réparations, il sera établi un tampon mobile, à moins qu'elles ne se trouvent dans des cas d'exceptions prévus par l'article 13.

Art. 24. Les piliers isolés établis dans les fosses, seront supprimés à la première vidange, ou l'intervalle entre les piliers et les murs, sera rempli en maçonnerie; toutes les fois que le passage entre ces piliers et les murs aura moins de 70 centimètres de largeur.

Art. 25. Les étranglemens existans dans les fosses, et qui ne laisseraient pas un passage de 70 centimètres au moins de largeur, seront élargis à la première vidange, autant qu'il sera possible.

Art. 26. Lorsque le tuyau de chute ne communiquera avec la fosse que par un couloir ayant moins d'un mètre de largeur, le fond de ce couloir sera établi en glacis jusqu'au fond de la fosse, sous une inclinaison de 45 degrés au moins.

Art. 27. Toute fosse qui laisserait filtrer ses

eaux par les murs ou par le fond, sera réparée.

Art. 28. Les réparations consistant à faire des rejointemens, à élargir l'ouverture d'extraction, placer un tampon mobile, rétablir les tuyaux de chute ou d'évent, reprendre la voûte et les murs, boucher ou élargir des étranglemens, réparer le fond des fosses, supprimer des piliers, pourront être faites suivant les procédés employés à la construction première de la fosse.

Art. 29. Les réparations consistant dans la reconstruction entière d'un mur, de la voûte ou du massif du fond des fosses d'aisances, ne pourront être faites que suivant le mode indiqué ci-dessus pour les constructions neuves.

Il en sera de même pour l'enduit général, s'il y a lieu à en revêtir les fosses.

Art. 30. Les propriétaires des maisons dont les fosses seront supprimées en vertu de la présente ordonnance, seront tenus d'en faire construire de nouvelles, conformément aux dispositions prescrites par les articles de la première section.

Art. 31. Ne seront point astreints aux constructions ci-dessus déterminées, les propriétaires qui en supprimant leurs anciennes fosses, y substitueront les appareils connus sous le nom *de fosses mobiles et inodores*, ou tout autre appareil que l'administration publique aurait reconnu, par la suite, pouvoir être employé concurremment avec ceux-ci.

Art. 32. En cas de contravention aux dispositions de la présente ordonnance, ou d'opposition de la part des propriétaires aux mesures prescrites par l'administration, il sera procédé, dans les formes voulues, devant le tribunal de police ou le tribunal civil, suivant la nature de l'affaire.

§. IV. DES ÉGOUTS.

Arrêt du Conseil d'État du 21 juin 1721. Ordonne que tous propriétaires de maisons et places dans la ville de Paris, sous lesquelles passent des égoûts, seront tenus de contribuer pour la partie de ceux passant sous leurs maisons et places, au curement, parage et autres réparations. À l'égard de ceux qui passent sous les rues, ou qui sont découverts, lesdites réparations seront à la charge de la ville.

§. V. DROITS DE VOIRIE POUR PARIS.

Décret du 27 octobre 1807. Art. 1. A compter du 1er juillet prochain, les droits dus dans la ville de Paris, d'après les anciens réglemens sur le fait de la voirie, pour les délivrances d'alignemens, permissions de construire ou réparer, et autres permis de toute espèce, qui se requièrent en grande ou petite voirie, seront perçus conformément au tarif joint au présent décret.

Art. 2. La perception de ces droits sera faite à la préfecture du département, pour les objets de grande voirie, et à la préfecture de police pour les objets de petite voirie, par le secrétaire général de chacune de ces administrations, à l'instant même qu'il délivrera les expéditions des permis accordés.

Art. 3. Il sera tenu dans chacune des deux préfectures, 1°. Un registre à double souche, où seront inscrites, sous une seule série de numéros pour le même exercice, les minutes desdits permis, et d'où se détacheront les expéditions à en délivrer ; 2°. un registre de recette, où s'inscriront, jour par jour, les recouvremens opérés.

Ces deux registres seront cotés et paraphés par

les préfets, chacun pour ce qui concerne son administration.

Art. 4. Le versement des sommes recouvrées s'effectuera de quinze jours en quinze jours, à la caisse du receveur municipal de la ville de Paris.

Art. 5. Il sera, de plus, adressé audit receveur, dans les dix premiers jours de chaque mois, et par chacun des préfets pour son administration, un bordereau indicatif des permis accordés dans le mois précédent, du montant des droits dus pour chacun, du recouvrement qui en a été fait ou qui reste à faire.

Art. 6. A l'envoi du bordereau prescrit par l'article ci-dessus, seront jointes les expéditions de permis qui se trouveraient n'avoir pas encore été retirées par les demandeurs, et dont les droits resteraient à acquitter. Le receveur de la ville en poursuivra le recouvrement dans les formes usitées en matière de contribution directe.

Art. 7. Il ne sera rien perçu en sus des droits portés au tarif ou pour autres causes que celles y énoncées, même sous prétexte de droit de quittance, frais de timbre ou autres, à peine de concussion.

TARIF POUR LA GRANDE VOIRIE.

Alignement pour chaque mètre de longueur de face, savoir :

D'un bâtiment dans une rue de moins de 8 mètres de large	5 f.	0 c.
D'un bâtiment de 8 mètres jusqu'à 10.	6	
D'un bâtiment de 10 et au-dessus. .	7	
D'un mur de clôture.	1	
D'une clôture provisoire en planches.	0	25

Réparations partielles (*voy.* jambe étrière, pied-droit, etc.)

Avant-corps en pierre et pilastres (*voy.* colonnes), droit fixe pour chaque. 10 f. 0 c.

Balcon (petit) avec construction nouvelle pour chaque croisée. 5

Balcon (grand) pour chaque mètre de longueur. 10

Barrière au-devant des fouilles, cours, constructions et réparations. 5

Bâtimens (*voy.* alignemens.)

Colonnes engagées en pierre formant support, droit fixe pour chaque 5 centimètres de saillie en pierre.

(*Rien, attendu qu'on ne permettra pas de prendre sur la voie publique.*)

Colonnes isolées en pierre, droit fixe. (*Même observation qu'à l'article précédent.*)

Contre-fiches pour constructions et réparations, droit fixe. 5

Dosserets, droit fixe. 10

Encorbellement, pour chaque 5 centimètres de saillie. 5

Entablement avec échafaud, droit fixe. 10

Idem en plâtre. 5

Etais ou étrésillons (*voy.* contre-fiches.) 5

Exhaussement d'un bâtiment aligné, droit fixe. 10

Idem d'un bâtiment non aligné (*voy.* alignemens).

Jambe étrière reconstruite en la face d'une maison alignée, droit fixe. . . 10

Jambe étrière à reconstruire suivant l'alignement (*voy.* alignemens).

Linteau 10

Mur (*voy.* alignemens).

Ouverture ou percement de boutique
ou croisées. 10 f. 00
Pans de bois neuf, droit fixe, non
compris l'alignement. 20
Idem pour rétablissement partiel,
droit fixe. 10
Pied-droit à reconstruire en la face
d'une maison alignée, droit fixe. . . 10
Idem à reconstruire suivant l'aligne-
ment (*voy.* alignemens).
Pilastres en pierre (*voy.* colonnes).
Poitrail, droit fixe. 10
Réparation en face d'un bâtiment (*voy.*
alignemens).
Ravalement avec échafaud, droit fixe. 10
Idem partiel. 5
Tour creuse ou enfoncement. . . 10

Tour ronde *ne sera plus autorisée.*

Trumeau à reconstruire en la face
d'une maison alignée, droit fixe. . . 10

Idem à reconstruire suivant l'aligne-
ment (*voy.* alignemens).

TARIF POUR LA PETITE VOIRIE.

Abat-jour. 4
Abat-vent des boutiques. 4
Appui à demeure compris les soubas-
semens. 4
Appui sur les croisées ou fenêtres. . 2
Appui mobile. 4
Auvent ordinaire en menuiserie . . 4
Auvent (petit) au-dessus des croisées. 2 80
Auvent cintré en plâtre avec fer et
fentons 12 50
Baldaquins. 50

Balcons (petits) ou balustres aux fenêtres sans construction nouvelle. . . 2 f. 0 c.

Nota. Pour les grands et petits balcons avec construction nouvelle, l'avis du préfet sera demandé.

Banc. 4
Bannes. 4
Barreaux de boutiques et de croisées. 4
Barres de support. 4
Barrière au-devant des maisons. . . 50
Barrière au-devant des démolitions pour cause de péril. 5
Bornes appuyées contre le mur, en quelque nombre qu'elles soient. . . . 4
Bornes isolées. 4
Bouchons de cabarets ou couronnes . 4
Bustes formant étalage. 4
Cadran (*voy*. tableau). 4
Cage (*voy*. étalage).
Changement de menuiserie des croisées. 4
Chardons de fer ou herses. 4
Châssis à verre, sédentaires ou mobiles. 4
Clôture ou fermeture de rue pour bâtir (*voy*. pieux).
Colonnes engagées en menuiserie et purement de décoration. 20
Colonnes isolées. 20
Comptoirs ou établis mobiles. . . 4
Conduites ou tuyaux de plomb pour conduire les eaux des maisons. . . 4
Contre-fiches à placer en cas de péril. 5
Contrevent ou fermeture de boutiques et croisées. 4
Corniches en bois. 4
Corniches en plâtre. 10
Cuvettes (*voy*. conduits). 4

Degrés (*voy.* marches). 4 f. 60 c.
Devanture de boutique en menuiserie. 25
Dos-d'âne ou étalage (*voy.* étaux). . 4
Échoppes sédentaires ou demi-sédentaires. 10
Échoppes mobiles. 4
Enseignes (*voy.* tableaux). . . . 4
Établis (*voy.* comptoirs). 4
Étais ou étrésillons (*voy.* contrefiches).
Étalages 4
Étaux de boucher. 4
Éviers et gargouilles. 4
Fermeture de boutiques (*voy.* portes). 4
Fermeture de croisées fixées (*voy.* châssis). 4
Gargouilles d'éviers (*voy.* éviers). . 4
Grilles de boutiques ou de croisées (*voy.* barreaux). 4
Grilles de caves. 4
Herses ou chardons de fer (*voy.* chardons). 4
Jalousies (*voy.* châssis de verre). . 4
Marches, pour chaque. 5
 S'il n'y en a qu'une. 4
Montre ou étalage. 4
Moulinet de boulanger. 4
Perches, pour chacune 10
Perron. 50
Pieux pour barrer les rues. 25
Pilastres en bois. 4
Plafonds. 4
Poêles ou tuyaux de poêle. 4
Portes ouvrant en dehors 4
Potence de fer ou en bois. 4
Poulies. 4
Seuil. 4
Siége de pierre ou de bois. 4

Soubassement. 5 f. 0 c.
Stores. 4
Tableau servant d'enseigne. . . . 4
Tapis d'étalage (*voy.* étalage). . . 4
Tuyaux de poêle (*voy.* poêle). . . 4
Volets servant d'enseigne. 4

§. VI. CONSTRUCTIONS AUTOUR DE PARIS.

Décret du 11 *janvier* 1808. Art. 1. Les déclarations et réglemens touchant les constructions autour de notre bonne ville de Paris, et hors l'enceinte de sa clôture, seront exécutés.

En conséquence, nul ne pourra y faire aucune construction sans avoir demandé et obtenu la permission, et reçu un alignement, comme il est réglé pour les cas de grande voirie.

Art. 2. Les permissions ne pourront, conformément à l'ordonnance du bureau des finances du 16 janvier 1789, autoriser à bâtir, à moins de 50 toises (98 mètres environ) de distance du mur de clôture de notre bonne ville.

Art. 3. Il y a lieu à autoriser la ville de Paris à acquérir, comme pour cause d'utilité publique, et à la charge d'une juste et préalable indemnité, les maisons construites à moins de 50 toises de distance de la clôture.

Les propriétaires desdites maisons ne pourront en augmenter la hauteur ou l'étendue, sans en avoir demandé et obtenu l'autorisation, comme il est dit à l'article premier.

Art. 4. Toutes constructions faites dans l'étendue indiquée aux articles ci-dessus, malgré les défenses qui leur auront été faites par les agens de la voirie, seront démolies sans délai.

Nota. Les propriétaires intéressés ayant ré-

clamé plusieurs fois contre les dispositions de ce décret qui lèse leurs intérêts, ont fait à cet égard de vives réclamations auprès de l'autorité et des Chambres; depuis cette époque, il a été accordé des permissions e construire dans les limites interdites, et il es résumable que ce décret tombera bientôt en dé étude, si la législation n'est pas changée à cet égard.

FIN DU TOME PREMIER.

TABLE DES MATIÈRES

CONTENUES DANS LE PREMIER VOLUME.

Introduction..........................*Page*	1
Chapitre premier. *But et moyens de l'Architecture.*	7
Solidité..................................	8
Disposition...............................	*ibid.*
Décoration................................	9
§ 1. Principes pour la composition d'un Bâtiment.	10
§ 2. Proportion des cinq ordres en général....	*ibid.*
Des Colonnes	11
§ 3. Des Entre-colonnemens.................	12
§ 4. Des Portiques........................	13
§ 5. Des Piédestaux	14
§ 6. Manière d'obtenir le module d'un ordre quelconque...............................	*ibid.*
§ 7. Subdivision des ordres d'Architecture.....	15
§ 8. Des Moulures en général...............	16
§ 9. Des Ordres grecs.	
Ordre dorique grec.....................	17
Ordre ionique..........................	18
Ordre corinthien.......................	*ibid.*
§ 10. Ordres romains......................	*ibid.*
Ordres toscan, dorique et composite.....	19
§ 11. Des Cannelures......................	20
§ 12. Des Pilastres........................	*ibid.*
§ 13. Des ordres élevés au-dessus les uns des autres	21
§ 14. Des Frontons et Acrotères............	23
§ 15. Des Socles et Piédestaux de Soubassement..	25
§ 16. Des Portes et Croisées................	26
Chap. II. *Géométrie élémentaire appliquée au toisé et aux opérations du dessin*..................	28
Article premier. Des Lignes et de leurs diverses dispositions.	

De la Ligne droite.................... Page 28
Des Lignes mixtes........................ 29
De la Ligne horizontale.................. *ibid.*
De la Ligne verticale ou perpendiculaire..... *ibid.*
Des Lignes parallèles.................... 30
Des Lignes concentriques................. *ibid.*
Des Lignes excentriques.................. *ibid.*
Axe *ou* Ligne diamétrale................. *ibid.*
Les Rayons.............................. 31
Circonférence........................... *ibid.*
Cercle.................................. *ibid.*
Arc..................................... *ibid.*
Secteur de cercle........................ *ibid.*
Segment de cercle....................... *ibid.*
Corde................................... *ibid.*
Degrés du cercle........................ 32
Tangentes............................... *ibid.*
Sécantes................................ *ibid.*
Ordonnées.............................. *ibid.*
Abscisse................................ *ibid.*
Hypothénuse............................ *ibid.*
Ligne spirale............................ *ibid.*
Ligne hélice............................. 33

ART. II. *Des Angles.*
Des Angles par rapport aux lignes......... *ibid.*
Des Angles par rapport à leur ouverture.
 Angle droit.......................... *ibid.*
 Angle aigu........................... *ibid.*
 Angle obtus.......................... *ibid.*
Complément d'un angle.................. 34
Supplément d'un angle.................. *ibid.*

ART. III. *Des Plans* ou *Surfaces*............ 36
§. 1. Des Triangles par rapport à leurs côtés.
 Triangle équilatéral.................. *ibid.*
 Triangle isocèle...................... *ibid.*
 Triangle scalène..................... *ibid.*
Des Triangles par rapport à leurs angles.
 Triangle rectangle................... 37
 Triangle oxigone..................... *ibid.*
 Triangle ambligone.................. *ibid.*

§. 2. Des Figures à quatre côtés.
 Quadrilatère.................Page 39
 Parallélogramme rectangle.......... *ibid.*
 Rhombe *ou* losange............... *ibid.*
 Rhomboïde....................... *ibid.*
 Trapèze......................... *ibid.*
 Trapèze rectangle................ *ibid.*
 Trapèze isocèle.................. *ibid.*
 Trapézoïde...................... 40
§. 3. Des Polygones réguliers.
 Pentagone....................... 41
 Exagone......................... *ibid.*
 Eptagone........................ *ibid.*
 Octogone........................ *ibid.*
 Ennéagone...................... *ibid.*
 Décagone....................... *ibid.*
 Endécagone..................... *ibid.*
 Dodécagone..................... *ibid.*
§. 4. Du Cercle et de l'Ovale *ou* Ellipse........ 45
 Superficie du secteur de cercle............. 46
 Superficie du segment de cercle............ 47
§. 5. De l'Hypothénuse...................... 48
Art. IV. Des Solides......................... 49
§. 1. Des Polyèdres réguliers.
 Tétraèdre....................... 50
 Exaèdre......................... *ibid.*
 Octaèdre........................ *ibid.*
 Dodécaèdre..................... *ibid.*
 Icosaèdre....................... *ibid.*
§. 2. Des Prismes.
 Prisme triangulaire............... 52
 Prisme quadrangulaire............ *ibid.*
 Prisme exagonal.................. *ibid.*
§. 3. Des Pyramides.
 Pyramide triangulaire............. 54
 Pyramide quadrangulaire.......... *ibid.*
 Pyramide pentagonale............. *ibid.*
§. 4. Du Cylindre.......................... 56
§. 5. Du Cône............................. 57
§. 6. De la Sphère......................... 59
§. 7. De la Sphéroïde....................... 63

ART. V. Extraction des Racines............Page 65
§. 1. Extraction de la Racine carrée...........ibid.
§. 2. Table des Racines carrées et cubiques, depuis 1 jusqu'à 100................. 69

ART. VI. *Tracé des Figures géométriques sur le papier.* 103

§. 1. Elever une perpendiculaire d'un point donné sur une ligne droite horizontale ou inclinée... 103
§. 2. Faire une ligne horizontale sur une perpendiculaire.......................ibid.
§. 3. Abaisser une perpendiculaire sur une ligne. ibid.
§. 4. Elever une perpendiculaire à l'extrémité d'une ligne.......................... 104
§. 5. Mener une ligne droite parallèle à une première donnée............................ibid.
§. 6. Faire passer la circonférence d'un cercle par trois points donnés................. 105
§. 7. Décrire une portion de cercle par trois points donnés, lorsqu'il y a impossibilité de le tracer par le centre.......................ibid.
§. 8. Décrire différentes espèces d'ovales....... 106
 L'anse de panier................... 108
 Ellipse *ou* Ovale du Jardinier........... 109
§. 9. Tracer un arc rampant de deux ouvertures de compas.......................... 110
 Décrire un arc rampant d'un arc droit..... ibid.
§. 10. Tracer un carré 111
§. 11. Inscrire un carré dans un cercle........ ibid.
§. 12. Diviser un cercle en cinq parties égales pour y inscrire un pentagone............. ibid.
§. 13. Inscrire un triangle équilatéral, un exagone ou un dodécagone.................... 112
§. 14. Inscrire un eptagone.................. ibid.
§. 15. Inscrire un octogone................. ibid.
§. 16. Décrire un triangle équilatéral en dehors d'un cercle......................... 113
§. 17. Faire un triangle équilatéral dont un côté est donné........................ibid.
§. 18. Inscrire une étoile à six pointes dans un cercle............................ibid.
§. 19. Du tracé de quelques moulures et cannelures. ibid.

CHAP. III. *Principes généraux de construction*..Page 117

ARTICLE PREMIER. *Des Travaux en général.*

§. 1. De l'Architecte........................ ibid.
§. 2. De l'Inspecteur........................ 119
§. 3. Des Vérificateurs...................... 120
§. 4. Des diverses natures d'ouvrages de Bâtimens. ibid.

ART. II. *Des Fouilles*....................... 122

ART. III. *De l'Entrepreneur de maçonnerie et de ses Ouvriers*............................. 134

ART. IV. *Des Matériaux et de leur emploi.*

§. 1. De la Pierre.......................... 138
§. 2. Du Moellon et de la Meulière........... 141
§. 3. Du Plâtre............................ 142
§. 4. Carreaux de Plâtre.................... 145
§. 5. Des Plâtras.......................... ibid.
§. 6. De la Chaux......................... 146
§. 7. Des Mortiers........................ 151
§. 8. Des Sables.......................... 152
§. 9. Des Cimens......................... 153
§. 10. De la Pouzzolane................... ibid.
§. 11. Du Pisé............................ 154
§. 12. De l'Argile......................... 155
§. 13. Du Salpêtre........................ ibid.
§. 14. De la Brique....................... 156
§. 15. Des Carreaux...................... 158
§. 16. Des Poteries....................... 159
§. 17. Des Marbres....................... 160
§. 18. Des Granits....................... 162
§. 19. Des Stucs......................... 163
§. 20. Des Grès.......................... 164
§. 21. De la Craie........................ 165
§. 22. Du Blanc en bourre................ ibid.
§. 23. Poids des Matériaux................ 166

ART. V. *Des Ouvrages faits dans l'eau, et des murs en général.*

§. 1. Des Ouvrages dans l'eau.............. 169
 Construction des Puits................. ibid.
§. 2. Des Fondations en général........... 171

§. 3. Des Fondations dans l'eau............Page 172
§. 4. Fondation dans les terres solides......... 175
§. 5. Des Murs en élévation.................. 179
§. 6. Des Murs de clôture................... 193
§. 7. Manière de toiser les Murs et autres ouvrages. 195

ART. VI. *Des Plates-bandes et Voûtes en pierre*.... 200
§. 1. Des Plates-blandes..................... ibid.
§. 2. Des Voûtes et Arcades en général........ 206
§. 3. Des Voûtes et Arcades en berceau plein cintre, et autres........................ 207
§. 4. Des Voûtes d'arêtes et en arc de cloître... 210
§. 5. Des Voûtes sphériques.................. 212
§. 6. Des Voûtes annulaires.................. 213
§. 7. Des Pendentifs........................ ibid.
§. 8. Des Voûtes coniques................... ibid.
§. 9. Des Descentes en berceau............... 214
§. 10. Des Voûtes plates..................... 215
§. 11. De la pose des Voûtes en pierre......... 217
§. 12. Du ravalement des Voûtes.............. 222

ART. VII. *Des autres Ouvrages en pierre*.
§. 1. Des Piédestaux en pierre................ 224
§. 2. Des Colonnes......................... 225
§. 3. Des Entablemens..................... 229
§. 4. Des Frontons......................... 232
§. 5. Valeur des diverses Tailles de pierre..... 244

ART. VIII. *Des Perrons et des Escaliers*.......... ibid.

ART. IX. *De la poussée et résistance des corps*...... 257
§. 1. Force et résistance des Bois............ 261
§. 2. De la poussée des Terres............... 263
§. 3. Poussée des Voûtes.................... 265

ART. X. *Des légers Ouvrages*................... 268
Tableau de la valeur des légers Ouvrages....... 274

ART. XI. *De la Charpente*.
§. 1. Des Combles en charpente............. 276
§. 2. Des Planchers........................ 278
§. 3. Des Pans de bois...................... 281
§. 4. Des Escaliers......................... 282

ART. XII. *De la Couverture.*

§. 1. De l'Ardoise........................*Page* 282
§. 2. De la Tuile........................... 283
§. 3. Bitumes.............................. 284
§. 4. Des Dalles........................... *ibid.*
§. 5. Plomb et Zinc....................... *ibid.*
§. 6. Paille, Chaume, Jonc................ 285

ART. XIII. *De la Menuiserie.*

§. 1. Des Bois............................. 285
§. 2. Croisées, Volets, Persiennes, Contre-vents. 286
§. 3. Des Escaliers........................ 288
§. 4. Des Portes cochères et autres........ 289
§. 5. Des Lambris et Armoires............. 291
§. 6. Des Combles en menuiserie........... 292
§. 7. Des Cloisons........................ 293
§. 8. Des Planchers et Parquets........... 294

ART. XIV. *De la Serrurerie*............... 296

CHAP. IV. *Lois, Coutumes et Ordonnances concernant les Bâtimens.*

§. 1. Des Alignemens...................... 302
§. 2. Garantie; précautions à prendre pour la solidité................................ 304
§. 3. Précautions particulières pour prévenir les Incendies................................ 313
§. 4. Sur l'établissement des Manufactures *dites* insalubres............................... 316
§. 5. Sur les Maisons à démolir pour cause de péril imminent........................... 330
§. 6. Sur les Murs mitoyens................ 335
§. 7. Des vues sur les voisins............. 347

ART. II. *Des Servitudes.*

§. 1. Des Droits sur les propriétés en général... 349
§. 2. Servitudes qui dérivent de la situation des lieux................................... 350
§. 3. Comment s'acquièrent ou s'établissent les Servitudes.............................. 353

§. 4. Servitudes établies par la loi........*Page* 356
§. 5. Droits du propriétaire du fonds auquel la Servitude est due..................... 357
§. 6. Comment les Servitudes s'éteignent...... 358

ART. III. *Expropriation pour cause d'utilité publique.* 359
 Des Indemnités................ 362
 Du Paiement.................. 363

ART. IV. *Établissement et entretien du Pavé des rues et des routes* 365

ART. V. *Plantations d'arbres bordant les chemins publics*................................... 371

ART. VI. *Chemins de halage et constructions sur les rivières*................................. 372

ART. VII. *Des Baux et Locations.*

§. 1. Location de Biens de ville et Baux à ferme. 379
§. 2. Baux à cheptel..................... 389
§. 3. Baux à vie et emphytéotiques........... 392
§. 4. Dispositions communes à tous les Baux.... 394
§. 5. Quelles personnes peuvent intervenir dans les Baux......................... 397
§. 6. Des Usufruitiers.................... 399
§. 7. Des Congés....................... *ibid.*
§. 8. Des obligations réciproques des Propriétaires et des Locataires et Fermiers 406
§. 9. De la remise ou diminution du prix que doit obtenir le Locataire ou Preneur........... 417

ART. VIII. *Du Privilége*...................... 434

ART. IX. *Des Expertises*..................... 442

ART. X. *Ordonnances et Réglemens particuliers à la ville de Paris.*

§. 1. Constructions sur la Voie publique....... 448
§. 2. Saillies fixées par la loi................ 450

§. 3. Construction des Fosses d'aisances....... 465
§. 4. Des Egoûts.............................. 477
§. 5. Droits de Voierie pour Paris............. *ibid.*
 Tarif de la grande Voierie................ 478
 Tarif pour la petite Voierie.............. 480
§. 6. Constructions autour de Paris........... 483

FIN DE LA TABLE.

DE L'IMPRIMERIE DE CRAPELET,
rue de Vaugirard, n° 9.

www.ingramcontent.com/pod-product-compliance
Lightning Source LLC
Chambersburg PA
CBHW051345220526
45469CB00001B/111